자연, 삶,
그리고
아름다움

자연, 삶, 그리고 아름다움

2016년 11월 05일 초판 인쇄
2016년 11월 10일 초판 발행

지은이 김광명 | **교정교열** 정난진 | **펴낸이** 이찬규 | **펴낸곳** 북코리아
등록번호 제03-01240호 | **전화** 02-704-7840 | **팩스** 02-704-7848
이메일 sunhaksa@korea.com | **홈페이지** www.북코리아.kr
주소 13209 경기도 성남시 중원구 사기막골로 45번길 14
　　　우림 2차 A동 1007호
ISBN 978-89-6324-511-9(03600)

값 18,000원

자연, 삶, 그리고 아름다움

김광명 **지음**

북코리아

목차

책머리에

우리는 일상의 번잡한 삶을 벗어나 잠시라도 자연 속에서 유유자적하며 관조하는 삶을 살기를 소망한다. 그렇다고 해서 현재의 삶을 완전히 외면하고 태고의 원시자연으로 되돌아갈 수는 없는 일이다. 인류 문명사는 인간과 자연의 관계사에 대한 기록이라 해도 과언이 아니다. 예술을 빌려 인간이 자연과 맺고 있는 관계에 대한 모색은 양(洋)의 동서를 막론하고 오랫동안 지속되어 왔다. 여기에 내놓은 『자연, 삶, 그리고 아름다움』은 아름다움을 매개로 하여 자연과 인간의 삶의 관계를 성찰하고 그 상호 연관을 조화롭게 모색해 온 필자 나름의 학적 결과물이다. 요즈음 과학기술의 진화는 생명공학, 정보기술, 인지과학의 이름으로 인간의 삶에 깊숙이 들어와 있기에 인간이 주체인지 아니면 객체인지 불분명하고, 따라서 주객의 전도가 심각한 상황이 되고 있다.

인공지능은 인간의 학습능력이나 추론 및 지각능력, 자연언어의 이해 능력 등을 컴퓨터 프로그램으로 실현하여 감성의 영역을 비롯한 창작 영역에까지 영향을 미치고 있다.[1] 특히 인공지능로봇의 등장으로 인해 인간의 거의 모든 능력을 앞으로 여러 측면에서 끊임없이 대체할 것으로 전망되고 있다. 그렇지만 인간이 본래 지니고 있는 자연스러움은 인위적으로 바뀌게 되고, 자연과 인간의 삶 사이엔 부자연스럽고 어색한 만남 또한 연출될 것이다. 이러한 부조화나 부자연스러움은 심신의 질병에 단초가 되기도 한다.

1) 최근에 구글이 초보단계이긴 하지만 음악과 미술 등 예술작품을 창작하는 인공지능을 만들겠다는 '마젠타 프로젝트'를 공개하고, 실제로 80초짜리 피아노곡을 선보였다(https://cdn2.vox‑cdn.com/uploads/chorus_asset/file/6577761/Google_‑_Magenta_music_sample.0.mp3).

영혼의 순례자인 반 고흐(Vincent van Gogh, 1853~1890)가 생각하는 최고의 삶은 오랫동안 시골에서 지내며 자연과 교감을 나눌 수 있는 삶이었다.[2] 문명에 찌든 도시공간을 벗어난 시골은 그런대로 자연을 가까이 접할 수 있는 곳이며, 마음을 치유할 수 있는 곳이다. 하지만 그러한 삶을 통해 단지 자연의 외관에 머무르지 않고 자연의 깊은 내면을 들여다보는 일이 무엇보다 중요하다. 그러기 위해서는 자연 내면의 의미를 음미해야 할 것이다. 인간성(human nature)의 영어 표현이 말해주듯, 우리가 추구하는 인간성은 인간 내면의 자연(nature) 혹은 자연스러움(naturalness in human)에 다름 아니다. 자연에 충실함은 인간 영혼의 본성을 따르는 일이기도 하기 때문이다. 냉소적 이성 비판의 철학자인 페터 슬로터다이크(Peter Sloterdijk, 1947~)는 "겸손한 영혼을 지닌 자는 자연에 충실한 체계를 위해 결정될 것이고, 이 체계는 자연을 따르는 영혼의 그러한 본성을 정당화할 것이다"[3] 라고 말한다. 자연과의 관계는 이미 필연적으로 인간 영혼에 내재되어 있다. 내재된 그것을 외화(外化)하여 미적으로 표현하는 일이 예술이다. 포스트모던사회에서 보듯, 이른바 다양성과 혼합, 융합, 혼종, 해체 등이 지배하고는 있으나, 그 근본은 자연과 인간의 삶을 미적으로 지양하고 승화하는 일이라고 생각한다. 이제 책의 전체 내용을 간략하게 일별하고자 한다.

필자는 한국미의 특성을 관조와 무심, 공감과 소통의 관점에서 바라보며, 이를 제1장에서 다룬다. 우리의 미 개념과 미의식에 대한 여러 논의가 가능하겠지만, 그 바탕은 소박에 근거를 둔 자연스러움이다.

제2장에서는 서구 근대미학을 체계적으로 완성한 칸트(Immanuel Kant, 1724~1804)의 자연 개념을 그의 숭고미 및 천재 개념과 연관하여 다룬다. 그에 따르면 인간을 압도하는 자연의 위력은 우리가 미리 예비한 숭고함의 범주 안에서 순치되고 향유된다. 또한 예술적 창조의 원천인 천재란 인간이 내장하고 있는 또 다른 하나의 자연이다.

제3장에서는 한국인의 미적 감성을 장욱진이 추구하는 단순성의 정

2) 캐슬린 에릭슨, 『영혼의 순례자 고흐』, 안진이 역, 청림출판, 2008, 144쪽.
3) 페터 슬로터다이크, 『플라톤에서 푸코까지 – 철학적 기질 혹은 열정』, 김광명 역, 세창미디어, 2012, 9쪽.

신, 그리고 권순철이 묘사하는 한국인의 인물형상에서 보이는 실존의 삶을 통해 살펴본다. 이러는 중에 단순성의 미적 성찰에 대한 서구적 전통과 시각은 우리의 논의에 시사하는 바가 있기에 비교 고찰한다.

제4장에서는 아름다움이 지닌 공적인 즐거움을 김영중의 조각세계, 그리고 필자가 작품선정위원으로 참여하여 평가하고 심사한 바 있는 두 법원 신축청사에 설치된 조형미술품을 통해 살펴본다.

제5장에서는 기호 이미지를 통해 심성 안팎의 상호 연결을 살펴본다. 특히 오세영의 작품은 단색화적 이미지로서의 '심성기호'를 펼치고 있다. 아울러 심성의 기호로 풀어낸 그의 '목판 춘향전'을 고찰한다. 나아가 안에 감춰진 무의식과 밖에 드러난 의식을 서로 연결하기 위해 의식 너머의 것에 대한 미적 모색을 해 온 이종희의 조각세계를 살펴본다. 예술가의 내적 삶이 투영된 예술은 우리가 살고 있는 산업화되고, 탈산업화된 도시 공간에 대한 성찰의 결과물이기도 하다. 이는 기옥란 작가에게서 휴먼과 포스트휴먼을 잇는 트랜스휴먼의 이미지로 드러난다. 기옥란의 작품을 통해 관계적 존재로서의 인간이 나누는 자연과의 교감의 현장을 탐색해보려고 한다.

제6장에서는 '비움과 채움', '유와 무'의 관계를 조각가 박찬갑의 작품 속에서 논의한다. 유에서 무를 향한 그의 조각세계는 오늘 우리의 삶을 새로운 시각에서 반성하게 하는 계기를 마련해준다. 또한 그의 '아리랑 – 세계평화의 문'은 우리가 지향해야 할 미적 정서의 핵심을 지적해준다. 보이는 것과 보이지 않는 것의 연결에서 박미는 이미지의 중첩을 통해 우리의 기억이 어떻게 서로 닮아 있는가, 그리고 '그림자놀이'는 실상과 허상의 경계를 허물고 우리 삶의 지평을 넓혀준다.

제7장에서는 삶의 생성과 흔적, 소멸의 순환을 살펴본다. 백혜련의 〈희망 그리고 자유〉 연작은 민들레 갓털의 끈질긴 생명력을 통해 생성과 소멸의 순환과정을 잘 보여준다. 송광준은 시간과 삶의 흔적이 켜켜이 쌓인 '더미'를 보여주며, 신성희의 누아주(nouage)는 평면에 공간의 깊이를 더하여 삶의 관계망인 평면적 공간을 보여준다. 양경렬은 회화성의 회복을

통해 일상의 삶과 자기 자신에 대해 깊이 성찰하는 계기를 우리에게 마련해준다. 임옥수는 태초의 공간을 설정하고 그로부터 오랜 진화과정을 거쳐 변모해 가는 금속조형의 세계를 표현한다.

그간 필자가 글을 쓰고 책을 펼 때마다 한결같이 느끼고 생각해 온 바는 어떤 뚜렷한 결론에도 이르지 못하고 늘 암중모색(Herumtappen)의 과정에 있어 왔다는 것이다. 이는 앞으로도 지속될 것이라 생각한다. 인간은 닫힌 존재가 아니라 열린 존재이며 주변과 관계하는 존재라는 점을 되새기면서 그저 열린 자세로 관계를 소중히 여기며 나아갈 뿐이다.

필자의 학문적 여정에 동참해주고 작품을 선보여주신 여러 작가분들께 감사드린다. 또한 출판계의 어려운 여건에도 불구하고 이해타산을 떠나 원고를 정성껏 다듬고 여기에 도판을 곁들여 멋진 책으로 빛을 보게 해주신 북코리아의 이찬규 사장님을 비롯한 편집부 여러분의 노고에 깊은 감사의 말씀을 드린다.

2016년 초여름에
김 광 명

제1장

관조와 무심,
공감과 소통:
한국미의 특성

　　미적 대상인 자연에 대해 어떠한 태도를 취하느냐는 한국미의 특성
에서 잘 드러난다. 자연을 대하는 태도는 삶의 정서에도 그대로 묻어나 있
으며, 개인의 차원을 넘어 공동체로 이어진다. 그 이어지는 연결의 역할을
공감과 소통이 수행한다. 이러한 공감과 소통은 미적인 것을 이성적이고
합리적인 근거에서 접근 가능하게 한다. 이는 서구 근대미학을 관통하는
키워드이며 한국미의 특성과도 일정 부분 연관되기에 보편적 설득력을 담
보할 수 있는 학적 토대가 된다.

1. 들어가는 말

한국미에 나타난 특유한 정서를 자연에 대한 관조적인 태도와 무심으로 보고, 이를 공감과 소통에 근거한 미적 이성의 측면에서 접근해보고자 한다. 미적인 것에 대한 이성적 접근은 개별자 가운데 보편적 유형을 찾고,[1] 공감과 소통을 위한 근거를 살피는 일이다. 이는 한국미를 비롯하여 미 일반에 부과된 과제이기도 하다. '미적(美的)'이란 사물의 아름다움에 관한 모든 형용과 접근을 가리킨다. 미에 관한 논의는 이성적, 합리적, 논리적인 것이기보다는 심미적, 미감적, 감성적이라는 말과 같이 포괄적으로 사용된다. 미적인 문제는 이성적 힘을 사용하여 체계를 구축한 철학 이전에 정의된 것에 대한 반성을 통해 이성적 사유의 영역을 보편적으로 공유할 수 있다.[2]

예술작품에 대한 해석이나 평가가 보편적이고 객관적인 지식을 구성하는지의 문제는 적어도 플라톤의 이온(Ion)만큼이나 오래된 질문이다. 아름다운 것이나 불쾌한 것 또는 일그러진 것에 대한 결정이 주관적인지 혹은 객관적인지는 18세기 초 이래로 논쟁이 되어 왔다.[3] 보편적 인식의 가

[1] 예술적 창조의 본성에 관한 논의에서 글릭먼(Jack Glickman)은 "개별자는 만들어지고, 유형은 창조된다(Particulars are made and types are created)"고 언급했다. cf. Jack Glickman, "Creativity in the Arts," in Lars Aagaard–Mogensen, ed., *Culture and Art* (Nyborg and Atlantic Highlands, N. J.: F. Lokkes Forlag and Humanities Press, 1976), p.140 개별자란 다른 것과의 구별을 가능케 하는 고유한 요소들이며, 유형은 개별적인 것을 총괄하는 표현방식인 보편적인 양식이다. 개별자들을 공통의 분모로 묶어내는 것이 유형이다.

[2] Roger Scruton, "In Search of the Aesthetic," *British Journal of Aesthetics*, Vol.47, No.3, 2007, p.232.

[3] Peter Kivy, "Aesthetics and Rationality," *The Journal of Aesthetics and Art Criticism*, Vol.34, No.1(Autumn, 1975), p.51 플라톤의 대화편인 『이온』에서 소크라테스는 이온과 대화를 나누면서 음유시인이 시를 짓고 읽는 힘은 '기술'이 아니라 '신적 영감'에서 나온다고 말한다. 소크라테스는 보편적 지식을 갖고 있지 않은 시인이나 음유시인이 사회적·교육적 영향력을

능적 근거를 찾는 일이 바로 미적 이성의 과제이다.[4] 삶에 대한 유추적인 구조를 보편적으로 받아들일 만한 가능적 근거가 미적 판단으로서의 취미이다. 그리고 일반적인 경험에 이르도록 이끌어주는 판단의 출발이 곧 공통감각이다.

우리는 흔히 합리적인 혹은 이성적인 사람이란 연역적인 논증을 받아들이며, 논리적으로 일관된 사람이라고 말한다. 또한 일어난 일들에 대해 귀납적인 방법에 따라 설득력 있는 의견을 형성하는 경우도 합리적인 혹은 이성적인 사람에 넣어 말한다. 한국미에 특유한 정서와 미의식을 토대로 미적인 것과 이성적인 것을 어떻게 연결할 것인가는 보편적인 맥락에서 한국미에 대해 논하려는 시도와 맞물린다.[5] 거듭 말하자면, 미적인 것은 개념이나 조건, 논리에 의해 다스려지지 않는다. 미적 이성은 사물을 가장 구체적이고 감각적으로 지각하고 향수하는 가운데 이 구체성을 넘어 보다 보편적인 차원으로 나아가는 자기확장적 반성의 정신이라 할 수 있다. 따라서 미적 이성은 논리적 이성이 아니라 삶과의 유비적 관계에 선 공감과 소통의 이성이라 할 수 있다.[6] 한국인의 삶의 정서에서 우러난 한국미를 통해 우리가 어떻게 서로 공유하고 소통하는가의 문제는 우리의 일상적인 삶의 세계를 인식하게 하는 중요한 지평이 된다. 그리하여 고유성을 넘어 보편성을 획득하게 될 것이고, 이는 곧 '고유한 보편성'[7]이다.

끼치는 일에 반대한다. 이렇듯 신적 영감에 바탕을 둔 시 정신을 보편적 지식으로 접근하기란 애초부터 어려운 일이라 여겨졌다.

4) 미적 이성에 대한 문제는 Heinz, Paetzold, *Ästhetik der deutschen Idealismus: Zur Idee ästhetischer Rationalität bei Baumgarten, Kant, Schelling, Hegel und Schopenhauer*, Wiesbaden: Franz Steiner, 1983. 그리고 미학에서의 비이성과 논리의 문제에 대한 논의는 Alfred Baeumler, *Das Irrationalitätsproblem in der Ästhetik und Logik des 18. Jahrhunderts bis zur Kritik der Urteilskraft*, Darmstadt: Wissenschacftliche Buchgesellschaft, 1981 참고.

5) 인문학적 토대와 방법을 근거로 이러한 시도를 한 것으로는 권영필 외, 『한국의 美를 다시 읽는다』, 돌베개, 2005 참고.

6) 심미적 이성에 대한 것은 김우창, 『심미적 이성의 탐구』, 솔, 1999 참고.

7) 김광명, 『예술에 대한 사색』, 학연문화사, 2006. 특히 제4장 예술에서의 고유성과 보편성 참고.

2. 우리의 미 개념과 미의식

　미적인 것을 가리키는 가치개념어로서 우리는 '멋'이라는 말을 동시에 사용한다. 멋이란 '아름다움'이나 '고움'과 비슷한 개념이지만, 멋이 표현하는 미적인 감각이나 정서가 더 광범하다는 점에서 약간 다르다. 한국의 멋이라고 하면 우리 민족의 생활·문화·예술 등 삶 속에 깊숙이 들어와 있는 모든 분야에서 미적으로 가치 있는 것을 말한다. 시인 조지훈은 한국적 미의식의 구조를 멋에서 찾는다. 그는 미를 표현하는 말로 아름다움, 고움, 멋을 들고 있으며, 특히 멋은 아름다움의 정상(正相)을 일탈한 데서 체득한 한국적인 고유미로 본다.[8] 그 가치는 인공적인 미나 자연적인 미를 불문하고 오랜 세월을 거치며 살아온 양식과 사회적인 취향, 문화적인 요소 등을 두루 망라하고 있다. 물론 멋은 아름다움을 포함하고는 있으나, 그 반대로 멋이 아름다움의 일부이기도 하다. 그동안 우리의 정서 속에 자리 잡은 미는 '자태(姿態)'나 '맵시' 또는 '결 또는 바탕에 나타난 무늬', '멋'과도 동의어로 쓰였다. 멋이라는 개념이 특히 한국이라는 요소와 결부될 때에는 그 범위가 확대되어 위의 네 가지 미 개념의 내용을 모두 포함하게 될 뿐만 아니라 다소 주관적이기는 하나 예를 들어 적막함, 단순소박함, 쓸쓸함, 슬픔 또는 용기 따위의 감정, 심지어는 '일그러지고 파격적인 것'까지도 특유한 멋에 포함될 수 있다.

　멋의 사전적 말뜻을 보면, ① 차림새·행동·됨됨이 등이 세련되고 고움, ② 보기 좋도록 맵시 있게 다듬은 모양새, ③ 매우 말쑥하고 운치 있는 맛, ④ 온갖 사물이 지니고 있는 참된 제 맛인 진미(眞味) 등으로 풀이된다. 그런데 여기서도 알 수 있듯이 멋은 '맛'과 밀접한 관계를 맺고 있으며, 어원적으로 볼 때 멋이 맛에서 유래했으리라는 것이 많은 연구자들의 공통된 견해이다.

　멋의 의미는 태도나 차림새 등에서 풍기는 세련되고 깔끔한 기품, 격

8)　조지훈, 「멋의 연구」, 『한국인과 문학사상』, 일조각, 1968: 백기수, 『미학』, 서울대출판부, 1979, 108쪽: 조요한, 『한국미의 조명』, 열화당, 1999, 22쪽.

에 어울리게 운치 있는 맛, 흥취를 자아내는 재미스러운 맛 등의 뜻을 지닌다. 우리가 일상적으로 사용하고 있는 한자어인 아름다울 미(美)는 감각적인 의미와 정신적인 의미를 아울러 지니고 있다. 특히 감각적인 의미에서는 미각, 시각, 청각, 촉각, 후각 등 오감에서 오는 맛을 담고 있으며, 이는 일차적으로 미적 가치의 판정능력으로서의 취미(taste, Geschmack, goût)와도 연관된다. 멋이란 다른 나라말로 옮기기 어려운 우리말에만 특유한 것이지만, 멋을 통해 미적 판정능력으로서 미적 대상이 지닌 특질을 평가할 수 있다는 점에서 보편적인 것이라 하겠으며, 서구 근대미학의 관점과도 연결된다. 멋은 우리의 감각에 즐거움을 가져다주되, 감각적인 차원에 머무르지 않고 미적 경지에 이르도록 정신을 한껏 고양시켜준다.

게일(James S. Gale, 1863~1937)이 지은 『한영대사전』(1897)에 보면, 멋의 본딧말이 맛으로 되어 있다.[9] 멋이 지각의 일종인 맛이라는 미각적인 의미와 연관된다는 사실이 흥미롭다. 아마도 19세기 말까지는 멋보다 맛이 더 보편적으로 쓰였을 것으로 보인다. 어떻든 멋이라는 개념은 맛과도, 또한 아름다움과도 비슷하면서 내외적인 면을 가리지 않고 형태나 양식, 의식 등의 가치를 두루 지칭하는 용어로 쓰여 왔다. 특히 우리 고유의 미적인 특성을 지닌 멋이라는 말은 민족의 생활과 예술작품에 폭넓게 투영되면서 역사와 함께 발전·변천해 왔다. 멋은 무형의 범주뿐만 아니라 유형의 범주에도 그대로 적용된다. 멋이라는 개념은 쉽게 정의하기 어려울 만큼 다양한 양태로 나타나는 것이지만, 일반적으로는 크게 두 가지 특성으로 정의해볼 수 있을 것이다.

첫째는 멋의 개념이 갖는 포괄성이요, 둘째는 멋의 형식이 드러내는 유연성이다. 즉, 멋은 어떤 형식으로 표현되든 즐거움 이상의 가치를 포괄한다. 우리는 멋에 대한 예를 한복의 긴 고름이나 버선코와 신발코의 뾰족함, 저고리 회장, 섶귀의 날카로움, 우리 가옥의 추녀 곡선, 또한 비스듬히

9) 캐나다 온타리오 주 알마 출신인 J. S. 게일은 19세기 후반에 우리나라에 들어와 YMCA를 중심으로 한국 평신도운동을 전개하고, 목회를 했다. 성서를 우리말로 옮기기도 한 그는 우리의 풍속과 언어, 지리와 역사, 신앙과 문화 등에 관심이 많았으며, 그의 1897년 판 『한영대사전』은 6년의 각고 끝에 무려 8만 8천여 개의 어휘를 담고 있으며, 분량도 1,781쪽이나 된다.

쓴 갓이나 여유 있는 걸음걸이에서도 볼 수 있다.[10] 멋의 특성인 포괄성과 유연성은 그대로 한국미의 특성으로 보아도 무방하다 할 것이다. 이는 우리 삶의 의식과 태도 및 정서에도 스며들어 있어 그 여유로움과 유연함을 느낄 수 있다.

우리말 '아름다움'의 어원을 몇 가지로 나누어볼 수 있겠는데, 고유섭 (1900~1944)에 의하면 '아름'이란 '안다'의 동명사형으로서 미의 이해 및 인식작용을 말하며, '다움'이란 형용사로서 무엇에 합당한 가치의 의미를 지닌 '격(格)'이다. 격이란 마땅히 지녀야 할 품위나 지켜야 할 분수를 말한다. 따라서 아름다움은 앎의 격, 곧 앎이 제 위치에 있는 것으로서 생활감정의 종합적인 이해작용이다.[11] 이와 같은 해석은 미가 지닌 인식론적인 지평을 잘 지적한 것이다. 그러나 인간의 지식이 발달하기 이전 시대에는 사물에 대한 지각이나 인식의 문제보다는 인간의 생존이나 생명의 유지가 더 시급한 문제였을 것으로 추정하여 '아름'을 모든 열매의 낟알이라는 뜻을 담은 '아람[實]'으로 해석해볼 수도 있을 것이다.[12] 이는 일상적인 삶과의 연관 속에서 미의 개념이 풍요와 생산을 상징하는 데서 태동한 것으로 보는 입장이다. 다른 한편, 국학자요 국문학자인 양주동(1903~1977)에 의하면, '아름다움'이란 '나와 같다' 또는 '나답다'의 고어형인 '아람답'에서 유래했다고 본다.[13] 이렇게 보면 주관적인 것의 정체를 어원적으로 아름다움에서 본다고 할 수 있을 것이다. 이 입장에서 보면 아름다움은 처음부터 사적 (私的)이고 개별적이며 주관적인 데서 출발한 셈이다. 이 점은 서구에서의 미에 대한 이해방식과도 그대로 일치한다.

칸트(I. Kant, 1724~1804)가 미적 판단에서 주관적인 보편성을 찾으려고 노력했다는 점에서도 우리말에서 이와 같은 맥락을 유추해볼 수 있다. 칸트에 앞서 흄(David Hume, 1711~1776)도 취미의 규칙이나 원리가 있다고

10) 조요한, 앞의 책, 18~22쪽.
11) 고유섭, 『한국미술문화사 논총』, 통문관, 1966, 51쪽; 백기수, 『미학』, 서울대출판부, 1979, 141쪽. 아름다움 혹은 미의 가치를 예술이 추구하는 바, 예술을 뜻하는 서구어인 art-ars-techne에서 techne가 technology 및 knowledge와 연관된다는 점에서 이해와 인식작용으로 파악하는 점이 우리와 서로 유사하다고 하겠다.
12) 백기수, 『미학』, 서울대출판부, 1979, 141쪽.
13) 양주동, 『고가연구』, 일조각, 1969, 110~111쪽; 백기수, 앞의 책, 142쪽.

주장한다. 미적 합리성은 이러한 규칙을 발견하고 적용하는 데 있다. 특히 사람들이 어떤 대상의 미적 가치에 대해 논쟁하는 경우에 있어 그러하다. 흄이 말하는 취미의 기준은 미적 불일치를 합리적으로 해결하거나 해명하는 것이다. 흄은 미적 판단이 어떻게 객관성을 가질 수 있는가를 보여주고자 애썼다. 또한 흄에 따르면, 아름다움은 사물 자체가 지니고 있는 성질이 아니라 그것을 바라보는 사람의 마음속에 있다. 흄은 미적 가치가 대상 그 자체의 성질이라는 가정을 하지 않고도 대상의 미적 가치에 대한 논쟁을 합리적으로 해결하는 일이 가능하다는 사실을 보여주고자 시도했다. 비록 그 규칙이 매우 복합적이라는 사실을 말했지만, 흄은 미적 추론이 규칙에 의해 지배된다고 확신했다. 흄이 고려하지 않은 것, 그리고 아마도 불합리하다고 간주한 것은 미적 추론이 규칙이나 원리를 전적으로 끌어들이지 않는다는 점이다.[14] 미적 이성 혹은 미적 합리성의 기반이 되는 것은 취미의 규칙이다. 만약에 취미의 규칙이 없다면 어떤 대상에 대한 어떤 이의 미적 평가를 바꾸도록 설득하는 일이 어찌 가능하겠는가. 칸트는 대상을 가장 적절하게 기술할 수 있을 때 미적 추론이 가능하다는 점을 전적으로 인정한 인물이다.

미에 대한 생각은 시대와 지역에 따라 차이가 있다. 고대사회에서 제사는 가장 신성할 뿐 아니라 중요한 일이었으므로 큼직한 제물은 사람들에게 기쁨을 느끼게 해주었을 것이고, 이 기쁨이 '아름답다'는 개념을 낳게 했을 것이다. 고대에 제사의 희생물로 바쳐진 커다란[大] 양(羊)이 담고 있는 의미로서의 미(美)는 유한한 인간과 무한한 신의 세계를 이어주는 가교 역할을 하며 무속적인 의미를 지녔던 것으로 생각된다. 이를테면 신과 인간 사이의 대립이나 적대 관계가 커다란 양의 매개로 인해 해소되어 화해가 이루어지는 것으로 보았다.

여기에 아름다움에 담겨진 제의적 의미를 새겨볼 수 있다. 제물로서 훌륭할 뿐만 아니라 먹을거리로서도 손색이 없는 커다란 양이야말로 아름

14) Steven Sverdlik, "Hume's Key and Aesthetic Rationality," *The Journal of Aesthetics and Art Criticism*, Vol.45, No.1(Autumn, 1986), pp.69~73

다움의 상징이 되기에 부족함이 없었을 것으로 미루어 알 수 있다. 큼직한 양에게 아름다움을 느꼈다는 것은 곧 일상적인 실용성에서 아름다움이 나왔음을 뜻하기도 한다. 실용적으로 이익이 클수록 아름다움을 느끼는 정도도 강렬했으리라 추정해볼 수 있으니 아름다움은 애초부터 일상적 삶의 실용성과 연결되어 있다고 할 것이다. 선사시대의 동굴 벽이나 암벽에 소나 여러 동물의 그림을 새겨놓은 것도 일상의 생활세계와 연관된 아름다움을 형상으로 재현하고자 하는 욕구에서 비롯된 것이다.[15]

미적 관심은 모든 사람에게 생활에서의 기본적인 충동으로 작용해 왔다. 점차 실용성이 없더라도 어떤 대상에서 아름다움을 느끼게 된 것이 미의 역사에서 획기적인 전환이 되었다. 실용적인 도구나 수단으로서의 미가 아니라 실용성과 관계없이 그 자체로서 아름다움을 느끼기 시작하면서 예술이 나름대로 자율성을 확보하고 급속도로 발달하기 시작했다. 이를테면 예술이 실용성이라는 타율성에서 벗어나 미적인 자율성을 확보하게 되었다는 말이다. 물론 실용성과 자율성이라는 문제는 예술에 부여된 미의 본원적인 가치와 파생적인 가치의 상호관계이기도 하지만, 최근에는 일상과 예술의 경계가 없어지면서 점차 명확한 구분이 무의미해지고 있는 상황이다. 어떤 사람은 미(美)를 생활의 여유가 있을 때나 추구될 수 있다고 생각하며 미를 삶의 장식이나 치장 정도로 치부하는 경우가 있으나, 미를 추구하는 예술가들은 오히려 궁핍할 때 불후의 명작을 남기는 경우가 많았다. 이렇듯 미의 추구는 인간의 상상적 자유의 크기, 삶에 대한 진지한 태도와 정비례한다고 할 것이다.

우리의 미의식에 자리 잡은 여백(餘白)의 미는 아무것도 없이 비어 있는 소극적인 공백(空白)이 아니라 짐짓 자연스런 여유로움에서 오는 적극적인 비움으로서 채움을 완성하는 미이다. 말하자면 가능한 한 인위적이고 인공적인 요소가 배제되고 자연 그대로 노니는 공간인 것이다. 이는 물

15) 이와 같은 점은 후기 구석기시대 유적인 프랑스의 라스코 동굴벽화나 스페인의 알타미라 동굴벽화에서 보이며, 또한 신석기시대 유적으로 추정된 울주군 언양읍 대곡리의 반구대 암각화에는 고래, 물개, 거북 등의 바다동물과 호랑이, 멧돼지, 사슴 등의 육지동물이 그려져 있고 무당, 사냥꾼, 어부 등의 사람 모습이 새겨져 있기도 하다.

리적인 공간이 아니라 정신적인 유희의 공간이다. 물리적인 환경조건을 넘어서 우리의 상상력과 미적인 자유가 만나는 곳이다. 그것은 일상으로부터의 자유로운 일탈, 곧 파격(破格)에서 오는 멋이다. 그러는 가운데 신명나는 즐거움이 있는 것이다.[16] 이는 일종의 물아일여(物我一如), 곧 주체와 객체가 서로 혼연일체가 되는 경지이다. 우리의 미의식의 바탕에 깔려 있는 범자연주의는 자연과 인간의 교감을 반영한다. 여기서 범자연주의란 서구적인 자연분석주의 또는 자연과학주의와는 달리 자연친화주의, 자연순응주의 또는 자연동화주의를 일컫는다. 이러한 범자연주의적 미의식은 그대로 우리의 예술과 삶에도 적용된다.

3. 관조와 무심의 경지

한국인의 특유한 미의식은 무엇인가? 이 점에 관해선 1920년대에 한국 조형미의 특색을 밝힌 두 권의 책, 일본인 야나기 무네요시(柳宗悅)의 『조선과 그 예술』(1922)과 독일인 안드레아스 에카르트(Andreas Eckardt)의 『조선미술사』(1929)가 주목할 만하다. 야나기 무네요시는 '선과 비애의 미'라고 했으며, 에카르트는 '고전주의적 특색'을 지녔다고 말한 적이 있다. 에카르트는 한국의 미가 자연적 취향을 보존하고 있음을 지적하면서 그 단순소박함과 과장 없음을 강조한다.[17] 더욱이 서민건축이나 공예 등 다양한 장르와 한국인의 삶의 모습을 연관 지어 고찰한 점이 흥미롭다.[18] 그 뒤 고유섭은 한국미에 담긴 미적 취향을 무기교의 기교, 무계획의 계획, 구수한 큰 맛으로 설명했다.[19] 김원용은 『한국미술의 특색과 그 형성』(1973)에서 자연적 관조를 존중하는 한국적 자연주의를 한국미의 바탕으로 보고 있

16) 김열규는 무속신앙과 산조를 결부시켜 신비적 합일로서의 신비체험을 언급하고, 이런 경지를 신바람, 신남으로 파악한다. 김열규, 「산조의 미학과 무속신앙」, 『무속과 한국예술』, 한국미학예술학회, 2002.
17) 조요한, 『한국미의 조명』, 열화당, 1999, 42, 45쪽.
18) 권영필, 「안드레아스 에카르트의 미술사관」, 『미술사학보』 5집, 1992, 미술사학연구회.
19) 조요한, 앞의 책, 47쪽.

다. 자연주의라는 개념에 대해 동서 간의 서로 다른 관점으로 인한 이의가 있을 수 있겠으나, 자연적 관조라는 맥락이 더욱 중요하다고 여겨진다. 실로 한국미의 실체에 관한 논쟁은 다양하고 분분하나, 한국예술에 담겨 있는 미의 특성을 '틀이 없는 자유스러움', '무관심'으로 보는 미학자 고유섭의 견해와 자아에의 집착을 버리는 '자연 순응'으로 보는 고고학자 김원용의 견해가 비교적 설득력 있는 것으로 보인다. 이 두 견해는 표현이 다를 뿐 그 내용은 같다고 하겠다.

역사적으로 볼 때 한국의 전통예술은 상당 부분 중국의 영향을 받아 이루어졌지만, 중국과는 분명하게 다르다. 이를테면 자연이 주(主)가 되고 건물이 부(副)가 되는 집 속에서 살아가는 자연 순응적인 질박한 멋을 보여준다. 또한 무속(巫俗) 혹은 무교적 신앙이 한국인의 정신과 육체에 스며들어 한국예술의 형성에 큰 영향을 미쳤다고 하겠다. 무기교의 기교, 무계획의 계획은 비균제적(非均齊的) 측면을 잘 드러낸다. 건축이나 목조각에서 나뭇결을 그대로 살려 자연스레 드러나게 하고 담백한 선을 두드러지게 한 것 등은 자연 순응적인 한국인의 특유한 미의식을 드러낸 좋은 예라 할 것이다.

일상에서 우리는 온갖 잡념과 번뇌, 망상, 관심과 더불어 살고 있다. 하지만 미적 대상을 관조할 때에는 이러한 것으로부터 온전히 벗어날 수 있다. 일반적으로 말해, 생각하는 마음이 없음을 '무심(無心)'이라 하고, 자기를 잊어버리고 의식하지 못하는 상태를 '무아(無我)'라 할 것이다. 육체와 생각을 잠시 잊고 본래의 마음속으로 들어간 상태는 불교적 수행에서의 무심 무아의 경지일 것이다. 이런 수행과정에서 자신이 있는지 없는지도 모르는 차원 높은 현상을 깨닫게 된다. 무심이란 백지 같은 마음상태이다. 어떤 특정 마음으로서의 유심(有心), 즉 의욕이나 욕구를 억제하여 그것을 비우고 내려놓는 것이다. 이는 수양과 도야를 통해 도달하게 된 경지라 할 것이다.

수양과 도야는 보편성으로의 고양을 가능하게 하며 욕망의 억제와 더불어 욕망의 대상으로부터 벗어나게 한다는 뜻에서 가다머(H. - G. Gadamer, 1900~2002)가 지적하듯, 근대 유럽 지성사를 주도한 인문주의 개

념과도 연결된다.[20] 역설적으로 말해, 최고의 유심(有心)의 경지가 곧 무심 (無心)이다. 헹크만(Wolfhart Henckmann)은 그의 『미학사전』에서 관조와 무관심성을 같은 의미로 논의하고 있는데, 이는 우리의 논의와 관련하여 시사하는 바가 크다.[21]

관조란 칸트 이래로 예술작품이나 미적 현상에 대한 고유한 미적 지각으로 여겨져 왔다. 관조적인 태도에서는 대상과 주체 사이에 실재하는 관계가 배제된다. 말하자면, 대상이 주체에 미치는 감각적인 영향이라든가 주체가 대상에 대해 지니는 이론적인 또는 실천적인 관심이 제외된다는 말이다. 미적인 고찰 또는 관조는 이러한 모든 관심을 떠나서 발생한다. 대상은 오로지 그것이 현상하는 방식으로만 고찰된다. 외부의 개입 없이 대상을 대상 그 자체로서만 관조하게 되는 무심의 경지이다. 한국미의 담백하고 청아한 멋과 담담한 맛은 백자 달항아리의 무심한 자태에서 느껴진다.

서구 근대 미학사상의 주된 특징은 아름다운 사물의 지각에 필수적인 어떤 태도나 주목의 방식, 이를테면 무관심적인 방식이다. 섀프츠베리 (Anthony Ashley Cooper Shaftesbury, 1671~1713)에 의해 처음으로 제기된 '무관심성'이라는 말은 사물을 바라보는 어떤 특정한 방식과 태도이다. 즉, 무관심성이 사물에 대한 고유한 지각방식으로 인식되면서 미적 대상을 바라보는 근본태도가 된 것이다. 이는 단순한 감각적 경험이나 도덕적인 활동 또는 이론적인 탐구와 구별된다. 이를테면 예술활동의 원동력으로서의 미적인 상상력은 무관심적인 즐거움을 일으키는 대상에 관계된 마음의 능력이다. 미적인 관심은 관조 안에서 탐닉하는 상상력과 즐거움에서 비롯된 관심이다. 칸트는 순수한 미적 경험을 대상 그 자체에 온전히 집중하여 우러나오는 관심으로 본다. 이렇듯 순수한 미적 경험에서 우러난 미적 관심은 무관심으로서 그 자체를 위해 향수하는 것이고, 우리의 마음으로 하여금 관조하게 하는 것이다. 이렇게 보면 무관심성은 대상과 일정하게 유지되는 미적 거리인 셈이다. 조선조 중인층 화원들이 즐겨한 '전통적인 은일'이나

20) H. –G. Gadamer, *Wahrheit und Methode*, Tübingen: J. C. B. Mohr, 1960, 제1부 I. 가다머는 주도적 인문 개념으로 교양, 공통감, 판단력, 취미를 제시한다.

21) Henckmann/Lotter, *Lexikon der Aesthetik*, Verlag C. H. Beck, Muenchen, 1992, p.108, p.125

'적극적 자기소외'는 미적 거리두기의 좋은 예이다.[22] 사물에 대한 밀착이 아니라 미적 거리두기야말로 사물의 본질에 도달하는 길이다.

관심의 결여를 뜻하는 '부주의'와 '무관심'을 동등하게 생각한다면 이는 잘못이다.[23] 칸트에 의하면, 무관심적인 경험이란 주의가 결여된 것이 아니라 오히려 단순히 관조하기 위한 매혹적인 사물로서의 미적 대상에 주의를 집중하는 일이다.[24] 무관심하다는 것은 관심을 갖는 한 방법, 즉 관조의 방법이다. 이는 단순히 보는 그 자체로서 대상에서 관심을 떼어놓은 것이다. 감각적 희열, 도덕적 개선, 과학적 지식 및 유용성에 대한 관심과 미적 대상에 대한 순수한 관조적 관심을 구분하기 위해 칸트는 무관심성을 사용한다.

그에 의하면 무관심적인 사람만이 온전하게 예술작품이나 자연미에 의해 마음이 사로잡힐 것이다. 미적인 감각을 부여받은 사람에게 무관심의 기쁨은 아마도 매우 강렬할 것이며 무아지경, 곧 황홀경을 체험하게 할 것이다. 무관심성이란 다양한 관심이 한쪽으로 치우치지 않고 조화롭게 결합되어 있는 것이다.[25] 어떤 사물에 대해 무관심하다는 것은 대상에 대한 태도가 실제적인 이해타산관계에 의해 흔들리지 않는 것을 의미한다. 칸트는 관심을 대상의 실재 존재에 관련해서 정의했고, 무관심성을 그러한 것과는 관계가 없는 매혹적인 주의로 특징지었다.

무관심성이란 어떤 대상에 정신을 집중하여 관찰함으로써 다른 마음이 여기에 끼어들지 못하게 하는, 이른바 관심의 집중으로서의 조화의 경지이다. 이는 『중용(中庸)』에서의 '중화미(中和美)'와도 비슷하다. 이는 인간이 지닌 여러 가지 복합적인 감정인 칠정(七情)이 발(發)하기 이전의 상태와 이것이 모두 발(發)하여 조화를 이룬 상태이다. 마음을 자기 자신과 외부 사실의 혼동 혹은 불일치에서 오는 속박으로부터 벗어나게 하는 것이 조화이다. 이러한 조화를 이룸으로써 스스로 마음을 창조하고 통제하는 기

22) 권영필, 「화원의 미학」, 『한국학연구』 10, 고려대학교 한국학연구소, 1998, 207~232쪽.
23) 멜빈 레이더/버트럼 제섭, 『예술과 인간가치』, 김광명 역, 까치출판사, 2001, 83쪽.
24) 산타야나(George Santayana, 1863~1952)가 말하는 관조의 기쁨과 칸트의 무관심성이 뜻하는 것 사이에는 아무런 차이점이 없다.
25) 멜빈 레이더/버트럼 제섭, 앞의 책, 84쪽.

술을 익히게 된다.

미적 만족은 대상의 현실적 존재와는 완전히 무관한 관조적인 태도에서 성립된다. 미적 향수는 대상의 충실성에 무관심한 관조에 있어서의 향수이다. 미적 관조란 미적 향수처럼 미의식의 수동적이며, 소극적인 측면을 가리킨다. 관조는 본질상 자아와 대상 사이에 거리를 두는 데서 성립한다. 그것은 자아가 이러한 태도를 가지고 대상을 수용하는 작용이며, 이 수용성으로부터 향수와 밀접하게 결합한다. 모든 미적 향수는 관조에 있어서의 향수이다. 그리고 미의식에서의 관조는 무관심성을 특징으로 한다.[26] 미적 또는 예술적 가치의 자율성, 예술 영역의 특수성이 강조되기에 이른 것은 칸트의 무관심성의 규정을 거쳐서이다.

한국미에서 드러난 자연스러움, 순진무구함, 온유함, 모자란 듯하면서도 넘치지 않는 그윽함은 이렇듯 무관심성의 연장선 위에 있다고 하겠다. 그리고 한국미의 특징을 멋 또는 무기교의 기교, 나아가 소박미라고 할 때, 그것은 인위적인 꾸밈이 없는 자연과의 합일을 말하며, 이는 도가(道家)적인 것과도 일치한다.[27] 만물이 주어진 천성에 따라 조화를 이루는 것, 즉 자연의 순리에 따라 조화를 이루어 가는 것이 한국인의 심성이 지향하는 이상이다. 그리하여 자연에 대한 무심한 신뢰와 자연 순응이 한국미의 특색이 된다. 고유섭이 정리한 한국미의 특색이 무기교의 기교, 무계획의 계획인 바, 이는 무관심의 관심이며,[28] 자연에 순응하는 심리이다. 제작하는 마음이 순수하고 순진하다고 하는 것은 일반적으로 말해 한국예술의 한 특성인 것이다.

여기에는 제작자의 어떤 의도도 담겨 있지 않다. 그저 대상을 있는 그대로 바라보며 대상이 지닌 성질을 온전히 살려내어 제작에 임하는 것이다. 그리하여 자연에 즉응하는 조화, 평범하고 조용한 효과, 그 모든 것에 무관심한 무아무집(無我無執)의 사상이 담겨 있다.[29] 여기서 우리는 무작위

26) 사사키 겐이치, 『미학사전』, 민주식 역, 동문선, 2002, 235쪽.
27) 조요한, 앞의 책, 198~199쪽.
28) 고유섭, 『韓國美術史及美學論考』, 통문관, 1963, 3~13쪽.
29) 김원용, 「한국미술의 특색과 그 형성」, 『한국미의 탐구』, 열화당, 1996(1978년 초판), 31~32쪽.

의 무욕성 또는 무의지성, 무관심의 자연미를 향수하게 된다.[30] 이는 도가 적인 미의 특색과도 일치하는 듯하다. 크게 보면, 서구와 대조하여 동양적 인 미가 지닌 일반적인 특색의 일면이기도 하다.

일찍이 노자는 지상의 인간은 땅의 법칙에 따르고, 땅은 하늘의 법칙 에, 하늘은 도의 법칙에, 도는 자연의 법칙에 따른다고 했다.[31] 도란 무위자 연의 도이며, 만물의 생성과 번영, 운행질서의 원리이다. 그리고 천지만물 은 질서와 조화의 이치를 따른다. 따라서 우리가 추구하는 미는 인위적인 꾸밈이 없는 자연과의 합일된 경지이다. 이를테면 멋을 부리되 멋을 넘어 자연에 순응하고, 기교를 부리되 무기교의 경지를 이루는 것이다. 유심(有 心)한 인간이 자연에 대한 무심(無心)한 경외와 신뢰를 보내는 것이니, 이는 자연에 순응하는 우리의 소박한 심성에서 우러나온 것이다.

4. 공감과 소통

미가 지닌 사회적 성격의 근간은 공감과 소통이다. 공감(共感)은 "다 른 사람의 감정이나 의견, 주장에 대해 자기도 또한 그렇다고 느끼는 것"이 며, 소통(疏通)은 "서로 간에 막히지 아니하고 잘 통하거나 뜻이 서로 통해 오해가 없음"을 뜻한다.[32] 공감은 서로 간에 공유하는 공통의 감각이요, 감 정이다.[33] 만약 공감과 소통이 전제되지 않는다면, 미는 사회적 성격을 상 실하고 개인적 공간에 갇히고 말 것이다. 칸트는 인간이 서로 소통해야 할 필요성을 뜻하는 소통 가능성을 공통감과 연관하여 제시했다. 감정의 소통 가능성이란 곧, 감정을 서로 공유할 수 있으며 전달할 수 있다는 것이다.

그런데 실제로 동일한 감관 대상을 감각할 때에도 느끼게 되는 쾌적

30) 조요한, 앞의 책, 327쪽.
31) 『노자』, 象元, "人法地, 地法天, 天法道, 道法自然".
32) 김광명, 『예술에 대한 미적 모색』, 학연문화사, 2014, 65쪽.
33) '공통의 감각'이라는 뜻의 독일어 Gemeinsinn에서의 'gemein'은 '공통의, 공동의, 보통의, 일 상의, 평범한, 세속적인' 등의 의미를 담고 있다. 이 말은 우리가 어디에서나 부딪히는 범속 한 것(das Vulgäre) 혹은 일상적인 것(das Alltägliche)을 가리킨다.

함 또는 불쾌적함은 사람에 따라 매우 다르다.[34] 그럼에도 취미에 대해 판단을 내리는 사람은 객체에 관한 자기의 만족을 다른 모든 사람에게 요구하고, 개념의 매개 없이 자신의 감정을 무리 없이 전달할 수 있다. 미적 판단에 대한 보편적 동의나 요청의 근간으로서의 공통감은 사교성에도 연결된다. 칸트에게서 판단은 특수자와 보편자에 대한 독특한 접근방식이다. 사유하는 자아가 일반자 사이에서 움직이다가 특정 현상들의 세계로 돌아갈 때, 정신은 그 특정 현상들을 다룰 새로운 능력을 필요로 한다. 이 새로운 능력인 판단력을 돕는 것은 규제적 이념들을 가진 이성이다.[35]

　다수의 인간은 공동체 안에서 공통감, 곧 공동체적 감각을 지니며 더불어 살고 있다. 칸트에 있어 소통 및 전달 가능성을 이끄는 능력이 미적 판정능력으로서의 취미이다. 미적 대상을 누구나 경험하기 위한 필수조건은 소통 및 전달 가능성이다. 미적 대상에 대한 판단이 이루어진 공간은 공적 영역으로서 행위자나 제작자뿐 아니라 비평가와 관찰자가 공유하는 공간이다. 공적인 영역이란 소통이 가능한 열린 공간이다. 미는 공적 영역인 사회 안에 있을 때에만 우리의 관심을 끈다. 사람들은 다른 사람들과 함께 만족을 느낄 수 없는 상황이나 대상에 대해 만족하지 못한다. 공통감은 가장 사적이고 주관적인 감각인 것처럼 보이는 감각 속에서 주관적이지 않은 어떤 것이 있음을 깨달은 결과물이다.[36] 공동체의 구성원이 공유하는 공통감은 자기를 넘어서 사회적으로 전달되는 실천 덕목으로서, 미적 이성의 근거이다. 이는 한국미에 특유한 미적 감각을 통한 예지와 진실에 대한 접근을 보여준다.

　우리는 타인과의 소통을 위해 우리의 특별한 주관적인 조건들을 넘어서 우리 자신의 반성작용에 근거하여 다른 모든 사람의 표상방식을 사고해야 한다.[37] 객관성과 주관성을 상호 연결해주는 요소가 곧 상호 주관성이다. 취미판단은 다른 사람들의 취미를 성찰하는 가운데 그들이 내릴 수 있

34) I. Kant, *Kritik der Urteilskraft*(이하 *KdU*로 표시), Hamburg: Felix Meiner, 1974, 39절, p.153
35) Hannah Arendt, *The Life of the Mind*, New York: A Harvest Book, 1978, One/Thinking, Postscriptum.
36) 김광명, 『칸트의 판단력 비판 읽기』, 세창미디어, 2012, 107쪽.
37) I. Kant, *KdU*, 40절, p.157

는 가능한 판단들을 아울러 고려하게 된다. 판단 주체로서의 나는 다른 사람들과 함께하며 공동체를 이루는 한 구성원으로서 판단하는 것이지, 탈구성원으로서 판단하는 것이 아니다. 또한 판단할 때 우리는 이성적 존재자들과 더불어 거주하고 있는 것이지, 한낱 감각장치들과 함께 머물러 있는 것만이 아니다.[38] 이성과의 유비적인 관계에 있는 감성은 공통적 감각의 이념 역할을 수행하게 된다.

소통 가능한 사람들의 범위가 넓으면 넓을수록 대상의 가치 또한 커질 것이다. 모든 사람이 어떤 대상에 대해 갖는 쾌감이 미미해서 그 자체로는 어떤 특정한 관심을 끌지 못한다 하더라도 그의 일반적 소통 가능성의 관념은 거의 무한하다고 할 정도로 그 가치를 증대시킨다. 사람은 자신의 공동체 감각, 즉 공통감에 이끌려 공동체의 한 구성원으로서 판단을 내린다. 인간은 개인으로서가 아니라 유적(類的)인 존재로서만이 이성 사용을 지향하는 자신의 자연적 소질을 완전히 계발할 수 있으며, 또한 사회 속에서만 자신을 인간 이상으로 느끼기 때문에 자신을 사회화하려는 경향을 갖는다.[39] 인간은 자기감정의 전달 가능성, 즉 다른 사람과의 사교성 안에 더불어 사는 관계적 존재이다. '사교성'이란 다른 사람과 사귀기를 좋아하는 성질로서 사회를 형성하려는 인간의 특성이다. 여기서 사교성이라는 말은 사회성이라는 용어보다는 사회적 가치지향의 측면에서 다소 소극적으로 들리지만, 미적 정서를 사회 속에서 보편적 그리고 합리적으로 이해할 수 있는 실마리가 된다.

인간의 사교적인 경향은 감성적 공통의 감각, 즉 공통감과 관련된다. 만일 우리가 사회에 대한 본능적 지향을 인간에게 있어 본연의 요건이라 한다면, 우리는 취미를 우리의 감정조차 다른 모든 사람에게 보편적으로 전달할 수 있도록 해주는 일체의 것을 판정하는 능력으로 간주해야 하며, 따라서 모든 사람의 자연적 경향성이 요구하는 것을 촉진하는 수단으로 여

38) Hannah Arendt, 앞의 책, Eleventh Session, pp.67~68
39) W. Weischedel(hrsg.), *Kant-Brevier. Ein philosophisches Lesebuch für freie Minuten*. Frankfurt a.m.: Insel taschenbuch, 1974. 『칸트와 함께 인간을 읽는다. 별이 총총한 하늘아래 약동하는 자유』, 손동현 · 김수배 역, 이학사, 2006, 59쪽

기지 않으면 안 된다. 인간은 학적 인식과 더불어 그리고 미적 인식을 통해 심성을 가꾸며 도덕화하고 사회화한다. 도덕화란 곧 사회규범과 더불어 사는 사회화를 뜻한다. 말하자면 감관기관을 통해 우리는 현상으로서의 환경에 접하여 이를 느낄 수 있고, 감정의 사교적 전달 가능성을 통해 공공의 안녕과 행복의 상태에 다다를 수 있다. 이때 감성적 인식은 이성적 인식의 제한된 폭을 다양하게 넓혀주고 보완하는 일을 한다.[40]

우리는 우리 삶의 일상적인 순간들에 미적으로 깊이 개입하고 있으며, 거기에서 유적(類的) 연대의식을 촉진시키는 미적 만족감을 얻는다. 미적 만족감은 인간 심성을 순화하여 도덕적 심성과 만나게 한다. 이는 일상의 경험에 미적인 것이 스며들어 있기에 가능한 일이다.[41] "일상생활에 대한 미적 반응을 특징지을 때 우리는 모든 사람의 동의를 구하는 판단과 주관적인 즐거움을 알리는 판단 사이의 구분뿐만 아니라 모든 사람의 동의를 구하는 판단에 대한 특별한 이론적 관심을 주장하게 된다."[42] 아마도 이런 특별한 이론적 관심이 미적인 것에 대한 이성적 근거이다. 일상생활은 미적 특성으로 가득하고, 어떤 일상의 경험은 미적 경험으로 이어진다.[43]

미적인 것과 연관하여 우리는 일상의 실천적 관심과는 거리를 둔 채 어떤 대상이나 활동에 무관심적 태도를 받아들인다.[44] 이는 우리가 일상을 살아가고 있지만 일상에 매몰되지 않고 일상과 거리를 두며 관조하는 미적 태도이다. 대상에 대한 미적 인식과 학적 인식을 비교해보면, 전자는 혼연하며, 후자는 판명하다. 예술가의 정서와 감정은 작품을 통해 공통감의 전제 위에서 독자에게 전달되며 보편적으로 인식할 수 있다.

미적 판단의 토대로서의 공통감은 일상생활을 영위하는 공동체의 구성원이 공유하는 감각이다. 공동체의 감각은 그로 인해 야기된 감정을 공

40) 김광명, 앞의 책, 113쪽.

41) Sherri Irvin, "The Pervasiveness of the Aesthetic in Ordinary Experience," *British Journal of Aesthetics*, Vol.48, No.1, 2008, p.44

42) Christopher Dowling, "The Aesthetics of Daily Life," *British Journal of Aesthetics*, Vol.50, No.3, 2010, p.238

43) 특히 한국적 미의 특성과 일상에 대한 논의는 Kim, Kwang Myung, "The Aesthetic Turn in Everyday Life in Korea", *Open Journal of Philosophy* 2013. Vol.3, No.3, p.359~365 참고.

44) Yuriko Saito, *Everyday Aesthetics*, Oxford University Press, 2007, p.26

동체 구성원들이 공유하게 한다. 인간존재는 감정에 대한 이론적 작업을 통해 감정의 객관화라는 인식의 지평을 스스로 실현하고, 일상의 삶 속에서 구체적인 실천[45]으로 옮겨놓는다. 실천이란 느낌의 매개에 의해 실제로 일상의 현장에서 이루어진 행위이며, 우리의 감정은 구체적이고 일상적인 실천과 직접 만나게 된다. 따라서 감정을 제대로 파악할 수 있는 장소란 바로 인간이 스스로 경험하는 자기 경험의 장(場)이요, 일상적 삶의 활동무대가 된다. 이러한 활동무대에서 우리는 감정을 공유하며 공동체적 감각을 향유한다.[46]

일상적 삶의 무대에서 우리가 겪는 경험이란 개별적이고 특수한 대상에 대한 구체적 인식이며, 이에 반해 일반적이고 보편적인 인식이란 다만 가설적 구성물에 지나지 않는다. 경험이란 하나의 의식 안에서 여러 현상이 필연적으로 나타나고, 이들의 종합적인 결합에서 생긴다.[47] 일반적 규칙은 그것이 지각에 관계되는 한, 하나의 인식을 이끈다. 이때 지각은 일반적 규칙과 이에 대한 하나의 인식을 이어주는 관계적 위치를 차지한다. 경험적 세계에 대한 인식은 시간·공간의 직관형식에 의해 받아들여진 다양한 지각의 내용에 통일과 질서를 부여하는 순수오성의 범주[48]에 의해 구성된다. 일상에서의 직관에 방향을 지어주는 기능을 이념이 행하는 것이다.

감각을 통해 우리는 우리 밖에 있는 대상을 인식으로 가져온다. 따라서 감각은 우리 밖에 있는 사물에 대한 우리의 표상을 주관하고, 경험적 표상의 고유한 성질을 이루게 한다. 감정은 순수한 주관적 규정이지만, 감관지각은 객관적이고, "대상을 표상하는 질료적 요소"[49]이다. 이 질료적 요소에 의해 어떤 현존하는 것이 우리에게 주어진다. 우리는 감각을 통해 주어진 시간 안에서 현상과 관계를 맺는다.

감각은 우리로 하여금 대상을 직관할 수 있게 하는 직접적인 소재이

45) Wolfahrt Henckmann, "Gefühl," Artikel, *Handbuch philosophischer Grundbegriff*, Hg. v. H. Krings, München: Kösel, 1973, p.521

46) 김광명, 『칸트의 판단력 비판 읽기』, 세창미디어, 2012, 98쪽.

47) I. Kant, *Prolegomena*, 제22절, Akademie Ausgabe(이하 AA로 표시), Ⅳ, p.305

48) 오성(Verstand)은 지성·사고의 능력이다. 순수오성 개념의 범주는 경험에 앞선, 즉 선천적인 오성에 구비된 개념에 의한 사유형식이다.

49) I. Kant, *KdU*, Einl, XL XL.

며, 공간 속에서 직관된다. 이는 시간과 공간에 걸쳐 있는 실질적이며 실재적인 것이다.[50] 감각이란 우리가 시간 및 공간 속에서 현실적인 것으로 그 특징을 드러낼 수 있는 감관의 표상이요, 경험적 직관이다. 이런 까닭에 감각이란 그 본질에 있어 경험적인 실재와 직접적인 관련을 맺고 있다. 감각은 대상이 우리의 감각기관에 미치는 영향이며, 우리를 둘러싸고 있는 일상의 환경과 직접적으로 접촉한 결과를 기술해준다. 따라서 감각은 일상생활에서 자아와 세계가 일차적으로 소통하고 전달하며 교섭하는 방식이며, 우리가 경험하는 현상들의 고유한 성질을 결정해준다.

5. 맺는말

서구문화가 과학적 확실성과 정밀성을 가지고 진취적인 성취요구에 의해 미지의 영역에 진출하는 데 비해 동양문화는 자연과의 조화를 근간으로 해서 인류의 공존과 관용의 자세를 견지해 온 것이 사실이다.[51] 이렇듯 극명하게 대조를 보이는 것은 문화의 차이일 수도 있을 것이나, 다른 한편 다른 것을 같게 표현한 측면과 같은 것을 서로 다르게 표현한 측면에서 접근해볼 수 있을 것이다. 특히 한국미의 특색과 연관하여 칸트에 의해 정립된 서구 근대미학의 핵심 개념인 무관심성과의 비교는 서로 다른 문화권에서의 같음과 다름을 알아볼 수 있게 하거니와, 이를 토대로 한국미의 고유성을 공감과 소통에 근거하여 그 보편적 의미를 재검토해볼 수 있을 것으로 생각된다.

보이는 것과 보이지 않는 것, 구하는 것과 구하지 않는 것, 찾아도 얻지 못하는 것과 찾지 않아도 얻게 되는 것의 상관관계를 통해 서구와 우리의 서로 다른 관점의 차이를 이해하는 일이 필요할 것이다. 이를테면 "아름다움을 찾으면 아름다움을 얻지 못하고, 아름다움을 찾지 않으니 그것이

50) 김광명, 앞의 책, 101쪽.
51) 조요한, 앞의 책, 69쪽.

곧 아름다움(求美則不得美, 不求美則美矣)"이라는 불교미학의 바탕에서 이러한 점은 더욱 분명해진다. 이는 아름다움에 대한 무심의 경지를 잘 표현한 말이다. 아름다움에 대해 인간심성이 지니는 자세의 주체적 의식이되, 어느 한편에 기울어짐이 아닌 아름다움 그 자체에 대한 순진무구한 의식이 곧 미의식일 것이다.

나아가 예술 감상 혹은 미적 태도에 있어 서양은 객관적인 심적 거리를 강조하는 경향이 강하지만, 동양의 경우엔 관객과 극중 인물의 동일화, 나아가 미분화(未分化)가 강조된다. 서양예술은 심적 갈등과 불화를 적극적으로 토로하는 데 비해 동양예술은 내적인 평화, 자연과의 합일을 추구하는 경향이 강하다고 하겠다.[52] 서양예술에서의 심적 불화는 인간과 자연의 긴장관계, 대립과 갈등에서 빚어진다. 그리고 이러한 갈등해소의 방법론으로 등장한 것이 바로 변증법적인 화해요, 지양이다. 우리의 경우엔 처음부터 갈등이 존재하지 않기에 긴장관계가 덜하거나 아예 없다고도 하겠지만, 이를 자연의 생동감으로 대체한다. 흔히 동양화 기법에서의 기운생동(氣韻生動)이 좋은 예일 것이다.[53]

석굴암 본존불처럼 균형과 조화의 경지를 잘 나타낸 것도 있으나, 대체로 우리의 불상은 조각기법에서 끝마무리가 소홀한 감이 없지 않다고 하겠는데, 이를 두고 고유섭은 짐짓 "완벽에 대한 무관심"이라 말했다. 이는 꾸밈없고 가식이 없으며, 자연스런 그대로를 좋아하는 한국인의 심성이 잘 반영된 것이라 하겠다. 완벽에 대한 무관심이란 외부에서 들어온, 부수적인 미의 개념을 넘어선 그 자체로서의 자유분방함이요, 칸트의 말을 빌리면 자유미의 경지이다. 원래 서구에서도 완벽이나 완전성이란 중세미학의 개념으로서 신적인 데서 차용된 것임을 볼 때, 매우 자연스런 미의식의 발로라 여겨진다.[54]

52) 조요한, 앞의 책, 115쪽.
53) 남제(南齊)의 사혁(謝赫)이 『고화품록(古畵品錄)』에서 밝힌 화육법(畵六法: 氣韻生動, 骨法用筆, 應物象形, 隨類賦彩, 經營位置, 傳移模寫) 가운데 가장 중요한 회화비평의 요체가 기운생동(氣韻生動)이다.
54) 이에 반해 예술형식의 근거로서 미완성에 대한 미학적 검토를 한 간트너(J. Gantner)의 견해도 귀 기울일 만하다. 김광명, 『예술에 대한 미적 모색』, 제1장 참고.

불가(佛家)에서 말하는 제행무상(諸行無常)이나 적적요요(寂寂寥寥)의 경지를 칸트 미학의 무관심성과 비교한다면 다소 비약이거나 지나친 감이 없지 않겠지만, 미에 대한 어떤 실천적이고 이론적인 관심, 실제적인 의도를 배제하고서 온전히 미적인 대상에 몰입하여 합일한다는 점에서는 비교의 의의가 있다고 할 것이다.[55] 작품 제작의 순진무구함, 작품 감상의 관조적 경지는 한국예술의 미가 지닌 특성으로서, 이 모두는 자연에의 동화와 순응으로서의 무관심적인 경지이며 우리가 폭넓게 공감하고 소통할 수 있는 바탕이 된다.

55) 불교사상을 한국미의 중요한 원리로 수용하는 것은 강우방, 『원융과 조화』, 열화당, 1990 참고.

제2장
자연의 목적과
가능성으로서의
숭고와 천재

인간에게 자연이란 무엇인가? 자연은 어떤 목적을 지니고 있으며, 그 가능성[1]은 무엇인가? 우리는 과학의 입장에서 자연현상을 인과론적으로 관찰하고 기계론적 법칙을 수립하고자 한다. 하지만 이것으로 온전히 해명되지 않은 부분이 남아 있다. 칸트는 자연에 대해 목적론적으로 접근하여 자신의 미학이론에 원용한다. 자연의 영역이 객관적이고 실질적인 합목적성이라면, 아름다움의 영역은 주관적이고 형식적인 합목적성이다. 자연의 압도적인 위력은 인간인식의 영역 밖에 놓이나 우리는 안전한 거리에서 이를 관조하며 '숭고'라는 정신의 고양된 힘을 느낀다. 즉, 숭고함은 자연의 위력이 아니라 우리의 심성능력으로 나타나는 정서이다.

칸트에 의하면, 아름다움을 판정하는 능력이 취미라면, 아름다움을 생산하는 능력은 천재이다. 천재는 자연을 통해 예술에 규칙을 부여하는 능력이며, 이는 또 다른 하나의 자연이다. 이 장의 끝 부분에서는 김명숙 작가의 〈산책길〉 작품에서 보이는 자연에 대한 관조와 치유의 시간을 갖고자 한다.

1. 자연의 목적과 가능성: 칸트 미학

1) 들어가는 말

원래 서구에서 자연에 대한 인간의 지배는 인간 스스로를 위한 자기 구제의 것[2]으로 출발했으나, 산업화의 과정을 거치면서 점차 자기구제와 자기보전의 차원을 넘어 자연과 인간 사이에 불화와 분열이 심각한 상황이 되고 있다. 오늘날 우리는 자연에 대한 미적 평가, 자연에 대한 미적 반응을 토대로 양자의 관계에 대한 바람직한 재정향(Reorientation)이 필요한 시점에 서 있다.

자연이 실제로 어떠한가, 그리고 자연이 의미하는 바가 무엇인가는 일차적으로 자연 그대로의 모습에 대한 고찰에서 접근할 수 있다. 우리는 흔히 일상적으로 자연을 자연현상 일반으로 이해한다. 자연현상의 이면에 어떤 원리가 숨어 있겠지만, 어떻든 자연현상은 우리가 경험하는 주요 대상으로 여겨져 왔다. 우리가 경험하는 자연현상은 자연의 외부에 나타난 현상이긴 하지만, 이는 필연적으로 자연 안의 원리와 어떤 연관관계를 맺고 있을 것이다. 그것이 인과론적이든, 기계론적이든 혹은 목적론적이든 간에 그러할 것으로 추정할 수 있다. 이제 이런 추정이 어떻게 전개되는지 칸트 미학에서 논의되는 자연 개념을 통해 살펴보기로 한다.

자연 개념은 칸트의 『판단력비판』에서 자주 언급된다. 특히 그가 『판단력비판』에서 펼친 자연미론의 특징을 통해 논의된다. 아름다운 자연은

1) 가능성과 연관하여 예술을 뜻하는 독일어 Kunst는 원래 '할 수 있다(können)'에서 나온 것이어서 시사하는 바가 매우 크다. 예술은 곧 가능성과 연관된 상상력이기 때문이다.
2) Hartmut Böhme, "Natürlich/Natur," in: Marit Cremer, Karina Nippe and Others (ed.), *Ästhetische Grundbegriffe*, Stuttgart/Weimar: J. B. Metzler, Band 4, 2002, p.475.

그것이 마치 예술처럼 보여야만 아름답다는 것이다. 자연은 그것이 무엇인지, 즉 본성의 문제가 아니라 실제로 무엇인지, 어떻게 보이는지에 대해 우리는 미적으로 평가하고 판단한다.[3] 무엇보다도 자연에 대해 오로지 기계적 설명만을 하는 것으로는 부족하며, 자연의 조직이나 체계는 우리에게 알려진 어떤 인과성과만 관계를 맺고 있는 것도 아니다. 자연은 그보다 더 포괄적이며 형성적인 힘을 지닌 어떤 것으로서 정의된다. 이 힘이 산출하는 바는 모든 부분이 하나의 전체를 위해 유기적으로 연결되며 서로 간에 목적이자 수단이 된다.

이런 형성력의 결과 생산된 산물은 기계적인 원리들만을 통해 이해될 수 없거니와 또한 자연의 맹목적인 기계론에 기인하여 생긴 것도 아니다. 이 형성력으로 인해 빚어진 산물은 방법상의 도구인 수단의 측면에서 보면 인과론적이고 기계론적이지만, 최종목적의 측면에서 보면 목적론적이다. 이와 더불어 칸트는 자연의 역동적인 측면을 확장한다. 이는『판단력비판』에서 운동의 힘과 법칙으로 기술된다. 그리하여 우리는 자연을 무엇을 위한, 그리고 무엇을 향한 역동적인 힘, 형성적인 힘, 생산적인 힘으로 망라하여 보게 된다.[4]

예술은 예술가의 내적 예술의지의 산물인 동시에 자연의 비옥함이나 풍요로움에 대한 정서적 표현의 결과물이기도 하다.[5] 여기서 자연의 비옥함이나 풍요로움은 상징적 의미를 지니고 있다. 자연산물이 예술의 풍부한 소재가 되기 때문일 것이다. 실제로 자연의 척박함이나 궁색함도 자연대상에 대한 예술적 접근의 탁월한 소재로서 손색이 없다. 자연에 담겨 있는 무궁무진한 표현성의 의미를 찾아 그것을 표현하는 일이 예술가의 몫이다.

우리는 흔히 자연에 대해 '그림 같다(picture-like, picturesque)'고 말함으로써 자연을 미적 경관 안으로 끌어들인다.[6] 물론 우리가 '그림 같은 경관'

3) Alexander Rueger, "Kant and the Aesthetics of Nature," *British Journal of Aesthetics*, Vol.47, No.2, April 2007, p.138.

4) Howard Caygill, *A Kant Dictionary*, Malden, Massachusettes: Blackwell Publishers Inc., 1997, pp.297~299. 이는 셸링에게서 인식하는 주체를 형성적 자연으로 대체하게 하는 지름길이기도 하며, 그리하여 칸트철학을 주체 철학에서 자연철학으로 변형하게 하는 계기가 된다.

5) Jeremy Proux, "Nature, Judgment and Art: Kant and the Problem of Genius," *Kant Studies Online*, Jan. 2011, p.4.

이라고 평가할 때는 주관적이라고 칸트는 말한다. 칸트의 접근은 그런 평가가 비인식적이라는 의미에서 주관적이다.[7] 자연에 대한 미적 평가는 자연, 인간 그리고 예술이 맺고 있는 삼면관계에서 살필 수 있다. 인간은 예술활동을 통해 자연에 접근해 왔다. 예술적 창조의 원천은 자연적 힘에 있다. 미적 행위로서의 예술활동은 자연과의 관계에서 정립된다. "자연은 미적 질서"[8]의 원형이다. 이는 자연 안에서 미적 질서를 찾는다는 말이기도 하거니와 역으로 미의 질서를 들여다보면 그 안에 자연이 있다는 것이다.

16세기에서 18세기에 걸쳐 자연의 모습 혹은 자연상(自然象)은 자연에 대한 감성적 접근이 아니라 기계적 접근이었다. 다시 말하면 자연의 감성화가 아니라 기계화가 그 시대를 이끈 가장 중요한 새로운 변화였다는 말이다. 『순수이성비판』에서의 자연관은 기계론적이다. 칸트에 있어 자연은 그 현존재에서 보면 필연적인 규칙, 즉 법칙에 따른 현상들의 연관이다. 그런데 자연미의 도덕적 의의에 대한 칸트의 주장은 기계론적 자연관이 아니다. 루소(Jean - Jacques Rousseau, 1712~1778)나 젊은 괴테(Johann Wolfgang von Goethe, 1749~1832)에게서 보이는 미적 감성에 호소하는 자연은 야생의 자연이요, 자유로운 자연이며, 닿지 않고 길들여지지 않은 자연이다.[9] 칸트는 인식론적 의도에서 자연을 주체의 구성으로 기술했다. 현상의 총괄로서의 자연 일반은 모든 가능한 경험의 대상이다.[10] 만약에 칸트가 자연을 현상들의 총체 개념으로 규정한다면, 자연은 직관의 일반적인 형식에 따라 그리고 오성의 개념들에 따라 법칙적으로 규정된 것이다.[11]

자연에 대한 미적 평가는 자연 안의 유기체에 대한 목적론적 판단 및 하나의 전체로서의 자연에 대한 목적론적 판단과 연관된다. 자연이 실제로 어떠한가는 자연이 의미하는 바를 설명함으로써 다듬어진다. 또한 자연을 자연으로서 반응하는 일이 무엇을 뜻하는가는 자연인식에 대한 미적 연

6) Allen Carlson, *Aesthetics and the Environment-the Appreciation of Nature, Art and Architecture*, London asnd New York: Routledge, 2002, p.4.
7) Alexander Rueger, 앞의 글, p.139.
8) Hartmut Böhme, 앞의 글, p.476.
9) Alexander Rueger, 앞의 글, p.140.
10) I. Kant, *KdU*, Hamburg, 1974, XXXII.
11) Hartmut Böhme, 앞의 글, p.485.

관성 및 그 적절성[12]에서 해명된다. 칸트가 자연을 이성의 질서 안으로 들여놓는다면, 사물의 본성과 자유에 근거지어진 순수한 실천이성 영역 사이에 일치의 가능성을 포함하게 된다. 기술적·실천적 이성의 대상으로서 자연은 우리에 의해 야기되는 최고의 궁극목적을 산출하는 것을 과제로 삼는다. 그 안에서 동시에 인간의 궁극목적이 실현될 것이다.[13]

칸트는 자연을 미의 전형으로 받아들인다. 그리하여 자연에 대한 미적 판단, 미적 평가 혹은 감상의 측면에서 자연과 예술의 관계에 대해 모색할 수 있을 것이다. 칸트에게서 자연의 목적은 무엇이며, 자연과 기교의 관계는 어떻게 설정되는가. 이러는 중에 또 다른 자연으로서의 천재는 원래적 의미의 자연과 어떤 관계를 맺으며 역할을 수행하는가를 살펴보려고 한다.

2) 자연의 목적

(1) 자연의 가능성

칸트는 물질적인 의미에서 현상의 총체성으로서 자연의 가능성에 대한 물음은 우리의 감각기관에 근거한 감성의 구성으로 인해 그 답변이 가능하다고 말한다. 또한 형식적인 의미에서 자연의 가능성은 규칙의 총체성에서 가능해 보인다. 규칙의 총체성 아래에서 모든 현상은 경험과 연결되는 것으로 생각된다. 이는 오성의 구성에 의해 접근이 가능하다. 물질적인 의미에서의 자연과 형식적인 의미에서의 자연 사이에 놓인 차이는 비판철학, 특히 『순수이성비판』에서 제기된 자연에 대한 두 가지 정의로 전개된다. 즉 물질적인 측면에서 자연은 현상들의 집합[14]인데, 오성은 이런 현상들의 집합에 개념을 통해 선천적인 법칙을 부여한다. 또한 자연은 형식적인 측면에서 현상에서의 질서와 규제[15]이다. 현상들의 단순한 집합도 자연

12) 이런 언급은 Malcolm Budd, *The Aesthetic Appreciation of Nature: Essays on the Aesthetics of Nature*, Oxford: Clarendon Press, 2002 참조.

13) Hartmut Böhme, 앞의 글, p.487.

14) I. Kant, *Kritik der reinen Vernunft* (이하 *KrV*로 표시), Hamburg: Felix Meiner, 1974. A114/B163. (A는 초판, B는 재판)

15) *KrV*, A125.

이 지니고 있는 모습이거니와 그 이면에 담긴 질서와 규제의 원리도 자연이 지닌 또 다른 면이다.

이렇듯 자연은 우리에게 현상의 총체성과 규칙의 총체성이라는 양면으로 다가온다. 칸트는『순수이성비판』제2판의 주해에서 자연에 관한 물질적인 정의나 형식적인 정의 모두 역동적이라고 간주한다. 앞서 언급했듯, 형식적으로 보면 인과성의 내적 원리에 의해 사물들을 규정하고 상호 연결하는 것을 뜻하며, 또한 물질적으로 보면 인과성의 내적 원리에 따르되, 사물들이 처하고 있는 현상들의 합계이다.[16]

자연 개념에 대한 내적인 차이에 더하여 두 가지 중요한 외적인 차이가 있다. 하나는 자연 개념과 세계 개념 사이의 차이이다. 우리가 바라보는 세계란 모든 현상의 수학적 합계이며, 종합의 총체성이다. 반면에 자연은 역동적 전체로 보여진 동일한 세계이다.[17] 두 번째 차이는『순수이성비판』의 제3 이율배반[18]에서 명료하게 드러난다. 먼저 정립을 보면, 자연법칙에 따르는 원인성은 그것으로부터 세계의 모든 현상이 도출될 수 있는 유일한 원인성이 아니다. 현상을 설명하려면 자유에 의한 원인성의 상정이 필요하다. 다음에 반정립을 보면, 자유란 없으며 세계 만상은 자연법칙에 따라서만 생긴다. 칸트는 각각의 주석을 통해 자유에 의한 처음의 시작을 이성의 요구로서 증시하고, 자연법칙은 자유의 영향에 의해 부단히 변경된다고 본다. 자연과 자유의 차이는『순수이성비판』에서의 자연형이상학과『실천이성비판』에서의 자유형이상학으로 드러난다. 의지의 자유는 끊임없이 자연의 인과성에 반하는 것이다. 실천철학의 근본적인 문제는 자연의 인과성과 자유의 필연성을 화해시키는 일이다.『도덕형이상학 정초』(1785)에서 이러한 접근으로부터의 재미있는 일탈은 칸트가 자연의 형식적 측면을 사용하거나 사물의 현존이 보편법칙에 의해 규정된 것으로 사용하는 것이다. 이는 마치 "너의 행동의 준칙이 너의 의지를 통해 자연의 보편법칙이 되도록 행위하는 것"으로서 정언명법을 밝히기 위한 것과 같다.

16) *KrV*, B446.
17) *KrV*, A418/B446.
18) *KrV*, A471 - 479.

오성은 자연현상을 보편적으로 파악할 법칙들을 선천적으로 소유하고 있다. 만일 그 법칙들이 없다면, 자연은 전혀 경험적 인식의 대상이 될 수 없을 것이다. 오성에 관한 한 오성은 우연적인 자연의 특수한 규칙들에도 자연의 어떤 질서가 있음을 요구한다. 우리는 "우리 자신을 현상 속에 집어넣는다. 우리는 현상 안의 질서와 규칙성을 자연이라고 부른다. 그리고 더욱이 만약에 우리 또는 우리 마음의 본성이 원초적으로 우리 자신을 현상에 놓지 않았다면, 그것을 발견할 수 없었을 것이다.

왜냐하면 자연의 이러한 통일성은 현상들의 연계가 지닌 필연적인, 말하자면 선천적으로 확실한 어떤 통일성이다."[19] 자연은 합법칙성에 관해 우리의 오성이나 통각의 통일에 달려 있다. 왜냐하면 자연은 현상들의 총괄 개념이요, 모든 가능한 경험의 대상이기 때문이다. 우리가 자연이라고 부르는 바는 현상에서의 질서와 규칙성이다. 그런데 우리 스스로 그것을 명명(命名)한 것이고, 자연이 그 안에서 찾을 수 있는 건 아니다. 우리 심성의 본성은 자연을 근원적으로 원래부터 안에 넣지 않았다. 자연의 통일성은 순수오성 안에 그 원천을 갖고 있는 현상들의 결합을 위한 하나의 필연적인, 선천적으로 확실한 통일이다. 규칙의 능력으로서의 오성은 스스로 자연을 위해 법칙을 부여한다. 즉, 규칙에 따라 현상의 다양성을 종합적으로 통일한다. 오성은 그 자체 자연법칙의 원천이고, 따라서 자연의 형식적 통일의 원천이다. 자연 일반은 형식상 시공간 안에서 현상들의 합법칙성 아래 놓인다.[20]

경험적 오성의 측면에서 자연은 필연적인 규칙, 즉 법칙에 따른 현상들의 연관이다. 확실한 법칙으로서 선천적인 근본명제는 비로소 자연을 가능하게 한다. 경험의 유비란 "지각들의 필연적인 결합이라는 표상에 의해서만 경험이 가능하다"[21]는 것을 말해준다. 여기서 '경험의 유비(類比)'는 가능한 경험의 내용을 자연통일성에 결합시킨다.[22] 경험이란 경험적 인식

19) *KrV*, A125.
20) *KrV*, tr. Anal. §26.
21) *KrV*, B218.
22) 여기서 '유비'는 칸트가 말하듯, 두 개의 항(項) 사이에 성립하는 양적 관계의 동등성이 아니라 질적 관계의 동등성이며(*KrV*, B222), 비례적이다.

으로서 지각에 의해 객체를 규정하는 인식이다. 모든 경험대상들은 자연에 놓여 있으며, 놓여 있어야 한다. 자연이 역동적인 전체로서 간주되는 한 세상은 자연이다. 하나의 크기로 성립하는 공간이나 시간에 있어서의 집합이 아니라 현존재에 있어서의 현상의 통일성에 주의를 기울인다. '어떠하다'라는 형용사적 의미의 형식적 측면에서 보면, 자연은 인과성의 내적 원리에 따르는 사물규정의 연관이다. '무엇'이라는 명사적 의미의 물질적 측면에서 이해하면, 자연은 인과성의 내적 원리에 전적으로 연관되어 있는 한 현상들의 총괄 개념이다.

자연은 일반적인 규칙에 따라 규정되는 한 사물의 현존재이다. 자연은 사물의 현존재이되, 그것은 일반적인 규칙에 따라 규정되어 있다는 말이다. 또한 현존재는 시공간적인 제한 안에 있을 수밖에 없다. 자연이 사물 그 자체의 현존재를 의미한다면, 우리는 자연을 선천적으로든 후천적으로든 결코 인식할 수 없다. 우리가 사물 자체에 어떻게 다가가는가를 알고자 원하기 때문에 분석적 명제인 개념의 분해를 통해서는 결코 발생하지 않는다. 이는 내가 어떤 사물에 대한 나의 개념에 무엇을 포함하고 있는가를 알고자 하지 않고 사물의 현실에서 개념에 부가되며, 그리하여 사물 자체는 나의 개념 밖의 현존재에서 규정되기 때문이다. 개념에 앞서 사물은 나에게 먼저 주어져 있어야 한다. 왜냐하면 사물은 선천적으로 인식되지 않기 때문이다. 또한 후천적으로 사물 자체의 본성에 대한 인식은 불가능하기 때문이다.

경험이 나에게, 그 아래에 사물의 현존재가 서 있는 법칙을 가르쳐줘야 한다면, 그리고 법칙들이 사물 그 자체와 관계하는 한 나의 경험 밖에 이 법칙들은 필연적으로 귀속되어야 한다. "이제 물론 경험이 그것이 무엇이며 어떠한가를 나에게 가르쳐주는 한, 그러나 결코 필연적으로 그러해야한다."[23] 자연은 사물 일반의 현존재를 규정하는 합법칙성을 의미할 뿐 아니라 물질적으로 모든 경험 대상을 총괄하는 개념이다. 경험의 대상일 수

23) I. Kant, *Prolegomena* (이하 *Pro.* 로 표시), Kant Werke, Bd. 5, hrsg. von Weischedel, Darmstadt, 1981, §14,III 50f.

없는 것에 대한 인식은 초자연적(hyperphysisch)일 수밖에 없다. 자연과학은 경험할 수 있는 것을 다루며, 물 자체와 관련되지 않는다.[24] 좁은 의미에서 보면, 자연의 형식적인 것은 모든 경험 대상의 합법칙성이다. 그리고 그것이 선천적으로 인식되는 한 대상들의 필연적인 합법칙성이다.[25]

초감성적인 원형적 자연과는 달리 감성적으로 지각할 수 있는 자연은 그 자체로 존립하는 현실이 아니라, 통일적이고 규칙적인 법칙의 경과 아래 놓인 물리적 · 심리적 현상들의 체계적 연관이다. 자연은 사물 그 자체의 규칙에 따른 현상의 외적 · 내적 세계를 포괄한다. 그 자체로서 생기(生起)하는 것의 기제(機制)는 자연 안에서 일반적인 효력을 지닌다. 여기에선 모든 것이 인과법칙에 따르게 되며, 물 자체 안에서 그리고 본체로서의 세계 안에서 규정되는 자유는 배제된다. 자연의 초감성적 근거는 오직 사유할 수 있을 뿐 인식할 수는 없다. 인간은 감성적 존재로서 자연계에 속하지만, 그와 동시에 이성적 존재로서 예지계에 속하는 이중적 존재자이다. 그렇지만 인간은 자연법칙이 아니라 자유법칙 아래에 놓인다. 통일적 현상연관으로서의 자연은 오성법칙을 통해 형식적으로 규정된다. 오성은 자연에 법칙을 부여한다. 그리고 자연은 법칙을 향해 있다.[26]

선험철학(transzendentale Philosophie)의 최고점은 자연 자체가 어떻게 가능한가라는 물음이다. 이는 원래 두 가지 물음을 포함한다. 첫째, 자연은 물질적인 의미에서 (즉, 직관에 따른 현상들의 총괄 개념으로서) 공간과 시간 그리고 이 둘이 수행하고 있는 바를 감각의 대상이 도대체 어떻게 가능하게 하는가이다. 이에 대한 대답은 이렇다. 즉 자연은 우리의 감성의 성질에 의해 그에 따라 그 자체로는 알려져 있지 않으며, 현상들과는 전적으로 구분되는 대상들의 고유한 방식을 향해 활동하고 있다. 둘째, 규칙 아래에 모든 현상이 놓여 있어야 하는 바, 그러한 규칙을 총괄하는 개념으로서 형식적 의미에서 우리가 자연을 경험에서 현상들을 결합한 것으로 사유해야만 한다면, 자연은 어떻게 가능한가이다. 답은 오성의 성질에 의해 가능하다. 오

24) *Pro*. §16, III 52.
25) *Pro*. §17, III 52.
26) R. Eisler, *Kant Lexikon*, Hildesheim Zürich·New York: Georg Olms Verlag, 1984, p.376.

성에 따라 감성의 모든 표상은 의식과 필연적으로 관계를 맺는다. 그것을 통해 우리 사유의 고유한 종류가 이를테면 규칙을 통해 그리고 규칙에 의해, 객체 그 자체의 통찰과는 전적으로 구별되는 경험이 가능하다.

감성 자체의 고유한 특성 또는 오성의 특성, 그리고 모든 사유에 근거가 되는 필연적인 통각이 어떻게 가능한가는 아직 풀리지 않고 있으며 또한 대답되지도 않았다.[27] 자기의식, 곧 통각은 자아라는 단순한 표상이다.[28] 자아의 표상은 순수하고 근원적인 통각으로서 자기 이외의 것에서 끌어낼 수 없는 자기의식이다. 통각의 통일은 자기의식의 선험적 통일이다.[29] 왜냐하면 우리는 이러한 감성의 성질을 해명할 필요가 있으며, 또한 대상에 대한 모든 사유가 항상 다시금 필요하기 때문이다.

그런데 경험 일반의 가능성은 동시에 자연의 일반법칙이다. 오성은 자연으로부터 선천적으로 법칙을 만드는 것이 아니라 자연을 지시하고 규정한다. 자연은 형식적이고, 사물의 현존재에 속하는 모든 것들의 첫 번째 내적 원리이다. 물질적 관계에서 자연은 모든 사물의 총괄 개념이다. 사물이 우리 감각의 대상인 한 그러하다. 거기에 따라 작용이나 활동이 일어나는 법칙의 일반성은 자연이라고 부르는 바가 되며, 말하자면 사물의 현존재는 일반적인 법칙에 따라 규정된다. 포괄적인 의미에서의 자연은 법칙에 의해 규정된 모든 것의 총괄 개념이다.

경험 개념들은 감관의 모든 대상을 총괄하는 것으로서의 자연에 자신의 지반(Boden)을 두고 있지만, 별도의 영역(Gebiet)을 갖지는 못한다.[30] 칸트가 지반과 영역을 구분하여 사용한 이유는 체류할 곳으로서의 근거(domicilium)인 지반을 갖되 그 근거를 토대로 법칙에 맞게 펼칠 독립된 영역을 갖지는 않는 것으로 보인다. 보편적 법칙 없이는 감관의 대상으로서의 자연 일반은 사유될 수 없다. 자연 개념에 의한 입법은 오성에 의해 수행되며, 그것은 이론적이다. 자유 개념에 의한 입법은 이성에 의해 수행되

27) R. Eisler, 앞의 책, p.378.
28) *KrV*, 68.
29) *KrV*, 132.
30) *KdU*, XVII

며, 그것은 실천적이다. 모든 무조건적이고 실천적인 법칙의 기초 개념으로서의 자유 개념은 이성을 확장하여 자연 개념의 한계를 넘어서게 할 수 있으나, 모든 자연 개념은 이 한계 안에 묶여 있다.

자연 개념은 자기의 실재성을 감관의 대상들을 통해 드러내 보인다. 자유 개념은 자기의 실재성을 이성의 인과성에 의해, 그리고 이 인과성으로 인해 감성계에 나타난 어떤 결과를 보아 충분히 입증한다. 이 인과성은 이성이 도덕적 법칙에 있어서 반드시 요청하는 바이다. 우리는 우리 내부의 자연과 우리 외부의 자연을 상정할 수 있다. 즉 우리 자신을 경계로 하여 내부에도 자연이 있으며, 외부에도 자연이 있다. 우리가 흔히 '인간성 (human nature)'이라 할 때, 그것은 인간의 내부에 자리한 본성으로서의 자연이며, 곧 인간 안의 자연(nature in human)을 가리킨다.[31]

우리의 외부에는 우리가 언제라도 경험할 수 있는 대상으로서 자연현상이 자리한다. 외부의 자연이 우리에게 영향을 미치는 한 우리가 우리 외부의 자연보다 우월하다는 것을 의식할 수 있는 한, 숭고성은 자연의 사물 가운데에 있는 것이 아니라 오직 우리 내부의 심성 가운데에 있다. 숭고의 계기는 자연현상의 압도적인 위력에 의해 일어나겠지만, 숭고함 그 자체는 우리의 심성능력이지 자연의 위력 자체가 아니다. 따라서 우리의 심성능력을 도발하는 자연의 위력을 포함해서 우리의 내부에 이러한 감정을 일으키는 것은 모두가 그 경우에 숭고하다고 일컬어진다.[32] 숭고미로 인해 자연의 위협은 단지 우리가 이를 두려워하기보다는 오히려 이것과 미적인 거리를 취하게 되고 안전하게 감상하게 된다. 자연을 숭고한 것으로 평가하는 일은 인간 통제 밖에 있는 까닭에 잠재적으로 위협이나 두려움, 공포의 원천이 되긴 하지만 여기에 독특한 미적 기능을 부여하여 미적 거리를 두고서 관조하는 것이다.[33]

<div style="font-size: smaller;">

31) 혹자는 이를 두고 '인간자연' 또는 '인간적 자연'이라 일컫기도 하지만, 이는 적절치 않은 표현이다. 왜냐하면 본성으로서의 자연과 현상으로서의 자연을 양의적(兩義的)으로 함축하고 있기 때문이다. 따라서 자연의 이치에 합당한 '인간본성'이라 함이 옳을 것이다.

32) *KdU*, §28, 109.

33) Allen Carlson, 앞의 책, p.78.

</div>

(2) 자연의 합목적성

자연에 어떤 목적이 있는가? 다시 말해 자연에게 실천의지에 따라 실현하고자 나아가는 목표나 방향이 있는가? 이에 대해 명쾌하게 부정하기도 어렵거니와 긍정하기도 어렵다. 기제(機制)로서의 자연은 목적이나 의도에 이끌리지 않고서 '자유롭게' 적절한 형식들을 산출한다.[34] 그런데 객체 혹은 대상으로서의 자연과 주체로서의 인간이 서로 맞서 있는 상황에서 우리는 선험적 원리들에서 보아 특수한 법칙들에 따르는 자연의 주관적 합목적성을 상정한다.

그런데 인간의 판단력이 자연을 파악할 수 있고, 그러한 특수한 경험들을 통합하여 자연의 한 체계를 이룰 수 있도록 할 만한 충분한 이유를 가지고 있다. 그 경우에 우리는 자연의 많은 산물들 가운데에는 마치 본래 우리의 판단력을 위해 마련되거나 한 것처럼 우리의 판단력에 꼭 적합한 종별적 형식들을 내포하고 있는 산물들이 있을 수 있다고 기대한다.[35] 이성은 외적 감관 대상들의 총괄로서의 자연을 다루는 한 법칙들 위에 기초를 둘 수 있거니와, 그 법칙들 가운데 일부는 오성이 스스로 자연에 대해 선천적으로 지정하는 것들이요, 일부는 오성이 경험 가운데 나타나는 경험적 규정들을 통해 무한히 확장할 수 있는 것들이다.[36]

칸트는 『판단력비판』의 '미적 · 반성적 판단의 해명에 대한 총주(總註)'에서 "시간과 공간 가운데 있는 자연에 무제약자는 없으며, 가장 평범한 이성인 상식조차 요구하는 절대적인 크기도 전혀 없다"[37]고 말한다. 제약자 안에 있는 모든 것은 시공간적 제약에 따르며, 그 크기에 있어서도 절대적인 크기가 아니라 상대적인 크기이다. 이에 반해 무제약자는 시공간적 제약을 넘어서기 때문에 시공간 속에서 인식할 수 없으며, 사유할 수 있을 뿐이다. 한편, 자연의 산물들에 있어서 목적의 원리를 간과하지 않는 것은 필연적인 이성의 격률이다. 목적의 원리가 자연 산물들의 발생방식을 잘

34) Alexander Rueger, 앞의 글, p.154.
35) *KdU*, §61, 267.
36) *KdU*, §70, 313.
37) *KdU*, §29, 116.

설명해주지 못하지만, 자연의 특수한 법칙들을 탐구하기 위한 하나의 발견적 원리로서 작동한다.[38] 보편적 법칙들은 인식 일반의 객체로서의 자연에 필연적으로 귀속되지만, 우리는 개별적이거나 특수한 법칙들을 해명하기 위한 장치로서 목적의 원리에 기댈 수 있다.

자연목적으로서의 사물들은 그 사물을 이루는 부분들의 전체에 대한 관계에 의해서만 가능하다. 사물 그 자신이 하나의 목적이며, 그 속에 포함되어 있어야 할 모든 것을 선천적으로 규정해야 하는 어떤 개념 아래에 포괄되어 있다.[39] 인과론적 기계론에서 보면, 다양한 자연현상들은 경험적 자연법칙에 따르지만, 목적론적 체계에서 보면 자연은 무엇인가를 최상의 위치에 두고 진행되는 바, 인간이 바로 자연의 최종목적이요, 궁극목적이 된다. 물론 생태학적 입장에서 보면, 인간을 포함한 지상의 모든 생물이 생명 유지를 위해 서로 연관을 맺고 있는 관계적 존재이다. 관계적 존재에서의 '관계적'이란 위계적이 아니라 서로 공존적이며 상생적이다. 거기엔 어떤 우열이나 우위가 있을 수 없으며, 서로 의존적이고 상호관계적이다. 따라서 인간을 자연의 최종목적으로 삼는 일이란 매우 인간중심적인 사유체계의 산물이라 하겠다.

칸트에 따르면, 모든 자연사물은 하나의 목적 체계를 이루고 있으며, 이러한 목적 체계를 규정적 판단력에 의해서가 아니라 반성적 판단력에 의해 보면 충분한 이유가 있다.[40] 여기서 우리는 반성적 판단력에 대한 체계라는 점에 주목할 필요가 있다. 반성적 판단력에 대한 체계로서의 자연은 목적론적이다.

자연목적의 관점에서 자연은 유기적으로 서로 얽혀 있으며, 또한 스스로 유기화(有機化)하는 존재자이다. 우리는 유기적 자연산물이 자연의 한낱 기계적 조직에 의해서는 산출될 수 없는 바, 그 이유를 결코 설명할 수 없다. 이를테면 새들은 유기체이고 자연목적으로서 판단된다. 새의 아름다움은 목적에 관한 개념과 일치하여 규정된 대상과 결부되어 있다.[41]

38) *KdU*, §78, 355.
39) *KdU*, §65, 291.
40) *KdU*, §83, 388.

우리는 절대 특수한 자연법칙들 – 이것은 단지 경험적으로만 인식되므로 우연적인 – 의 무한한 다양성을 그 내적인 제일근거에서 보아서 통찰할 수도, 그리하여 자연을 가능케 하는 완전히 충족한 내적 원리(이것은 초감성적인 것에 속해 있다)에 도달할 수도 없다.[42]

유기적 존재자는 자신 속에 형성하는 힘을 소유하고 있다.[43] 이를테면 생명을 형성하는 힘이다. 이 힘은 유기적 존재자가 그 힘을 가지고 있지 않은 다른 물질에게 나누어주어 그 물질을 유기화하는 힘이요, 자신을 번식시키고 형성하는 힘이다. 자기 자신을 유기화하는 자연은 생명의 유비물(類比物)로서 존재한다.[44] 무엇보다도 유기적 존재란 생명을 지니며, 생활 기능이나 생활력을 갖추고 있는 까닭에 각 부분들은 서로 밀접한 연관을 맺으며 생명의 유지와 지속을 위한 전체를 구성하고 있다. 자연의 자유로운 형성작용은 응집이나 비약에 의해 일어난다.[45] 이때 응집이나 비약은 오로지 생명유지와 보존을 위한 응집이요, 생의 비약이다. 그리고 어떤 사물을 자연목적으로서 설명할 때 기계적 조직의 원리는 목적론적 원리 아래에 필연적으로 포섭되며 종속된다. 기계론적으로 설명되지 않은 부분은 오직 목적론적으로만 해명될 수 있기 때문이다. 따라서 자연에서의 의도라는 말은 반성적 판단력의 원리를 의미할 뿐이요, 규정적 판단력의 원리를 의미하지는 않는다.[46]

자연대상물에서의 주관적 목적 형식에 대한 경험은 우리에게 이들 대상에서의 '진정한' 디자인을 상정하도록 요구하지 않는다. 이를테면 자연이 수정(水晶)[47]을 '자유롭게' 산출하는 것은 자연 쪽에서 보면 취미로서 우리를 기쁘게 할 어떤 의도나 목적이 없음을 보여준다. 그리하여 합목적성

41) Alexander Rueger, 앞의 글, p.150.
42) *KdU*, §71, 317.
43) *KdU*, §65, 292~293.
44) *KdU*, §65, 293.
45) *KdU*, §58, 249.
46) *KdU*, §68, 308.
47) 정육면체나 피라미드 등 다양한 형태의 수정은 약 2억 년 전 우주 에너지가 집중된 상태에서 물과 모래가 결합하여 결정된 천연보석이다. 고대인들은 수정을 신이 물을 영원히 보존하기 위해 얼음으로 만들었다고 믿었다. 예부터 수정은 생명의 상징이며 불가사의한 힘을 지니고 있다고 알려져 있다.

의 이상주의는 자연의 자유로운 형성을 안전하게 해준다. 자연의 고유하며 특이한 자유는 목적에 의해 인도되지 않는다. 자연은 인식능력의 유희에서 자유와 더불어 그 형식들의 우연적인 합의를 이루게 한다.[48]

우리가 알지 못하는 자연 그 자체의 내적 근거에 있어서 동일한 사물에서 나타나는 물리적 – 기계적 결합과 목적 결합이 하나의 원리 안에서 밀접하게 연관될 수 있지 않을까 하는 문제를 상정해볼 수 있다. 자연의 기계적 조직에 따른 설명과는 완전히 다른 하나의 원리들, 다시 말하면 목적인(目的因)의 원리를 추구하여 자연형식들에 관해 반성하는 것이다. 사물 자체 가능의 객관적 원리에 따르는 규정적 판단력으로서가 아니라 주관적 근거에서 나오는 반성적 판단력으로서, 자연에 있어서의 어떤 형식들에 대해서는 자연의 기계적 조직의 원리와는 다른 원리를, 그러한 형식들을 가능케 하는 근거로 생각하지 않을 수 없다.[49] 물리적 기계론과 목적론의 결합을 통해 자연에 대해 온전한 해명을 가하는 일은 반성적 판단력에 의해 수행된다. 하나의 사물이 스스로 원인이자 결과인 경우에 그 사물은 자연목적으로서 현존한다. 자연목적의 개념은 그 객관적 실재성에서 보아서는 이론이성에 의해 설명될 수 있는 것이 전혀 아니고, 규정적 판단력에 대해 구성적인 것이 아니라 반성적 판단력에 대해 단지 규제적이요 통제적인 것이다.[50]

자연목적으로서 어떤 사물을 설명함에 있어서는 기계적 조직의 원리가 목적론적 원리 아래에 필연적으로 종속된다.[51] 자연목적의 개념은 그 객관적 실재성에서 보아서는 단지 이론이성에 의해 설명될 수 없기 때문이다. 또한 자연목적은 실천이성의 이념이다.[52] 실천이성은 감성적 지식의 한계, 즉 공간의 조건에서 예상할 수 있는 한계를 넘어 알 수 있다. 초감성적인 것은 현상의 형식을 둘러싼 공간을 유추함으로써 파악된다.[53] 자연목적

48) Alexander Rueger, 앞의 글, p.149.
49) *KdU*, §70, 316.
50) *KdU*, §74, 331.
51) *KdU*, §79, 366.
52) *KdU*, §77, 345.
53) Simon Swift, "Kant, Herder, and the Question of Philosophical Anthropology," *Textual Practice*, vol.19, issue 2, 2005, p.233.

은 자연의 산물들을 반성함에 있어서 판단력의 길잡이 역할을 수행한다. 우리는 자연에 있어서의 목적을 어떤 의도를 지닌 목적으로서 실제로 관찰하는 것이 아니라, 단지 자연의 산물들을 반성함에 있어서 이러한 목적 개념을 판단력의 하나의 길잡이로서 덧붙여 사유하는 것이므로 자연에 있어서의 목적은 객체를 통해 우리에게 주어져 있지 않다.[54] 목적론은 자연을 목적의 왕국으로 헤아리며, 도덕은 자연의 왕국으로서의 목적이 가능한 왕국이다. 목적의 왕국 맞은편에 자유의 왕국이 놓여 있다. 자유의 왕국은 자연법칙의 왕국과는 다른, 실천이성에 의해 법칙을 부여하는 영역이다. 인간은 두 왕국에 속하는 시민으로서 도덕의지를 통해 동시에 특수한 자연을 근거 짓는다.

(3) 자연의 기교(技巧)

독립적인 혹은 자립적인 자연미는 우리에게 자연의 기교(Technik)를 보여준다. 그리고 이 자연의 기교는 우리로 하여금 자연을 법칙들에 따르는 하나의 체계로서 표상하게 하지만, 우리는 이 법칙의 원리를 우리의 전체 오성능력 가운데 어디에서도 찾을 수 없다.[55] 자연의 산물들에 있어서 목적과 유사한 것으로 인해 우리는 자연의 처리방식인 인과성을 '기교'라고 부른다. 그런데 기교는 의도적 기교(technica intentionalis)와 자연적 혹은 무의도적 기교(technica naturalis)로 나뉜다. 의도적 기교는 목적인에 따르는 자연의 생산능력이 특수한 종류의 인과성으로 간주되어야 함을 의미하고, 무의도적 기교는 이 특수한 인과성이 근본에 있어서는 자연의 기계적 조직과 전적으로 동일한 것이며, 우리의 기술 개념 및 그 규칙과의 우연적인 합치는 자연을 판정하기 위한 주관적 조건에 지나지 않는다.[56]

자연 산물의 형식을 목적이라고 본다면, 이 형식에 관한 자연의 인과성은 자연의 기교이다. 이 자연의 기교는 자연의 기계적 원리와는 대립된다. 기계적 원리는 자연의 다양한 것을 합일하는 방식의 근저에 있는 개념

54) *KdU*, §75, 336.
55) *KdU*, §23, 77.
56) *KdU*, §72, 321.

없이도 다양한 것을 결합함으로써 성립하는 자연의 인과성이다. 칸트는 어떻게 하여 자연의 기교가 자연의 산물들에서 지각될 수 있는가를 묻는다. 합목적성이라는 개념은 경험의 구성적 개념도 아니고, 객체에 관한 경험적 개념에 속하는 현상의 규정도 아니다. 자연은 판단력의 활동에 합치하고 그런 활동을 필연적이게끔 하는 한에서만 기교적인 것으로 표상된다.[57] 자연의 대상들이 기술에 근거해서 가능한 것처럼 판정되는 때에는 기교라는 말을 사용한다. 기교가 목적과 인과성의 자연스런 연결을 해낸다. 우리가 자연의 산물을 판정하기 위해 목적 개념을 자연의 근저에 부가하는 경우에는 자연에 의해 이 기교가 수행된다. 그리고 자연산물이 자연목적으로서 표상된다. 또한 자연은 마치 그것이 목적의 이념에 따라 행위하는 오성에 의해 산출된 예술작품인 것처럼 판단된다.[58] 이때 합목적성은 마치 어떤 의도를 가지고 있는 것처럼 자연의 기교의 근저에 놓여 있는 상(Bild, 像)으로 비친다.

자연미는 자연물에 관한 우리의 인식을 실제로 확장하지는 않지만, 기계적 조직으로서의 자연에 관한 우리의 개념을 예술로서의 자연에 관한 개념으로 대체한다.[59] 자연과 기교는 원래 떼어놓고 보면 서로 양립할 수 없는 대립 개념인 것으로 보이지만, 자연미를 가능하게 하는 자연의 기교는 서로 양립한다. 왜냐하면 자연에 대한 미적 접근으로서의 자연미는 자연에 대한 기교적 접근의 결과물이요, 그 산물이기 때문이다. 자연은 그의 아름다운 산물에 있어서 우연적으로가 아니라 이를테면 의도적으로, 합법칙적 질서에 따라 자신을 예술로서 그리고 목적 없는 합목적성으로서 나타내는 것이다.

우리는 이 목적을 외부에서는 찾을 수 없고 우리 자신의 내부에서, 더 정확히는 우리의 현존재의 최종목적이 되는 것 속에서, 즉 도덕적 사명에서 찾는다.[60] 도덕적 목적론은 필연적으로 자연의 법칙정립과 관련을 갖는

57) *KdU*, 제1서론, 25.
58) Simon Swift, 같은 글, p.230.
59) *KdU*, §23, 77.
60) *KdU*, §42, 170~171.

다.[61] 예술작품을 위한 기준으로서의 자연은 자연대상과 같은 예술작품이 합목적성을 통해 미적인 호소를 한다. 그것이 마치 자연적인 것처럼 나타남으로써 자연으로부터 바로 나온 것과 같이 비의도적이다. 예술가는 예술작품의 생산에서 실제로 규칙에 의해서나 목적에 의해 강제되지만, 강제되지 않은 것처럼 자연스럽게 보여야 한다. 미적 기술, 즉 예술의 합목적성은 원래는 의도적이지만 비의도적인 것으로 나타난다. 의도적으로 비쳐서는 안 되고, 비의도적으로 보여야 한다. 이는 천재 개념과 연관하여 뒤에서 좀 더 상론하기로 한다.

자연의 기교에 관한, 다시 말하면 목적의 규칙에 따르는 자연의 생산력에 관한 체계는 두 가지이다. 즉, 자연목적의 관념론의 체계이거나 실재론의 체계이다. 관념론의 체계에 따르면 자연의 모든 합목적성은 무의도적이며, 실재론의 체계에 따르면 자연의 약간의 합목적성은 의도적이다. 실재론의 체계는 자연의 모든 산물을 자연 전체와의 관계에서 볼 때 자연의 기교가 의도적이라고 주장한다.[62] 자연의 기교라는 개념을 독단적으로 다루는 것이 불가능한 바, 그 원인은 자연목적을 설명할 수 없다는 데 있다. 어떤 개념에 대한 독단적 접근과 처리는 규정적 판단력에 대해 보면 합법칙적인 처리요, 비판적 처리는 단지 반성적 판단력에 대해서만 합법칙적인 처리라 하겠다.[63]

이성은 자연의 모든 기교, 다시 말하면 자연이 지닌 산출능력이 우리의 한낱 포착작용에 대해 그 자신의 합목적성을 보여준다고 해서 그러한 능력을 목적론적이라고 단정해서는 안 되고, 이성은 언제나 그것을 기계적으로 가능한 것으로 간주해야 한다.[64] 자연의 전체적인 기교는 천연의 물질과 그 힘으로부터 기계적 법칙들에 따라 나오는 것 같지만, 유기체 형식 전반에 걸쳐 서로 긴밀하게 연관되어 있다.[65] 자연의 기교에 있어서 물질의 보편적·기계적 조직의 원리와 목적론적 원리는 합일을 이룬다.

61) *KdU*, §87, 420.
62) *KdU*, §72, 322.
63) *KdU*, §74, 329.
64) *KdU*, §78, 356.
65) *KdU*, §80, 369.

기본적으로 자연의 기계적 조직을 떠나서는 사물들의 자연적 본성에 대한 어떠한 통찰에도 도달할 수 없다.[66] 왜냐하면 기계적 조직에 따를 때 현상 일반에 대한 인과적 이해가 가능하기 때문이다. 따라서 이러한 인과적 이해를 위해서는 기계적 조직의 면면을 잘 살펴봐야 한다. 그러나 인과적 이해의 한계로 인해 필연적인 이성의 격률은 자연의 산물들에 적용되는 목적의 원리를 간과해서는 안 된다. 인과적 이해의 한계를 목적의 원리를 통해 보완하는 것이 곧 자연의 기교이며, 이것이 자연미의 근거이다.

3) 또 다른 자연으로서의 천재

　　천재란 그것을 통해 자연이 예술에 규칙을 부여하는 타고난 정신적 소질이다. 칸트는 예술적 천재와 연합된 창조적 힘과 자연의 기계적 법칙을 연결하고자 시도한다. 예술이 아름다우려면 자연스러워야 한다. 칸트가 말하는 예술 대상은 예술적 의도의 산물이면서도 동시에 자연기계론의 필연적 산물로 나타난다. 그런데 자연기계론 뒤에 그 의도를 숨기고 있는 예술대상을 설명할 수 있는 예술적 천재 개념의 도입이 필요하다.[67]

　　천재는 미적 이념의 능력이다. 천재는 아름다움을 산출하는 예술에 규칙을 부여하는 바, 그것은 고려된 목적이 아니라 주체의 본성이다.[68] 예술작품이 천재의 산물인 만큼 그 산물은 자연과 유사하거나 자연의 일부로서 존재함에 틀림없다. 예술작품이 자연과 유사하다는 칸트의 주장은 예술작품에서의 자연의 재현과도 관련된다. 이때 자연에 대한 실제적인 묘사 정도가 문제가 되긴 하지만, 예술은 자연에서의 시공간 같은 그러한 구조를 포함한다.[69] 예술은 자연이 지닌 양면성, 즉 우연과 필연, 현상과 본질의 계기를 동시에 지니고 있다. 자연은 예술가의 작품 안에서 전개된 천재성의 진정한 근거에 대해 붙여진 또 다른 이름이다.[70]

66) *KdU*, §78, 354.
67) Jeremy Proux, 앞의 글, p.1.
68) *KdU*, §57의 주해(註解) 1, 242.
69) Suma Rajiva, "Art, Nature and 'Greenberg's Kant'," *Canadian Aesthetics Journal*, Vol.14(Fall 2008), p.1.
70) 같은 글, p.2.

자연의 유비로서의 천재는 또한 주체의 유비로서의 자연을 암시한다. 칸트는 자연이 이성의 언어를 말하는 한 자연을 이해한다.[71] 아름다운 것으로서의 자연은 어떤 행동이나 행위의 객체가 아니다. 자연은 단순한 자기보존의 목적을 넘어서 있다. 자연은 표면상 직접성의 그림에서 전적으로 그 스스로와 매개된, 간접성의 그림을 일깨워준다.

천재의 독특한 재능은 미적 이념을 위해 '자연스런' 표현을 찾는 일이다. 천재는 타고난 자연현상이며, 자연이 원래 지니고 있는 생산성의 결과물이다. 예술을 위한 필연적인 조건은 자연이 천재를 통해 활동한다는 것, 창조성의 원천은 자연적 힘이라는 것이다. 따라서 천재가 예술을 통해 창조하는 것은 자연과의 유비적 산물이다. 자연은 천재를 위한 소재를 제공하며, 규칙을 위한 범례를 제공한다. 천재는 예술 창조를 위한 하나의 모델로서 자연을 취한다. 단순한 자연의 모방이 아니라 자연의 원래적인 풍요로움이 예술 창조와 표현의 근거이다.

칸트는 예술작품이 천재와 자연을 연결함으로써 자연의 결과물이 되고, 예술이 본래적으로 의도적이 되며, 그리하여 무관심적인 판단을 낳을 수 있다는 점을 동시에 주장한다.[72] 칸트는 천재가 자연의 결과물을 산출한다 라는 보다 더 근본적인 주장, 그리고 예술은 항상 예술가의 의도에 의해 인도된다 라는 주장 사이에서 흔들리고 있는 것처럼 보인다. 이 문제는 예술이란 천재의 자연스런 결과물이냐 아니면 예술가의 의도적 개입의 산물이냐 사이의 우위 다툼과 연관된다. 그런데 자연의 결과물과 예술가의 의도라는 양자 사이의 긴장관계가 오히려 적절하게 작품의 완성도를 높이는 것으로 보인다. 만약 우리 안에 자연의 구조를 위치시킨다면 우리는 자연의 구조에 대한 주장을 선천적으로 정당화할 수 있다. 그리 되면 자연은 적어도 구조적으로는 완전히 우연적인 것으로부터 분리된다.

칸트는 완전한 우연성을 받아들이지 않는다. 칸트는 원칙상 독특한 자연법칙의 본성에 미적인 것의 유희성을 양립시켰다. 비록 우리가 그것

71) Hartmut Böhme, 앞의 글, p.488.
72) Paul Guyer, *Kant and the Experience of Freedom*, Cambridge: Cambridge University Press, 1993, pp.114~115.

을 예술로 인지한다 하더라도 아름다운 예술은 자연으로서 간주되어야 한다. "자연은 예술처럼 보인다면 아름답다. 반면에 예술은 우리가 그것이 예술이라는 것을 알고 그럼에도 그것이 우리에게 자연처럼 보인다면 아름답다고 불릴 수 있다."[73] 대체로 칸트는 자연미 우위론자라고 불리지만, 자연미에서 예술이 차지하는 위치를 밝힘으로써 예술미에서 자연이 차지하는 위치의 상호 연관성 및 그 중요성을 읽을 수 있다. 그럼에도 캐나다 앨버타(Alberta) 대학 교수인 알렉산더 뤼거(Alexander Rueger)는 칸트가 예술에 대한 평가보다 자연에 대한 평가에 더 근본적인 이론을 전개하지는 않았다고 제시한다.[74]

우리는 예술작품의 세계 안에 있지만, 또한 예술작품의 세계 밖에 존재한다. 그리하여 자연성과 인위성의 이중적 구조 속에 근거하고 있는 즐거움을 느낀다. 미적 이념은 우리로 하여금 어떤 개념도 전적으로 규정할 수 없는 대상의 감관적이고 상상적인 재현의 범위를 종종 상징적으로 재현할 수 있게 한다. 미적 이념은 현실적인 자연이 자연에게 주는 재료로부터 또 다른 자연을 상상적으로 창조하게 한다. 예술의 형식이 합목적적이면서도 규칙의 모든 강제로부터 벗어나 마치 단순한 자연의 산물인 것처럼 보인다.

한편 칸트에 있어 무엇이 자연과 같다는 말은 강제의 결여를 뜻한다.[75] 즉, '자연스럽다'라는 말은 외적 강제나 강요 없이 '스스로 혹은 저절로 그러하다'라는 자연의 의미를 지닌다. 칸트가 언급한 자연은 인간본성을 포함한다. 이는 내부에 있는 것, 곧 주관적인 것에 대한 강조로서 '자연과 같다거나 자연으로서'라는 칸트적인 의미와 대립하는 것이 아니다. 과거와의 연속성에 근거를 두고 모더니스트 회화론을 펼친 그린버그(Clement Greenberg, 1909~1994)에 따르면, 현대의 대부분의 추상화도 그 핵심에서는 여전히 자연주의적인 것이 자리한다. 자연 속에서 자연대상의 정수(精髓)와 관계하고 있기 때문이다. 인간존재의 외부와 내부에서 주어진 세계의

73) *KdU*, §45, 179.
74) Alexander Rueger, 앞의 글, p.139.
75) Suma Rajiva, 앞의 글, p.6.

구조를 언급함으로써 자연에 접근하고 있다.[76] 자연이 그러한 구조를 지니고 있기 때문이다.

칸트는 예술작품의 아름다움을 자연적인 것으로 평가한다. "만약에 우리가 예술의 산물이 규칙과 꼼꼼하게, 그렇지만 힘들이지는 않게 동의한다는 점을 발견한다면, 예술의 산물이 자연으로서 나타난다."[77] 따라서 자연으로서 나타나려면, 인위적 격식에 구애받는 형식이 조금이라도 엿보여서는 안 되며, 심성능력 또한 속박해서는 안 된다. 예술가의 타고난 생산 능력인 재능은 그 자체가 자연에 속한다. 천재는 자연이 예술에 대해 규칙을 부여하는 마음의 천성적인 기질이요, 타고난 성향이다. 선천적으로 타고난, 탁월한 재능에 이르는 창조적인 계기나 착상 자체는 칸트에게 이중적인 의미가 있다. 그것은 예술가에게 속하면서도 동시에 자연에 내재되어 있기 때문이다.

칸트에 있어 자연은 체계적 질서이기 때문에 형식적으로 파악되거나 물질적으로 파악되거나 간에 자연과 유사하거나 자연이 되는 것은 예술작품에 대한 칸트의 처방일 뿐만 아니라 최소한 그린버그가 언명하고 있는 부분으로 보인다. 넓은 의미에서 보면, 예술가는 평범한 개인에 머무르지 않고 자연의 메시지를 전달하는 자이다. 예술작품의 자연성은 다른 자연을 창조하는 예술가를 통해 행위하는 자연과 인과적인 관련이 있다.[78]

칸트는 근대미학을 주관화했지만,[79] 그에게 미적 자연 개념은 자연 객체와 인간 주체 사이에 일방적으로 설정된 기존의 형이상학적 자연 개념이나 물화된 자연 개념과는 다르다. 칸트는 자연의 질료적 측면을 "경험의 모든 대상들의 총괄 개념"이라 불렀고, 자연의 형식적인 측면을 "경험의 모든 대상이 지닌 합법칙성"이라고 규정했다.[80] 칸트는 강제적 규칙성을 피하는

76) Greenberg, Vol.2, "The Role of Nature in Modern Painting," p. 275, in: Suma Rajiva, "Art, Nature and 'Greenberg's Kant'," *Canadian Aesthetics Journal*, Vol.14(Fall 2008), p.6.

77) *KdU*, §45, 180.

78) Suma Rajiva, 앞의 글, p.11.

79) Hans‒Georg Gadamer, *Truth and Method*, trans. Weinsheimer Donald G. Marshall, 2nd, rev.ed. London: Sheed & Ward, 1989; reset, London: Continuum, 2004, p.37.

80) Prol., § 16(A74 이하).

것이야말로 자연의 "자유로운 미(freie Schönheit)"의 조건이라고 주장했다. 감상자의 상상력은 오직 "다양성이 풍요함에 이를 정도로 호사스런 자연이 예술적 규칙이라는 어떠한 강제에도 종속되지 않을 때",[81] 바로 이때에만 미적으로 자극받는다.

칸트는 자연의 무규정성 혹은 무척도성(Maßlosigkeit) ―그것이 수학적 숭고에서처럼 자연의 공간적인 무한한 힘에 대한 것이든 혹은 역학적 숭고에서처럼 자연의 위력적인 힘에 대한 것이든―에서 오는 인상을 숭고 분석의 출발로 삼음으로써 버크(E. Burke, 1729~1797)의 숭고론과 관계를 맺고 있다. 버크의 숭고는 규정적 명증성보다는 무규정적 애매성에서 온다. 물론 이때 칸트는 자연에 관한 미적 경험을 포괄적으로 도덕적 물음과 연관 짓는다. 칸트는 미적인 것을 이러한 방식으로 주관에 근거 지음으로써 『순수이성비판』에서 정초된 과학적 자연 개념의 보편성의 요구를 정당화할 수 있었다. 말하자면 객관적 인식의 대상은 자연이되, 이 자연은 유일하게 경험적 자연과학의 방법론 및 개념형성과 연관해서만 파악되는 자연이다. 이에 반해 미학적인 조망방식에 의해 자연을 질(Qualität), 의미 혹은 목적으로서 파악하는 미학적 관점은 순전히 주관적인 타당성만 요구할 수 있다. 여기서 요구되는 주관적인 타당성이란 미적 타당성이며, '미적 공통감(sensus communis aestheticus)'으로서 사회 공동체 안에서 유효하게 소통된다.

미적 타당성은 1796년의 「독일 관념론의 최고 체계계획」에서의 논의와 연관하여 특히 주목할 만하다. 여기에서 논리학은 실천적 요청의 완전한 체계이나, 온갖 이념을 통합하는 이념이 곧 미의 이념이라는 것이다. 온갖 이념을 포괄하는 이념 가운데 최고의 행위는 미적 행위이고, 따라서 진(眞)도 선(善)도 미에 있어서만이 하나로 묶여 있다는 것이다. 철학자는 시인과 다름없는 미적 능력을 지녀야 하며, 그런 까닭에 정신의 철학은 곧 미의 철학이 된다. 따라서 철학적 이성이 지향하는 최상의 행위는 '미적 행위'이며, 만약 '미적 의미'가 없다면 어떠한 참된 인식도 존재할 수 없게 된다.[82]

81) *KdU*, B72.
82) Alexander Nivelle, *Kunst und Dichtungstheorien zwischen Auflärung und Klassik*, Berlin,

이 단편초고의 핵심은 자유, 미의 이념, 그리고 새로운 신화이다. 이 단편초고의 도입부에서 이 글의 필자는 칸트철학의 한계를 지적하면서도 칸트에 의해 확립된 근대적 인간의 자유에 대해 근본적인 자각을 선언하고 있다.[83] 이는 칸트의 근본적인 인간관인 '자유로이 행위하는 인간존재'와 연결되어 보인다.

『판단력비판』의 과제는 미적 경험과 목적론적 경험 및 판단을 통해 우리가 이미 추상적 방식으로 알고 있는 대상이지만, 이를 어떻게 구체적으로 느낄 필요가 있다거나 우리 자신에게 분명하게 드러나는 감관적 확신을 통해 보여주는가에 대해 밝히는 일이다.[84] 칸트에 있어 미적 경험의 네 가지 형식은 다음과 같다. 즉, 어떤 대상을 의도적으로 사용한다거나 가능한 사용과는 거리가 먼 자연미의 경험, 어떤 대상에 대한 의도된 사용이나 의도, 목적과 연결된 자연이나 인공물에서의 아름다움에 대한 경험, 예술작품보다는 주로 자연에 대한 반응으로서 숭고의 경험, 우리 인식능력들의 자유로운 유희에 연관된 미적 경험이다.[85]

칸트는 예술이 아니라 자연만이 숭고함의 경험을 산출할 수 있는 대

1971, p.235

83) 2001년 10월 홍익대 대학원 미학과 주최 〈독일관념론미학에 있어서의 자유의 문제〉라는 심포지엄에서 일본 오키나와 현립예술대학 교수인 히라야마 게이지(平山敬二)는 "미적 혁명의 구상은 좌절했는가? …… 문제제기로서"라는 학술발표를 한 바 있으며, 여기에 필자는 토론자로 참석했다. 여기서 그는 「독일관념론 최고의 체계계획」이라 불리는 철학적 단편초고를 문제 고찰을 위한 자료로서 제시했다. 이 단편초고는 베를린 왕립도서관이 1913년경 입수해 보관해 온 것을 로젠츠바이크(Franz Rosenzweig)가 1917년에 출판하여 공개한 이래, 독일관념론철학의 발전과정을 검증하는 데 매우 중요한 자료로 간주된다. '독일관념론 최고의 체계계획'이라는 명칭은 출판을 위해 로젠츠바이크가 붙인 것이고, 또한 손으로 쓴 초고의 필적 감정에서 헤겔에 의한 것임이 확인되었다. 이 단편초고는 헤겔의 손에 의해 쓰인 것임에도 불구하고 그 본래의 기초자(起草者)에 대해서는 출판 이래 여러 가지 논의가 이어져 왔다. 로젠츠바이크는 출판에 있어서 이 단편초고의 미적·관념론적인 내용으로 볼 때 헤겔의 것이라고는 할 수 없으며, 아마 초기 셸링에 의한 기초(起草)를 헤겔이 필기했을 것이라는 생각을 피력했다. 그 뒤 1926년에는 빌헬름 뵘(Wilhelm Boehm)에 의해 새롭게 횔덜린설이 제기되고, 다음 해에는 스트라우스(Ludwig Strauß)에 의해 다시 셸링설이 제창되었다. 그러나 근년에 이르러 헤겔 연구로 유명한 오토 푀글러(Otto Pöggeler)에 의해 필기자인 헤겔 자신이 프랑크푸르트에서 횔덜린의 영향 아래 기초(起草)한 것이며, 내용상에서도 그러한 이해가 가능하다는 설이 제시되었다. 어쨌든 현재 이 철학적 단편초고가 1796년에서 1797년의 시점에서 이른바 튀빙겐모임의 3인방인 셸링, 횔덜린, 헤겔이 서로 공유하고 있는 사상권 안에서 성립되었다고 하겠다.

84) Paul Guyer, *A History of Modern Aesthetics*, Volume I: *The Eighteenth Century*, Cambridge University Press, 2014, p.430.

85) Paul Guyer, 앞의 책, p.431.

상이라고 생각한다. 정서는 자연에 대한 미적 경험의 본질적인 부분이다. 역학적 숭고의 경험에서 우리가 즐기는 바는 자연으로부터의 물리적 안전을 취하는 것이 아니라 자연에 대한 도덕적 우월성을 갖는 것이다. 그런데 우리의 도덕적 선택은 단지 자연적 힘들에 의해 결정되는 것이 아니라, 우리 내부의 심성능력에서 나온 것이다.[86] 달리 말하면, 이는 아마도 자연적 힘들이 심성능력을 자극한 결과일 것이다.

성공적인 예술작품은 천재의 산물이며, 예술에 규칙을 부여하는 자연의 선물이다. 생산적인 인식능력으로서의 구상력 혹은 상상력은 또 다른 자연을 창조해내는 데 있어 매우 강력하다. 생산적 상상력은 시작(詩作)에서처럼 주어진 대상의 규정적인 형식에 매여 있지 않다. 상상력이 묶여 있는 경우는 그것이 자연이든 예술이든 주어진 대상에 우리가 반응하는 경우이다. 이를테면 꽃들이나 새들은 그 자체로 아름답다. 이들은 목적에 관한 개념과 일치하여 규정된 어떤 대상에도 매여 있지 않다. 자유로우며 자신들을 위해 즐거워한다.[87]

칸트는 천재의 특성으로 독창성, 범례성, 전달 혹은 소통 가능성, 자연스러움을 들고 있다. 예술은 자연스러워야 하고, 천재는 자연의 한 부분이다. 칸트는 예술적 천재와 자연을 동일시한다. 예술미는 자연미처럼 규정적인 개념에 의해 적어도 부분적인 설명만 할 수 있다. 기계적인 설명은 규정적인 규칙에 의해 다스려지는 어떤 수준으로부터 비롯된 아름다움을 해명할 수 없다. 예술적 천재는 실제의 자연이 부여하는 소재로부터 다른 자연을 창조해낸다. 예술을 창조하는 것은 또 다른 자연을 창조하는 것이다. 여기서 예술에 의해 창조된 또 다른 자연은 감각의 경계를 넘어선 이념에 의해 자리를 차지하게 된다. 그리고 미적 독창성이 감성적 표현으로 하여금 이념을 파악하도록 한다.[88]

자연은 예술처럼 보일 때 아름답고, 예술은 자연처럼 보일 때 아름답다. 이때 자연은 개념적으로 규정되지 않고 예술처럼 보인다. 자연은 상상

86) Paul Guyer, 앞의 책, p.444.
87) Alexander Rueger, 앞의 글, p.144.
88) Jeremy Proux, 같은 글, p.13.

력이 오성의 합법칙성과 조화를 이루듯 다양성을 결합하여 형식을 제공한다. 천재에 의해 마련된 다른 하나의 자연이란 감각적 소재로서의 자연이 아니라 감각의 경계를 넘어선 이념화된 자연이다.

4) 맺는말

서구미학의 전통에서 예술과 자연의 관계는 오랫동안 예술을 기술하거나 묘사하는 데 있어 그 주요 주제로서 다루어져 왔다. 또한 그 상호 유사성을 근거로 의미를 확장하여 예술에 영감을 주어 왔다. 예술작품에 대한 이해를 위해서나 예술작품의 생산을 위해 자연의 중요성은 인간 의도의 밖 또는 의도를 넘어선 전체적인 존재 영역에서, 그리고 나아가 우리 자신 밖의 일련의 지각된 환경 사이에서 독특한 위치를 차지하고 있는 것으로 보인다.[89]

예술은 자연을 모방하거나 자연이 함축하고 있는 표현성을 찾아내어 가장 적절하게 드러난다. 예술가의 예술적 표현이란 이처럼 자연에 담겨진 표현성을 찾아내어 밖으로 드러내는 일이다. 칸트의 예술적 천재는 마치 자연에 의해 매료된 것처럼 반성을 위한 이념으로서 즐거움을 주는 형식들을 창조한다.[90] 이는 자연 안에 숨어 있는 미적 질서를 찾는 일에 다름 아니다. 이는 목적론적이며, 칸트는 자연현상의 조직 안에서 목적의 의미를 추론하는 우리의 판단능력을 특히 강조한다.[91]

예술작품을 창조하는 것은 기존의 자연과는 다른 또 하나의 자연을 창조하는 것이다. 그것은 이상적인 자연을 창조하는 것이요, 이념들을 위한 자연의 영역이다. 뉴욕시립대학교 브루클린 칼리지(Brooklyn College) 교수인 안젤리카 누조(Angelica Nuzzo)는 상상력이 하나의 새로운 초감성적인 또는 이상적인 자연을 창조한다고 말한다.[92] 이상적인 자연이란 감성적인

89) Cheryl Foster, 같은 글, p.338.
90) Cheryl Foster, "Nature and Artistic Creation," in: Michael Kelly (ed.), *Encyclopedia of Aesthetics*, Vol.3, New York/Oxford: Oxford Univ. Press, 1998, p.339.
91) Simon Swift, 같은 글, p.219.
92) Angelica Nuzzo, *Kant and the Unity of Reason*, West Lafayette: Purdue University Press, 2005, p.307.

영역을 넘어선, 이념에 의해 자리하게 된 자연이다. 곧 인간이성에 기인한 자연이다.

칸트에게 미적 이념이란 곧 이상화된 자연이다. 우리가 자연의 위력에서 느끼는 숭고미는 자연 자체에 대한 것이 아니라 인간의 실천이성이 자연에 확장되어 투사된 것이다. 천재는 정신의 원리에 의해 작동되고 설명되며, 정신은 미적 이념을 드러내는 능력에 다름 아니다. 미적 의미에서의 정신은 마음에 생기(生氣)를 불어넣는 원리이다. 정신은 인식능력을 미적 표현이 가능하도록 하는 방식으로 생기를 불어 넣는다. 예술가는 또 다른 자연을 창조하는데, 그것은 인간이성에 그 기원을 두고 있다.[93]

칸트에 있어 취미는 판단의 근거이고 천재는 수행의 근거이다. 천재는 작품 이면에 자리한 창조적인 힘이고, 취미는 작품을 이해의 영역 안에 있도록 판단하게 하는 힘이다. 그리하여 천재는 예술을 위한 소재를 제공할 책임이 있으며, 취미는 그것에 의미 있는 형식을 부여하며 평가하고 판단한다. 그리고 미를 판정하는 능력이 곧 취미이다.

칸트에 따르면, 자연은 예술의 모습을 지닐 때 아름다우며, 마찬가지로 예술은 자연의 모습을 지닐 때에만 오로지 아름다울 수 있다. 자연과 예술이 이 점을 서로 간에 명시적으로 암시하는 바는 아니지만, 그럼에도 불구하고 서로에 관해 그들의 가장 위대한 힘을 나오게 한다. 그리하여 자연은 아름다운 것일 수 있으며, 예술은 자연의 아름다운 표상이 된다.

예술을 자연스러운 것으로 보고, 자연을 예술적인 것으로 보는 칸트의 생각은 오늘날의 미학에까지도 꾸준히 영향을 미치며 전개되어 왔다. 미적 적절성 혹은 관련성은 주로 주체보다는 대상중심적 접근법을 취한다. 평가의 객체로서 실제의 자연을 고려해야 하기 때문이다. 자연과 예술 사이에 있는 사물들을 적절하게 평가하기 위해서는 자연에 관한 정보뿐만 아니라 기능들도 인식해야 한다.[94] 예술과 자연의 상호 연관성은 자연산물이나 예술적 산물에서 유비적으로 함께하기 때문이다.[95]

93) Jeremy Proux, 같은 글, pp.20~21.
94) Allen Carlson, 앞의 책, p.135.
95) Cheryl Foster, 같은 글, p.340.

2. '아름다움과 숭고의 감정에 관한 고찰'[96]

『아름다움과 숭고의 감정에 관한 고찰』(이하 『미와 숭고』로 표시)은 칸트의 초기 미학저술로서 '아름다움'과 '숭고함'이라는 두 감정이 지닌 차이나 구별에 근거하여 사람의 심성과 태도, 관습이나 관행, 도덕적 성격이나 자세 등에 관한 재치 있는 관찰로 가득하며, 성별이나 국적, 인종의 차이에 기인한 서술을 널리 포함한다. 오늘날의 시각으로 보면, 인종적인 편견이나 지역적인 편견, 성별에 기인한 선입견이나 편견을 많이 보이고 있긴 하지만, 그럼에도 불구하고 이러한 고찰들은 그 깊이에 있어서나 다루는 폭에 있어서 확실히 유의미하며 눈여겨볼 만하다. 일부의 비판적인 독자들에겐 이 책이 18세기의 편견들을 묶어놓은 목록에 다름 아닌 것으로 보일 수도 있겠으나, 『미와 숭고』는 칸트의 생존 중에 이미 8쇄나 찍어낼 정도로 일반인에게 그 진가가 널리 알려진 책임에 틀림없다.

칸트는 아름다움과 숭고의 감정과 대상에 관해 당대 사람들이 어느 정도로 서로 다르게 행동하고 말하며, 생각하고 또한 느꼈는가에 대해 자신의 직간접적인 관찰에 근거하여 잘 기술하고 있다. 제목이 말해주듯, 칸트는 철학자로서의 사색보다는 관찰자의 눈으로 이 글을 썼다. 이 글을 쓰기 전에 이미 천체에 대한 그 자신의 근본적인 통찰을 토대로 보편적인 자연사나 천체이론을 피력할 때 '관찰'이라는 용어를 사용함으로써 특징을 잘 드러냈다고 하겠다. 이 글이 완성된 1763년에 칸트는 루소의 『에밀』을 읽은 것으로 보인다. 이 점에서 루소는 자연관찰에 경도된 탐구자의 길로 더욱더 강렬하게 칸트를 안내한 것으로 보인다. 『미와 숭고』는 칸트가 1772년의 인간학 강의에서 전개하기 시작한 실용적 관점의 단초를 아울러 보여주며, 이는 1790년의 『판단력비판』에서 논의한 내용으로 이어진

96) 이 글은 Immanuel Kant, *Beobachtungen über das Gefühl des Schönen und Erhabenen*, in: Kants Gesammelte Schriften, herausgegeben von der königlich preußischen Akademie der Wissenschaften, Berlin 1912, Bd.II, Vorkritische SchriftenII, 1757~1777, pp.205~256과 Wilhelm Weischedel 판(Immanuel Kant Wrke in Zehn Bänden, Bd. 2, *Vorkritische Schriften bis 1768*, Darmstadt, 1983)을 필자가 우리말로 번역하는 중에 역자해설의 형식에 기대어 다룬 것이다.

다.

여기서 우리는 무엇이 그리고 왜 칸트로 하여금 아름다움과 숭고의 감정으로 인도했는가를 물을 필요가 있다. 아일랜드계 영국인 정치철학자이자 미학자인 에드먼드 버크(Edmund Burke)의 『숭고와 아름다움의 감정의 기원에 관한 탐구(Enquiry into the Original of our Feelings of the Sublime and the Beautiful)』는 1757년에 영어로 출간되었다. 이는 1773년에 레싱(G. E. Lessing)에 의해 독일어로 옮겨져 독일어권에 소개되었는데, 칸트가 『판단력비판』에서 버크를 언급한 것으로 보아 반드시 읽었을 것으로 추정된다. 하지만 버크의 책이 구체적으로 『미와 숭고』에 실제로 어떤 영향을 주었는가의 여부는 논의의 여지가 남아 있다.

그런데 미네소타 주립대 교수인 시어도어 그레이크(Theodore Gracyk)는 버크에 대한 멘델스존(Mendelssohn)의 성찰을 통해 칸트의 『미와 숭고』가 버크의 영향을 폭넓게 받았을 것으로 미루어 짐작한다. 라이스 대학의 미학자인 존 자미토(John H. Zammito) 또한 이에 동의하는 바,[97] 비교적 설득력 있는 견해로 보인다.

『미와 숭고』는 네 부분, 즉 제1장 숭고함과 아름다움의 감정이 갖는 여러 가지 대상에 관하여, 제2장 인간 일반에서의 숭고함과 아름다움이 지닌 고유한 성질에 관하여, 제3장 여성과 남성의 상호관계에서 숭고함과 아름다움이 어떻게 서로 구별되는가에 관해, 제4장 숭고함과 아름다움의 상이한 감정에 기인하는 한에서의 민족특성에 관한 고찰로 이루어져 있다.

제1장에서 숭고함과 아름다움이라는 두 감정은 다양한 방식으로 우리에게 쾌적함을 준다고 지적한다. 감정에 관한 한 숭고함은 우리를 감동시키고, 아름다움은 흥분시킨다. 칸트는 감동과 흥분의 미묘한 차이를 통해 숭고함과 아름다움의 차이를 잘 드러내주고 있다. 또한 크기를 통해서도 숭고함과 아름다움은 극명하게 갈린다. 즉 숭고한 것은 항상 거대해야 하고, 아름다움은 또한 작을 수 있다. 숭고함의 경우, 이를 세 종류로 나누

97) John H. Zammito, *The Genesis of Kant's Critique of Judgment*, The University of Chicago Press, 1992, p.32.

어 섬뜩한 숭고함, 고상한 숭고함, 화려한 숭고함으로 구분하고 그 각각에서 오는 세세하고 미묘한 감정을 논의한다. "신성한 숲속의 커다란 떡갈나무와 고독하게 드리운 그림자는 숭고하며, 꽃밭과 낮은 울타리 그리고 잘 가꿔진 나무들의 모습은 아름답다." 바로 우리 눈앞에 펼쳐지는 시각적 모습 그대로이다.

　　제2장은 숭고함과 아름다움이 지닌 고유한 성질을 인간 일반에 투사하여 살핀다. 숭고함은 존경심을, 아름다움은 사랑을 환기시켜준다. 우정은 숭고함의 특징을 지니지만, 남녀 간의 사랑은 아름다움 자체를 특징으로 삼는다. 상냥함과 깊은 경외심은 남녀 간의 사랑에 존엄과 숭고함을 가져다준다. 칸트는 지성은 숭고하며, 위트(재담이나 기지)는 아름답다고 말한다. 나아가 대담함은 숭고하고 위대하게 보이며, 책략은 작지만 아름다울 수 있다고 언급한다. 위대한 인물이 필연적 운명으로 인해 몰락해가는 과정에서 연민과 공포를 자아내는 비극에서는 숭고함의 감정이 움직이고, 평균 이하의 인물이 등장하여 우리의 막힌 체증을 웃음으로 해소해주는 희극에서는 아름다움의 감정이 움직인다. 사람의 얼굴 모습에서도 갈색 빛을 띤 검은 눈동자는 숭고에 가깝고, 푸른 눈에 금발의 자태는 아름다움에 가까워 보인다. 아킬레스의 분노는 숭고하며, 베르길리우스의 영웅은 고상하다. 숭고함의 성격이 부자연스러울 때엔 모험적이거나 기괴한 것이 되고, 아름다움의 감정이 퇴화할 때엔 어리석거나 유치하게 된다. 도덕적 성격 가운데 참된 덕만이 숭고하다.

　　사랑스럽고 아름다운 도덕적 성질도 존재한다. 선한 감정은 아름답고 사랑스럽지만 참된 덕의 근거는 아니며, 오히려 그것은 쾌적함이다. 아름다움의 감정은 일반적인 호의의 근거이며, 인간본성의 존엄에 관한 감정은 존경의 근거이다. 칸트는 인간의 심성상태를 약한 지성의 우울질, 변하기 쉽고 오락에 빠지기 쉬운 다혈질, 무감각이나 냉담함이라 일컬어지는 점액질, 명예에 민감하며 화려하고 장려한 성질의 담즙질의 네 가지 기질로 분류한다. 이 가운데 특히 다혈질은 아름다움에 대한 지배적인 감정을 나타내며, 또한 담즙질적인 심성의 성질을 지닌 사람은 숭고함에 대해 지배적

인 감정을 갖는다. 이 모든 서술은 칸트의 직간접인 섬세하고 예리한 관찰에 기인해 보인다. 인간이 지닌 고상한 측면과 유약한 측면과의 연관 속에서 벌어진 기이한 상황 역시 위대한 자연의 기획에 속한다고 보는 칸트의 논의는 『판단력비판』에서 미의 합목적성을 자연의 목적론과 연계하여 논의하는 단초를 제공해준다고 하겠다.

제3장은 여성과 남성의 상호 대립관계 속에서 숭고함과 아름다움이 어떻게 서로 구별되는가를 보여준다. 남녀의 성별에서 볼 때, 여성은 남성과 똑같이 지성을 갖추고 있으나 여성은 아름다운 지성인 반면에 남성은 심오한 지성인데, 이는 숭고함과 동일한 의미를 지닌다. 또한 여성이 지닌 덕은 아름다우며, 남성이 지닌 덕은 고상하다. 여성의 덕스런 행위는 도덕적으로 아름답다. 여성들의 허영심은 하나의 결점이되, 아름다운 결점이다.

인간의 가장 위대한 부분이 취미에 의해 소박하고 안전한 방식으로 본성의 거대한 질서를 따르는바, 인간 성(性)의 가장 활동적인 부분도 그러하다. 아름다운 성이 보여주는 온전한 완전성은 아름다운 단순성이다. 그것은 매력적이며 고상한 것에서 오는 세련된 감정을 통해 고양된 단순성이다. 칸트는 이런 논의를 역사상 등장했던 다양한 인물, 예를 들면 다시에 부인,[98] 마퀴생 폰 샤스틀레,[99] 퐁트넬,[100] 알가로티,[101] 니농 드 랑클로,[102]

98) 다시에(Anne Dacier, 1654~1720)는 프랑스의 고전번역가로 알려져 있으며, 고대 그리스와 로마의 고전문헌들을 프랑스어로 옮겼다. 1681년 「아나크레온(Anacreon)」과 「사포(Sappho)」를 번역했으며, 1699년엔 「일리아드(Iliad)」와 「오디세이(Odyssey)」를 번역했다.
99) 마퀴생 폰 샤스틀레(Marquisin von Chastelet)는 마퀴즈 뒤 샤틀레(Marquise du Châtelet, 1706~1749)이다. 프랑스의 수학자이자 물리학자이며, 계몽주의 시대의 저술가였다. 뉴턴(Issac Newton)의 『수학의 원리(*Principia Mathematica*)』를 프랑스어로 번역했으며, 볼테르(Voltaire)와는 연인관계였고, 모로 드 모페르티우스(Pierre‒Louis Moreau de Maupertius), 라 메트리(La Mettrie) 등과 학문적 교제를 나눴다.
100) 퐁트넬(Bernard Le Bovier de Fontenelle, 1657~1757)은 프랑스 백과전서파의 선구적 사상가이자 문학자였다. 『세계의 다양성에 관한 대화』(1686)에서 천문학에 대한 일반인의 무지를 계몽하고, 신학적 우주창조설이나 지구 중심적 우주관을 비판하면서, 코페르니쿠스의 지동설이 인정받는 데 영향을 미쳤다. 『우화의 기원에 관하여』에서 우화가 여러 문화에서 독자적으로 나타난다는 이론을 지지하고, 비교종교학 부문에도 관심을 가졌다.
101) 알가로티(Francesco Algarotti, 1712~1764)는 베네치아 출신의 철학자, 시인, 미술비평가 및 수집가였다. 뉴런 이론에 밝았으며, 건축과 음악에도 조예가 깊었다. 볼테르, 보이에(Jean-Baptiste de Boyer), 모페르튀이(Pierre‒Louis de Maupertuis), 라 메트리 등의 친구였다.
102) 니농 드 랑클로(Ninon de Lenclos, 1620~1705)는 프랑스 파리의 유명한 사교계 여성으로 파리에서 살롱을 열었는데 당대의 유명한 문인, 정치인이 출입했다. 반종교적 태도로 인해 루이 14세의 어머니인 안느(Anne)가 그녀를 1656년 수도원에 감금했으나, 많은 지인들의 주선으로 풀려났다.

루크레티아,[103] 모날데스키[104] 등을 통해 제시하고 있다.

제4장은 숭고함과 아름다움의 상이한 감정에 기인하는 한에서의 민족특성에 관한 고찰이다. 칸트는 유럽대륙의 민족들을 비롯한 다른 대륙의 민족들이 지닌 특성들을 숭고함과 아름다움의 감정에 관한 경향들과 관련하여 대략적인 윤곽을 그리고 있다. 이탈리아인과 프랑스인은 아름다움의 감정에서 다른 민족과 구분되고, 독일인, 영국인 및 스페인인은 숭고함의 감정에서 다른 민족과 구분된다.

예를 들어 칸트에 의하면, 독일인은 아름다움과 관련된 감정에서는 프랑스인보다 덜하며, 숭고함에 관해서는 영국인보다 못하다. 그렇지만 독일인에겐 두 감정이 비교적 잘 결합되어 나타난다. 특히 명예의 감정에 대한 국민적 차이는 프랑스인에겐 허영심, 스페인에겐 거만함, 영국인에겐 자부심, 독일인에겐 오만함, 네덜란드인에겐 교만함으로 나타난다. 이렇듯 칸트는 독일어의 풍부함을 이용해서 그 미묘한 차이를 잘 언급하고 있다. 그 외에 사랑이나 믿음에 대해서도 미묘한 차이를 드러내며 다르게 반응함을 지적하고 있다.

칸트가 자신의 『미와 숭고의 감정에 관한 고찰』에 대해 메모형식을 빌려 덧붙여 수기한 『미와 숭고의 감정에 관한 고찰에 대한 메모(Bemerkungen zu den Beobachtungen über das Gefühl des Schönen und Erhabenen)』는 1942년 게르하르트 레만(Gerhard Lehmann)이 학술원판 제20권(pp.1~192)에 담아 처음으로 완벽하게 출간했다. 여기에 마리 리쉬뮐러(Marie Rischmüller)가 편찬하면서 쓴 소개글에 자신의 소회를 밝힌 부분을 간략하게 소개하고자 한다.

103) 루크레티아는 로마 여인의 근면함과 정숙함의 상징으로 추앙된 인물이다. 로마공화제 창설자 가문인 타르퀴리우스 왕가의 마지막 아들인 섹스투스와 그의 사촌이자 루크레티아의 남편인 콜라티누스가 주연에서 자신들의 아내의 정숙함에 대해 내기를 걸었다. 다른 여인들에 비해 정숙했던 루크레티아는 남편이 출정 중인 틈에 섹스투스로부터 겁탈을 당하고, 더렵혀진 명예를 찾고자 복수를 호소하며 자결했다.

104) 모날데스키(Marchese Monaldeschi)는 스웨덴 크리스티나 여왕의 시종무관이었다. 크리스티나(1626~1689, 재위기간 1632~1654) 여왕은 예술과 과학발전에 헌신했으나 독단적이고 낭비적인 행태로 인해 비난을 받았다. 프랑스의 철학자 데카르트를 비롯해 박학다식한 가톨릭교도들과의 교류를 즐겼으며, 비밀리에 루터교에서 가톨릭으로 개종했다. 퇴위 후에 프랑스 총리인 추기경 마자랭과 모데나 공작을 상대로 당시 스페인 왕의 지배하에 있는 나폴리를 손에 넣고자 협상을 벌였으나 실패했다. 퐁텐블로로 머물던 중 자신의 시종무관 모날데스키가 교황청에 이 같은 자신의 계획을 밀고했다고 생각하여 즉결처형을 명했다.

칸트의 사유과정을 살펴보면, 무엇이 부수적이고 무엇이 그렇지 않은지 구분이 잘 되지 않지만, 주된 생각의 배경이 되는 많은 부수적인 생각들을 보여줌에 틀림없다. 그런데 수기로 된 저자보존본(Handexemplar)에서 우리는 부수적인 생각들을 만나게 된다.

이는 삶의 실천에 대한 고려, 정서적으로 각인된 철학의 영역과 일상적인 삶의 영역이 연합하는 것 같은 상이한 학문적 · 철학적 주제와 연관된다. 아울러 풍부한 철학적 탐구와 새로운 소재를 갖추고 있다. 여기에서 1760년대의 미학적 · 법철학적 · 인간학적 고려를 엿볼 수 있다. 이는 칸트철학의 전개에 있어서 새로운 장(章)이라 할 수 있다. 칸트에 있어 인간본성의 아름다움과 존엄에 관한 감정에 근거한 감정의식은 도덕 감정과 연관되며, 이는 윤리적 · 미적 토대범주로서 작용한다. 그 무렵 칸트가 교류했던 철학적 · 문학적 · 시대사적 주변 환경이 글의 출처나 인용에서도 여실히 드러나고 있다. 또한 직간접적인 참조문헌의 집합은 텍스트 이해를 용이하게 하고 새로운 통찰을 가능하게 한다.[105]

앞서 마리 리쉬뮐러의 소개글 외에『미와 숭고의 감정에 관한 고찰』과『미와 숭고의 감정에 관한 고찰에 대한 메모』(이하『메모』로 표시)에 관한 비교논의는 수잔 멜드 셸(Susan Meld Shell)과 리처드 벨클리(Richard Velkley)가 편집한『칸트의 고찰과 메모: 비판적 안내』에 소상히 언급되어 있다.[106]『미와 숭고』는 한 편의 문학 형태를 띠고 있고,『메모』는 단편모음 형태이다. 단편모음이란 철학자의 체계적인 글이라고 기대하기보다는 기술적 밀도나 거기에 부과되는 규모가 없어 보인다는 말이다. 그럼에도 디터 헨리히(Dieter Henrich)를 비롯한 최근의 학자들은 여기에 새로운 관심을 보이고 있다. 특히 헨리히는 칸트가『메모』에서 최고의 내적 보편성으로서의 정언명령에 대한 처음의 해석을 이끌었던 궤도 위를 진행하고 있음을 밝히고 있다.

105) I. Kant, *Bemerkungen in den "Beobachtungen über das Gefühl des Schönen und Erhabenen*," Neu herausgegeben und kommentiert von Marie Rischmüller, Hamburg: Felix Meiner Verlag, 1991, pp. XI~XXIV.

106) Susan Meld Shell and Richard Velkley, *Kant's Observations and Remarks: A Critical Guide*, Cambridge University Press, 2012. (pp.1~9).

물론 이 궤도는 볼프(Christian Wolff, 1679~1754), 크루지우스(Christian August Crusius, 1715~1775), 바움가르텐(Alexander Gottlieb Baumgarten, 1714~1762), 허치슨(Francis Hutcheson, 1694~1746), 루소에 대한 성찰과 연관된다. 칸트의 후기 실천적 사유를 이해하는 데 있어『미와 숭고』는『메모』와 함께 초기 저술 가운데에서도 매우 중요한 위치를 차지하고 있기 때문이다. 1764년에 간행된『미와 숭고』는 영국의 상식철학자들에 대한 칸트의 높은 관심이 녹아 있다. 그 외에 도덕과 미학에 미친 루소의 영향도 알 수 있다.『미와 숭고』는 일반 독자들, 대체로 여성 독자들에게 큰 호응을 받았으며, 이어진 문제들이 인간학에서 다시 다루어졌다. 다루는 주제들은 경험심리학과 연관된 문제들뿐 아니라 윤리학과 미학의 기본적인 범주로부터 성(性)과 종교 및 인종 문제에까지 이른다.

『미와 숭고』는 칸트가 인간본성을 해명하기 위해 취미와 관습의 다양성을 갖고서 접근한다.『메모』는 그에 따른 의견을 매우 단순하게 다룬다. 직접적으로 "본성 안에(in nature)" 있는 것이 아니라 "본성과 일치하는(in accord with nature)" 것을 탐구한다.『메모』는 칸트가 루소로부터 받은 인상과 그 이후의 반성에 이르도록 한 것에 대한 실마리를 제공한다.『메모』의 텍스트는 칸트 자신의『미와 숭고』에 손으로 써 넣은 것으로 이루어져 있다.『메모』는 이미 출간된 칸트의 글을 잘 알고 있는 독자들에게도 놀라움과 신선함을 안겨준다. 그것은 정언명령의 세세한 초기 공식화를 포함하여 윤리학, 종교의 도덕적 근거, 성의 관계, 공화주의, 이성의 한계 같은 형이상학의 부정적 역할 등의 다양한 주제를 언급한다.

우리는 칸트가 왜『미와 숭고』에『메모』형태로 방대한 주석을 달았는지 세세한 부분까지 잘 알지는 못한다. 그것은 직접적인 수정의 형태를 보이는 것도 아니며, 또한 어떤 명확한 방식으로 지속적인 논변을 내놓은 것도 아니기 때문이다. 때로는 단편적이고 애매하게 보이지만 의미에 있어 암시하는 바가 풍부하다. 어떤 경우엔 출처를 알기도 어렵고, 그가 말하고 있는 바가 누구의 목소리인지도 불분명할 때가 많다.『미와 숭고』는 본질적인 부분이 바뀌지 않은 채 칸트 자신의 생애에 여러 번 간행되었다.『메

모』의 성격을 탐색하는 일은 칸트의 성숙한 이론 및 실천철학의 본질적인 요소를 아울러 기대하게 한다. 『미와 숭고』에서 표현된 글은 대체로 실천적이고 시민사회적인 내용을 담고 있다. 사회 안에서 미적 취미를 개선한다거나 미의 감정과 인간성의 존엄 같은 도덕성을 고양시키는 데 도움을 준다. 이는 실천철학으로 연결되는 중요한 대목이기도 하다.

칸트에게 있어 도덕 감정은 개인의 감정을 보편적인 원칙에 종속시키는 것으로 그 특징을 드러낸다. 『미와 숭고』는 교양 있는 모든 남녀로 하여금 다가갈 수 있는 일종의 섬세한 감정을 통해 그의 『보편적 자연사와 천체이론』(1755)이 인간이 창조된 목표를 이룰 수 있었던 유일한 수단으로 제시했던 사변적인 즐거움을 보완하도록 한다. 칸트는 인간의 존엄성을 사변적 탐구의 수고로운 일을 떠맡는 작은 소수의 역량과 또한 기꺼이 하는 마음에 더 이상 의존하지 않는다. 칸트는 『메모』에서 하고자 했던 바와 같이, 인간의 권리를 정립하는 일만이 유일하게 철학적 탐구를 가치 있게 한다고 선언하지 않는다. 『미와 숭고』는 인간의 존엄성이 보편적이지만 고르지 않게 분배된다는 선택적이고 대안적인 입장을 취한다. 이 입장은 인간 본성의 아름다움과 존엄에 관한 감정이 덕, 상냥함이나 다정함, 명예에 대한 사랑, 심지어 거친 욕망 같은 인간이 지닌 성질의 다양성의 알맞음이나 적당함을 재현함으로써 환기된다. 그리하여 『미와 숭고』는 인간의 미적 교육의 출발을 향하고 있다.

『미와 숭고』의 결론은 앞으로 미적 교육의 비밀이 발견될 것을 기약하며 남겨둔다. 이를 받아들이는 것은 『메모』의 성과이자 과제를 부각시키는 일이기도 하다. 현재의 취미를 직접 관찰함으로써 인간본성에 이를 수 있다는 점은 칸트로 하여금 루소를 좇아 '자연상태'라 부르는 바를 합리적으로 구성하게 한다. 『메모』는 칸트의 삶에서 초기의 사변적 편견을 새로운 시민적 · 도덕적 방향으로 돌린 전환점을 보여준다. 『메모』는 칸트 후기 사상의 이해를 위해 그의 삶과 사유가 서로 교차하는 마음을 드러낸다. 『미와 숭고』는 루소 사상에의 중요한 참여를 이미 보여주고 있다. 『메모』는 이성과 자연의 문제적 지위에 관한 루소의 주제와 물음을 보다 더 깊이 탐색

한다. 『미와 숭고』에서 보편성은 모든 타자의 안녕을 목적으로서 다루는 자비의 범위를 넓힌다. 보편성은 목적론적이고, 객관적이다. 그것은 의지의 대상이나 목적을 보편화하기 때문이다. 칸트는 자유의 이념과 그 절대 가치를 보편화 가능성의 개념과 연결한다. 칸트 후기 저술에서 확인된 감정의 적극적 측면과 소극적 측면, 초기 저술에 나타난 진실한 숭고와 그릇된 숭고의 차이는 후기의 인간학과 도덕이론의 구분이 왜 중요한가를 보여준다.

유럽을 벗어나 비유럽인, 이를테면 아라비안인, 페르시아인, 중국인, 인도인, 일본인, 아프리카의 흑인, 북아메리카인 등에 대한 기술에는 부분적인 편견이나 오류가 보이긴 하지만, 그 외에도 참고할 만한 여러 관점이 피력되고 있다. 칸트에 있어 덕의 아름다움인 고상한 태도는 각자의 개별적인 경향성을 인간본성의 아름다움과 존엄을 위한 보다 더 큰 감정에 종속시킴으로써 야기될 수 있다. 『미와 숭고』를 내놓을 무렵, 칸트는 이미 감정과 경향성이 도덕성을 위한 충분한 근거를 제공할 수 없다는 점을 알고 있었던 것으로 보인다. 하지만 『미와 숭고』는 미학적인 혹은 미적인 의도를 포함하되, 이를 넘어서 훨씬 더 많은 인간학적이며 도덕적인 의도 또한 담고 있다고 하겠다.

칸트는 미적인 평가에 연관된 감정이 자신의 도덕철학을 위해서도 중요한 의미를 지니고 있음을 알았다. 칸트는 숭고를 실천이성에 기반을 둔 도덕적 감동과 동일시하며, 이를 진정한 덕으로 연합하기에 이른다. 이는 아마도 이론이성에서 출발하여 실천이성으로 나아가되, 양자 간에 놓인 심연을 매개하려는 칸트 사상의 건축술적 체계를 위한 시도와도 연결된다고 하겠다. 무엇보다도 『미와 숭고』는 고찰 혹은 관찰이라는 주제 아래 인간본성에 관한 칸트의 깊은 이해를 들여다볼 수 있다. 이처럼 그가 지닌 따뜻하면서도 유머가 풍부한 감정, 미적 체험의 예리한 감성 등을 엿볼 수 있는 글이어서 오늘의 우리에게도 시사하는 바가 크다고 하겠다. 남녀 간에 성차별적인 언행은 삼가야 하겠으나, 차별이 아니라 그 차이를 목도한 칸트의 견해는 탁월하다고 하겠으며, 이는 다양한 차이를 인정하며 받아들이는

포스트모던적 상황에도 어울리는 언급이라 하겠다.

3. 자연에의 접근: 김명숙의 〈산책길〉

우리가 산책하는 길은 원시와 야생의 자연이 아니라 인간의 삶 속에 깊숙이 들어와 있는 자연이다. 치유를 위해 천천히 걷는 길은 인위적으로 잘 다듬어진 자연이 아니라 가능한 한 자연 그대로의 원래 모습에 가까워야 한다. 존재론의 예술철학자 하이데거(Martin Heidegger, 1889~1976)는 그의 '숲길'에서 진리를 향한 길을 떠난다. 그 길에서 우리는 한 사상가의 고뇌와 숙고의 흔적을 만나게 된다. 존재에 이르는 사유에의 길인 '숲길'이나 '들길'을 걸으며 우리는 살아온 삶을 되돌아보고, 동시에 앞으로 살아갈 길을 가늠해본다.

속도와 경쟁이 미덕이 되고 있는 오늘날, 불확실하고 위험한 후기산업사회에서 이러한 일은 거의 불가능하게 보인다. 그럼에도 우리는 아무런 속도감이나 경쟁의식 없이 휴식을 취하면서 천천히 위와 아래, 좌우를 음미하며 산책하고자 소망한다. 산책이라 하면 흔히 무심코 부수적인 것으로 여길 수도 있겠으나 요즈음 둘레길이나 올레길, 숲길 등 다양한 이름으로 우리에게 매우 친숙하며, 삶의 주변부가 아니라 중심부에 이미 들어와 있다. 삶의 반영에 대한 궤적으로서의 예술이란 우리로 하여금 삶을 반성하게 하고 변화하게 한다. 필자는 김명숙 작가가 산책하는 중에 만나게 된 돌과 풀, 꽃, 나무 등에 대한 미적 사색을 "순례여정(巡禮旅程)으로서의 산책길"[107]에서 밝힌 바 있거니와, 가나아트 스페이스의 5월 전시(2014년 5월 14~19일)는 그 연장선 위에 있다고 하겠다. 따라서 필자는 앞서의 글을 좀더 천착하고 보완하여 그 깊이와 의미를 더하고자 한다.

삶의 과정에서 마주하게 된 자연 사물에 대한 미적 상상력이 작가의 예술의지와 결합되어 작품으로 형상화되기 마련이다. 물론 이 대목에서 미

107) 김광명, 「순례여정으로서의 산책길」, 『미술과 비평』, 2014 여름, Vol.35, 77~79쪽.

술사학자에 따라서는 눈에 보이지 않는 내면의 예술의지보다는 오히려 눈에 보이는 형식이 작품을 좌우한다는 입장을 취하기도 하지만, 보이는 눈과 보이지 않는 의지는 서로 불가분의 관계에 놓인다. 작품이란 미적 대상에 대한 작가의 개별적이고 주관적인 표현이긴 하나, 시대의 보편적인 정서를 담아 공감을 자아낼 때 반성적 표현이 되며, 이에 우리는 감동하게 된다.

작가 김명숙의 미적 사유과정을 따라가 보면, 그의 예술에 대한 근본적인 성찰과 마주하게 된다. 1999년 이래 지금까지 22회에 걸친 개인전이나 2008년 이후 한국과 대만, 일본, 캐나다, 미국 뉴욕, 스위스 바젤에서의 교류전을 통해 지속적인 활동을 왕성하게 하고 있다. 특히 한전아트센터 갤러리(2012년 10월 5~11일) 및 앞서 언급한 가나아트 스페이스 개인전에서 선보인 일관된 주제는 〈5월 – 산책길〉, 〈5월의 산책〉이었다. 여기에서 평론가 박영택은 "식물과 돌이 공존하는 풍경"을 읽으면서, 작가는 "부드러운 식물의 잎사귀와 단단한 돌의 피부를 함께 그려나간다"고 지적했다. 김명숙은 이처럼 부드러움과 단단함의 강렬한 대비 외에 유기적 생물과 무기적 무생물의 적절한 관계설정을 통해 자신의 예술세계를 펼쳐 왔다. 작품들의 제목인 〈흔적 – 꽃담〉, 〈산책길 – 가을서정〉, 〈5월 – 산책길〉, 〈푸른 하늘 – 산책길〉, 〈산책길 – 흔적〉, 〈따스한 햇살 – 산책길〉, 〈산성 – 나의 반석〉, 〈고기잡이 배 – 깊은 바다〉, 〈휴식〉 등을 보면 주제 간에 약간의 뉘앙스의 차이는 있으나, 작가가 전달하려는 메시지가 잘 드러나 있다. 우리가 걷고 있는 산책길, 그 길 위에서 자연스레 만나게 되는 삶의 흔적들과 여러 소재들 – 나무, 꽃, 새, 하늘, 바다, 구름, 햇살, 성곽, 해변가의 돌무덤과 멀리 떠 있는 고기잡이배 등 – 과의 대화에 동참하게 된다.

산책은 역사적으로 철학의 유파 형성에도 지대한 영향을 미쳤음을 우리는 알고 있다. 일찍이 아리스토텔레스(Aristotle, B.C. 384~322) 학파를 '소요학파(逍遙學派)'라고 부르는 바, 산책길(페리파토스)에서 산책하면서 (페리파테인) 학도들과 더불어 논의하고 강의한 데서 비롯된다. 하이데거가 예술작품이 뿌리 내리고 있는 대지(大地)의 말 걸어옴을 통해 존재의 숨소리를

들으며 그 근원을 찾고자 했듯이, 김명숙은 일상의 산책길을 통해 만난 여러 소재에서 인간실존의 내면을 들여다보며 인간 삶의 본래적인 의미를 묻는 것으로 보인다.

왜 이 시대에 산책길인가? 작가에게 있어 산책길은 사색에의 길이자 예술에의 길이요, 치유에의 길이다. 어떤 이는 김명숙의 산책길을 시공(時空)의 삶을 긍정하며 행복의 파랑새를 찾는 여정[108]으로 보기도 하고 나아가 일상의 잔잔한 서정을 느끼기도 하지만, 신실한 작가에게 산책길은 영혼의 구원을 얻기 위한 순례여정(巡禮旅程)일 수 있으며, 산책을 통한 영적 성장을 도모한 은유적 표현에 다름 아니다.[109] 또한 우리는 작가가 제시한 산책길을 천천히 음미하며 걸어봄으로써 장자(莊子) 미학사상의 핵심이라 할 '소요유(逍遙遊)'를 접할 수도 있다. 그것은 세속적 욕망이나 속박에서 벗어나 도(道)를 체득하고 도(道)를 듣는 노님[遊]의 경지이다. 인위적인 것을 배제하고 사물의 기준으로 사물을 살피게 되며(以物觀物), 이때 마음은 사물과 함께 노닐게 된다(心與物遊). 오늘날 인간의 욕망이 극대화되고 물신화(物神化)된 현실에서 잠시라도 아무것에도 얽매이지 않고 자유롭게 노니는 경지란 지친 우리 심신의 치유를 위해서도 절실히 필요하다.

치유는 마음의 평온과 안정에서 온다. 특히 산책하면서 조우하게 된 평범한 돌을 비롯한 자연사물의 물성(物性)에 김명숙이 부여한 독특한 색감과 질감은 살아있는 생명체처럼 우리에게 말을 걸어온다. 작가는 "돌 표면의 오돌오돌한 입체감을 표현하고 그 질감을 살리기 위해 무수히 많은 붓질을 하며 세상사 번잡한 생각을 다 내려놓는다"고 말한다. 그에게 이러한 작업은 영적 수련 혹은 수행의 과정으로 비치기도 한다.

우리는 산책길에 마주하는 풀 한 포기, 잎새 하나하나에서도 자연이 살아 숨 쉬는 소리를 들을 수 있다. 그리하여 다양한 자연현상의 발견에서 고유한 표현을 얻게 된다. 표현성으로 넘쳐난 자연현상에서 가장 적절

108) "캔버스에 피어나는 5월의 향기 – 김명숙 초대전(인사 가나아트센터, 2013.11.6~11)", 전시 리뷰, 『미술과 비평』, 34 Spring, 2014, 143쪽.

109) 이와 연관하여 작가 김명숙은 영국의 침례교 목회자이자 작가인 존 번연(John Bunyan, 1628~1688)의 종교우화소설인 『천로역정(天路歷程, The Pilgrim's Progress)』(1678)을 읽고서 깊은 감명을 받아 예술의 순례길에 나선 것으로 보인다.

한 표현을 찾는 일은 작가의 몫이다. 들판의 꽃향기는 꽃 하나하나의 향기를 능가하며 우리의 정서를 압도한다. 주변 풍경과 사물에 대한 작가의 예리한 감성과 관찰력이 우리로 하여금 감춰진 내면을 깊숙이 들여다보게 한다. 무릇 사물이란 존재로부터 생성되고, 이어서 생성과 변화 및 운동을 거쳐 다시 근원존재로 되돌아가게 된다. 우리는 사물과의 깊은 만남에서 사물다움인 사물성(事物性)을 깨닫게 된다.[110] 작가는 사물성에 미적 의미와 표현을 담아 작품성에 이르게 한다.

그리고 생성에 이르는 과정에 김명숙은 특별한 의미를 부여한다. 때때로 이 과정은 긴장과 갈등, 모순으로 충만해 있기도 하다. 씨앗이 발아하여 발육의 과정을 거쳐 열매를 맺어가면서 야기되는 이러한 긴장과 갈등, 모순이 지양(止揚)되고 화해된다. 여기에 김명숙은 인간의지로 해결할 수 없는 어떤 신성(神性) 혹은 종교성(宗敎性)이 깃들어 있다고 믿는다. 필자가 보기에 이것은 특정교리에 따른 종교라기보다는 대체로 예술이 지향하는 경지에서 절대자에 대한 믿음과 경건함이 전해진다. 달리 말하면 관조와 명상이 생활 속의 진솔한 느낌에서 우러나온다는 말이다.

따라서 우리가 제대로 이해한 종교란 고지식함이나 허례가 아닌, 내 안에 숨어 있는 성스러움과 숭고함이다. 김명숙의 경우엔 여기에 작가 자신의 독실한 기독교적 신앙이 맞닿아 있는 듯하다. 유한자인 인간은 무한자인 신에 의탁하여 구원받길 원한다. 작가는 작업에 임하여 신성에 더 가까이하기 위해 겸허한 마음으로 정성을 기울인다.

김명숙은 작업하는 중에 처음부터 의도적으로 어떤 특정 소재만 고집하거나 거기에 갇혀 있는 것은 아니라고 말한다. 매우 소박하게 작업한 결과물이 자연스레 그리 된 것이라고 생각된다. 그는 자연에 대한 온전한 표

110) 사물과의 깊은 만남을 통해 사물성의 깊이를 천착한 좋은 예가 촛불에 대한 고찰이다. 프랑스의 과학철학자인 가스통 바슐라르(Gaston Bachelard, 1884~1962)는 그의『촛불의 미학』에서 '불꽃'을 한낱 사물이 아니라 생성으로서의 존재임과 동시에 존재로서의 생성으로 본다. 그는 인간존재를 스스로 고독한 불꽃으로 느끼며, 생성으로서의 존재 그 자체 속에 타오르고 있는 불꽃으로 지각한다. 그에게서 불꽃은 스스로를 밝히면서 커지기도 하고 때로는 소리를 내며 투덜거리기도 한다. 한편 불꽃은 괴로워하는 존재이며 그 어두운 중얼거림이 실존적 고뇌의 심연에서 나온다. 매우 작은 고통도 세계에 대한 반응이요 표시다. 불꽃은 생명이 깃들어 있다. 모든 불꽃은 살아있다.

현이 처음부터 불가능함을 잘 인지하고 겸손해한다. 자연의 사물에 깃든 신성을 보며, 여기에 감동하고 이를 정성껏 어루만져 예술작품으로 승화한 결과물로서, 돌이나 풀에 대한 작가 나름의 미적 해석이 등장한 것이다.

그에게 있어 돌은 신성에 이르는 매개체 역할을 한다. 나아가 자연물로서의 물리적인 돌이 아니라 인간의 삶에 깊이 들어와 관계를 맺고 있는 돌이다. 온갖 세월의 흔적을 견뎌내고 있는 돌, 그리고 그 돌 사이사이에 흙이라곤 조금도 없는 곳에서 불가사의하게 피어난 푸른 생명력에 대한 경이로움에 바친 헌사와 숙연함의 표현이 곧 그의 예술세계의 중심축을 이룬 것이다. 어떤 것을 어떻게 다루든 소재에 관한 한 그것을 대하는 김명숙 작가의 진지한 태도와 정성을 토대로 우리는 앞으로 새롭게 해석되고 확장된 소재를 기대해볼 수 있을 것이다.

니체(F. Nietzsche, 1844~1900)가 말하듯, 우리는 본질적으로 우리 자신에 대해 낯설다. 이 낯섦의 극복은 자기성찰로써만 가능하다. 또한 유한자인 인간존재는 진정한 현재에 살아감으로써 진정한 미래에 살아가게 되는 것이다.[111] 작가의 본질적인 창조물은 그의 삶과 자연환경에 근거를 둔 그의 예술작품이다.[112] 김명숙 작가는 적잖은 연륜임에도 불구하고 현실에 안주하지 않으며, 미래를 향한 호흡을 길게 하며, 진지하고 성실한 자세로 작업에 매진하고 있다.

필자의 생각엔 역동적인 변화를 최소한 수용하되 원래의 주제의식을 심화하며 작가 자신의 정체성을 지켜야 한다고 본다. 이는 우리가 흔히 말하듯 작가의 고유한 브랜드 가치이기도 하다. 자신만의 예술 세계를 위한, 좀 더 원숙한 경지의 터득을 위해서도 더욱 그러하다. 그리하여 자신에게 고유한 소재해석 및 표현영역의 확대를 근거로 자신만의 특유한 양식을 마련할 수 있을 것이다. 요즈음 많은 작가들이 자신의 정체성을 잃고서 지나

[111] James E. Miller, *Examined Lives: From Socrates to Nietzsche*, 『성찰하는 삶』, 박중서 역, 현암사, 2012, 554쪽.

[112] 이에 대한 좋은 예로서, 자신이 태어난 통영 앞바다의 푸른색에 전통적인 오방색을 더하여 주변의 경관을 구상적 추상으로 풀어내어 독특한 예술세계를 구축한 전혁림 작가, 자연의 순수한 빛과 거친 바람을 형상화하여 자신의 생활터전을 표현한 변시지 작가 등을 들 수 있을 것이다.

치게 기발한 것에 매달리거나 무의미하고 공허한 실험의 순환에 빠져 있는 경향이 있으나, 이보다는 작가 자신의 삶을 바탕으로 진정한 자신의 것에 대한 모색이 필요하다는 말이다. 그렇게 함으로써 작가의 개별양식은 이 시대를 사는 우리가 공유할 양식인, 이른바 시대가 지향하는 시대양식을 담아내며, 나아가 글로벌 시대에 맞는 세계양식과 일정 부분 소통하고 공감할 수 있을 것이다. 아울러 고유한 보편성을 얻을 수 있을 것이다. 이러할 때 예술의 종언시대[113]에도 불구하고 미학적 지평을 얻음과 동시에 미술사적 의의도 담보할 수 있을 것으로 생각된다.

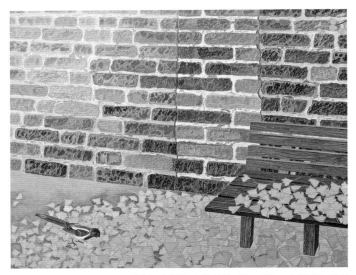

김명숙, 〈산책길—가을서정〉, 130×162㎝, 수간채색, 2013

113) 헤겔(W. F. Hegel, 1770~1831)에 의해 제시된 예술의 종언 개념은 아서 단토(A. Danto, 1924~2013)에게서 예술의 정의(定義)에 대한 새로운 시도를 만나게 된다.

김명숙, 〈흔적—산책길〉, 91×116.7㎝, 수간채색, 2014

김명숙, 〈따스한 햇살—산책길〉, 63.5×57㎝, 수간채색, 2014

김명숙, 〈산책길—흔적〉, 117×88㎝, 수간채색, 2014

김명숙, 〈오월—산책길〉, 162×127㎝, 수간채색, 2013

자연, 삶, 그리고 아름다움

김명숙, 〈흔적-꽃담〉, 162×117cm, 수간채색, 2013

김명숙, 〈푸른 하늘-산책길〉, 72.7×55cm, 수간채색, 2014

제3장

한국인의 미적
감성: 그 단순성과
실존적 형상

한국의 예술은 한국인이 지닌 미적 감성과 불가분의 관계에 놓인다. 한국인의 미적 감성이 무엇인가에 대한 논의는 분분하겠으나, 단순성의 미학은 한국인의 미적 감성을 한마디로 요약한 말이며, 이는 자연을 바라보는 우리의 미적 태도이기도 하다. 혹자는 이를 가리켜 '자연주의' 혹은 '범자연주의'라고 말하기도 한다. 달리 말하면 이를 '단순·소박주의'라 해도 무방할 것이다. 여러 작가 가운데 아마도 장욱진의 예술정신이야말로 단순·소박함에 가장 가깝다고 하겠다. 이어서 한국인의 실존적 삶의 형상을 얼굴표현에 담아 압축한 권순철의 작품을 살펴보려고 한다.

1. 단순성의 미학과 한국인의 미적 감성: 장욱진의 예술세계

1) 들어가는 말

우리가 살고 있는 세상은 복잡하고 번잡하다. 오늘날 같은 지식과 정보의 홍수시대에 기술공학과 그에 얽힌 인간 삶은 더욱 복잡하게 얽혀 있는 실정이다. 예측할 수 없는 여러 일들이 불규칙적으로 발생하며 불확실성이 지배하고 있다. 자연과학자들은 무질서한 것처럼 보이는 현상 이면에 단순한 인과법칙이 존재한다고 말한다. 그러나 우주의 형성과 구조, 그 움직임과 발달에 대한 근본적인 문제를 탐구하는 물리우주론(physical cosmology)에 의하면, 모든 우주공간에 스며들어 있을 것으로 추정되는 에너지의 약 68.3%는 아직도 그 정체를 알 수 없는 암흑에너지요, 암흑물질이라고 한다. 자연과학이 금과옥조로 여기는 인과법칙을 포함하여 그 밖의 어떤 원칙이 세계를 지배하고 있는지 정확히 알 수도 없기에 밝히지 못하고 있는 상황이다.

영국의 과학저술가이자 천체물리학자인 존 그리빈(John Gribbin, 1946~)은 복잡성의 깊은 곳에는 단순함이 자리하고 있으며, 단순함은 모든 복잡성의 모태가 되는 우주의 심오한 성질이라고 주장한다. 그에 따르면, 단순함이야말로 우리의 존재기반이며 만물에 숨겨져 있는 구조와 조화이다.[1] 역설적으로 들리긴 하지만, 단순성과 복잡성은 동전의 양면과도 같다. 러시아의 대문호인 톨스토이(Leo Tolstoy, 1828~1910)에 의하면, 중요한 일을 하는 사람들은 그 누구보다도 단순하다고 한다. 왜냐하면 그들은 쓸데없는

1) 존 그리빈, *Deep Simplicity: Bringing Order to Chaos and Complexity*, 『딥 심플리시티: 카오스, 복잡성 그리고 생명체의 출현』, 김영태 역, 한승, 2006.

복잡한 생각을 할 여유가 없기 때문이다. 또한 사람의 지혜가 깊으면 깊을수록 생각을 나타내는 말은 매우 단순해진다고 주장한다. 단순함은 천재에게 주어진 재능이다. 그런데 이 단순함은 오히려 문명 이전의 원시시대 문화예술 현상에서 잘 보여주고 있으며 동심(童心)의 세계와도 맞닿아 있다.

고대 이집트의 벽화나 원시동굴의 벽에 그려지거나 새겨진 조형물에서 알 수 있듯이 단순성은 실재의 것에 대한 묘사를 넘어서 역사의 여러 단계를 거쳐 현대미술 전반에도 조금씩 나타나고 있다. 단순성은 관찰자가 어떤 현상에 대한 경험을 통해 빚어낸 압축된 표현이라 할 수 있다. 단순성은 작가들이 자신의 관점에서 대상을 해석하면서 형태를 지혜롭게 가감하는 중에 취한 방식의 자연스런 결과이다. 조형표현의 요소로서 형태는 작가의 일차적인 표현양식이며, 형태의 여러 변형을 통해 작가는 표현하고자 하는 의식을 최적화시킬 수 있다. 단순화는 작가의 의도에 따라 사물의 불필요하고 무의미한 부분을 과감하게 생략하고 적절한 형태로 명확하게 표현될 때 나타난다. 단순화된 형태는 세심한 관찰과 기록에 의한 사실주의적 형태에 비해 간결하고 본질적이며 순수하다는 특징을 지닌다. 따라서 간결성은 형태변형에 따른 단순화 과정의 산물이라고 할 수 있다.

왜 단순성에 대한 미적 성찰이 필요한가? 영국미학회 회장이자 그 학회지의 창간 편집인인 오스본(Harold Osborne, 1905~1987)이 말하듯, 예술이 예술가의 자기보상활동이요, 구제활동의 연장선 위에 있다고 한다면, 아마도 단순성은 이와 연관될 것이다. 무엇보다 단순성은 우리의 정신을 소박하고 온전하게 한다. 단순성으로의 회귀는 복잡성의 미로를 벗어나 원래 있었던 근원적인 삶으로 회복하는 길이다. 미국에서 영국으로 귀화한 모더니즘 시인인 엘리엇(T. S. Eliot, 1888~1965)은 "사람의 마음이 누그러지고 느긋해질 수 있음은 예술이 복잡하게 얽힌 사람의 삶을 단순화시켜주기 때문이다. 그런 단순화를 통해 사람의 삶은 넉넉하고 신선해질 수 있다"[2]고 말한다. 예술 자체가 지닌 단순화하는 힘을 지적한 좋은 예이다. 그럼에도 근대 이후 복합성과 복잡성이 시대의 특징이 되어 왔으나, 그 결과 인간은 소

2) 김형국, 『장욱진 - 모더니스트 민화장(民畵匠)』, 열화당, 2004, 151쪽에서 인용.

외되고 물화되기에 이르렀다. 따라서 이런 상황에서 단순함 혹은 단순성의 미학에 대한 논의가 필요할 것이다. 단순성이 지향하는 바와 연관하여 한국인의 미적 정서에 그것이 어떻게 녹아들어 있는가를 고찰하고, 나아가 단순성의 미학을 접할 수 있는 근현대의 대표적인 작가들 중에 한 사람인 장욱진의 예술세계를 이와 연관하여 살펴보려고 한다.

2) 단순성의 이론적 배경과 미적 성찰

(1) 이론적 배경

철학에서 '단순하다'는 의미는 세계를 이루는 구조나 그 구성요소 또는 그것을 기술하는 바가 복잡하거나 복합적이지 않다는 것이다. 주로 자연과학의 맥락에서 객관적 · 논리적 단순성의 개념을 가리키는 바, 논리체계의 형식적인 특성을 뜻하기도 한다.[3] 특히 미학에서 '복잡하지 않고 간단한 성질'로서의 단순성은 미적 정서의 천진함, 순수함, 순박함, 진실성과 친연관계에 있다. 주지하는 바와 같이, 단순성의 상대어는 복잡성 혹은 복합성이라는 말로 대신할 수 있을 것이다. 상대적으로 단순성은 어떤 사물에 대한 복합성의 결여나 불충분함을 나타내기도 한다. 그리고 때로는 그 자체로 아름다움이나 명증성을 뜻하기도 한다.

조형예술의 본질은 모든 시각요소의 통일과 간결한 구조, 역동적인 생명감의 표현에 있다.[4] 문학에서도 구문상의 단순성은 문장의 구조나 기능, 구성요소에서 드러나는 기본적인 형식이다. 또한 존재하는 것, 즉 현존재의 존재방식에 대한 해석으로서의 존재론적 단순성은 존재의 근본적 · 보편적 규정을 극명하게 드러낸다. 단순성의 힘은 존재 자체에 이르는 열쇠이다. 단순성은 복잡하고 복합적인 것의 이면에 감춰진 것(lethe)을 드러낸다는 의미에서 진리(aletheia)에 가깝다. 가장 위대한 이념은 명쾌하며 단순하다.

지극히 간단한 요소라 하더라도 복합적으로 작용하여 복잡한 형태를

3) Mary Hesse, "Simplicity," in: Paul Edwards (ed.), *The Encyclopedia of Philosophy*, Vol. Seven, New York: The Macmillan Company & The Free Press, 1978, p.445.

4) 오춘란, 「명품의 조형성 연구」, 『철학논총』, 새한철학회, 17/18집, 1999, 1쪽.

구성할 수 있다. 따라서 그 복잡한 얼개 뒤의 '간결함'이란 소수의 구조적인 특성으로 성립되는 것이며, 복잡한 재료 혹은 소재를 될 수 있는 한 소수의 구조적인 특성으로 구성한 결과이다. 표현에 있어서 구조를 이루고 있는 소재 또는 요소는 간결화되더라도 풍부한 의미를 잃지 않으며, 오히려 압축으로 인해 해석의 풍요로움을 담고 있다. 정신적 내용의 복잡함은 반드시 복잡한 재료를 통해서만 나타나는 것이 아니다. 의미의 풍요로움은 간결한 것을 통해 나타나는 편이 오히려 더 압축된 의미를 함축하게 된다.

　　지각적 조직화의 원리를 찾고자 하는 게슈탈트학파들은 간결화의 원리를 단순히 인지의 장(場) 원리로서만이 아니라 기억의 과정에도 적용한다. 기억한 도형의 변화에도 간결화의 법칙이 영향을 미친다. 간결화는 인지에 있어 질서의 원리인 동시에 쾌적함을 낳는 원리이기도 하다.[5] 구조의 간결화는 인지의 장에서 근본적인 원리이다. 그런데 구조인지는 인지의 장을 구조로서 파악하는 것이며, 구조인지에서 간결화의 의미는 자극의 단순성으로서 사물의 형이나 색이 단순한 것이고, 의미의 단순성으로 이어진다.[6]

　　단순화라는 것은 양적인 차원의 접근이 아니라 편안함과 즐거움을 주는 심리적이고 질적인 차원에 대한 감성적 접근이다. 단순함과 복잡함은 서로 공생관계를 맺고 있는 특징이 있다.[7] MIT 미디어랩의 마에다(John Takeshi Maeda, 1966~)는 단순함이란 단순한 까닭으로 인해 극히 미묘하고, 그것을 규정짓는 특징이라는 것들도 지극히 함축적이라고 말한다.[8] 그는 디자이너, 컴퓨터공학자, 저술가로서 활동하며 예술적 상상력과 공학기술이 서로 교차하는 지점에 관심을 갖고, 디자인과 공학의 상호 연결을 시도한다. 그는 간결함이 위트의 영혼이라면, 단순성은 디자인의 영혼이라고 말한다. 단순성은 인간사유의 본성에 이르는 길이며, 지각의 본질에 닿아

5) 오춘란, 위의 글, 9쪽.
6) 오춘란, 위의 글, 10쪽.
7) 존 마에다, *The Laws of Simplicity*, MIT Press 2006, 『단순함의 법칙』, 윤송이 역, 럭스미디어, 2007, 136쪽.
8) 존 마에다, 앞의 책, 144쪽. '단순함'이라는 뜻의 simplicity란 단어 속에 '함축'이라는 뜻의 단어(implicity)가 이미 숨어 있다.

있다. 그에게 있어 단순함은 외관상 명확한 듯하지만 무의미한 것을 제거하고 오히려 의미 있는 것을 더하는 것이다. 단순함 속에 압축된 의미가 담겨 있기 때문이다.

인간이 경험한 요소들은 원자적 성분으로 낱낱이 분해되지 않고 일종의 구조 또는 구성의 원리에 의해 지배된다. 인간의 지각을 구조화하는 양식은 주관적이며 개인차가 있으나, 원칙적으로 가능한 한 단순화 · 질서화 · 구조화를 지향한다. 나아가 인간의 지각은 긴장을 최소화하려고 한다. 긴장을 최소화하려는 지각구조화의 경향은 이른바 '좋은 게슈탈트의 법칙(law of good gestalt)'과 연관되며, 이러한 지각경향은 일반적인 것으로 받아들여진다. 좋은 게슈탈트는 게슈탈트 이론의 한 원리로서, 하나의 지각구조가 동일한 지각 패턴에 근거하고 있는 다른 지각구조를 만들어 지각하는 경향이 있다.[9] 예술현상과 시지각의 관계에 대한 예술심리학적 고찰에 지대한 관심을 기울인 지각심리학자 루돌프 아른하임(Rudolf Arnheim, 1904~2007)은 단순한 원형에 대한 지각적 우선이 발생적으로는 아동화에서 원의 우선으로 나타나고, 아동이 낙서하듯이 마구 휘갈겨 그린 것 속에서 잘 정리 · 통일된 형이 나오는 것을 보는 것은 자연계의 기적의 하나라고 언급한다.[10]

대체로 어린이들은 그들이 그리고자 하는 형체들과 공간관계들을 조잡하게나마 근사(近似)하게 그린다. 한 물체를 지각하는 일은 그 물체 안에서 충분히 단순하고, 또한 파악될 수 있는 형태를 찾아내는 것이다. 어린이는 단순한 몇 개의 선들로 사람의 모습이나 동물의 형태를 그린다.[11] "어린 시절에는 벽돌이나 모래로 무엇이든지 만들 수 있다고 느끼며, 빗자루가 마술지팡이가 되고, 돌멩이 몇 개로 마법에 걸린 성을 쌓기도 한다."[12] 형태심리학이 말하는 '순수한 지각'은 추상적인 개념이며,[13] 요소들은 좋은 연

9) 게슈탈트심리치료에 적용되는 법칙으로 통폐합의 법칙, 유사성의 법칙, 근접성의 법칙, 단순성의 법칙, 연속성의 법칙 등이 있다. 여기서 단순성의 법칙은 주어진 조건 아래에서 최대한 가장 단순한 방향으로 지각하여 인식하는 것이다.
10) 오춘란, 위의 글, 8쪽.
11) 루돌프 아른하임, 『시각적 사고』, 김정오 역, 이화여자대학교출판부, 2004, 378쪽.
12) E. H. 곰브리치, 『서양미술사』, 백승길 · 이종숭 역, 예경, 2007(초판, 6쇄), 584쪽.
13) 루돌프 아른하임, 『예술심리학』, 김재은 역, 이화여자대학교출판부, 1989, 416~417쪽.

속의 원리에 의해 통합된 전체로 융합된다.[14] 사고의 바탕으로서의 지각은 개별성이 아니라 처음부터 보편성과 추상성을 띤다. 추상은 정적(靜的)이지 않고 동적(動的)이며, 구조는 단순하게 지각된다.[15]

인간의 마음은 분리되고 흩어져 있는 실체들이 서로 충분히 닮았을 경우에 이들로부터 연속체를 조직하여 단순화할 수 있다.[16] 단순성의 원리에 따른 '좋은 형태'는 오랜 시간 관찰해보면 구조상 '전형적 형태'로 변형된다. 이는 결코 외형적 단순함이 아니라 추상적 본질을 오랜 시간 더듬어온 과정에서 비롯된 것이다. 과학자는 진정한 일반화에 관해 그 개념들을 완성하고, 예술가는 그 이미지들을 완성한다.[17] 그런데 이미지가 형태라면, 개념은 내용이어서 이미지와 개념, 형태와 내용은 상호 보완관계에 놓인다.

(2) 단순성에 대한 미적 성찰

회화에 있어서 '단순하다'라는 말은 원시미술의 오브제들에서 보듯, 생명유지에 불필요한 것들을 제거하고 가장 필요한 요소들만을 유기적으로 결합하여 생동감을 보여준다. 이를테면 어린이의 그림은 성인이 그린 그림보다 더 단순하다고 말할 수 있다. 그러나 때로는 성인의 그림이나 현대문명의 원숙한 미술양식에서도 어린이 그림에서와 같은 단순함이 엿보인다. 그 이유는 양자에 똑같이 논리 이전, 의식 이전, 반성 이전의 시각과 순진무구한 눈의 즐거움이 있기 때문이다. 이러한 시각은 아동화를 연상시키기도 한다. 무엇보다 순수성은 대상의 단순화에서 비롯된다. 선사시대 인류가 남긴 미술이 기원전 3만 년 또는 1만 년에 걸쳐 이루어졌다는 유구한 역사적 사실보다 더욱 중요한 것은 암각화나 동굴벽화에서 볼 수 있는 디자인이나 선 구성의 단순성이 오늘날의 추상화나 아동화 초기의 회화적 모티프를 포함하고 있다는 사실이다.[18]

'원시적'이라는 말은 '문명 이전의 야만'이라기보다는 '자연 그대로의

14) 루돌프 아른하임, 『시각적 사고』, 85쪽.
15) 루돌프 아른하임, 『시각적 사고』, 483~484쪽.
16) 루돌프 아른하임, 『시각적 사고』, 273쪽.
17) 루돌프 아른하임, 『시각적 사고』, 278쪽.
18) 오춘란, 위의 글, 6쪽.

순진한 또는 본능적인 천진난만함'과 동일한 의미를 갖는 것으로 볼 수 있다. 원시미술은 시원적(始原的)으로 순수하며 단순소박하고 무엇보다도 생생한 역동감을 드러낸다. 아이들의 마음 상태에서도 일상의 사물들은 생동감 넘치는 중요한 것으로 받아들여진다는 점[19]이 이와 비슷하다. 원시미술은 선사시대 동굴벽화 등 문명 이전의 원시적인 상태에서 발생한 삶과 죽음이 하나로 통합된 모든 양식의 미술을 통칭하여 붙이는 말이다. 그 특징은 극도로 압축된 색, 선, 면 등의 추상화 경향을 지닌 단순화이며,[20] 바라보는 사람들이 느끼게 되는 예술적 힘의 시각적 충격이 매우 직접적이다. 원시 예술가는 예술적 정확성을 갖고서 형태의 외적 모습이나 세세한 부분들을 제작하려고 시도하는 것이 아니라 본질이나 내적 의미를 형상화한다.[21]

영국의 시인이자 문예평론가인 허버트 리드(Herbert Read, 1893~1968)는 '원시적'이라는 말을 특정한 장소나 시대 또는 인류의 특정한 유형을 가리켜 제한적으로 사용하지 않고, 발달의 초기단계에 나타나는 일반적 의미로 사용함으로써 오늘날 세계의 각 지역에 살고 있는 원시적인 종족의 예술뿐만 아니라 역사 이전의 원시적 발달단계에 있는 광범위한 인류의 예술까지도 포함시키고 있다. 그는 아동화의 모티프를 이용하고 있는 현대작가들이 미술의 영원한 근원으로 되돌아가고자 하는 욕망을 표현한 것이라고 지적한다.

동양화에서 간결성은 예술가가 직관에 의해 대상을 포착할 때, 그리고 자연과 물아일체(物我一體)를 이루어 대상의 본질을 얻고자 할 때 표현양식의 일종으로 나타난다. 이때 형상이 아무리 간소하더라도 작가는 마음

19) E. H. 곰브리치, 앞의 책, 600쪽.
20) 여기에서는 '원시성'의 문제를 특정 사회문화적 가치기준에서가 아니라 추구하는 가치의 근본성에서 본다. 이와는 달리 Colin Rhodes는 그의 저서 *Primitivism and Modern Art* (Thames and Hudson, 1997)에서 원시주의를 낭만적·절충적·양식적·지각적 측면으로 나누기도 하고, Robert Goldwater는 그의 저서 *Primitivism in Modern Art* (Harvard University Press, 1966)에서 낭만적·정서적·지성적·잠재의식적 측면으로 나누어 고찰한다. 박연실, 「20세기 서구미술에서 '원시성'의 문제」, 『미학·예술학 연구』13, 2001, 243~272쪽 참고.
21) Paul S. Wingert, *Primitive Art: Its Traditions and Styles*, Cleveland and New York: Meridian Books, 1969 (Second Printing), p.377.

으로 그것을 나타내는 것이기 때문에 본질만 잃지 않는다면 간소한 형상이 그 자체로 온전한 작품이 될 수 있다.

특히 중국의 남종화는 간결하면서도 거친 화풍에 강렬한 토착적인 경향을 보이며, 선화(禪畵)는 형식적인 면을 극도로 생략하는 감필(減筆)의 화법으로 간일(簡逸)하게 그 특성을 드러낸다. 그리하여 미의식들을 집약해서 간략한 형태의 모습으로 대상을 단순화하여 그 본질적인 성격을 표현한다. 이는 순수를 향한 의지와 노력으로 집약된다. 순수란 내면적으로 정신이 다른 것과 섞이지 않으며, 외면적으로는 조형요소인 색채와 형태의 단순함을 말한다. 단순하다는 말은 일상생활에서도 널리 쓰이고 있는 만큼 그 의미가 폭넓다고 할 수 있겠으나 예술에 있어서, 특히 회화에서는 몇 가지 관계들을 갖는 패턴의 단순화를 가리킨다.

독일의 미술사가인 빈켈만(J. J. Winckelmann, 1717~1768)은 고대 그리스 조각작품에 나타난 이상적인 아름다움을 "고귀한 단순과 고요한 위대(edle Einfalt und stille Größe)"라는 말로 매우 명쾌하게 기술했다. 그는 그리스 예술을 모범적인 규범으로 삼으며, 추구하는 미의 이상을 단순함에서 오는 고귀함과 위대함 속에 흐르는 정적(靜寂)과 고요함에다 설정했다. 단순은 간결, 소박, 순진의 의미를 아울러 담고 있다. 조각에 나타난 그리스 작품들의 탁월한 특징은 그 자태와 표정에서 고귀한 단순함이 드러나며, 고요한 정조(情調)의 위대함을 지닌다. 이상미의 속성으로서의 '단순성'은 궁극적인 존재의 속성인 '통일성'과 '비분할성'에 근거를 둔다. "가장 아름다운 존재는 고요한 존재이다."[22] 이상미에서의 단순성은 단지 동일한 것을 기계적으로 혹은 양식적으로 반복하는 단조로움을 의미하는 것이 아니라 다양성의 조화로운 비분할성을 의미한다. 이러한 의미에서 빈켈만은 단순성의 성격을 고귀한 것으로 간주하여 '고귀한 단순'이라고 불렀다. 최고의 미의 이념은 가장 순수한 것, 즉 가장 단순한 것으로 나타난다고 할 수 있다.

22) 기정희, 「고귀한 단순과 고요한 위대」, 『지중해 지역연구』, 제5권 제1호, 2003, 48쪽 및 *Nachahmung der griechischen Werke in der Malerei und Bildhauerkunst*(1755), *Johann Winckelmann Sämtliche Werke*, I, Donauöshingen: Im Verlage deutscher Klassiker, 1965/ *Geschichte der Kunst des Altertums*(1764), *Johann Winckelmann Sämtliche Werke*, IV, Donauöshingen: Im Verlage deutscher Klassiker, 1965, p.162.

이런 맥락에서 볼 때 고요함과 단순성은 표출에 관한 한 거의 동일한 의미이다.[23] 이는 성(聖)과 속(俗)의 이분법을 넘어 그 경계를 허물고 종교적 숭배대상을 세속적 예술에 편입시킨 신플라톤주의적인 미론과도 연관된다. 다시 말하면 빈켈만이 그리스예술에서 지적한 점은 "예술이 조화, 질서, 단순성, 절도(節度) 같은 전형적인 고전적 성질을 포착할 수 있는 한, 즉 고귀한 단순과 고요한 위대를 발생시킬 수 있는 한 인간은 충분히 신성(神性)에 도달할 수 있다"[24]는 것이다. 이를테면 신과 같은 경지인 등신성(等神性)에 다다른 것이다. 이는 우리가 가장 신성한 품위에 이른, 탁월하고 걸출한 작품을 가리켜 '신품(神品)'이라고 하는 것과도 같다.

르네상스시대에서 현대에 이르기까지 '시각적인 것'의 역사와 '시각적 직관'의 의미를 천착한 옥스퍼드 대학 미술사 교수인 마틴 켐프(Martin J. Kemp)는 공간지각의 문제, 공간적·시간적 패턴, 조직화 수준에 대한 반응, 부분과 전체의 관계, 관찰자와 관찰대상의 관계에 대한 해석, 그리고 보이는 세계와 보이지 않는 세계에 대해 예술과 과학이 공유하는 '시각적 직관'을 보여준다. 예술과 과학의 이미지들 속에서 반복되어 나타나는 일정한 주제를 추적하여 이것이 보이는 세계와 보이지 않는 세계에 관한 공통의 '구조적 직관'임을 말한다.

스코틀랜드의 생물학자이자 문인인 웬트워스 톰슨(Wentworth Thompson, 1860~1948)은 그의 저서 『성장과 형태에 관하여(On Growth and Form)』에서 형태의 생명력에 주목하며, "바다의 파도, 해변의 잔물결, 곶 사이에 뻗은 모래사장의 포괄적인 곡선, 언덕의 윤곽, 구름의 형태, 이 모든 것들이 너무나 많은 형태의 수수께끼들이요 너무나 많은 형태학의 문제이지만, 자연과학자들은 이 모든 것을 어느 정도는 쉽게 읽어내고 적절하게 풀 수 있을 것이다. …… 아울러 그 모든 것에 내재적인 신학적 의의가 있다는 점은 의심의 여지가 없다. 그러나 우리가 그것들의 본질적인 조화와 완벽함을 고려해 '그것들이 훌륭하다'고 보는 것은 과학자들이 생각하는 수준과는 또 다

23) 기정희, 위의 글, 49쪽.
24) J. Chytry, *The Aesthetic State: A Quest in Modern German Thought*. California: Univ. of California Press, 1989, p.17.

른 수준"[25]이라고 말한다. 이러한 훌륭한 가치 판단은 학적 · 논리적 인식이 아니라 미적 · 감성적 인식을 통해 가능한 것이며, 삶의 질적 수준을 높이는 것이다.

합목적적인 자연선택의 이론은 단순하고 원시적인 형태를 통해 드러난다. 서로 매우 다른 유형의 관찰자들이 자연형태와 과정 속에서 특정의 기본구조를 구조적으로 직관할 때, 우리의 지각 자체가 그런 구조를 파악하도록 내재적인 중력 작용을 보인다.[26] 그리고 프랙털(fractal)[27]을 중심으로 '새로운 복잡성과 오래된 단순성'이 서로 연관된다. 복잡성은 새롭게 등장한 것처럼 보이지만, 기실은 단순성이 이미 오래전에 그 안에 잉태되어 있다는 것을 전제로 한다. 몇 개 안 되는 구성 부분만 가지고도 복잡성이 만들어진다.[28] 자연에서 발견되는 프랙털의 예로, 강줄기의 긴 흐름에서 보면 강의 부분과 전체는 닮아 있다. 어느 지역에서나 강의 모습은 비슷한 형태를 취하며, 본류와 지류는 전체적인 강줄기의 모습에서 유사하다. 또한 많은 비로 인해 계곡의 곳곳에 새롭게 물의 흐름이 생겨나고, 작은 물줄기가 모여 작은 시내가 되고 큰 줄기로 만나 강을 이루어 대양으로 뻗어나가는 행태를 반복한다. 나무의 경우도 이와 비슷하다. 나무가 크게 자라면 큰 가지가 나뉘면서 여러 작은 가지가 생기고, 이 작은 가지에서 또 더 작은 가지들이 갈라진다. 이렇듯 나무는 저마다의 프랙털 차원을 가지고 있다. 이런 나무의 프랙털 형태는 물과 영양분을 적절하게 운반하여 전체에 고르게 보내는 역할을 수행한다.

프랙털 시각예술, 특히 디자인의 예를 보면 프랙털의 형태적 특징을 기하학적 조형성으로 이용한다. 프랙털의 성질은 형태적으로 반복되며 유사성을 띠고 있기에 질서나 조화, 통일성 같은 프랙털의 형태적 특성은 기

25) W. Thomson, *On Growth and Form*, J. T. Bonner ed. Cambridge: Cambridge University Press, 1961 (reprinted 1992), p.7. 마틴 켐프, *Seen/Unseen: Art, Science & Intuition from Leonardo to the Hubble Telescope*, 『보이는 것과/보이지 않는 것』, 오숙은 역, 을유문화사, 2010, 251쪽에서 인용.

26) 마틴 켐프, 앞의 책, 264쪽.

27) 부분과 전체가 동일한 모양을 취하며 자기유사성과 순환성의 특징을 지닌다. 단순한 구조가 반복되면서 복잡한 전체 구조를 만든다. 그러나 그 바탕은 단순한 구조이다.

28) 마틴 켐프, 앞의 책, 278쪽.

본적인 디자인 원칙을 구성한다. 프랙털 디자인에서의 자기유사성은 기본적 형태요소의 크기를 늘리거나 줄이면서 배열되는 데서 드러난다. 이런 기본형태 요소는 끝없이 반복되며, 이 가운데서 보는 이로 하여금 질서와 조화, 통일성을 느끼게 해준다.[29] 예를 들면, 레오나르도 다빈치(Leonardo da Vinci, 1452~1519)는 물결의 소용돌이 속에서 질서 패턴의 단순성을 찾고자 했으며, 뒤러(Albrecht Dürer, 1471~1528)는 자신의 '나뭇잎 선'을 구성하기 위해 기하학의 단순한 원리를 이용했고, 그들은 직관적으로 시각적 영역에 거주했다. 그 시각적 영역은 수학적인 자연의 설계를 토대로 아름다움을 밝히기 위한 것이었다. 자연현상에는 구조적으로 예측 가능한 규칙성과 더불어 수학적 성격을 지니고 있으며, 개별형상이 절대적 규칙성으로 환원되지 않는 유기적 다양성이 동시에 결합되어 있다.[30]

　　단순성에 대한 추구는 비디오 아티스트인 빌 비올라(Bill Viola, 1951~)에게서도 찾아볼 수 있다. 그는 영상매체를 통해 "나는 누구인가? 어디에 있으며 어디로 가고 있는가?"라는 물음에 대한 답을 끊임없이 찾으며 작업한다. 그의 작품 가운데 〈순교자(흙·공기·불·물)〉 시리즈 중 하나인 〈물의 순교자(Water Martyr)〉(2014)나 〈도치된 탄생(Inverted Birth)〉(2014)이 주목할 만하다. 그런데 여기서 그는 가능한 한 불필요한 요소를 없애고 본질에 직접 접근하여 단순성을 체험하며, 삶의 근원적인 문제를 다룬다. 그로 하여금 단순성에 영향을 끼친 두 요소는 동양의 전통문화양식과의 만남과 기본적인 창작도구인 카메라의 단순화 장치이다.[31] 특히 그에게 선(禪)사상의 핵심인 좌선(坐禪), 내관(內觀), 내성(內省)은 단순성의 소중함을 일깨워준 것으로 보인다. 어떤 간접적인 매개물 없이 나와 사물이 직접 맞닿아 대면하고 대화를 나누는 것이다. 단순성의 체험은 근원에 다가가는 것이다.

29)　프랙털 디자인은 포토샵이나 일러스트 같은 컴퓨터그래픽 툴로 만들 수 있다. 그래픽 툴로 프랙털 디자인을 만드는 방법은 기본 형태를 복사해서 크기를 점점 줄이거나 점점 늘리면서 반복해서 확장시키는 것이다.
30)　마틴 캠프, 앞의 책, 296~297쪽.
31)　그는 35mm필름이나 HD 비디오를 사용하여 촬영하고 이를 LCD 타입의 평면 스크린에 투과하여 물리적 세상의 현실적인 형태를 보여준다.

3) 한국인의 미적 감성³²⁾

(1) 단순성과 절제의 미

한국미의 특색은 일본예술에서 흔히 보이는 화려한 장식성이나 중국예술에서 보이는 규모의 거대함과 완벽성을 추구하기보다는 막사발이나 달항아리 같이 투박하며 자연스럽고 소박함 그 자체이다. 물론 소박한 면만 있는 것이 아니라 석굴암이나 고려청자와 같이 섬세하고 격조 높은 감성도 공유하고 있다. 그럼에도 특히 한국미에서 드러난 자연스러움, 순진무구함, 온유함, 모자란 듯하면서도 모자라지 않은 넉넉함은 짐짓 무관심한 관심의 경지를 보여준다.

한국미의 특징을 멋스러움 또는 무기교의 기교, 나아가 소박미라고 할 때, 그것은 인위적인 꾸밈이 없는 자연과의 합일을 말하며, 이는 도가(道家)적인 것과도 어느 정도 일치한다.³³⁾ 만물이 주어진 천성에 따라 조화를 이루는 것, 즉 자연의 순리에 따라 조화를 이루어 가는 것이 한국인의 심성이 지향하는 이상이다. 그리하여 자연에 대한 무심한 신뢰와 순응이 한국미의 특색이 된다. 일제강점기의 미술사학자인 고유섭이 정리한 한국미의 특색이 구수한 큰 맛, 질박함, 무기교의 기교, 무작위의 작위, 무계획의 계획인 바,³⁴⁾ 이는 너무 천연스러워 꾸민 데가 없이 수수하며, 자연에 동화하고 순응하는 심리를 잘 지적한 것이라 하겠다.

작품을 제작하는 자와 감상하는 자는 마음의 순수함과 순진함을 서로 공유한다. 거기엔 어떤 의도나 욕심이 없기에 가능하다. 자연대상의 심성이 곧 인간의 성정에 닿아 그대로 나타나 있다는 말이다. 이는 모든 것에 대한 집착을 버린 무아무집(無我無執)의 경지이며, 무작위의 작위요, 무기교의 기교이자, 무관심의 관심이다.

일찍이 노자는 인간이 땅의 법칙에 따르고, 땅은 하늘의 법칙에, 하늘은 도의 법칙에, 도는 자연의 법칙에 따른다고 했다.³⁵⁾ 인간, 땅, 하늘, 도가

32) 김광명, 「한국인의 삶과 미적 감성」, 135~146쪽 참고. 국제학술회의, '동아시아의 문화와 감성(Culture and Sensibility in East Asia)', 2014.12.4~8, 한국학 중앙연구원.
33) 조요한, 『한국미의 조명』, 열화당, 1999, 198~199쪽.
34) 고유섭, 『韓國美術史及美學論考』, 통문관, 1963, 3~13쪽.
35) 『노자』, 象元, "人法地, 地法天, 天法道, 道法自然".

동일한 연속선상에 있으며 서로 순환하고 결국엔 미분화된 하나를 이룬다. 도란 무위자연의 도이며, 만물의 생성과 번영, 운행질서의 원리이다. 그리고 천지만물은 질서와 조화의 이치를 따른다. 따라서 우리가 추구하는 미는 인위적인 꾸밈이 없는 자연과의 합일된 경지이다. 이를테면 멋을 부리되 자연에 적응하여 따르고, 기교를 부리되 무기교의 경지를 이루는 것이다. 유한하고 유심(有心)한 존재인 인간이 자연에 대해 무심(無心)한 경외와 신뢰를 보내는 것이니 이는 자연에 순응하는 우리의 소박한 심성에서 우러나온 것이다.

한국의 예술은 언제나 담담하고 덤덤한 매무새를 지니며 욕심이 없다. 예술제작에 있어 재료와 솜씨는 없으면 없는 대로, 있으면 있는 대로 사용하되 별로 꾸밈이나 가식이 없다. 무엇보다도 한국회화가 지닌 일반적인 특징은 조화로운 간결미요, 소박미이다. 이는 철저한 소박주의에 근거한다.[36]

한국인의 정서를 비교적 잘 아는 이본 보그(Yvonne Boag, 호주 National Art School교수)[37]는 한국의 오방색을 순수한 추상형태의 선과 면에 활용하고 이를 단순화하여 표현하고 있다. 오방색은 오색, 오방, 오행으로서 우리 생활과 밀접한 관련을 맺으며 삶의 생성과 질서, 조화의 원리를 이룬다. 서구문물에 젖어 있는 작가라 하더라도 일단 한국적 소재를 접하게 되면 다른 모색을 하게 된다. 이본 보그의 시도를 평론가 윤진섭은 "복잡성에서 단순성으로의 이행"이라고 적절하게 지적한다. 색과 선, 면 같은 회화의 기본적인 조형요소는 작품의 바탕임과 동시에 주제이나, 무엇보다도 단순성은 추상의 본질과도 맞닿아 있다.

조선미술의 의미를 밝히며 최초의 통사를 쓴 에카르트(Andreas Eckardt, 1884~1971)[38]는 불교이념을 묘사한 조각과 부조는 세련되고 심오한 감정

36) 최준식, 『한국미, 그 자유분방함의 미학』, 효형출판, 2005, 69, 93쪽.

37) 〈The Sound of Light〉전, 표갤러리 서울 본관, 2014. 6.11~30. 특히 작품 〈Namsan Park, Spring〉(2014), 〈War Memorial Museum〉(2014) 참고.

38) 한국명은 옥낙안(玉樂安)이며, 독일 뮌헨 출신의 가톨릭 사제이자 미술사학자, 언어학자, 한국학자이다. 1909년 베네딕트교단의 신부로 한국에 파견되어 20여 년 동안 거주하며 선교활동을 하는 중에 경성제국대학 강사로 언어와 미술사를 가르쳤다. 1928년 독일로 돌아간 뒤, 최초의 한국미술 통사인 『조선미술사』(1929)를 출간했으며, 이후 뮌헨대학에서 한국학과

을 보여주며 형태도 완벽하다고 평한다. 그는 고대 간다라(Gandhra) 전통에 기초를 둔 조선미술은 고전적 양식에 도달했다고 본다.[39] 단순성과 절제라는 미적 이상은 고전적 영향에 의한 것이다. 그리고 단순성은 기계론적 가치가 아니라 정제된 형식미이다.[40] 조선미술의 고전성은 소박성에 다름 아니다.

에카르트의 견해대로 조선미술에 영향을 끼친 간다라 전통을 좀 더 살필 필요가 있다. 간다라는 지역적으로 인도의 서북부에 위치하나 문화, 풍토, 종족 등 여러 면에서 서아시아와 남아시아, 중앙아시아의 여러 요소를 두루 갖춘 인도의 관문이다.[41] 인류문명사에서 간다라미술은 동서문화가 서로 만나는 장이다. 헬레니즘과 불교, 그리스와 이란, 인도와 중국을 연결하는 문명사의 대사건이 일어난 장소이다. 그래서 간다라미술은 동방의 종교전통과 서방의 고전미술 전통이 기묘하게 결합된 혼성양식을 띠고 있다.[42] 서양 고전 미술의 기준에서 보면, 간다라미술은 독특한 정신성이 표현되었음에도 불구하고 대부분 형식화되고 무미건조하며 기술적으로 어설프게 보이기도 한다.[43]

간다라미술은 초월적인 불(佛)의 세계가 아니라 현실세계의 고뇌를 제도하려는 부처와 그 제자 및 그 후 승단의 변천을 표현하고 있다. 사리탑과 다른 신성한 건축물을 장식했던 간다라 부조(浮彫)는 그 단순성과 정면 표현법에서 양감(量感)과 박진감의 조형법이 특색인 마투라(Mathura)[44]미술과 비슷하지만, 간다라 장인(匠人)들은 부처의 일대기를 여러 장면에 새겨 불교예술에 지속적으로 공헌했다. 또한 간다라의 사리탑은 정교한 장식으

교수직을 역임하며 한국과 중국, 일본의 문화에 대한 많은 저술들, 즉『조선어문법』(1923), 『중국, 그 역사와 문화』(1959),『일본, 그 역사와 문화』(1960),『한국, 그 역사와 문화』(1960), 『한국의 음악, 가곡, 무용』(1968),『한국의 도자기』(1968) 등을 남겼다.

39) 안드레아스 에카르트,『조선미술사』, 권영필 역, 열화당, 2003, 374쪽.
40) 안드레아스 에카르트, 앞의 책, 7~8쪽.
41) 이주형,『간다라 미술』, 사계절, 2015(2판), 29쪽.
42) 이주형, 앞의 책, 30쪽.
43) 이주형, 앞의 책, 360쪽.
44) 델리에서 남동쪽으로 145km 정도 떨어진 곳에 위치하며, 고대인도의 경제적 중심지였으며 대상무역의 경로였던 곳이다. 인도신화에 등장하는 비슈누의 화신인 크리슈나의 탄생지로 알려져 있으며, 힌두교의 성지 가운데 하나로 여겨진다.

로 유명한데, 난간이 없고 설화적이며 장식적인 부조가 탑의 몸체에 직접 새겨져 있는 것이 특징이다.

에카르트는 조선미술에 대한 자신의 견해를 밝히며 그 특질을 '단순성' 혹은 '간결성'이라고 강조한다. 그는 미술에서의 과장과 왜곡이 없는 상태를 '자연스러움'으로 인식하고, 일상생활에서의 단순성이나 욕심이 없는 상태와 연결 지었다. 단순성은 소박성과도 통하고, 단아(端雅)함의 또 다른 표현이다. 에카르트는 '소박성'을 미술의 모든 장르에 걸쳐 적용할 뿐만 아니라 이 간결미와 소박미를 '고전적인 성격'이라고까지 끌어올린다. 예를 들면, 중국의 건축 구조물은 그 장대한 계획에도 불구하고 모양이 옆으로 딱 바라지고 어색하다. 반면 조선의 구조물은 항상 비례가 적합하고, 자유롭고도 장중하게 상승하는 기세를 보인다.

조선의 건축물은 단순하고 욕심이 없으되, 세세한 선과 비례, 장식에서의 부드럽고 조화로운 색채감각이 두드러진다. 또한 조선의 탑은 단순하고 시원적(始原的)이며 다소간에 우직해 보인다. 조선미술에는 놀라울 정도의 간결성이 있으며, 선이나 비례의 아름다움에 대한 세련된 감각과 장식에서 조각과 부조를 적절하게 사용한다. 조선의 조각은 고귀함과 부드러움, 우미함과 자기 침잠, 경쾌하면서도 기품 있는 강함이 두드러진다. 대체로 조선의 예술작품들은 세련된 미적 감각, 절제된 고전적인 아름다움을 지니고 있다. 때때로 과장되거나 왜곡된 것이 많은 중국의 예술작품 또는, 감정에 차 있거나 형식이 꽉 짜인 일본의 예술작품과는 달리, 조선의 예술작품은 동아시아에서 가장 아름답고 고전적(古典的)이다. 이는 아름다움에 대한 자연스러운 감성의 발로이다.

에카르트는 기본적으로 조선미술을 고전적 관점에서 해석하며, 건축, 불탑, 조각, 회화(특히 벽화), 도자기 등 조선미술의 대부분 장르에 고전적인 특질이 내재해 있음을 강조하고 있다. 여기서 고전적인 특질 혹은 고전성은 좌우대칭적인 구조, 힘이 한쪽으로 치우치지 않은 균형감과 평온함이 그 특징이다. 균형감과 평온함이란 단순성의 개념과도 상통한다. 이러한 단순성과 더불어 한국미술에는 꾸밈없는 소박성이 함께한다. 거기에는 과

도한 장식을 피하려는 절제가 따르며, 복잡하고 어수선한 것이나 야단스럽고 천박한 것에 대해서는 거부감을 갖는다.

　　에카르트의 이와 같은 개념설정과 해석은 에른스트 곰브리치(E. H. Combrich, 1911~2001)의 논의와도 어느 정도 맥을 같이한다. 즉, 곰브리치는 야만적인 장식성과 달리 "서양미술에 있어서의 절제라는 미적 이상은 고전적 영향에 의한 것"으로 보았다.[45] 그리하여 그는 단순성을 고전원리로 해석하고, 그것의 시원을 '설득하고 논증하는 기술'인 고대 수사학에서 캐내었다. 이러한 미적 특성으로서의 '단순성'은 사실상 19세기 후반부터 유럽 미술평론에 대두된 중요한 개념 중 하나가 되었다.

　　대체로 예술은 삶의 반영이며, 삶과의 유기적인 관계 속에 있다. 건축 중에서도 일상생활과 밀접하게 연관되어 있는 일반주택 가운데 초가집을 포함한 서민주택은 한국미의 특징을 잘 담아내고 있다. 에카르트는 건축의 외양과 구조적 세부를 관찰하여 그것이 소박하면서도 고전적 균제미를 갖추고 있음에 주목한다. 우리의 주택은 조촐하고 의젓하며, 주위의 자연풍광과 그 크기가 알맞게 어울린다. 사면의 자연풍광 속에 조화를 이루어 그대로 편안하며 아늑하다. 자연의 한 부분이 집 뜰의 일부일 수 있거니와 이 집 뜰은 담을 넘고 들을 건너서 천지사방의 자연 속으로 널리 퍼져나가 일체를 이루는 것이 한국 주택의 자연스런 생리이다.[46]

　　다른 한편 한국 도자기의 미적 가치는 중국이나 일본에서처럼 채색과 형태를 과장되게 꾸미지 않고, 오히려 유약을 부드럽게 발색시키고, 형태를 창조적으로 변화시킨다. 도자기에 있어서도 단순함과 조용함, 균제와 자연스러운 조화 등이 지배하고 있다. 단순성의 감각과 더불어 중용의 미, 조화와 비례의 미가 함께한다. 기계적이고 맹목적인 반복으로서의 단순성이 아니라, 단순성의 외연(外延)이 확장된다. 고전성, 타고난 단순성에도 불구하고 고상함, 세련미 등의 특성이 고전적인 선의 움직임으로 그리고 겸허한 형식으로 함축된다.

45) 안드레아스 에카르트, 앞의 책, 7쪽, 역자 해제.
46) 최순우, 『무량수전 배흘림기둥에 기대서서』, 학고재, 2002, 14~15쪽.

우리의 경우, 중국 여성의 전족(纏足)이나 일본의 분재(盆栽) 같은 부자연스런 미를 이상으로 삼지 않고, 항상 아름다움에 대한 자연스러움을 표현한다. 소박함과 순수함의 결정체는 옛 돌조각에서도 나타난다. 우리 돌조각의 아름다움과 매력은 돌의 원초적 순수감성과 건강성, 그리고 단순미와 절제성에서 나온다. 또한 꾸밈없이 단순하게 돌이나 나무에 표현된 동자상(童子像)의 둥그런 얼굴형태의 이목구비는 전형적인 한국인의 심성을 상징한다. 나아가 민중의 소박한 믿음을 담고 있는 민불(民佛)은 단순성의 미학을 잘 드러낸다. 대전 보문산의 민불이나 진안 마이산의 마애 민불은 좋은 예다. 특히 〈대리 석불 입상〉(전남 화순군 화순읍 대리 355/화순군 향토문화유산 제10호)은 들판 한가운데 당산나무와 함께 마을 공동체 신앙의 상징물로 서 있다. 수수하고 편안한 미소가 우리의 할머니나 어머니의 꾸밈없고 소박한 모습과 너무나 닮아 있다. 마을의 수호신 노릇을 하는 벅수는 무서운 귀면형부터 투박하고 일그러진 괴력의 장수형, 촌부의 인자한 모습, 심통이 난 듯한 할아버지와 할머니의 모습, 해맑은 미소년의 얼굴 모습까지 해학과 익살스러운 표정을 담아 우리의 자화상을 그대로 보여준다. 한마디로 소박한 민중의 심성을 엿볼 수 있으며, 이는 자연스런 단순미의 발로이다.

(2) 장욱진의 예술과 '심플' 정신

화가 장욱진(1917~1990)은 박수근, 이중섭, 김환기 등과 함께 한국의 근현대미술을 대표하는 2세대 서양화가이다. 그는 현대미술사상 최초로 순수조형이념을 천명한 '신사실파[47]'에 참여하면서 새로운 시대의 조형세계에 눈을 뜨고, 우리의 고유정서를 간결한 터치로 담백하게 구성했다. 장욱진은 자연 사물들을 그대로 재현한 것이 아니라 사물 안에 내재해 있는 근원적이고 정신적인 본질을 추구했다. 그렇기에 그의 작품은 단순하면서도 대담하다. 그의 단순소박한 삶은 그대로 작품으로 이어져 동화적이고

47) "사실을 새롭게 보자"라는 주제의식을 가지고 1947년에 결성했으며, 1948년에 1회전을 갖고서 김환기, 유영국, 이규상이 출품했다. 2회전부터 장욱진이 참여했으나, 1953년 3회전(백영수와 이중섭이 동참)을 마지막으로 끝났다.

이상적인 인간의 내면세계를 표출하고 있다. 장욱진은 작가의 특유한 개성적인 발상과 방법이라는 자신의 언어를 동시대가 공감하고 소통하는 공동의 언어에 담아 표현하고자 했다. 그는 가족이나 나무, 아이, 새 등 일상에서 흔히 접할 수 있는 소박한 소재들을 주로 그렸다. 평소에 "나는 심플하다"라고 말했던 것처럼 그는 평생을 자연과 가까이하며 심플한 삶을 살면서 그림을 통해 동화적인 이상세계를 그렸다고 하겠다.

　　화실을 몇 차례 옮겨간 지역(덕소, 명륜동, 수안보, 기흥 마북리 등)에 따른, 그리고 시대에 따른 소재선택이나 구도, 형태의 측면에서 약간의 미묘한 변화를 보여주고 있기는 하다. 이를테면 1950년대 중반부터 1960년대 중반까지는 비교적 단순하고 간결해진 구도나 형태를 보인다거나, 1980년대엔 좀 더 사실적인 형상을 담아 변하는 모습을 보여준다. 그럼에도 평론가 오광수가 지적하듯, 전 생애에 걸쳐 일관되게 흐르는 주제의 측면에서 보면, 세부적인 변화에도 불구하고 명확하게 지역구분이나 시대구분의 획을 그을 만큼의 큰 변화는 없다고 하겠다. 큰 틀에서 보면, 장욱진 예술의 일반론은 단순소박한 그림이라는 것이다. 동경 유학시절에 같이 공부했던 송혜수(1913~2005)의 말에 의하면, 그 무렵 장욱진의 그림이 원시적인 화풍이었다고 회상하는 바, 그 근원을 탐색하며 서구 모더니즘의 조형성을 자신의 방식으로 소화하여 조선적 미감, 즉 민화적인 정신과 접목한 것으로 보인다.[48] 근본적으로 장욱진은 당대의 것이 아니라 오히려 "옛 것이 모던하다"는 입장을 견지하며 민화적인 데서 새로움을 추구했다고 하겠다.

　　김형국은 시인 고은의 말을 빌려 장욱진을 가리켜 "멋을 의식치 않은, 멋을 넘어선, 멋 떨어진" 경지에 있다고 말한다.[49] 장욱진의 예술에서 멋이 차지하는 위치설정을 매우 적절하게 기술한 대목이다. 말하자면, 멋을 통해 멋을 초월했다고나 할까. 장욱진의 그림은 소재의 일상성과 의미의 초월성을 동시에 담고 있다. 〈하얀 집〉(1969)에서처럼 일상성은 일종의 안주(安住) 같은 것이다. 〈나무 위의 아이〉(1956)엔 우리에게 더없이 친근한 대

48) 강병직, 「장욱진에게 있어서 동경 유학시절의 의미 – 작품론의 관점에서」, 『장욱진 그림마을』, 장욱진 미술문화재단, 2009, 여름호 창간호, 19~28쪽.

49) 김형국, 『장욱진 – 모더니스트 민화장(民畵匠)』, 열화당, 2004, 10쪽.

상인 해와 달, 어린아이, 까치 등이 등장한다. 자연의 조형질서에 대한 재해석을 통해 순진, 단순, 소박이 함께한다. 아내의 첫 번째 초상화인 〈진진묘(眞眞妙)〉(1970)는 간결한 선으로 불교적 명상에 침잠한 사람의 형체만 조형화해놓은 것이다. 사람의 외양을 그린 것이 아니라 믿음에 몰입한 정진의 모습을 그린 것으로, 육체를 걸러내고 나면 그런 모습의 진실한 뼈대만이 남을 것이라는 작가의 간절한 믿음이 느껴진다.[50] 〈아이〉(1972)는 원과 직선만으로 간결하게 표현한 것으로, 단순화된 형상이 일품이다. 작품에서의 간결한 선묘(線描)는 "가진 것이 단출할수록 행복하다"는 작가의 평소 생활철학을 그림에 실천한 것이다. 장욱진에게 있어 그림이란 자기수양과 자기해방을 위한 과정이요, 그 결과물이다.[51]

　　장욱진의 그림은 덜한 것 같으면서도 덜하지 않은, 꼭 그럴 수밖에 없는, 물 흐르듯 자연스런 조형성을 이루고 있다.[52] 그의 〈밤과 노인〉(1990)은 생명질서에 순응하는 시각의 신선함을 보여주며 아이들의 순진무구함을 잘 드러내고 있다. 자연의 본질은 생명의 순환인데, 아이가 등장하는 그림은 생명력으로 가득하다. 선(線)의 미학의 기조 위에서 소묘성과 형상성을 갖춘 〈가로수〉(1978)에서 우리는 자연에 동화하는 작가의 선(善)한 심성을 느낄 수 있다.[53] 무엇보다 그림의 포용성과 보편성은 단순함에서 나온다. 단순함은 순전함, 소박함, 조촐함, 순진함, 성실함, 천진난만함을 아우르는 말이다. 장욱진의 그림은 예스럽고 소박하며 단순하다. 단순함은 그림의 시작이자 끝이다. 〈난초와 풍경〉(1985) 그림은 순진무구함의 본질로 안내한다.[54]

　　그의 벽화작품인 〈식탁〉(1963)은 간결한 필선과 최소한의 색을 사용하여 구성한 것이다. 회벽에 유채로 그린 〈동물가족〉(1964, 209×130cm)은

50) 김형국, 앞의 책, 67쪽.
51) 김형국, 앞의 책, 141쪽.
52) 김형국, 앞의 책, 143쪽.
53) 고대 그리스에서 칼로카가티아(kalokagathia)는 '아름다운(kalos) 것'과 '선한(agathos) 것'의 합성어로서 '선미사상(善美思想)'을 뜻한다. 후한(後漢)의 경학자(經學者)인 허신(許愼)이 저술한, 중국의 가장 오래된 자전(字典)인 『설문해자(說文解字)』를 보면, 양(羊)과 연관된 선(善)과 미(美)는 제의적 의미에서 근원이 같다.
54) 김형국, 앞의 책, 151쪽.

그의 작품 가운데 유일하게 큰 것으로, 얼핏 보아 제작을 위한 밑그림으로 여겨질 정도의 단순간결함을 지니고 있다. 해, 달, 소, 개, 닭, 집, 나무 등이 반복해서 등장한다. 자연과 인간, 인간과 동물이 한데 어울려 사는 삶을 엿볼 수 있다. 〈나무와 새〉(1957)는 동화적인 세계가 초현실적 분위기와 닮아 있으며, 〈나무 아래 아이〉(1960)는 별로 꾸미지도 않고 생각나는 대로 계획 없이 그린 듯한 그림이다. 그럼에도 무계획의 계획처럼 흐트러진 듯하면서도 잘 짜인 구도, 직관적 표현, 단순성, 현실을 일탈한 초현실의 세계를 보여준다. "직관에서 비롯된 꾸밈없는 형상으로 자연스럽게 원시성"(양주시립 장욱진미술관 관장인 변종필의 평)이 드러나 있으며, 어렵고 복잡하기보다는 쉽고 단순하다.

우리는 어린아이의 순수함에서 편안하고 안락한 정서를 느낀다. 영국 낭만주의의 대표적인 계관시인인 워즈워스(William Wordsworth, 1770~1850)는 자연을 벗 삼은 소박한 전원생활의 체험을 시적으로 표현했으며, 무지개에 대한 명상을 통해 인간의 근원적인 심성인 동심(童心)세계의 소중한 가치를 일깨워줬다. 대자연에 대한 경외심과 더불어 어린이의 맑고 순수한 영혼을 시인은 "어린이는 어른의 아버지(The Child is father of the Man)"라 예찬했다. 마치 장욱진의 그림을 시로 옮겨놓은 듯하다.

지나친 단순성의 표현으로 인해 아동화의 모방이라 할 정도로 냉소를 받은 바 있는 파울 클레(Paul Klee, 1879~1940)[55]나 밝고 가벼운 색채와 소박하며 단순한 형식으로 이루어진 까닭에 신선한 정서가 감도는 작품을 남긴 호안 미로(Joan Miro, 1893~1983)[56]와 비교하여 말할 수도 있겠지만, 장욱진은 순박하고 토속적인 감성을 추상화하여 자신만의 독특한 예술세계를 펼쳐 보이고 있다. 그의 거의 모든 작품은 아동화(兒童畵)를 연상케 하는 특이한 기법으로 동심(童心)의 세계를 파헤치고 있으며, 검소한 색채와 화면의 평면적인 처리가 두드러진다. 또한 누구나 접하기 쉽고 대하기 쉬운, 아기

55) 클레의 〈지저귀는 기계(Twittering Machine)〉(1922), 〈세네시오〉(1922)와 장욱진의 〈얼굴〉(1957).
56) 미로의 〈자화상〉(1919), 〈카탈루냐의 풍경〉(1923). 이외에도 뒤뷔페, 엔리코 바이, 캐럴 아펠 등의 작품에서 어린이 특유의 감수성을 보이고 있다.

자기한 소품(小品)의 테두리를 벗어난 적이 없다.[57] 한결같이 일상생활 주변에 흔한, 즉 동네 정자(亭子)에 앉아 쉬거나 놀고 있는 농부, 하릴없이 동네 어귀를 돌아다니는 강아지들, 강가에서 놀고 있는 아이들, 가까이 눈앞에 펼쳐지는 나무나 산의 모습, 그 위를 비추는 해와 달, 그 안에 살고 있는 가족, 가로수, 건물, 자전거, 어부, 새 등의 소재를 활용하여 동화적인 이미지를 드러내고 원시적인 압축과 생략법을 즐겨 사용한다.

그에게 하루 일과는 그림을 그리는 일과 술을 마시는 동안의 휴식이라는 매우 단순화된 모습의 일상이다. 20주기 회고전(갤러리 현대, 2011.1.14~2.27) 준비과정에서 새롭게 발굴된 〈소〉(나무판에 유채, 15×23㎝, 1953)는 장욱진이 피난지 부산에서 겪은 고뇌와 미적 사색을 엿보게 한다. 타계 두 달 전에 그린 마지막 작품 〈밤과 노인〉(1990)에서 화가는 속세를 떠나 달과 함께 하늘을 훨훨 노니는 도인의 풍모를 보여준다. 이는 마치 이보다 앞서 그린 〈도인〉(1988)에서 소박하고 정갈한 이미지를 도가적 세계관인 무위자연, 무욕에 담아낸 것과도 같다.

그는 같은 대상과 일상을 반복해 그린 까닭을 생전에 "회화적 압축"이라 설명하며, 작업하는 중에 "압축된 게 나와요. 결국 털어놓을 수밖에 없는 거니까 정직한 거예요. 그래서 자꾸 반복할수록 그림이 좋은 거예요"라고 말했다. 그림에 있어 압축과 정직은 단순성으로 이어진다. 매우 자연스레 도출되는 단순화의 배경을 설명한 작가의 말이다. 그는 평생을 '단순소박하게' 살며, 스스로 직업을 "까치 그리는 사람"[58]이라 칭하고, 유유자적한 선비의 삶을 살았다고 하겠다.

[57] 어떤 작품은 엽서 크기보다 더 작은 경우도 있으나 그 구성과 색의 치밀한 밀도는 어떤 큰 그림과 비교해도 손색이 없을 정도로 완벽하다.

[58] 새 가운데 특별히 까치를 많이 그리는 이유는 아마도 '반가운 사람이나 소식을 전하는 상서로운 새'이기 때문일 것이다. 작가의 큰따님(장경수)의 이야기에 따르면, 말년에 좋지 않은 건강상태에도 불구하고 한 달 가까이 인도여행을 하면서 비교적 통통한 인도산 까마귀를 보고 난 뒤에 까치와 까마귀를 혼합해놓은 듯한 새를 그린 것으로 보인다.

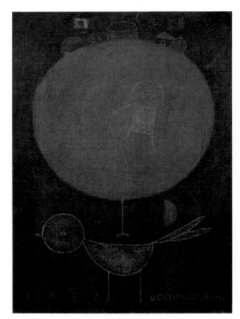

장욱진, 〈나무와 새〉, 34×24cm, 1957

장욱진, 〈나무 아래 아이〉, 41×32cm, 1986

장욱진, 〈동물가족〉, 209×130cm, 회벽에 유채, 1964

장욱진, 〈진진묘〉, 33×24cm, 1970

장욱진, 〈아이〉, 29×21cm, 1972

장욱진, 〈가로수〉, 30×40cm, 1978

장욱진, 〈식탁〉, 56×148cm, 회벽에 유채, 1963

장욱진, 〈가로수〉, 35×35cm, 1986

장욱진, 〈나무와 도인〉, 33×24cm, 1986

장욱진, 〈도인〉, 41×32cm, 1988

장욱진, 〈밤과 노인〉, 41×32cm, 1990

4) 맺는말

　복잡하고 번잡한 세상을 사는 오늘날의 우리는 소박하고 단순한 삶을 동경한다. 무질서한 복잡성의 이면에는 단순성의 질서가 있으며, 많은 자연과학자들이 단순함은 모든 복잡성의 모태라는 사실을 지적하고 있거니와 예술 또한 의미의 함축을 위한 단순한 표현을 시도한다. 새로운 복잡성과 오래된 단순성은 서로 연관된다. 새롭게 등장하는 듯한 복잡성은 이미 오래전 그 바탕에 단순성이 자리 잡고 있다는 것이다. 단순성은 시간적으로 복잡성에 선행한다. 따라서 단순성으로의 회귀는 복잡성의 미로를 벗어나 원래의 근원적인 삶으로 돌아가는 것이다. 이는 원시성에서 확인할 수 있거니와 동심의 세계와도 맞닿아 있다. 자연의 순리에 따라 자연과의 조화를 이루는 단순소박하며 간결한 멋은 한국인의 미적 감성이 지향하는 이상이다. 일찍이 에카르트는 한국미술이 과장과 왜곡이 없다는 점에서 그 자연스러움과 단순함을 높이 평가한 바 있다.

　한국인의 미적 감성 혹은 정서에 녹아 있는 단순성에 대한 미적인 성찰은 장욱진의 심플(simple) 정신을 통한 그의 삶과 예술에서 잘 드러나 있다. 어린아이의 순수한 세계, 순진무구한 정신은 이른바 '심플함' 속에 소박함, 조촐함, 절제와 여유로 나타난다. 그리하여 욕망으로 채우기보다는 무욕으로 비우는 까닭에 그의 작품은 더없이 쉽고 간결하게 다가온다. 무엇보다도 간결하고 명료한 선의 구성에서 그의 특유한 직관력과 회화적 특징은 꾸미려 하거나 과장하지 않는 자연스러움으로서 절제미와 단순미를 보여준다. 회화가 진정으로 자기보상과 자기치유활동을 한다면, 장욱진의 작품이야말로 이 시대에 절실한 의미를 던지며, 지쳐 있는 우리의 심신을 정화해준다고 할 것이다.

2. 한국인의 실존적 형상: 권순철의 얼굴과 넋

작가에게 소재와 주제란 삶에 대한 작가의 태도 및 삶의 여정과 불가분의 관계에 놓인다. 적어도 권순철에 있어선 어떤 주제를 택할 것인가는 어떤 삶을 살았는가와 긴밀하게 연관되는 좋은 예이다. 1960년대 말부터 지금에 이르기까지 40여 년 넘게 작가와 알고 지낸 평론가 김윤수는 권순철 작가의 성품에 대해 늘 잔잔한 표정과 말없음, 그리고 한결같은 모습을 지닌 것으로 전한다. 이러한 그의 품성은 정중동(靜中動)과 외유내강(外柔內剛)의 모습으로 그의 작품에 나타나 있다. 또한 그의 작품의 배경은 무엇보다도 1989년 이후 프랑스에 거주하며 자신의 정체성에 대해 물으면서 한국적인 고유한 정서와 원형이 무엇인가를 고민해 왔다는 점이다. 작가가 특히 얼굴표현에 주목한 이유도 이와 연결된다. 아마도 신체의 어떤 부분보다도 얼굴에 살아온 삶의 흔적이 고스란히 배어 있기 때문일 것이다.

지금까지 그의 〈얼굴〉 연작에 부쳐진 평자들의 언급을 보면, "한국인의 얼굴에 새겨진 한국인의 삶", "얼굴에서 영혼을 읽다", "슬프고 아름다운 한국인의 초상", "다시 '민중'을 말한다 – 화가 권순철 미학의 보편성을 나는 읽는다", "한국인의 원형 찾는 고독한 관찰자", "승화", "시대의 얼굴들", "권순철의 아름다움과 진리" 등이다. 꽤 설득력 있는 고찰이며 서로 연관된 의미들을 담고 있다. 특히 〈얼굴〉(1997)은 한지에 수묵 드로잉한 작품으로 33점이 서로 연결되어 살아 숨 쉬는 듯한 삶의 에너지를 분출하고 있다. 한국적 전통화법과 서구적 실험성을 결합하여 개개인의 얼굴형상이라기보다는 다중이 겪은 역사의 흔적을 드러내고 있다.

우리는 작가의 시선으로 바라본 얼굴 모습에서 인간의 근원적인 실존을 인식하게 된다. 얼굴은 "얼 혹은 넋[魂]이 들어 있는 굴(窟)"이다. 굴은 구멍으로서 안과 밖을 연결하고 전달하는 통로이다. 그것은 우리가 영혼을 지니고서 삶을 살아가는 바탕이다. 그는 삶의 여러 현장에서 만나게 되는 얼굴들을 주시하고 이를 스케치하여 다듬고, 여기에 미적 사색을 더하여 형상화한다. 다른 작가들에 비해 유달리 권순철에 있어 작품을 마무리

하기까지 얼굴 자체에 주목하기보다는 얼굴을 통해 한 사람의 고유한 삶의 역사가 담겨 있는 의미를 읽느라 매우 많은 시간이 소요된다. 그에게 '넋'은 얼굴을 지탱해주는 근본이 된다. 시간의 흐름이 얼굴에 쌓여 넋의 뼈대를 이루고 있다.

그는 역동적이고 강인한 붓놀림을 통해 얼굴에 시간적 흐름을 압축하여 표현한다. 그는 단순한 과장이나 무의미한 변형이 아닌 절대적인 것을 추구하고자 한다. 절대적인 것은 영혼의 빛으로 거듭난다. 그리하여 지난 40여 년 동안 그려온 얼굴 연작을 2012년 가나아트센터에서 '영혼의 빛'이라는 주제로 전시를 가진 바 있다. 권순철의 얼굴 그림에서 김광우 같은 평자는 무채색에 가까운 채색을 사용한 표현의 다양성과 두터운 질료적 형상을 읽어낸다.

또한 우리는 여기서 질료적 추상이라는 기법을 사용하여 어떻게 역사적 상흔이라는 구체적 이미지를 그대로 드러낼 수 있는가라는 물음을 제기할 수 있다. 이것은 물론 질료적 추상과 역사적 상흔이 일대일 대응하는 것은 아니지만, 유비적(類比的) 혹은 유추적(類推的)인 해석을 통해 접근해볼 수 있을 것이다. 〈얼굴〉(2010)에서처럼 한국인의 얼굴이되 서구적 얼굴의 형상이 부분적으로 중첩되어 보이는 까닭은 아마도 작가가 20여 년 넘게 프랑스에 머무르며 느낀, 양(洋)의 동서를 떠나 인간이면 누구나 공유하고 있는 보편적인 정서가 저변에 깔려 있기 때문일 것이다. 이는 자신의 모습에서 타자(他者)를 아울러 포섭하는 바람직한 태도로 보인다.

권순철이 취하는 양식과 기법은 부분적으로는 이른바 표현주의적인 측면이나 인상주의적인 점묘법을 바탕으로 하되 그 지향하는 정신은 리얼리즘적인 측면이 강하다고 하겠으며, 이 측면들이 잘 어우러져 그의 예술세계를 자신만의 독특한 영역으로 안내한다. 마티에르를 잘 활용하여 구상과 추상의 경계를 적절하게 다룸으로써 표현의 영역을 넓히고 있다. 권순철은 한국적인 것에 대한 오랜 모색의 결과, 세월이 쌓이고 역사의 흔적이 담긴 얼굴 모습에서 어느 정도 그 해답을 찾은 것으로 보인다. 그의 표정은 늘 평온을 지니며 과묵하되, 내면엔 시대의 응축된 열기가 가득하다.

얼굴의 정수(精髓)로서의 넋, 그리고 넋의 형성에 영향을 끼친 생활주변의 산의 형상에도 주목할 필요가 있다. 고봉준령이 아니라 생활 속에 항상 가까이하며 바라보는 동네 어귀나 마을을 둘러싸고 있는 산등성이다. 권순철의 예술세계에 등장하는 산의 모습이란 한국인의 정신적 지형을 그대로 닮아 있다. 그에게서의 산은 진경(眞景)이냐 실경(實景)이냐의 범주를 떠나 한국인의 내면에 자리 잡고 있는 강인한 넋의 형상화에 다름 아니다. 산의 골격은 얼굴의 넋과 닮아 있다. 이념적 갈등이 극명하게 표출된 동족상잔의 비극적 체험, 산업화 과정에서 소외된 이들의 의식이 강렬하고 거친 산의 형상으로, 그리고 참혹하고 고통스런 표정의 얼굴에 스며들어 있다.

작가는 "고통스런 표정에서 숭고함을 드러내고 싶다. 오랫동안 살아온 노인의 얼굴에서 담담하게 드러나는 달관된 표정, 고통 이면의 평화로움을 찾고 싶다"고 말한다. 여기에서 숭고함은 미술사가이자 「뮤제아트(MuseArt)」의 편집장인 프랑수아 모냉(Françoise Monnin)이 지적하듯, 괴롭고 고통스런 모습의 승화이다. 이는 견뎌내기 어려운 거대한 힘의 엄습에 맞서 숭고함으로 버텨내는 일이다. 이는 곧 인간 의지가 예술로 확장되는 장면이다. 권순철이 사용하는 혼합재료와 어두운 색에 강렬한 붓 자국은 나와 대상 사이의 긴장관계를 더욱 극대화한다. 이러한 긴장관계의 극대화가 숭고함으로 이끈다.

권순철의 작품에서 시대상의 얼굴 모습을 읽어내는 다프네 낭 르 세르젠(Daphne Nan Le Sergent)의 언급 또한 우리가 귀 기울일 만하다. 그녀는 어릴 때 프랑스에 입양된 한국인으로서 작가이자 이론가이며, 파리 8대학 교수로 재직하고 있다. 특히 그녀 자신이 겪고 있는 이중적 정체성으로 인한 혼란을 극복하고자 지각과 기억, 분열과 경계의 양면에서 해결책을 찾고 있다는 점에서 권순철의 모색과도 퍽 유사하다. 〈얼굴〉(2006), 〈얼굴〉(2008)은 실존적 개인의 각각의 얼굴이되, 동시에 그것은 시대와 사회 환경이 그대로 반영된 산물이기도 하다. 동시대의 얼굴들이지만 통시대적인 보편적 인간실존 모습이다. 따라서 이는 특정인에게 구체적이거나 고유한 것으로만 머물지 않고 보편성을 띠게 되어 '구체적 보편성' 혹은 '고유한 보

편성'이 된다. 그래야만 나와 너 그리고 우리가 공감하고 진정으로 소통하게 된다.

그는 영혼이 비추는 빛 가운데 가장 위대한 모습으로 예수나 부처 그리고 어린아이에 주목한다. 〈예수〉(2007)의 모습에서 고난과 대속, 사랑과 구원의 원형을 볼 수 있으며, 부처의 모습에서는 절제와 금욕, 자비와 겸허, 명상을 내면화할 수 있을 것이다. 또한 작가는 어린아이의 얼굴에서 아름다움과 진리가 담긴 모습을 본다. 플라톤(Plato)에 있어서도 아름다움의 이데아와 진리의 이데아는 둘이 아니라 하나이다. 작가는 앞으로 지고지선(至高至善)의 얼굴 모습을 완성하게 된다면 얼굴 그리는 작업을 그만두게 될 것이라고 고백한다. 그리하여 그는 어떤 완성의 경지를 기대하며 암시하고 있다. 기본적으로는 그가 그린 다양한 얼굴 모습에 한국인의 고유한 정서와 시대상을 담고 있다고 하겠으나, 나아가 시공을 초월하여 인간의 근원적인 모습에 보편적으로 맞닿아 있다. 얼굴 모습이 어떻게 변모되어 작가가 소망하는 최종의 궁극적인 모습에 이르게 될 것인가를 주목해볼 일이다.

권순철, 〈얼굴〉, 162×130cm(33ea), Chinese ink on Korean paper, 1997

권순철, 〈얼굴〉, 162×130cm, oil on canvas, 2006

권순철, 〈얼굴〉, 120×120cm, oil on canvas, 2008

권순철, 〈예수〉, 162×130㎝, oil on canvas, 2007

자연, 삶, 그리고 아름다움

권순철, 〈얼굴〉, 240×200cm, oil on canvas, 2010

아름다움:
그 공적인
즐거움

아름다움의 가치는 가장 사적임과 동시에 공적인 영역에 속한다. 특히 우리가 그 즐거움을 보편적으로 공유한다는 점에서 그러하다. 우리나라에 공공조형물의 개념을 처음으로 도입하고 이를 통해 자신의 전위적 예술정신을 담아 표현한 김영중의 작품세계를 살펴보려고 한다.

나아가 필자가 선정위원으로 참여하여 심사와 평가를 한 바 있는, 울산과 인천 두 법원청사에 설치된 작품의 미적 특성과 공적 즐거움에 대해 논하려고 한다.

1. 김영중의 삶과 작품세계

1) 들어가는 말

우호(友湖) 김영중(金泳仲, 1926~2005)은 해방 이후 서구의 현대조각을 공부한 초창기 조각가 그룹에 속한다. 그는 한국전쟁 이후 1950년대 후반부터 1960년대까지 한국 현대조각의 기틀을 세운, 이른바 한국 현대조각 1세대 작가라 하겠다. 그의 사후 10주기에 즈음한 전시회에 맞춰 그의 삶과 작품세계에 대한 미학적 의미를 살펴보려고 한다. 여기서 언급한 미학적 의미란 감성적 표현에 담긴 작가의 삶과 세계에 대한 미적 인식을 말한다. 그간의 작업을 보면, 1949년 석고로 제작한 실물 크기의 두상인 〈우인상(友人像)〉을 시작으로 무수히 많은 초상조각을 남겼는데, 정밀묘사를 토대로 질감을 잘 표현했으며 인간의 내면적 정서와 아울러 외적인 자태를 표출했다. 1962년의 분수조각 이후 다수의 환경조형물을 제작했으며, 문화예술의 공공성을 특히 강조하면서 기념조각을 '도시조각'이라 부르기도 했다.

그는 1961년 동국대학교 내에 〈동우탑〉(일명 4.19기념탑)을 비롯한 많은 기념비적인 상징조형작품을 여러 공공장소에 남겼으며, 공공조형물의 효시를 이루었다. 또한 1963년 전위적 조형그룹인 '원형회'를 창립하여 새로운 조형의지와 실험정신을 선보인 바 있다. 1980년대 초 무렵 '조각공원'이라는 개념이 모두에게 매우 낯설고 생소했음에도 불구하고 1982년에 목포 시가지가 한눈에 내려다보이는 유달산 이등바위 아래에 조각공원(48,000㎡)을 조성하여 개원했다. 나아가 1987년에 제주도 서귀포 산방산 뒷자락에 조각공원(13만여 평) 조성을 위해 주도적인 역할을 했으며, 1988

년 올림픽조각공원 조성에도 직접적인 영향을 끼쳤다. 그 외에도 1994년 광주비엔날레 조직을 비롯하여 미술행정가적 안목과 추진력, 현대미술진흥법을 위시한 각종 미술 관련 법제도의 입안, 미술제나 문화센터 운영을 적극 건의한 일은 익히 알려진 바와 같거니와 일반인이 지녀야 할 예술적 안목의 질적 향상에도 많은 노력을 기울였다.

2) 김영중의 조각세계와 조형정신

작가는 자신의 조각세계에 대해 "나는 다양한 조형양식을 섭렵하고 몸소 체험하면서 나만의 개성을 찾기 위해 설사 시대감각에 역행하고 감상자가 공감하지 않는 경우일지라도 홀로 서야 한다는 사명감을 가지고 작업을 해 왔다"고 말한다. 정확히 표현하면, 김영중은 시대감각에 역행하기보다는 오히려 시대정신을 잘 읽고 선도하며 여기에 자신의 고유한 개성을 담아낸 작가이다. 다양한 재질을 검토하고 표현양식을 실험하여 자신만의 고유한 선과 면의 조합을 창작해냈다. 그가 내세운 주제, 소재로 삼은 여러 재질, 표현방법은 서로 유기적으로 연관을 맺는다.

초기에 주목할 만한 작품으로 〈거대한 아름다움〉(1952)이 있다. 제목은 원래 없었으나 작품 정리 과정에서 유가족에 의해 붙여진 것으로 보인다. 작품의 자태와 덩어리는 로댕(Auguste Rodin, 1840~1917)의 〈생각하는 사람〉(1902)을 연상시키는 분위기이다. 백색점토로 되어 있고, 작품 크기에 있어 그 폭이 스케치북 넓이의 소품이지만, 외부로 발산되는 외적 공간성이 아니라 안으로 응축되는 내적인 힘을 지향하고 있어 앞으로 전개될 김영중의 예술의지를 미루어 엿볼 수 있다.

1955년에 제작한 제목 미상의 작품 중에 토르소가 유달리 많아 보인다. 여기서 잠시 토르소의 조각사적 의미를 김영중의 작품과 연관하여 살펴볼 필요가 있다. 조각사에서 토르소는 고대 그리스나 로마의 인체 조각상에서 머리나 사지(四肢)의 전부나 일부가 훼손된 모습으로 등장한다. 순수한 예술작품의 유형으로서 토르소가 나타나기 시작한 것은 로댕의 등장부터이다. 조각의 역사에서 인체의 머리와 팔, 다리 등의 전부 또는 일부가

생략된 동체만의 조각이 독립된 의미를 얻게 되고, 19세기 이후 점차 본격적으로 제작되어 독자적인 표현형식으로 인정받기에 이른다.[1] 현대에 이르기까지 조각예술에서 인체의 중심된 부분이 토르소의 형태로 다루어지는 이유는 아마도 그것이 인간존재의 실존적 의의를 압축해서 구현할 수 있는 표현형식이기 때문일 것이다. 또한 토르소는 그 자체로서보다는 그것이 인간 신체와 맺는 유기적 관계에 있어서 새로운 의미와 형태를 창조하는 수단으로 인식되기 때문이다.

미적 측면에서 보면, 토르소가 인체의 훼손된 부분이 아니라 오히려 조각예술에서 그 나름대로 완전한 존재의 모습으로 인정될 수 있는 것은 이른바 논 피니토(non finito, 미완성)의 피니토(finito, 완성)적 성격에 기인한다.[2] 오히려 로댕은 잘 마무리된 외관을 혐오했으며, 보는 사람들의 상상력에 맡겨 미완의 작품을 완성하도록 했다. 돌의 일부를 그대로 놔두는 것도 그 예이다.[3] 비록 토르소가 미완의 부분으로 비치지만, 그것은 전체를 대변하고 완성적 미를 갖추고 있다. 조각가들은 인간이 불완전한 존재임을 깨달으면서도 인간을 주제로 할 때는 늘 자신의 이상적인 인간상의 추구를 목표로 삼는다. 인간존재를 들여다보기 위한 대상으로서, 생명과 마음이 깃들어 있는 토르소는 물리적인 지각의 세계를 넘어서서 인간의 본질적인 측면을 자연과의 관계에서 반추할 수 있게 하는 관조의 대상이 된다.[4]

김영중이 유토로 만든 미니어처인 〈키스〉(1955)[도1]는 크기와 재질, 표현에 있어 매우 단순하게 묘사된 것으로, 응축된 덩어리와 형태의 단순화를 보여준다. 이는 브랑쿠시(Constantin Brancusi, 1876~1957)의 〈키스〉(1912)와도 비교할 만하다. 브랑쿠시의 경우, 세로로 긴 입방체 형태에 포옹하는 모습의 남녀 인물이 거친 질감으로 표현되어 있다. 세부적인 부분을 과감하게 생략하고 간단하게 선을 새겨 팔과 눈, 머리카락을 표현하고

1) 토르소는 어원이 이탈리아어로 '몸통과 나무의 그루터기'를 의미하며, 인체해부학에서는 '몸통'을 의미한다.
2) 토르소에서 미완성과 완성의 상호 연관성에 대해서는 김광명, 『예술에 대한 미적 모색』, 학연문화사, 2014, 제1장 논 피니토가 지닌 미학적 의미(17~56쪽) 참조.
3) E. H. 곰브리치, 『서양미술사』, 백승길 · 이종숭 역, 예경, 2013, 405쪽.
4) 이창림, 「Torso와 그 표현에 관한 연구」, 한국미술교육학회, 『미술교육논총』, 6집, 1997.

있다. 그의 조형적 특징은 사물의 유기적인 관계성을 통한 본질의 추구와 표현형태의 단순성과 응집성에 있다.[5]

김영중의 주된 토르소 작품을 열거하면, 〈토르소의 운동〉(1997)[도 20], 〈토르소의 모뉴망〉(1999)[도16], 〈검정 토르소〉(1996)[도17], 〈토르소의 외침〉(1997)[도18], 〈다리를 꼰 여인의 토르소〉(1997)[도19] 등이 있다. 생전에 작가의 작업실을 방문한 바 있는 프랑스의 평론가 파트리스 드 라 페리에르(Patrice de la Perriere)[6]가 지적하듯, 그중에서도 〈토르소의 운동〉은 돌의 중심축으로부터 나오는 역동성이 살아있는 인체의 형상을 보여준다. 보는 이는 조각의 내면세계에 자리한 중심축에 조각의 정신이 맞닿아 있음을 알 수 있다.

미술사가이며 평론가인 김철효는 김영중의 독자적인 조형양식의 토대를 1958년부터 거의 3년 동안에 걸쳐 완성한, 청동으로 된 〈평화행진곡〉(1961)[도2]에서 확인한 바 있다.[7] 김영중은 여기서 얻어진 조형양식을 이후에 꾸준히 발전시켜 점차 다양하게 변주하고 독자적인 양식으로 완성시켜 나갔다. 〈평화행진곡〉에서 김영중은 초기단계의 큐비즘에서처럼 양괴(量塊)를 면들로 단순화했다. 면으로 단순화시킨 양괴, 그리고 그러한 과정에서 김영중은 특히 면과 면의 만남의 방식에 따라 완전히 새롭게 형성되는 '선(線)'에 주목하게 되었다. 그는 면과 선에 의한 특성을 조형적으로 최대한 다양화시키며 조형예술의 독자적인 양식의 기초로 삼았다.

그리하여 그의 '선과 면의 양식' 혹은 '선과 면의 이중주[8]'는 한국적인 미의 감성을 드러내는 데 있어 두드러진 특징을 나타낸다. 작가의 독자적인 면과 선의 양식을 보여주는 최초의 작품인 〈평화행진곡〉에서 표현된 악기는 부드러우면서도 장중하고, 둔한 듯하면서도 경쾌한 리듬감을 나타내고 있다. 조형성에 잘 결합되어 나타난 음악적 율동은 그 이후의 작품인

5) 이창림, 위의 글.
6) 프랑스에서 1994년부터 미술전문잡지 「Univers des arts」의 편집장을 맡아온 페리에르는 한국 화가들의 작품 세계를 프랑스 화단에 알리는 데 많은 지면을 할애했을 뿐 아니라 프랑스 화가들을 한국 화단에 소개하기도 했다. 그 공로로 2004년에 한불문화상을 수상했다.
7) 김철효, 「김영중의 조형예술세계」, *Monthly Archives*, 2012. 12.
8) 신항섭, 「우호 김영중: 형식과 내용의 조화로 이루어진 승화된 예술」, 전시평문에서, www.galleryweb.co.kr/Gallery/Comment/Comment.asp?

〈연주를 마치고〉(1968)나 〈연습 중인 바이올린 연주가〉(1968) 등으로 이어진다.

　무릇 예술이 시대와 맺는 관계는 우리에게 시사하는 바가 크다. 왜냐하면 예술은 상당 부분 시대를 비추는 거울이요, 시대를 반영하는 산물이기 때문이다. 김영중은 시대를 거스르거나 맹목적으로 추종하는 일을 거부하지만, 시대의 흐름이나 시대정신을 담고 있는 주제를 택하여 작업한 것으로 보인다. 시대에 대한 작가 나름의 해석을 통해 시대에 반응하는 자세를 취한 것으로 보인다. 예술이 시대를 지배하는 이데올로기가 되어서는 안 되거니와 역으로 그 수단이나 도구가 되어서도 안 된다. 예술은 시대를 반영하되, 고유한 미의식을 담아 창조적으로 표현해내야 할 것이다.

　김영중 작품에서 우리는 이런 정신을 읽을 수 있다. 특히 1960년대 초반의 〈평화〉(1961), 〈생산〉(1962)[도3], 〈평화건설〉(1962)[도4]이 좋은 예이다. 그 시대를 지배한 평화, 생산, 평화건설이라는 사회경제 이데올로기가 예술적으로 승화된 것이다. 앞서 언급한 〈생산〉에 새겨진 인물과 배경은 전체적인 통일감을 준다. 새벽을 알리는 닭, 불로초를 입에 문 학(鶴), 평화를 전달하는 비둘기, 일을 준비하는 말[馬], 곡물을 수확하고 있는 농부들로 구성된 부조의 모습이다. 시대상황을 반영하면서도 시대의 도구나 수단이 되지 아니하고 삶의 역동성과 미적 정서가 잘 드러나 있다.

　〈비천상(飛天像)〉(1977)[도5, 6]은 세종문화회관 좌우 외벽의 면에 새겨진 커다란 석조 부조(浮彫)이다. 천상과 지상을 헤엄치듯 자유로이 왕래하는 선녀의 모습에서 전통적인 한국 여성이 지닌 선(線)의 아름다움이 유려하게 춤추듯 펼쳐진다. 선의 아름다움이 두드러진 버선코나 옷섶, 한옥의 처마 끝, 그리고 우리 민족을 상징하는 고유의 문양인 삼태극(三太極)에서 하늘과 땅, 사람이 조화를 이루는 형태가 잘 묘사되어 있다. 나아가 양각과 음각이 광선의 투영에 따라 변화를 보이며 매우 극적인 시각효과를 자아낸다. 이는 김영중의 부조작품에서 보인 독특한 양감기법으로서 그 부피감을 드러내는 것이며, 1980년대와 1990년대로 이어지며 강조된다.

　〈가족〉(1977)은 김영중 작품에서 중요한 주제이다. 한 가족의 단란함

이 면의 경쾌함이나 각의 강렬함으로, 적절히 조화를 이룬 양감으로 잘 표현되어 있다. 〈가족〉(1979)은 삼각형의 구도 안에 가족구성원이 다양한 표정을 지으면서도 안정적인 통일감이 돋보인다. 〈가족상〉(1987), 〈사랑 또는 가족〉(1988)이 그러하다. 대체로 양감을 강조하는 듯하지만, 날카로운 선의 움직임이 양감에 더해져 세련미를 돋보이게 한다. 〈싹 또는 해바라기 시리즈〉(1986)[도7][9]는 국립현대미술관 야외 조각전시장에 설치되어 있다. 주제가 말하듯, 대지를 뚫고 솟아오른 새싹의 모습이 태양을 향한 해바라기와 닮아 있다. 그의 해바라기는 마치 토템 폴(totem pole) 같은 기능을 하는 것으로 보인다. 자연적인 것과 초자연적인 것의 연결, 인간과 자연의 연결이라는 점에서 그러하다.[10]

　　김영중에 있어 '사랑'은 '가족'과 더불어 매우 중요한 가치이자 이념이다. 사랑이라는 주제로 제작한 대표적인 작품은 〈사랑〉(1987)[도13], 〈사랑〉(1988), 〈사랑〉(1989), 〈사랑〉(1990), 〈사랑〉(1991), 〈사랑〉(1992), 〈사랑〉(1993), 〈사랑의 역학〉(1996) 등이다. 그 밖에도 제작 연도가 불분명하지만 '사랑'이라는 주제의 작품이 많다. 이 가운데 〈사랑〉(1992)은 원환을 그리듯 하는 춤사위의 섬세한 율동이 조형적으로 구성된 선과 면에 문학성이 절로 배어 있다. 대체로 그가 묘사한 사랑은 남녀의 사랑에서 출발하여 가족애로 나아가고 인류애로 승화된다. 가족애는 〈부모와 자식 사이〉(1996) 같은 작품이나 아래에 언급할 〈하늘나라 사람들〉(1994)이 일명 '부모와 자식들'로 불리듯이 강조된다. 거기엔 종교적 구원이나 모성애적 자애, 공동체적 화목이나 평화 같은 메시지가 내재되어 있다. 사랑은 사람을 사람답게 살게 하는 동인을 부여한다. 인간이 보편적으로 공유하는 정서 가운데 사랑이 으뜸이라 하겠다.

　　〈하늘나라 사람들〉(일명 '부모와 자식들', 1994)은 정신문화로 승화한 사

9) 『소장작품 목록 도록』 제2집, 국립현대미술관, 1990, 98쪽. 국립현대미술관에 총 5점이 소장되어 있는데, 〈기계주의와 인도주의〉(1962), 〈춘향이의 열녀문〉(1963), 〈평화행진곡〉(1961), 〈해바라기 가족〉(1965), 〈싹〉(1986)이 그것이다.

10) 해바라기 그림으로 유명한 반 고흐의 작품에 등장하는 해바라기는 신실한 영혼의 상징으로서 믿음이나 헌신, 사랑의 의미를 담고 있다. 캐슬린 에릭슨, 『영혼의 순례자』, 안진이 역, 청림출판, 2008, 293~294쪽.

람들이 살고 있는 자유롭고 평화로운 하늘나라를 표현한 것이라고 작가는 말한다.[11] 지상과 대비된 하늘은 자유와 평화를 상징한다. 태양광선의 변화에 따른 시각효과의 극대화를 꾀해 크고 작은 선과 면이 조합을 이루고 있다. 아랫부분은 정적인 중량감을, 윗부분은 동적인 경쾌함을 교차시켜 대비를 시도했다. 그의 작품엔 인간의 욕망과 욕구가 절제된 모습으로 나타나 있다. 이를테면 〈대지의 고함소리〉(1994)는 고함소리로 비유된, 즉 내면적 억압을 대지를 향해 밖으로 풀어헤친 정서의 외화(外化)이다. 이는 작가의 외침이자 시대의 외침이다. 이러한 외화는 〈저 먼 곳을 바라보며〉(1995)로 이어지며, 〈기다리다 지쳐서〉(1994)는 내면의 기대와 희망이 화석이 되어가는 절절함을 토로하고 있다. 현실의 한계를 넘어서고자 하는 작가적 상상력이 돋보이는 작품이다.

〈정상(頂上)의 불안〉(1996)[도15]은 인체의 두상 모습을 형상화한 조각으로, 정상에서의 불안정성을 묘사하고 있다. 이는 마치 그리스 신화의 시시포스처럼 끊임없는 노고의 결과 성취한 정상에서 겪게 되는 실존적 고뇌를 잘 드러낸 것으로 보인다. 모든 정상에서 인간이 지닌 착잡한 심정의 이중성을 상징한 것이다. 이러한 이중성은 〈음양의 철학〉(1996)[도14]에서도 나타난다. 이것은 이탈리아 대리석, 오석, 검정 화강석을 사용하되, 부분 마광을 내어 음과 양의 조화를 꾀한 작품이다. 원래 음과 양은 우주 만물의 서로 반대되는 두 가지 기운으로서 이원적 대립관계를 나타내지만, 이는 상극이 아니라 상생의 관계를 맺는다. 그리하여 우주 만물을 이루는 다섯 가지 원소인 오행(五行), 즉 금(金), 수(水), 목(木), 화(火), 토(土)를 만든다. 이 다섯 원소는 운행(運行)하고 변전(變轉)하여 만물의 여러 현상을 생성시킨다.

앞서 언급한 평론가 페리에르는 "김영중의 창작세계란 자신의 능력과 영역 안에 있는 모든 가능성을 탐색한 결과물이며, 다양한 주제를 작가 자신의 체험과 성찰에 근거하여 형상화한 것"으로 본다. 〈비천상〉의 삼태극

11) 마태복음 5장 3절: 마음이 가난한 자는 복이 있나니 하늘나라가 그들의 것이다. 여기에서는 특별히 기독교적인 의미에 연관성을 두기보다는 지상과 대비된 천상으로서의 일반적인 의미를 지니고 있다.

문양에서 시도하듯 하늘과 땅, 인간과 자연을 합일시켜보려고 시도한 것이다. 대리석의 일부분을 마광처리 하거나 다른 재질을 덧붙이고 다른 면은 거친 상태로 그냥 놓아둠으로써 적절히 통일성을 꾀하면서도 둘로 분열된 내면세계의 대비를 강조한다. 서로 상반되는 것의 통합을 연상케 하는 음과 양의 상징이다. 이러한 대비의 양상은 김영중의 작품 속에서 하나의 동적인 변수로 지속되며, 적절한 긴장관계를 유지하며 생동감을 불어넣는다.

작가가 돌이나 대리석을 다루는 기법으로는 주로 부분 마광, 정(釘) 터치나 곰보 터치를 이용하여 잘게 쪼고 다듬는 것이다. 전체 마광이 아니라 부분 마광이요, 잔다듬의 마무리를 취한다. 때로는 외날 터치나 그라인더 터치를 하여 다듬지만, 공구를 이용한 매끄러운 인공적인 터치를 가능한 한 줄이고 가공 이전의 생경한 자연미를 돋보이게 하려는 의도가 보인다. 〈두상의 이중성 1〉(1996)과 〈두상의 이중성 2〉(1997)[도21]에서 보여주는 바와 같이, 재질에 따른 복합적인 표현방법에도 조예가 깊은 김영중은 여러 요소를 자연스레 상호 보완되도록 하면서 전통적인 것과 근대적인 것을 적절히 혼용하되, 상충하는 부분들을 변증법적으로 지양하여 자신에게 독특한 면과 선의 차원을 드러낸다.

3) '원형회'와 전위적 흐름

'원형회'는 1960년대 초반에 조각가들이 조직한 단체로서 총 3회의 전시를 마지막으로 해체된 그룹이다. 그런데 1960년대 초반의 한국조각을 이야기할 때 조각가들이 자발적으로 조직한 단체인 '원형회'를 통한 전위적 활동은 특별한 미술사적 의의를 지닌다. 1963년 10월에 결성하고 그해 12월 24일부터 30일까지 신문회관 화랑에서 제1회 원형회 조각전을 열었으며, 목조, 철판, 오브제 용접 등 다양한 구성조각을 시도했다. 그룹은 "새로운 조형행동에서 전위조각의 새 지층 형성"을 선언하며, 첫째, 일체의 타협적인 형식을 거부하고 전위적 행동의 조형의식을 갖고, 둘째, 공간과 재질의 새 질서를 추구하여 새로운 조형윤리를 형성하고자 한다. 출품작가로는 김영학, 김찬식, 전상범, 최기원, 이운식, 김영중이었다.

김영중은 〈해바라기가 살아서〉, 〈해바라기 가족〉(1965)[도8]을 출품했다. 극도로 단순화된 수직의 선이 인체형상을 연상시킨다. 창립전시의 평에서 오광수는 김영중의 작품을 가리켜 "리드미컬한 원형에의 환원"이라했다. 이런 언급은 작품의 특성에 대해 비교적 잘 파악한 것으로 보인다. 음악에서의 리듬은 그 어원이 희랍어 리드모스(rhythmos)이다. 리드모스는 '규칙적으로 일어나는 움직임'이라는 뜻이다. 예를 들면, 태초로부터 지금까지 강이나 바다의 물결이 그러하듯 골과 마루를 이루는 파도의 흐름이나 강약으로 일정하게 진동하는 맥박이 또한 그러하다. 이는 살아있음의 징표로서 생명이 약동하되, 근원을 추구한 것이다. 흔히 우리는 자연을 '유기적 생명체'라 말한다. 자연은 생명의 근원으로 환원된다. 작가는 해바라기 연작을 통해 가족집단과 더불어 살아있음에 근거하여 인간과 자연의 관계를 성찰하고자 한다.

제2회 원형회 조각전(덕수궁 옆 중앙공보관 제1전시실과 뒤뜰, 1964. 11.22~27)에 박종배, 이운식, 오종욱, 김영중, 이승택, 박철준, 김영학, 조성묵, 김찬식, 강태성, 이종각, 최기원, 전상범 13인이 36점을 출품했다. 목조로 된 〈해바라기가 누워서〉, 〈해바라기 가족〉, 〈해바라기 풍경〉에서 김영중은 수직의 축이 서로 만들어내는 공간, 현재 시간으로부터 과거 시간으로의 회귀를 통해 조형의 근원을 묻는다. 특히 해바라기의 상징성은 해를 바라보되, 지상의 것과 천상의 것을 연결하는 메신저 역할이다. 아스테카(Azteca) 문명을 일구었던 아스텍인은 해바라기를 숭배의 대상으로 삼았다고 전해진다. 해바라기 무리에 속한 60여 종의 다양한 식물이 있는데, 그꽃말이 전하는 메시지는 '숭배, 그리움, 기다림'이다. 이는 유한한 인간존재가 무한세계를 동경할 때의 자세이며, 김영중의 해바라기 작품에 그대로나타나 있다. 해바라기는 대지의 기운을 응축하여 힘차게 치솟는 형태미로서 상승의 이미지를 담고 있다.

제3회 원형회 야외조각전(덕수궁 야외잔디밭, 1966.5.26~6.6)에 김영중, 김영학, 이종각, 전상범 4인이 각 5점씩 20점을 출품했는데, 쇠, 나무, 돌, 대, 마대, 사기, 옹기 등 여러 재질을 사용하여 서로 어울리게 작업했다. 철

판과 오브제를 용접으로 붙여서 공간과 재질에 대한 새로운 접근을 통한 조형성을 찾고자 시도한 것이다. 당시로선 첨단조각이라 할 괴이한 형상의 철조물에 페인트를 칠한 나무 막대기의 매끄럽지 못하고 까다로운 조립물을 얹고, 넝마 조각 같은 떨어진 마대 쪽을 아무렇게나 붙인 기둥 등이다. 가마솥을 자르고, 자른 부분을 용접하여 붙인 공간에 오브제로서 풍경을 삽입했다. 인위적인 것에 자연경관을 끌어들인 것이다. 작품의 표면을 페인트로 채색하여 조각에 소리와 색을 도입했다. 덕수궁 야외잔디밭에 세 부분으로 설치된 작품은 세 개의 큰 잎새에 커다란 꽃 한 송이가 피어 있는 모습이다. 그리고 꽃봉오리의 벌어진 틈새는 圭 자 모양으로 철 조각이 용접되어 있다. 표의문자인 圭를 이용한 그의 조형실험이 이어진다.

圭가 지닌 의미의 기능과 형태에 따라 명사로는 '상서로운 구슬' 또는 '물체의 모가 진 가장자리로서의 모서리' 혹은 '저울눈'을 가리키기도 하고, 동사로는 '결백하다, 깨끗하다'이다. 이런 복합적인 뜻을 지닌 圭-연작은 〈圭-ㄱ〉(도9), 〈圭-ㄴ〉(도12)에서 잘 드러난다. 특히 〈圭-ㄴ〉은 〈춘향 열녀문〉, 〈열녀가 영생하는 문〉(1958, 1963, 1964)이라는 주제를 지니며, 주물용 원료인 선철을 용접한 것이다. 현대문명의 상징인 철재의 물성을 살리며 공간 개념을 새롭게 해석했다. 철재는 문명화된 물질의 힘을 상징하지만, 동시에 절개나 지조라는 곧고 차가운 정서를 중첩하여 담아내기에 적합한 소재이다. 〈圭-ㄷ〉(1966)은 두 개의 축이 마치 솟대처럼 하늘을 향하고 있으며, 맨 꼭대기에 용접하여 붙인 여러 개의 가마솥이 포개져 사방을 향해 메시지를 전달하고 있다. 〈圭-ㄹ〉(1966)은 서 있는 사람의 형상이나 나무의 모습으로서 기대와 희망, 고독과 실존을 동시에 전해준다.[12]

〈기계주의 인도주의/圭-ㅁ〉(1966)[도11]에서 'ㅁ'은 원을 비슷하게 지칭한 것으로 보인다. 한글 자음 'ㅁ'을 닮은 원환에서 기계주의와 인도주의, 메커니즘과 휴머니즘을 동시에 담아낸 시도는 매우 의미 있어 보인다. 어떤 부분은 굴곡을 보여주어 삶의 역정에서 부딪친 질곡을 상징화한 것으

12) 류근준, 『한국현대미술사 – 조각편』, 국립현대미술관, 1974, 85쪽.

로 보인다.[13] 작가의 의도에 따르면, 조형적으로 기계적인 요소와 비기계적인 요소를 대조시켜 기하학적으로 구성된 기계의 톱니바퀴가 원형의 구조 속에서 맞물려 돌아가면서 어린 생명의 싹들이 부대끼고 있는 모습이다. 원형의 구조와 선적인 요소들이 맞물린 결합은 기계적인 사회구조에 예속된 인간 삶을 표현한 것으로 보인다. 이경성은 이를 기계에 대한 인간의 저항이나 항의로 본다.[14] 기계화로 인한 물화된 현대인의 단조로운 삶 속에서 인간 정신의 소중함을 일깨워준다. 여기서 우리는 문명비판적인 작가의 태도를 엿볼 수 있다.

김영중 조각에 있어서 주목할 만한 중요한 문제는 환경과의 조화와 광선의 역할이다.[15] 설치장소, 즉 주변 배경과 조형물과의 적절한 조화는 자연에 대한 미적 접근이라는 측면에서 매우 중요하다. 조각작품에 투사되는 광선은 정적(靜的)인 작품을 동적(動的)으로 보이게도 하고, 대비와 대조를 통해 면과 면, 선과 선의 표현 성격에 강력한 생명력을 부여하기도 한다. 그의 예술적 탐구의 핵심은 인간주의 혹은 인본주의이다. 인간주의에서는 특히 인간 정서의 표출이 두드러진다. 우리는 고전을 가리켜 "오랫동안 많은 사람에게 널리 읽히고 모범이 될 만한 문학이나 예술작품"이라 한다. 그래서 고전은 인간의 보편적인 상황을 다루며 공감을 자아낸다. 인간의 보편적인 정서는 보편적인 상황을 공유하게 하는 공감의 원천이다. 이런 맥락에서 김영중의 작품은 고전적 전범(典範)이 되기에 충분하다.

13) 류근준, 앞의 책, 같은 곳.
14) 이경성, 『김영중: 한국현대미술대표작가 선집』특집 21, 금성출판사, 1982.
15) 김남수, 「김영중 – 추모특집: 한국조각계에 불후의 업적 남기다」, 『아트 코리아』, 2005.9.

도1) 〈키스〉,
유토 미니어처, 1955

도2) 〈평화행진곡〉,
청동, 100×30×30cm, 1961

도3) 〈생산〉,
문화체육부청사 현관부조,
대리석, 1961

도4) 〈평화건설〉,
미국대사관 청사, 대리석, 1962

도5) 〈비천상〉,
세종문화회관 오른쪽 외벽,
화강석, 1977

도6) 〈비천상〉,
세종문화회관 왼쪽 외벽,
화강석, 1977

도7) 〈싹〉,
청동, 국립현대미술관
야외조각전시장, 1986

도8) 〈해바라기 가족〉, 목조, 1964

도9) 〈圭-ㄱ〉, 가마솥, 용접과 오브제로서의 풍경, 1966

도10) 〈圭-ㄹ〉, 선철 용접, 1966

도11) 〈圭-ㅁ〉, 선철 용접, 136×50×122cm, 1966

도12) 〈圭-ㄴ 혹은 춘향 열녀문〉,
　　　선철 용접, 43×33×163cm, 1963

도13) 〈사랑〉, 청동, 오석, 청석,
　　　80×70×40cm, 1987

도14) 〈음양의 철학〉, 대리석, 오석, 74×40×24cm, 1996

도15) 〈정상의 불안〉, 오석, 화강석, 78×48×24cm, 1996

도16) 〈토르소의 모뉴망〉, 대리석, 화강석, 73×66×145cm, 1999

도17) 〈검정 토르소〉, 회색 대리석, 70×23×20cm, 1997

도18) 〈토르소의 외침〉, 흰색 대리석, 53×35×22cm, 1997

도19) 〈다리를 꼰 여인의 토르소〉, 옥천청석, 화강석, 검은 쑥석, 68×24×30cm, 1997

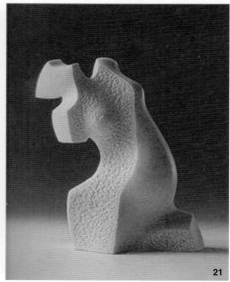

도20) 〈두상의 이중성 2〉, 옅은 갈색 대리석과 청동, 108×70×27cm, 1997

도21) 〈토르소의 운동〉, 흰색 대리석, 45×38×26cm, 1997

4) 맺는말

페리에르가 지적하듯, 김영중의 작품세계에서는 어떤 작품도 정지 상태에 머물러 있지 않다. 모든 덩어리들은 비정형의 중심축을 가운데 두고 〈圭－口〉이 상징하듯 순환하고 움직인다. 그는 조각을 통해 존재의 외관이 아닌 근본을 탐구한다. 시간을 초월하는 영원한 가치를 창조해내기 위해 불굴의 창작활동을 해 왔다. 이러한 이유 때문에 그는 전통에 관여하고, 모든 어려움에도 불구하고 그의 삶 속에서 완전하게 '예술의지'를 견지하고 있다. 그의 예술의지는 곧 창조의지이며, 이에 바탕을 두고 펼쳐진 개성은 강력하고 명확하다. 페리에르는 김영중의 작업실을 가리켜 "조각의 영광 앞에 바친 신전"으로 비유한다. 나아가 그가 빚어낸 조상(彫像)을 보고 신화에 등장하는 신상을 연상케 한다고 말한 바 있다.[16] 신전에 비유한다거나 신상을 연상케 한다는 이런 언급은 우리로 하여금 역사시대에 신화가 갖는 의미를 되새기게 한다. 그리하여 역사의 뿌리인 태고의 것을 상기시켜준다.

앞서 살펴본 〈기계주의 인도주의〉(1966)나 〈평화행진곡〉(1963)은 이미 미래에 전개될 작업의 감각적임과 동시에 직관적인 조형언어의 근원을 말해준다. 그의 예술탐구의 핵심은 인간을 위한 것이다. 그는 조각을 위한 조각이나 예술을 위한 예술의 형식주의를 고집하지 않는다. 예술의 궁극적인 목적을 인간주의의 실현에 두고 있으며, 인류의 평화와 행복을 추구하고자 한다. 인본주의자 김영중은 인간상실과 인간소외의 시대에 사회 문제를 예술적으로 승화한다. 작품의 형식이란 예술가에 의해 영감 받은 정신이 생명을 불어넣기 위한 틀이다. 작가의 말을 빌리면 "단순히 조각을 위한 조각이나 예술을 위한 예술이 무슨 의미가 있는가. 예술이 갖는 구극(究極)의 목적은 인간주의의 실현에 있는 것이며, 인류의 평화와 행복을 추구하는 영원성에 있는 것이다." 김영중 작품은 면과 면이 만나는 각도와 연출하는 상황에 따라 선(線)과 표현의 성격이 달라진다. 여기에 중요한 동선(動

16) 파트리스 드 라 페리에르(Patrice de la Perriere),「김영중: 복합적 예술세계의 이해」, 1998. 2. 16.

線)들과 형태의 본질이 파악된다.

　　김영중은 가능한 한 인공이 가해지지 않은 자연 그대로의 순수한 질서와 조화 속에서 자연의 아름다움을 길어낸다. 자연을 미적 감성이나 조형 의지에 의해 창의적으로 표현한다는 말이다. 자연은 그 자체로서 아름다움의 소재가 되며, 인간의 미적 감성을 자극하여 예술 창작의 원동력을 제공하기 때문이다. 작가는 자신의 고유한 시각으로 조형의 요소와 원리를 통해 조형미를 추구한다. 자연미와 조형미가 적절한 조화를 이룰 때 차원 높은 아름다움으로 승화할 수 있다. 그가 빚어놓은 인공적 형태의 동세(動勢)는 자연적 생명을 담게 되며, 순간 안에 갇혀 있지 않고 영원으로 이어진다. 우리는 김영중 작품에서 면과 면이 만나서 이루게 된 선(線)의 동세에서 자연의 역동적인 생명감을 느끼게 된다.

2. 질서와 조화로서의 법, 인간 그리고 예술: 울산지방법원 신청사 작품

　　신청사를 법과 문화예술이 자유로이 교제하고 만나는 소통의 장(場)으로 꾸미기 위해 긴 시간 동안 최상열 법원장, 장홍선 수석부장판사, 김은숙 사무국장, 서동제 담당사무관을 비롯한 많은 분들이 참으로 많은 관심을 기울이며 노고를 아끼지 않았다. 참여한 작가분들과 울산지역의 선사시대 유적지인 반구대 암각화를 둘러보고, 또한 마무리 공사 중에 신청사의 여러 공간(청사동, 법정의 벽면, 민원동의 출입구 부근, 중앙홀, 조사실, 구내식당, 도서관, 중회의실, 소회의실 등)을 두루 살펴보며 작품의 내용과 성격에 따른 위치와 어울릴 만한 장소선정에 최선을 기울였다. 한국을 대표하면서도 상징성이 강한 작품들로 선정하되, 기존의 작품을 그대로 제출하기보다는 신청사의 새로운 분위기에 맞추어 새로 제작하는 것을 원칙으로 했다. 또한 선정위원들이 울산지역의 우수한 작가분들을 나름대로 배려하기로 의견을 함께했다. 여러 가지 여건의 제약과 여의치 않은 예산으로 인해 훌륭한

작품에 대한 적절한 대우를 해드리지 못했음에도 불구하고 공공의 선(善)을 이룬다는 큰 뜻 앞에서 흔쾌히 참여해주신 작가 선생님들에게 거듭 감사의 말씀을 드리고자 한다.

서구사회를 지탱해 온 여러 키워드 가운데 하나가 질서(라틴어, ordo)이다. 신성하게 창조된 신의 질서로서의 위계(位階, hierarchy)는 국가를 비롯하여 교회 및 사회의 기본 틀을 지우는 근본으로 작용해 왔다. 이렇듯 눈에 보이는 제도로서의 서양적 질서 개념에 반해 동양에서는 눈에 보이지 않지만, 마땅히 지켜야 할 도리나 이치 혹은 질서로서 도(道)를 말한다. 사람이 살아가는 세 가지 근본원리가 있는 바, 하늘의 도, 땅의 도 그리고 인간의 도가 그것이다. 우리는 흔히 법 하면 질서를 떠올린다. 그리하여 법질서란 법에 의해 사회가 통일적으로 규율되고 체계화된 상태를 가리킨다. 법의 고유한 목적과 임무는 법질서를 통한 정의의 구현이다. 정의가 구현될 때 공정하고 행복한 사회가 이루어질 것이다. 자연법론의 전통에 따르면, 무릇 법이 지녀야 할 도덕적 성격과 그 도덕적 원천을 강조한다. 법과 도덕의 존재이유는 무엇보다도 더불어 사는 공동체 안에서 인간의 인간다운 삶을 담보하기 위한 것으로 수렴된다. 따라서 법과 도덕의 중심에는 늘 인간이 있다.

고대 그리스의 플라톤이 추구한 본질인 이데아는 진선미(眞善美)에서 하나이다. 고대 중국에서도 예술이 추구하는 가치인 미(美)와 윤리적 규범의 가치인 선(善) 개념의 근원은 제의적(祭儀的) 의미를 지닌 양(羊)으로서 동일하다. 양(洋)의 동서를 막론하고 인간이 추구해 온 보편적 가치로서의 진선미가 일치된 삶이야말로 우리가 성찰하고 음미하는 바람직한 삶일 것이다. 그전 같으면 다소 생소하게 들리겠지만, 얼마 전 서울중앙지법 청사에서 '법과 예술'을 주제로 한 문화예술축제 행사를 가진 바 있다. 음악, 무용 등의 공연과 더불어 영화예술 속에서의 법 이야기를 나누는 자리가 마련되었는데, 이러한 축제를 통해 원래 시민과 거리가 먼 법원에 좀 더 친근하게 다가가는 계기를 마련한 것으로 보인다. 이번 미술작품 선정 작업이 시민의 삶 속에 좀 더 가까이 다가갈 수 있는 아름답고 멋있는 법원 청사가

되길 기대하면서 선정작업에 참여한 위원으로서 조형예술작품에 대한 의의와 평을 곁들일까 한다.

　먼저 울산지방법원 신청사에 설치된 주요한 조형예술작품들의 의의를 살펴보기로 한다. 현대적인 의미에서의 석조조각의 개척자라 할 전뢰진은 모자상(母子像)이나 가족상(家族像)을 통해 온화하고 인자한 미소를 담은 전통적인 우리 어머니의 모습, 단아하고 화목한 가족의 모습을 표현해왔다. 우리의 아름다운 옛 조각의 멋을 현대적으로 되살려내려는 그는 이번 청사 앞뜰에 설치된 〈사랑〉(대리석)을 통해 신청사의 현대적 조형미와의 공간적 조화를 꾀하기 위해 작품의 크기에 있어서도 그 길이를 길게 하여 전체적 균형의 완성도를 높였다. 또한 울산은 예부터 포경업의 전진기지로서 고래와의 인연이 깊은 까닭에 육지로부터 바다를 향한 진취적인 기상을 상징적으로 표현했다. 육중한 돌조각을 손으로 누르면 조금 흔들리도록 하여 보는 이의 참여를 유발하고 스스로 즐거움을 향수하도록 배려한 작가의 섬세함이 돋보인다.

　한국 추상조각의 1세대 작가인 엄태정의 〈空.公.平.直〉(청동)은 동양의 자연관인 천지인(天地人) 삼재(三才)사상을 바탕으로 계획되었으며, 공간적 · 시간적 · 시각적 상징성을 고려하여 신청사의 장소적 의미를 잘 드러내주고 있다. 그는 비정형인 앵포르멜에서 출발하여 기하학적인 모더니즘 경향을 거쳐 이제 우리 고유의 전통과 민속에 관심을 기울이고 있다. 질료가 갖는 고유한 물성(物性)에 대한 세밀한 고찰을 통해 인간과 물질이 맺는 근본적인 관계를 성찰하고 물성에 대한 경외심을 잃지 않은 그의 작업 정신이 깊이 새겨져 있다. 이른바 우리나라의 산업수도라 일컫는 울산에서 물(物)의 물성(物性)에 대한 고찰이야말로 우리에게 사물을 관조하게 하는 안목을 키워주며, 이것이 그대로 작품의 작품성으로 한 차원 높이 연결된다.

　인간의 원초적 본질을 추구하는 작업으로 인간과 자연의 섭리를 깨우쳐주는 박찬갑의 〈하늘에 열린 창(窓)〉(화강석)은 현대인의 욕망과 욕구를 절제함으로써 우리로 하여금 새로운 자유를 열망하고 추구하게 한다. 지상

의 유한한 인간은 무한한 하늘과의 연계를 갈망한다. 주제가 시사하는 바와 같이, 여기엔 하늘을 향한 무한한 동경(憧憬)과 더불어 우리에게 열린 마음과 자세를 요청하는 작가의 의지가 담겨 있다. 그동안 그는 인체의 구체적 형상을 넘어 압축되고 단순화된 상징성을 돌조각과 설치작업으로 표현한 〈나는 누구인가〉 연작을 통해 인간성 상실의 시대에 인간의 정체성을 꾸준히 탐색해 오고 있다. "나는 누구인가? 그리고 인간이란 무엇인가?"라고 묻는 근원적 정체성은 욕망과 욕구를 가득 채우는 것이 아니라 비우고 내려놓는 일이다. 이는 작가의 말을 빌리면, 유(有)에서 무(無)를 찾아가는 작업이다. 이번 작품도 그 연장선 위에 있다고 하겠다.

노재승의 〈사유에 의한 유출〉(화강석+마천석)은 인간의 심성에 내재되어 있는 정신성을 표현하고자 유기적 형태를 역동적으로 표현하고 있다. 그의 작업과정을 시대적으로 보면, 1970년대를 '역(力)에 의한 유출(流出)'로, 1980년대는 '사유(思惟)에 의한 유출(流出)'로, 2000년대 이후에는 '미완(未完)의 공백(空白)'으로 구체화하고 있다. 달리 말하면, 이는 인간에게 내재된 에너지의 외적 표출이요, 사회에 대한 작가 자신의 압축된 발언이다. 역동적인 힘과 정신적 사유를 통해 아무리 유출을 거듭한다 하더라도 결국엔 인간의 추구란 '미완의 여백'으로 남게 됨을 교훈적으로 보여준다. 작품이란 시대의 산물이요, 역사를 반영한다. 그가 우리에게 던지는 화두는 관객과의 소통이다. 또한 이는 법원이라는 외형이 지니고 있는 경직된 모습을 유연하게 열어놓는 길이기도 하다.

이번 작가 가운데 유일하게 외국인인 장 클로드 랑베르(Jean Claude Lambert)는 프랑스에서 대형 조각공원 및 아트센터를 건립한 바 있으며, 1985년 이래 지금까지 25개국 이상의 국제조각 심포지엄 행사에 활발하게 참여해 온 작가이다. 이번 신청사 이전에 즈음하여 특별 제작한 그의 〈정의의 빛〉(화강석+브론즈)은 자연과 인간의 조화, 그리고 법이 추구하는 정의로운 질서를 잘 표현하고 있다. 작가는 작품을 관조하는 이들에게 특별히 평온함과 안도감, 나아가 새로운 희망을 기원하는 메시지를 전달하여 법질서나 체계가 인간을 압도하는 것이 아니라 함께 서로 지탱해주는 버팀

목으로서 동행하는 동반자로 여긴다.

출품한 40여 작가의 회화작품 가운데 지면 관계로 여기에서 모두 다루지는 못하지만, 그 내용은 일관되게 인간과 자연의 관계에 대해 모색하며, 인간의 기원과 소망을 표출하여 공감을 자아내게 한다. 여기에 몇몇 주요 작가의 작품들을 살펴보려고 한다. 한국 추상미술의 흐름을 주도해 온 유희영은 〈작품 2014 - R4〉, 〈작품 2014 - V3〉을 통해 강렬한 색조의 구성미를 제시하고 있다. 그는 서정적 추상으로부터 출발하여 기하학적 추상을 거쳐 색면적 추상에 이르고 있다. 그의 작업은 자연의 선과 색을 세밀히 탐색하고 조율하여 이를 이미지로 형상화하는 일이다. 특히 정제되고 세련된 깔끔한 분위기를 연출하여 보는 이로 하여금 상쾌한 느낌을 갖게 한다.

색의 근원은 빛이다. 작업하는 일생 동안 빛을 주제로, 빛을 그리는 작가로 알려진 하동철의 〈빛 97 - 53〉은 빛의 조형성을 탁월하게 드러낸 예이다. 빛이 주는 강렬한 인상은 작가의 어린 시절로 소급된다. 빛이 늘어뜨린 실루엣이 때로는 긴 기다림으로, 때로는 슬픔을 넘어선 희열로 체험된 순간이 빛으로 각인된 것이다. 직선이 수직으로 중첩하며, 마치 천상의 빛이 위에서 아래로 쏟아져 내리는 듯하다. 그에게 자연의 빛은 마음을 비춰주는 영혼의 빛으로 기억되어 화면에 색다른 공간을 형성한다. 특히 갈등과 위기로 점철된 혼란스런 이 시대에 그의 빛은 참신한 의미를 더해준다.

김호득은 전통과 형식에 안주하지 않고 실험적인 사고와 시도를 거듭하며 끊임없이 한국화의 다양한 가능성을 모색해 온 작가이다. 수묵(水墨)의 현대적 해석으로부터 비롯한 그의 예술적 실험은 장르와 형식의 틀에 얽매이지 않고 진행된다. 서양의 재료를 사용해서 동양의 정신을 표현하는 과정에서 수없이 많은 시행착오와 산고(産苦)를 반복하며 탄생하는 그의 작업은 동양의 정신적인 기운과 서양의 물질적 사고를 통합하는 전위적 시도로 이어지고 있다. 여기에 출품한 〈산 · 돌 · 물〉은 화면이라는 제한된 공간 내에서 흰 것과 검은 것, 밝은 것과 어두운 것, 인공과 자연의 조화와 갈등, 그리고 그 상생 가능성을 모색하는 사고가 돋보인다.

김병종은 한국화의 새 지평을 열어 온 작가로 평가받는다. 그는 늘 고

정된 장르나 소재에 머무르지 않고 실험성이 높은 작품 세계를 펼쳐왔다. 그동안 〈바보예수〉, 〈다시 만난 길 위에서〉 등의 연작을 통해 그는 많은 사람들에게 감동과 소통의 즐거움을 주었다. 또한 그는 『화첩기행』을 통해 작품의 이면에 숨은 화론의 근거를 제시하고자 했으며, 시적(詩的) 메시지를 담은 그림을 그려 왔다. 이는 한국인의 정서 및 동양사상에 기반을 둔 것으로 그의 그림에 자주 등장하는 어린아이, 물고기, 새, 꽃, 소나무 등의 이미지는 생명의 소중함, 자유분방함이 깃들어 있다. 그의 〈생명의 노래〉는 생명에 대한 경외심과 삶의 소중함 그리고 한국미의 아름다움을 일깨워 준다.

사석원은 강렬한 선과 색으로 동물과 꽃을 그리며, 또한 전국 각지에 흩어져 있는 100여 곳이 넘는 폭포를 찾아다니며 이를 화폭 위에 속도감 있게 펼쳐내는 작가이다. 이번에 제출한 〈파래소 폭포〉는 여름 가뭄에도 마르지 않는, 차갑고 깊은 폭포의 울림소리를 통해 산의 생명력을 잘 전달해준다. 작가는 "폭포는 산의 심장이다. 심장이 약하게 뛰면 건강하지 않은 것처럼 폭포도 그 소리가 웅장하지 않으면 산 전체가 건강하지 않다"고 말한다. 그는 두터운 마티에르 위에 동양화 붓을 사용하여 정통 문인화에 민화적인 요소를 가미하여 전통을 현대적으로 풀어서 독특한 맛을 자아낸다. 과거와 현재가 만나 바람직한 미래를 만들어 간다면, 작가의 이런 시도는 매우 의미 있는 일이라 하겠다.

예술이 정서나 감정, 직관의 표현이듯, 작가들은 한결같이 자신의 내면세계를 이런저런 형식에 담아 외적으로 형상화하여 표출한다. 아마도 그 이유는 더 나은 인간 삶의 추구에 있을 것이다. 예술은 우리의 상상력과 미적인 자유가 숨 쉬는 곳이다. 제한된 시공간의 현실을 넘어 상상적으로 재구성하고 꿈꾸게 하는 곳이다. 그리하여 예술은 끊임없이 우리의 내면을 일깨워주고 조화로운 삶의 유기적인 통일에 순응하게 한다. 이렇듯 자연과 인간사회의 질서와 조화를 바탕으로 한 어울림은 법과 인간이 예술을 통해 만나는 공통의 장소일 것이다. 그곳이 바로 울산지방법원 신청사 안팎의 문화예술을 향유하는 조형예술공간이 되길 바라는 마음이다.

전뢰진, 〈사랑〉, 280×110×110㎝, 대리석, 화강석, 2014

엄태정, 〈空.公.平.直 2014-1〉,
203.7×120×120㎝, 청동, 화강석, 2014

노재승, 〈사유에 의한 유출〉,
200×100×420㎝, 화강석, 2014

박찬갑, 〈하늘에 열린 창〉, 120×60×600㎝, 화강석, 2014

장 클로드 랑베르, 〈정의의 빛〉,
300×60×330㎝,
화강석, 브론즈, 2014

유희영, 〈작품 2014-R4〉, 300×180㎝, 캔버스에 아크릴, 2014

유희영, 〈작품 2014-V3〉, 300×180㎝, 캔버스에 아크릴, 2014

김호득, 〈산·돌·물〉, 300×150cm, 광목에 먹, 2014

김병종, 〈생명의 노래〉, 220×180cm, 닥판에 먹과 채색, 2014

사석원, 〈파래소 폭포〉, 259×193cm, 캔버스에 아크릴, 2014

3. 화합과 소통의 장(場):
인천가정법원·광역등기국 신축청사 작품

　　수도권의 관문으로서 다양한 국제행사를 치르며 세계 속에 도약하는 국제도시인 인천광역시의 위상에 걸맞게 인천가정법원·광역등기국 신축청사에 설치될 미술작품을 선정함에 있어 필자가 선정위원으로 참여했기에 그 배경과 의의에 대해 기술하고자 한다. 먼저 선정과정에서 김동오 인천지방법원 원장을 비롯한 관계자 여러분이 보인 지극한 관심과 열정에 경의를 표한다.

　　그리고 무엇보다도 선정에 즈음하여 크게 고려한 사항은 객관적이고 공정한 평가기준을 토대로 민원인의 접근성, 설치 장소(법원청사의 출입구 정면과 벽면, 법정 측면과 맞은편, 중회의실 벽면, 등기국의 로비와 중회의실 등) 및 주변 환경과의 조화성, 작품의 작품성이었다. 특히 장소 적합성 측면에서 볼 때, 소송사건에 대해 법률적 판단을 내리고 그 권한을 행사하는 국가기관인 법원청사라는 점에서, 또한 재판에 의해 원고와 피고 사이의 권리나 의무 따위의 법률관계를 확정하는 곳이라는 점에서 서로 간에 늘 다툼의 소지가 있는 만큼 원만한 해결을 위한 화합과 소통의 공공성을 염두에 두었다.

　　작품의 주제는 가정법원 청사의 특수성과 공공성을 감안하여 화목과 사랑, 화해와 평화의 이미지를 고취하여 방문객을 포함한 인근의 시민에게 정신적 위로와 치유의 분위기를 연출하도록 했다. 나아가 작품 선정에 있어서도 넓은 의미에서 보아 이러한 취지가 스며들어 있는가에 주목했으며, 화합과 소통이 이 시대의 화두가 되고 있는 터에 선정 작업에서도 여기에 작품이 지닌 미적 가치의 초점을 맞추었다. 선정 작품은 조형물과 회화작품으로 이루어진다.

　　조형물로는 외부 공간에 최만린과 박찬갑의 작품을, 그리고 내부 공간의 벽면에 이용덕의 작품을 선정했다. 최만린은 한국 근현대사의 격변기를 체험하며 한국적 조각의 정체성에 대해 끊임없이 성찰하여 자신의 독자

적인 조형언어를 구축한 작가이다. 그의 작품 〈0(zero)〉(청동, 화강석)은 생성과 소멸, 순환의 원초적 의미를 담고 있다. 영(零)의 지평은 기존의 것을 버리고 비움으로써 새로운 생성과 개방성을 알리는 상징적 의미를 지닌다. 최만린은 1957년 제6회 국전에서 특선으로 선정된 작품 〈어머니와 아들〉을 시작으로 그간 〈이브〉, 〈천(天)〉, 〈지(地)〉, 〈현(玄)〉, 〈황(黃)〉, 〈음(陰)〉, 〈양(陽)〉, 〈기(氣)〉, 〈생(生)〉, 〈일월(日月)〉, 〈아(雅)〉, 〈태(胎)〉, 〈맥(脈)〉, 〈점(點)〉 등의 작품을 통해 일관되게 그 주제가 시사하는 바와 같이 50여 년 넘게 생명의 출현과 존재의 근원 문제를 탐구해 왔다. 물성(物性)에 대한 탐색을 통해 형태의 원천을 밝히고 거기에서 생명의 가치를 드러내는 작업이다. 이번에 출품한 작품은 청사 건축물과 주변 환경 및 도시의 공공성과 유기적인 조화를 이루고 있다. 또한 이 작품을 통해 정신적·문화적 가치를 창출하고, 미래지향적 삶을 향한 뜻을 담아 사랑과 생명의 원리를 조형화한 것으로 보인다. 열린 공간과 건축구조물의 관점에서 보아 공간적 연속성과 일체감을 지닌다. 압축되고 절제된 선과 형태는 주변 환경과 어울리는 이미지를 집약해서 보여준다. 미적 기능의 측면에서 보아, 조경의 중심축에 설치된 작품은 보는 이와 정신적 교감을 편하게 나눌 수 있다. 더나아가 자연친화적으로 조성된 소재는 시간의 흐름에 따라 연륜을 쌓아가며 보는 이에게 더욱 친근하게 다가올 것으로 보인다.

박찬갑은 수차례에 걸쳐 국제조각심포지엄을 기획하고 국내외 저명한 작가들을 참여시켜 소통과 교감을 나누고 있다. 이를 바탕으로 그는 인간성 상실의 시대에 인간성 회복을 추구하는 휴머니즘의 전도사로서 예술을 통해 인간 삶의 깊은 연대의식을 일깨우고 있다. 조각언어를 매개로 인간실존의 위기를 극복하고 인간의 정체성을 찾는 그는 세계 각국의 조각현장에서 사랑의 샘과 그 물줄기를 쏘아 올려 사랑의 종(鐘)을 울리는 독특한 양식의 작업으로 세계 조각계의 주목을 이끌었다. 박찬갑의 작품 〈하늘에열린 창 - 2015〉(화강석)은 인간의 원초적 본질을 찾아가는 작업으로, '하늘'로 표현되는 자연의 섭리에 합당한 미적 자유를 표현하고 있다. 작가의 말을 빌리면, 대지 위에 세워진 곧은 기둥의 형상은 우리 한민족의 기질과

마음씨를 상징하며, 대지로부터 하늘을 향해 그리고 너와 나를 소통하게 하는 우리 심성의 열린 창(窓)을 의미한다. 그는 눈부시게 비추는 태양의 빛살을 차용하여 자아와 타자를 잇는 공동체의식을 추구한다. 하늘을 향해 입을 벌린 실존적 인물상은 공감과 소통, 화합의 평화로운 메시지를 갈망하는 우리 자신의 모습이다.

이용덕은 1986년 제5회 대한민국 미술대전 우수상 수상, 1987년 제6회 대한민국 미술대전 대상 수상, 2011년 김세중 조각상을 수상하여 그 작가적 역량을 인정받은 바 있다. 이번에 출품한 그의 작품 〈running 081084〉는 조소적 접근을 통해 인간 신체의 정태적 모습이 아니라 역동적인 다양한 모습을 벽면에 새기고 있다. 특히 그는 '살아 움직이는 유기적 존재'의 생동감을 마치 눈앞에 펼치듯이 전개한다. 이용덕의 작품에서 걷고 있는 인물들의 모습은 분명히 어딘가를 향하는 역동적인 삶의 현장을 나타낸다. 이는 누군가와의 소통을 위한 몸짓이나 손짓으로 보인다. 다가오며 교차하는 순간이야말로 교감과 직관적 소통에 다름 아니다. 그의 다른 작품인 〈Walking on the Street〉(혼합재료, 2003)나 〈Holding her Breath〉(유리섬유에 채색, 스테인리스 스틸, 가변설치, 2003)는 조각의 비조각성에 도전하며, 조각과 비조각의 영역을 함께 아우른다. 또한 망각 속에서 기억을 되살리고 실재와 환영의 경계를 넘나든다. 비록 이전엔 서로 다른 시간과 장소를 점유했던 인물상들이지만, 지금 그리고 여기(hic et nunc)의 우리에게 공감을 자아낼 만한 생생한 이야기를 들려준다. 형태의 움직임에 대한 섬세한 묘사는 현실적인 시공간에서 벌어진 삶의 이야기를 구체적으로 풀어놓는 듯하다. 옷맵시나 머리장식, 행동거지에 이르기까지의 세세한 모델링은 생생한 삶의 기록이라 하겠다.

김병종은 이 시대의 화두인 자연과 생명을 노래하는 동양화가로 알려져 있지만, 동서양 화법의 절묘한 조화를 추구해 온 작가로 자연과 생명에 관한 회화적 명상으로 우리에게 깊은 울림과 공감을 자아내고 있다. 기법 면에서 보면 발묵(潑墨)과 파묵(破墨)을 적절히 혼용하고 있거니와, 묵선(墨線)과 색채가 빚어내는 음악적 율동은 우리에게 미적인 여유와 자유로움을

선사한다. 그리하여 동양화가 지닌 고유한 정신세계를 현대적 미감으로 승화하여 시대적 흐름을 아울러 잘 반영하고 있다. 우리 자연의 아름다움을 배경으로 생명의 가치를 노래한 그의 〈생명의 노래〉 연작은 이번 출품작인 〈화홍산수-청계〉에도 그대로 이어지고 있다. 중심에 자리한 생명으로서의 꽃과 그 배경이 되는 산수와 어울린 삶의 이야기가 펼쳐져 있다.

한국의 고유한 색과 종이 연구에 몰두해 온 정종미는 특히 미묘한 색감을 한지나 모시에 콜라주 기법을 이용해 담아내어 한국적 색감의 은은하고 끈질긴 생명력을 잘 표현하고 있다. 정종미는 주로 자연적 소재에 한국의 색을 입혀 한국 여성의 멋과 자연의 아름다움을 표현한다. 전통한지인 박지에 천연 안료를 사용하여 각각 색을 내되, 빨강, 파랑, 노랑, 초록, 하양의 오색종이가 화면을 채운다. 색채는 은은하며 동시에 강렬한 느낌이 난다. 청홍색의 적절한 대비효과와 좌우구도의 대조를 이룬 〈미인도(청)〉와 〈미인도(홍)〉는 정(靜)과 동(動)의 조화를 연출하여 다시금 색과 종이 작업에 기울인 작가의 노고를 생각나게 한다.

황주리는 화려한 색채와 풍부한 상상력, 그리고 환상과 현실의 만남을 자연스럽게 일상의 이야기로 풀어낸다. 대중적으로 소통되는 이미지들을 화려하고 밝은 색감으로 그려냄으로써 자신에게 특유한 작품의 특징을 이루어 낸다. 〈그대 안의 풍경〉은 인간의 내면과 일상의 이야기를 화려하고 강렬한 색채로 화폭 속에 담아낸다. 삶이 빚어내는 풍경은 마치 자연경관처럼 자연스럽게 펼쳐진 모습을 말해준다. 황주리는 일상의 찰나를 포착해내는 탁월한 직관력을 지니고서 화려한 색채를 이용해 도시적 삶을 주제로 자신만의 독특한 회화세계를 구축하고 있다. 작가는 색채의 다양한 혼합과 조합을 통해 몇 개의 독립된 단편들을 모아 하나의 연관된 이야기로 엮어내어 이 시대의 우리가 살아가는 모습을 그리고 있다.

오세영은 심성(心性)의 기호를 통해 기계적인 것과 인간적인 것의 상호 화해를 모색하며, 자연적인 질서 속에서 인간심성이 어떻게 밖으로 표출되는가를 보여준다. 1960년대 중반 이후 오늘에 이르기까지 다양한 매체실험과 표현기법을 연구해 오고 있는 오세영에게 있어 〈심성의 기호〉는

심성이라는 안과 기호라는 밖의 연결이며, 서로의 관계에 대한 모색이다. 그는 〈심성의 기호〉 연작에서 해체와 상징을 통해 우리로 하여금 인간심성의 다양한 의미를 되새기게 한다. 그의 〈심성의 기호〉에 보이는 괘(卦)와 효(爻)는 ―와 ――의 두 부호로서 『주역』에서 유래한다. 괘와 효의 나열과 집합은 단순한 기호에 지나지 않지만 여기에는 우주와 사물의 질서라는 깊은 뜻이 함축되어 있다. 괘와 효의 질서는 우주만물의 생성근원이며, 절대성과 통일성의 의미를 아울러 담고 있는 개념이다. 오세영은 이들 기호를 자유자재로 해체하기도 하고 재구성하여 조합하기도 해서 심성이 펼치는 여러 모습을 나타낸다. 우리가 내면에 품고 있는 보이지 않는 심성의 세계를 볼 수 있는 외적 기호로서 형상화한 것이다. 오세영의 작품에 임하여 우리 안의 심성이 어떤 형태의 기호로 외화(外化)되어 있는가를 살펴보면서 심성 간의 상호 소통의 계기를 마련하여 서로 교감해야 할 것이다.

홍지연은 민화에 등장하는 소재를 서양화적 기법에 담아 자유롭게 표현한다. 또한 민화의 화려하고 다채로운 색채에서 영감을 받아 이를 현대적으로 재해석하려고 시도한다. 일찍이 조선 시대 서민의 생활 모습이나 민간 전설 등을 소재로 하여 그린 그림은 매우 소박하고 우리의 생활감정이 여과 없이 드러나 있다. 여기에 보이는 여러 도상들이 지닌 벽사적(辟邪的) 의미나 기복적(祈福的) 상징성은 과거와 현재의 시간적 경계를 넘어 오늘의 우리 삶에도 직간접으로 연관되고 있다. 홍지연은 민화적 요소의 단순한 전승(傳承)을 넘어 이를 더욱 확장시켜 화면 분할을 시도하고 색의 조합을 새로이 꾀하는 등 회화적으로 재미있게 재구성하는 조형적 실험을 하고 있다. 그의 〈사월용호도〉는 이러한 시도의 좋은 예이며, 현대적 민화에 다가갈 수 있는 좋은 기회를 제공한다.

일러스트작가 및 한국화가로 알려진 이관수는 인천을 중심으로 활동 중이며, 인천시전 종합대상을 수상한 바 있다. 이관수는 각종 서적에 삽화를 그리면서도 일러스트에 대한 인식의 전환을 시도하여 작가적 역량과 더불어 그 회화성을 인정받았다. 그는 의미의 시각적 전달이나 내용의 회화적 암시에 탁월한 재능을 선보인다. 회화성을 깊이 있게 추구한 이관수의

〈외로운 마을-언제부터 저 강가에 있었나?〉에는 의미의 시각적 전달과 회화성이 잘 녹아 있다. 우리가 살아가는 삶의 외롭고 쓸쓸한 현장인 지금의 마을 모습을 강이라는 자연에 보다 더 가까이 다가서게 함으로써 인간과 자연의 관계에 대한 새로운 조망을 던지는 작품인 것으로 보인다.

인천의 현대미술을 주도하며, 빛의 탐닉자로서 알려진 전운영은 자신의 작품 속에서 빛의 흐름을 추적하는 듯하다. 대상에 대한 해석과 묘사를 통해 시각적 즐거움을 선사한다. 그의 〈물빛-울림〉은 빛과 색의 어울림을 잘 드러내어 다양한 감정을 표현하고 있다. 물 빛깔과 같은 연한 파란빛을 기조로 우리의 정서가 함께 공명하고 있는 공간을 표현하고 있다. 순간적인 빛의 움직임으로 점철된 자연의 생기와 양상을 색으로 풀어낸 것이다. 그의 화면에 나타난 작가의 역동적 구성은 자연의 무한한 에너지와 끊임없는 생명력을 느끼게 한다. 그는 "빛을 통해 공간의 이야기를 들춰내고자 한다. 자연을 소재로 빛에 의한 순간적인 느낌을 담아내면 자연의 에너지가 몸속으로 전해지는 일종의 일체감을 느낀다"고 말한다. 그는 자연을 표현할 회화 수단으로 빛을 택하고, 빛을 통해 색채를 드러낸다. 그는 밝은색이나 어두운 색보다는 양 측면의 혼합인 중간 톤에 대한 나름의 해석을 다양하게 전개한다.

변명희의 〈봄이 한창〉은 자연의 조화로운 생명력을 강렬하고 화려한 채색, 그리고 환상적인 분위기를 담은 작품으로, 섬세하면서도 은은하게 깊은 여운을 전해준다. 꽃에 깃든 정신성과 내면적인 깊이를 읽을 수 있다. 작가는 투명한 비단에 먹과 색을 쌓아올려 한국의 전통적 초상 인물화 기법을 익히는 과정에서 자신에게 고유한 구성과 표현기법을 찾은 것으로 보인다. 〈봄이 한창〉과 닮아 있는 작가의 근작인 〈生-즐거운 상상(想像)〉에서 다채로운 꽃들은 자유롭고 소박한 모습 그대로이다. 여백의 여유로움보다는 자유분방함이 돋보인다. 작가에 따르면, 무엇보다도 "움직이고 변화하는 힘과 자연의 조화로운 생명력을 표현"하고자 한다. 특히 〈봄이 한창〉에 표현된 꽃은 객관적인 대상으로 주어진 것이 아니라 꽃을 향한 우리의 주관적인 정서가 즐거운 상상력에 담아 투영된 것으로 공감을 자아낸다.

군이 공공조형물이 아니더라도 예술은 근본적으로 공공재(the public goodness)의 성격을 지닌다. 이는 예술이 주는 즐거움의 공공성에 기인한다. 말하자면, 예술작품은 예술가 개인의 산물이 아니라, 시대와 상호작용하는 문화적 기호의 복합구조가 만들어낸 것이며,[17] 그것이 주는 즐거움은 사적이고 개인적인 것이 아니라 더불어 향유할 수 있는 공적이고 보편적인 것이다. 특히 이번 신청사에 설치된 조형물이나 회화작품들은 앞서 언급한 바와 같이 화합과 소통, 화해와 평화의 메시지를 전달하고 있다는 점에서 더욱 그러하다. 다만 이들 작품이 일과적인 혹은 일회적인 전시나 설치에 그치지 않도록 청사 당국에서 잘 관리하고 보존하여 작품의 가치가 오래 지속되고, 나아가 더욱 빛나야 할 것이다. 그리하여 이곳을 방문하는 모든 이에게 국제적 위상에 걸맞은 인천지역의 명소로 체험되고 기억되길 바라는 마음이다.

17) 리처드 커니, 『현대유럽철학의 흐름 – 모더니즘에서 포스트모더니즘까지』, 임헌규·곽영아·임찬순 역, 한울, 2011, 369쪽.

최만린, 〈0(zero)〉, 200×50×180cm,
청동, 화강석, 2015

박찬갑, 〈하늘에 열린 창〉, 350×150×900cm, 화강석, 2015

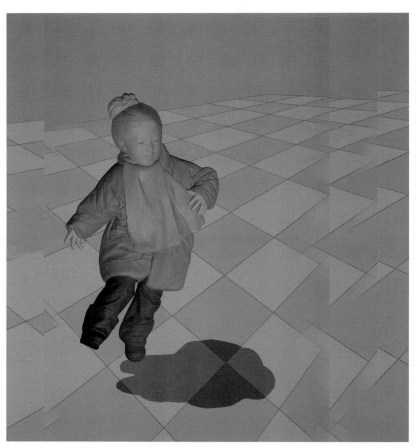

이용덕, 〈running 081084〉, 170×170×12cm, 1984

정종미, 〈미인도〉, 130×162㎝, 한지, 비단, 혼합재료, 2015

황주리, 〈그대 안의 풍경〉, 162×130㎝, 2012

전운영, 〈물빛-울림〉, 162×130cm, 2015

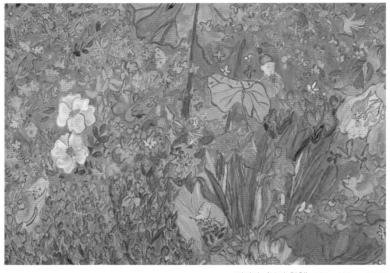

변명희, 〈봄이 한창〉, 162×130cm, 2015

제5장

심성의
안과 밖:
기호 이미지

우리는 말, 문자, 그림 같은 기호를 빌려 우리의 심성을 밖으로 드러내고, 또한 사물이나 대상을 재현하고 표현한다. 사물 그 자체로부터 분리된 기호들만으로 이루어진 인식의 체계는 항상 사물과의 관계 속에서만 정당한 의미를 지닌다. 특히 근대에 들어와 인간은 자연현상으로 대변되는 사물의 세계에 대해 이성적 논의를 하게 되었다.

그러나 이성만의 논의로서는 그 실체를 전부 알 수 없기에 감성이 유비적으로 적용되어 온전한 인식이 가능하게 되었다. 여기에서는 인간심성의 안과 밖이 기호 이미지를 빌려 어떻게 표현되고 연결되는지를 오세영 작가의 작품을 통해 살펴본다. 또한 의식의 안과 의식 너머의 것에 대한 미적 모색을 이종희의 조각세계를 통해 살펴본다. 다음으로 휴먼과 포스트휴먼의 매개과정인 트랜스휴먼의 이미지를 기옥란은 우리의 심성 안에 비추어 표현한다. 그리하여 우리로 하여금 미지(未知)의 세계를 그려볼 수 있게 한다.

1. 심성의 안과 밖: 오세영의 작품세계

1) 단색화적 이미지로서의 '심성기호'

작가 오세영은 자신의 예술가적 삶을 통해 지적 호기심과 미적 상상력이 충만한 궤적을 잘 보여주고 있다. 1960년대 중반 이후 지금에 이르기까지 다양한 매체실험과 표현기법을 연구해 오고 있는 그에게 이번 전시는 오늘날 재평가·재음미되고 있는 모노크롬 회화와 어떻게 서로 연관되고 있으며 나아가 새로운 의미를 담고 있는가를 고찰하려고 한다. 다시 말하면 단색화적 바탕 위에서 심성의 기호가 전달하고자 하는 메시지가 가능한가의 문제이다. 대체로 1970년대 한국미술의 기조를 모노크롬 회화양식과 그 정신성에서 찾지만,[1] 오세영 작품의 과거에 이미 미래가 잉태되어 있으며, 또한 앞으로 전개될 미래에 과거를 한데 아우르고 있기 때문이다.

미술사적으로 보면 모노크롬, 즉 단색조의 화면은 모더니즘의 정신성 및 미니멀리즘의 양식과 일정 부분 공유한다. 어떤 이미지를 강조하여 드러내지 않고 물감의 질료적 특성이나 흔적을 화면에 남긴다는 점에서 그러하다. 물성(物性)과의 만남은 모든 회화의 출발이되, 그것을 어떻게 드러내느냐의 문제는 한국적 단색화의 특성을 이룬다. 한국의 모노크롬은 물성과의 만남을 통해 작가적 작위와 의도를 가능한 한 줄이고, 때로는 해체하기도 한다.[2] 오세영의 경우에도 작위적 의도를 숨기면서 단색의 화면이 스스로 말하게 하며 자연스런 접근방법을 취한 것으로 보인다.

1) 모노크롬 회화를 '단색 평면회화', '단색 평면양식', '단색 평면주의' 등으로 부르기도 한다. 김복영, 『현대미술연구』, 정음문화사, 1985, 198쪽 참고. 이는 모노크롬 회화의 성격을 드러내되, 여기에 한국적 미감에 접근하려는 무위적 특성을 가미한 용어이다.

2) 김환기의 '전면 점화'나 이우환의 조형적 출발로서의 '점과 선', 박서보의 '묘법', 하종현의 '접합'은 모노크롬 회화의 일반적 특징인 평면성, 탈이미지, 단색조를 잘 드러내고 있는 예이다.

모노크롬화가이자 미니멀리스트인 로버트 라이먼(Robert Ryman, 1930~)이 지적하듯, 무엇을 그리느냐가 아니라 어떻게 그리느냐는 단색화에 있어 매우 중요한 화두이다. 우리는 '그리는' 행위와 '지우는' 행위를 반복하는 과정에서 물성에 담긴 정신성을 읽게 된다. 이를테면 '어떻게'와 '무엇'은 무관한 것이 아니라 '어떻게' 속에서 '무엇'을 읽어야 한다는 말이다. 한국작가들이 시도하는 모노크롬은 색채가 지닌 고유한 물질성을 부단히 지워가지만, 이는 시대상황에 직면하여 어떤 의미나 표현을 소거하기 위한 것이 아니라 시대적 상황이 가하는 억압을 은폐하기 위한 하나의 방식으로도 읽힌다.

우리는 모노크롬 회화를 한국의 문화 정체성과 연관하여 백색이나 무작위, 범자연주의, 비물질성의 맥락을 강조하는 것으로 본다. 여기서 우리는 작가에게 정체성(正體性)이란 무엇인가를 묻는다. 작가에 따라서는 끊임없는 변화를 모색하기도 하고, 때로는 변화를 초월하여 변하지 않는 것을 꾸준히 찾기도 한다. 정체성이란 변하지 않는 존재의 본질을 깨닫는 성질, 또는 그 성질을 가진 독립적 존재를 일컫는다.[3] 이를테면 작가가 지닌 본모습이나 본마음이다. 단색화면의 주조인 백색은 회화를 성립시키는 근원적인 것으로서 생성과 소멸의 모태가 된다. 단색의 바탕에서 점과 선, 면의 반복적 투사는 오랜 수련과 무작위적 체험에 의한 깨달음의 경지이며, 이는 현실에 대한 또 다른 반응이다.[4] 현실과의 갈등, 실존적 고뇌가 어떻게 형상화되어 작품으로 빚어지는가는 작가 개개인의 인격적 체험의 결과이다.

서구의 모노크롬 회화가 시지각적 사고와 연관된다면, 한국의 단색화는 자기수양의 결과 얻어진 장인적 결과물이다. 작가의 정체성은 '작가다움'이며, 진정한 의미의 작가라고 할 수 있는 근거 또는 본성이다.[5] 오세영

3) 정체성은 자기다움을 찾는 긍정적인 특성에도 불구하고 최근에는 종교 간, 문명 간, 지역 간, 세대 간 정체성 문제를 폐쇄적이고 배타적인 폭력의 근거로 삼으려는 논의도 있으니 이는 우리가 분명히 경계해야 할 대목이다. 김광명, 『인간의 삶과 예술』, 학연문화사, 2010, 31쪽.

4) 에리히 아우어바흐(Erich Auerbach)는 그의 『미메시스』(유종호·김우창 역, 민음사, 1987/1991)에서 부제를 '서구문학에 나타난 현실묘사'로 보고 있는 바, 문학예술 일반은 현실에 대한 반응이요, 반영이다.

5) 김광명, 『예술에 대한 사색』, 학연문화사, 2006, 237쪽.

의 경우는 변화를 무시하기보다는 변화 속에서 정체성을 찾는 쪽이다. 그는 남들이 하는 일의 전철을 밟지 않고 하고 싶은 작업을 자신의 방법대로 표현한다.

변화와 정체성의 관계는 어느 한편에 치우쳐서는 안 되거니와, 양자는 변증법적 긴장을 유지하면서도 지양(止揚)의 관계여야 바람직하다. 정(正)과 반(反)을 서로 부정하되, 더 높은 단계에서의 긍정을 통해 새로운 지평인 합(合)을 찾아야 하는 바, 합(合)을 찾는 과정은 긴장의 연속이요, 갈등과 모순의 극복이다. 이는 작가 자신의 내적 성찰을 통해 이루어지기도 하고 외부세계와의 부단한 관계, 또는 자연대상을 바라보는 작가 자신의 안목 속에서 끊임없이 단련되기도 한다. 오세영의 경우에는 이 양자가 모두 얽혀 있다고 보여진다. 이는 2000년 이후 지속적으로 태극의 괘(卦)와 효(爻)를 해체하고 재구성하여 심성의 여러 모습을 기호를 빌려 드러낸 〈심성의 기호〉에서 더욱 분명해진다. 삶을 통해 드러난 흔적은 과거로부터 현재로 이어지고, 현재엔 우리 내면의 심성이 다양한 기호로 표출되며, 미래에 대한 염원으로 자리한다.

우리의 타고난 마음씨 또는 마음의 본체가 어떤 기호 이미지로 표출되는가는 오세영이 다루어 온 일관된 주제이다. 사람이면 저마다 타고난 마음씨로서 참되고 변하지 않는 마음의 본체인 '심성(心性)'을 지니고 있다. 그는 심성의 기호를 통해 기계적인 것과 인간적인 것의 상호관계를 모색하며, 단색화면의 자연스런 표출 가운데 인간심성의 의미를 되새긴다. 심성의 외화(外化)로서의 예술은 우리의 본성과 맞닿아 있다.

오세영은 〈심성의 기호〉 연작에서 단색조 위에 기호의 해체와 상징을 통해 우리로 하여금 인간심성의 다양한 의미를 되새기게 한다. 그의 〈심성의 기호〉에 보이는 괘와 효는 길고 짧게, 그리고 가늘고 굵게, 때로는 곧은 모습이거나 휜 모습으로 나열되고 집합된다. 이들은 단순한 기호에 지나지 않아 보이지만 여기에는 우주와 사물의 질서라는 깊은 뜻이 함축되어 있다. 오세영은 이를 자유자재로 해체하기도 하고 재구성하여 심성의 기호를 나타낸다. 괘와 효의 나열과 집합, 그리고 이들이 만든 질서는 우주만물의

생성근원이며, 절대성과 통일성의 의미를 아울러 담고 있다.

　　내면적 심성의 외화로서의 기호는 매우 다양하며 열려 있는 가능성 그 자체이다. 기호를 통해 드러난 이미지는 암시적이다. 이미지는 지각의 시작이며, 동시에 이는 지각된 상황을 말해준다. 이는 볼 수 있는 의식내용이다. 이미지의 매개성은 이미지의 자발성과 수용성이라는 이미지의 의식 안에서 평형을 이룬다. 이미지는 의미의 연출이요, 의미는 상황에 의존한다. 이미지는 아직 알려져 있지 않은 상황의 성질을 이미 알려져 있는 대상에 나타나게 하는 인식의 한 형식이다. 태극이 낳은 음과 양은 그 다양한 변화로 인해 하늘과 땅, 달과 해, 남과 여 등을 이루는 상생의 원리이며, 대립이나 갈등, 모순이 아니라 생명을 잉태한 조화의 원리이다.

　　오세영은 괘를 주어진 바 그대로 그리지 않고 다양하게 해체하여 화폭 위에 넌지시 펼쳐 보인다. 그는 괘에 대한 포스트모던적 접근을 통해 우리로 하여금 다양성과 개방성을 체험하게 한다. 괘의 상징성을 전제로 하되, 그것을 해체하여 기존의 의미를 유보하고 비결정적인 채로 놓아두며 다양한 조합을 꾀한다는 말이다. 이러한 다양한 조합은 가능성의 열린 세계이다. 여기에 미적 상상력에 기반을 두어 새로움을 추구하는 오세영의 다원적 접근이 엿보인다. 그럼에도 그 근거에는 단색조의 자연스런 무작위와 무의도가 깔려 있다.

　　단색조 회화에서 마티에르의 우연적 성질은 화가의 무위적 행위와 같다. 단색조 회화가 추구하는 무위와 무아는 궁극적으로 자연으로의 회귀와 맞닿아 있다.[6] 물성과의 만남을 통한 자기해체 또는 자기소멸, 자기수양은 서양미술의 맥락과는 다른, 우리에게 특유한 전통적인 자연관과 정신세계인 비움과 절제를 보여준다. 단색조 회화에서 여백은 물성인 동시에 정신성이다. '그림 그리기'를 넘어서서 '자신을 비우고 마음을 다스리는' 절제와 구도의 자세를 엿볼 수 있다.

6)　평론가 이일은 박서보의 〈묘법〉을 과감한 초극에의 의지를 표명한 것으로 보며, 모든 표현과 표상을 거부하는 근원적인 자연으로의 회귀라 지적한다. 또한 오광수는 박서보의 무위적 행위를 인간의 순수한 본성을 회복하기 위한 것이라 해석한다. 김현화, 「한국 모노크롬 회화의 '침묵'－노엄 촘스키의 사상적 관점에서 분석고찰」, (사)한국미술연구소, 『미술사논단』 37호, 2013, 295~324쪽 참조.

단색화는 한국인의 미적 정서가 담긴 회화이다. 단색은 한 가지 색이나 같은 계통의 색조가 뒤섞인 다층적인 것으로서 미묘한 대비 속에 색채의 울림이 있다. 단색화는 조형의 기본으로 돌아가는 미술로서 점과 선, 면으로 깊고 넓은 미적 공간을 확장하고 화폭에의 의도적인 개입을 최소화한다. 화면을 단색으로 채움으로써 여백이라는 비움을 이끌어낸다. '채운다'는 것은 역설적으로 화면을 '비운다'는 것이다. 한국의 단색화는 이렇게 반복해서 채우는 것으로서 비움과 절제의 미학을 낳는다. 서양회화에서의 채움은 유심(有心)으로서의 채움일 뿐이지만 동양, 특히 한국의 경우에 채움은 무심(無心)으로서 비우기 위한 채움이다. 이런 반복성을 통해 더 높은 예술적 경지에 도달하여 정신적 초월의 경지를 보여준다. 자기 수행으로서의 반복은 몸과 마음을 닦는 일이며, 한국인의 특유한 손맛과 섬세한 촉감이 빚어낸 무념무상을 담고 있다.

작가와 그 작품은 근본적으로 자기 시대의 산물일 수밖에 없다. 왜냐하면 작품은 그 시대를 사는 삶의 산물이요, 반영이기 때문이다. 만약 시대에 못 미친다면 시대의식의 결여일 것이요, 지나치게 앞서간다면 관객의 공감과 호응을 받지 못할 것이다. 오늘날 같은 최첨단의 지식과 정보사회에서 오세영은 끊임없는 실험작업을 통해 기계부품의 일부를 오브제로 활용하기도 하고 다양한 기법을 동원하여 인간으로 하여금 삶의 근원을 되돌아보게 하는 작업을 지속하고 있다. 그는 화폭 위에 기계의 부품 같은 것을 붙여놓음으로써 기계가 우리의 생활에 여전히 매우 중요한 영향을 미치는 요인임을 암시한다. 그리하여 기계적인 것을 거부하기보다는 그것과의 화해를 모색하는 작업을 계속한다. 특히 단색적 화면이야말로 작가의 자연스런 심성에 맞닿아 있어 지식과 정보, 기계주의로 점철된 복합적인 상황을 보다 더 단순화할 수 있을 것이다. 이것은 앞으로도 우리의 지속적인 주제가 될 것으로 생각된다. 작가 오세영의 작업을 통해 세계적인 미술문화의 보편적인 흐름 안에서 우리의 고유한 조형의식을 정당하게 자리매김하고 평가할 수 있을 것으로 기대한다.

오세영, 〈심성의 기호〉, 162×130㎝, 혼합재료, 2013

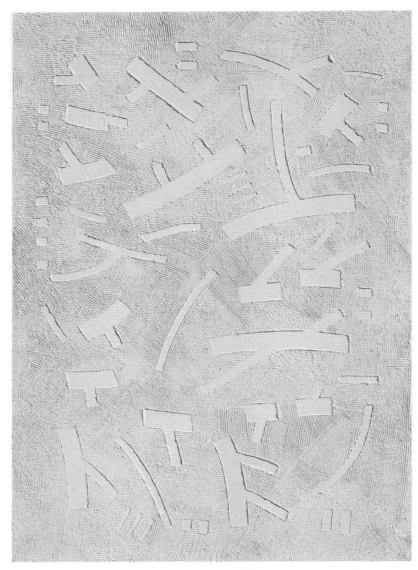

오세영, 〈심성의 기호〉, 162×130cm, 혼합재료, 2015

오세영, 〈심성의 기호〉, 162×130㎝, 혼합재료, 2015

2) 심성의 기호로 펼쳐진 〈목판 춘향전〉

작가 오세영의 반세기 넘은 다양한 화업에도 불구하고 이 글은 주로 그의 판화작업에 초점이 맞추어져 있다. 그는 1979년 세계의 대표적인 국제 판화전 가운데 하나인 제6회 영국 국제판화 비엔날레에 초대되어 옥스퍼드 갤러리상을 수상한 뒤, 곧이어 주한 영국문화원에서 수상 기념 초대전을 가진 바 있다. 1991년 뉴욕 몬타그 화랑 주최 국제판화 콘테스트에서 그랑프리 수상, 샌프란시스코 현대미술관 주최 판화전에서 은상, 필라델피아 판화가협회로부터 알렉스파팔 금상을 수상하여 국제적인 평판을 쌓았다. 목판화의 단순하면서도 솔직하고 때로는 힘이 넘치는 표현 양식에 독일 표현주의 작가들이 주목한 것처럼 오세영은 목판화가 지닌 절제된 힘의 표현과 의미의 함축에 남다른 안목을 지니고서 자신의 판화세계를 개척한 작가라 하겠다.

오세영은 1981년 문예진흥원에서 모두 37점 연작으로 이루어진 목판화 〈춘향전〉을 전시하여 고전문학에 대한 작가의 회화적 해석역량과 더불어 자신의 독특한 예술세계를 드러낸 바 있다. 우리 민족문학의 고전인 「춘향전」을 목판화라는 조형예술의 형식에 담아 펼친 작가의 실험정신은 매우 높이 평가할 만하다. 지난 55년간에 걸쳐 작업을 이어 오면서 회화의 평면성을 다양한 매체를 활용하여 표현하고 그 기법을 연구해 오던 터에 오세영은 갤러리 고도에서의 전시에서 「춘향전」을 목판 25점(8호 크기)으로 제작하고 이를 3막 4장의 스토리로 재구성했다. 원래 「춘향전」은 판소리 12마당의 하나로서 조선조 영·정조 시대 전후의 작품으로 추측될 뿐 작자와 연대는 여전히 미상으로 남아 있다. 「춘향전」은 처음 판소리로 생성되어 민중 속에서 널리 불리었으나, 그 이전에 이미 민간설화의 형식으로 그 틀이 잡힌 것으로 보인다. 나중에 소설로 정착되었고, 다시 창극(唱劇)의 형태로, 그 뒤에 희곡, 영화, 시나리오, 뮤지컬, 오페라 등 다양한 장르를 거쳐 오늘에 이르렀다.

「춘향전」의 이본(異本)은 외국어로 번역된 것까지 합치면 무려 100여 종이나 되는 바, 이 가운데 대표적인 것으로 한시본(漢詩本)과 목판본이 있

다. 오세영은 목판화를 통해 특유한 선(線)의 구성과 형태로 언어 이전에, 그리고 동시에 언어를 넘어선 묵시적 메시지를 담아 전하고 있다. 어떤 장르의 「춘향전」도 그 줄거리는 대체로 비슷하다고 하겠으나 사회문화적 여건과 다양한 표현매체에 따라 늘 새롭게 변용되어 왔다. 처음엔 조선 후기 기층문화의 설화형식을 빌려 출발했지만 사대부문화를 거쳐 차츰 인쇄문화, 공연문화의 형태로 수용하게 되었고, 구비문학에서 판소리로, 판소리 사설에서 한문소설, 창극으로 전개되었다. 오늘날에도 문학을 비롯한 공연예술문화 전반에까지 폭넓게 수용되어 우리의 귀중한 문화적 유산으로서 적잖은 영향을 끼치고 있음은 주지의 사실이다.

「춘향전」은 보는 이의 관점에 따라 등장인물인 춘향, 몽룡, 향단, 방자, 월매, 변사또가 풀어내는 다양한 서사의 형태로 접근이 가능하다. 무엇보다 그 핵심은 억압된 봉건신분제에 대한 저항과 그로부터의 인간해방이라는 의미를 담고 있으며, 「춘향전」이 지니고 있는 가치는 시대상황에 맞춰 끊임없이 재생산되고 있다. 등장인물들의 성격에 대한 평가나 역할 변화, 주제에 대한 다양한 견해에 따른 「춘향전」의 해석과 수용은 열려 있으며 아직도 현재진행형이다. 이번 오세영의 목판화는 이에 대한 또 하나의 좋은 예라 하겠다. 「춘향전」은 시공간을 초월하여 오늘날에도 진정한 사랑의 의미와 더불어 인간평등이나 사회개혁 사상을 아울러 담고 있으며, 그 의미의 확장이 이루어지고 있다.

일찍이 오세영은 자신의 판화 연작인 〈숲속의 이야기〉에서 동양적인 자연관과 우주관을 현대적 감각으로 유연하게 잘 해석해낸 바 있다. 인간과 자연이 대립하는 것이 아니라, 우주 속에서 조화를 이루어 상생(相生)하는 모습을 보여준다. 요즈음처럼 기계복제와 기술이 지배하고 물신주의(物神主義)가 팽배하는 시대에 고된 수(手)작업을 통해 창조적 상상력을 일구어내는 끊임없는 그의 예술의지에서 우리는 작가의 탁월한 예술정신을 엿볼 수 있다. 이리하여 마티에르의 특성과 질감을 잘 살려낸 결과, 단순한 판화에 그치지 않고 그간 쌓아온 작가의 연륜과 깊이를 느끼게 한다. 그가 목판에 새긴 형태와 색채처리는 그 표현효과의 측면에서 신비로우며 환상

적인 분위기를 자아낸다. 단순히 나무에 새겨 찍어내는 기계적인 목판화가 아니라 그의 손[手]의 흔적과 마음[心]이 합일되어 배어 있다고 하겠다. 나아가 그 속에 담긴 시대의식과 미의식을 새롭게 읽어내는 일은 우리가 해내야 할 과제로 남는다.

2. 의식 너머의 것에 대한 미적 모색: 이종희의 조각세계

일반적으로 작가가 지니고 있는 예술의지나 의욕, 추구하는 이념이나 가치가 예술작품으로 자연스레 조형화되기 마련이다. 최근 몇 년간 조각가 이종희의 중심된 전시주제인 〈숲〉(가나아트 스페이스, 2007), 〈박제된 숲〉(동경 콘린갤러리, 2009), 〈기억되는 숲〉(관훈갤러리, 2009), 〈잠재의식의 풍경〉(그림손 갤러리, 2012/장은선 갤러리, 2013)에서 드러나듯, 그의 예술세계를 지탱하는 핵심어는 잠재의식, 풍경, 기억, 숲으로 요약된다. 외관상 특별한 관계가 없는 듯이 보이는 이들이 어떻게 서로 연관을 맺으며 이종희의 작품세계를 이끌어 가고 있는지, 그리고 나아가 이들이 오늘의 우리 예술에 어떤 의미를 던지고 있는지를 살펴보기로 한다.

잘 알려져 있듯이, 잠재의식은 인간의 무의식과 의식의 중간 과정에 놓여 있다. 우리는 때로 경험한 것을 일시적으로 의식하지 못하지만 어떤 계기에 다시 이를 의식할 수 있다. 이종희에게서 잠재의식은 여러 모습의 풍경으로 펼쳐진다. 풍경은 산이나 들, 강, 바다 등의 자연이나 지역이 펼치는 경관이며 기후나 지형, 토양 따위의 자연적 요소에 더하여 인간의 활동이 작용하여 만들어낸 통합된 특성을 드러낸다. 또한 숲은 우리의 의식 너머에 있는 잠재의식과 무의식 세계를 은유적으로 함축한다. 우리는 숲 안에 감춰진 무엇을 기억하는가? 기억이란 이전에 경험한 것을 의식 속에 간직하여 다시금 생각해내는 일을 수행한다. 또한 사물에 대한 정보를 마음속에 받아들여 저장하거나 꺼내는 정신 작용을 한다. 아마도 숲 속에 잉태된 것은 태초의 생명이었을 것이다. 숲은 생명의 시작과 발육 및 성장, 그

리고 결실의 과정을 상징적으로 담고 있다.[7]

특히 그가 다룬 주요 소재는 우리 생활 속에서 버려져 쓸모없게 된 물건들, 이를테면 액자, 막대걸레, 의자, 안경렌즈, 병, 장난감, 박스, 양파망, 가방, 가죽, 도자기 등 거의 모든 것을 망라한다. 이 소재들은 우리 삶과 더불어 제각기 다른 의미를 지니며 시간 및 공간을 공유했던 것들이다. 이종희는 일차적으로 이들을 거푸집[鑄型] 안에 넣고 시멘트 모르타르를 부어 박제시키는 작업을 한다. 이어서 며칠간의 양생과정을 거쳐 인간의 모든 손때와 기억들을 단절시키고 사라지게 한다. 그리하여 도구로서의 기억은 박제된 틀 안에 갇히게 되고, 버려진 사물은 새로운 의미를 얻어 작품으로 다시 태어난다. 이를 통해 우리는 오늘날 예술의 화두가 되고 있는 '일상의 변용'[8]을 목격하게 되거니와, 도시생활 환경에 대한 새로운 접근을 시도하게 된다.

작가는 작업의도와 작업과정을 다음과 같이 말한다. "인간의 삶 속에서의 기능을 다 소진해버리고 도구로서의 죽음을 맞이한 오브제들을 수거하여 염하듯이 거푸집 안에 넣고 시멘트 모르타르를 부어 박제시킨다. 며칠간 양생시킨 후 폼페이 유적처럼 화석이 된 시멘트 덩어리를 거대한 다이아몬드 톱날로 절단한다. 그 절단면 사이로 잘려 나간 오브제의 왜곡된 형상을 보여주는 작업이다. 이때 작품의 전체 형태가 갖는 미니멀한 단순 형태와 그 가운데서 드러나는 파편화된 오브제와의 대비는 억압되고 은폐되어 있던 무의식의 단편이 의식의 표층으로 드러나는 정신분석의 고고학적 발굴을 연상케 하면서 관람자로 하여금 사물과 시간에 대한 깊은 상념으로 이끌어 간다."

예술의 긴 역사를 살펴보면, 예술에 대한 철학적 사유와 모색은 우리가 절망에 직면했을 때에도 언제나 사유를 위한 길잡이 역할을 해 왔다. 사유와 모색의 의의는 바로 출구를 찾는 데 있다.[9] 물음으로 점철된 삶의 수

7) 김광명, 『예술에 대한 미적 모색』, 학연문화사, 2014, 219쪽.
8) 예를 들어 세잔은 놀라울 정도로 독창적이었지만 회화적 경계 안에 머물렀으며, 피카소는 일상의 다양한 변용을 거쳐 이 경계를 넘어섰다.
9) 베르너 슈나이더스, 『20세기 독일 철학』, 박중목 역, 동문선, 2005, 239쪽 참고.

수께끼는 물음 그 자체가 아니라 우리의 삶을 실천으로 안내하는 상황들이다. 여기에 생명을 잉태한 숲의 기억이 있다. 기억의 언저리를 해명하여 잠재의식을 의식의 차원으로 끌어내는 일이다. 이는 일상과 탈일상의 모호한 경계를 허물고 삶 속에서 그 연관된 의미를 밝혀준다.

조각가 이종희가 제시한 잠재의식의 풍경은 시멘트 콘크리트의 바탕에 돌, 자동차 액세서리, 알루미늄 튜브, 석고 등이 상(像)이 되어 삶의 흔적으로 등장한다. 게슈탈트 심리학에서의 바탕과 상(像)의 효과(Ground - Figure - Effect)처럼 기억을 통해 바탕과 상(像)이 매개되고, 서로 관계를 맺게 된다. 단단하고 육중한 질감과 차갑고 거친 느낌을 주는 시멘트 블록 안에 갇힌 나무의 형상은 마치 미켈란젤로(Michelangelo, 1475~1564)의 〈노예〉(일명 '죄수'로도 알려져 있음)처럼 바로 우리가 지닌 실존 모습이다. 자유를 갈망하되, 궁핍한 시대상황으로 인해 자유를 잃고 갇혀 있는 형국이다. 인류역사는 자유를 향한, 자유를 얻기 위한 투쟁사에 다름 아니다.[10] 예술가는 미적 상상력을 통해 이러한 자유에 접근한다. 우리는 이종희의 시도에서 이를 엿볼 수 있다.

육면체 설치 작품을 통해 그는 "자연을 상징하는 나무를 시멘트와 석고반죽 속에 가두어 숨 막히는 도시공간 속에 갇혀 살고 있는 현대인의 모습"을 재현하고 있다. 신전에서의 열주(列柱)처럼 도열한 그 모습은 바로 우리 자신이기도 하다. 잠재의식은 의식이라는 이름으로 행해진 것이 결여하고 있는 부분들을 살필 수 있는 계기를 마련해준다. 필자가 보기엔 그의 작품은 잠재의식의 매개를 거쳐 무의식 이론을 통한 의식의 비판을 수행한다. 우리의 자의식은 의식을 무의식에 대해 극단적으로 경계 짓지 않는다. 서로 연결되어 있기 때문이다. 인간 속의 어두운 표상들의 영역은 더 큰 경험 영역이다. 의식이 없는 것에 대한 자각인 것이다.

우리는 보이는 의식의 세계와 보이지 않는 무의식의 세계에 걸쳐 살고 있는 이중적 존재이다. 보이는 것과 보이지 않는 것은 서로 얽혀 있

10) 헤르만 크링스, 『자유의 철학 – 철학적 인간학의 근본문제』, 진교훈 · 김광명 역, 경문사, 1987. 특히 제4장 자유의 대가(代價) 참고.

다. 따라서 의식의 확실성이 바로 존재의 확실성을 담보하는 것은 아니다. 의식이 스스로를 해명할 수 있다는 확신에 대해 프로이트(Sigmund Freud, 1856~1939)는 회의적인 입장을 취한다.[11] 의식이 지닌 확실성은 얼핏 보아 확실한 듯하나, 한계를 지니고 있다. 우리의 의식적 정신세계를 탐구하는 열쇠는 무의식이나 잠재의식 속에 있기 때문이다. 그것은 자기반성을 통한 치료적인 대화이며, 의식이 접근할 수 없는 영역에의 접근이고, 잠재의식이나 무의식 영역에 대한 정신적 경험이다.

프로이트가 지적하듯, 예술이란 이드(id)로부터 에고(ego)를 거쳐 슈퍼에고(super‒ego)로 진행하는 심리에너지의 이동을 통한 자기치유와 자기구제, 자기보상 활동이다. 왜냐하면 예술은 의식과 무의식을 잠재의식의 매개를 통해 연결시켜주어 그 총체적인 모습을 드러내기 때문이다. 인간소외는 파편화로 인해 빚어진 인간상실에 다름 아니다. 따라서 파편화를 지양하고 총체적인 모습의 복원을 위한 이러한 시도는 절실하게 필요하다. 이종희 작품에 등장하는 주제인 잠재의식, 풍경, 기억 그리고 숲은 안과 밖, 의식과 무의식, 유와 무, 어느 한쪽의 일면성을 극복하고 이를 연결하여 감춰진 우리 삶의 총체성을 드러내는 역할을 수행한다.

11) 알프레트 쉐프, 『프로이트와 현대철학』, 김광명 · 홍기수 · 김정현 역, 열린책들, 2001, 18~19쪽.

이종희, 〈기억되는 숲(한 줄기)〉, 시멘트, 120×50×10㎝, 2009

이종희, 〈기억되는 숲(두 줄기)〉, 시멘트, 240×240×20㎝, 2009

이종희, 〈박제된 숲〉, 인스톨레이션, 2007

이종희, 〈잠재의식의 풍경〉, 시멘트, 목재,
구리튜브, 170×27×27cm, 2012

이종희, 〈잠재의식의 풍경〉, 시멘트, 돌, 목재,
30×111×21cm, 2013

3. 도시공간에서의 트랜스휴먼 이미지: 기옥란의 작품세계

　　예술은 본질적으로 예술가의 내적 삶이 투영되기 마련이다. 기옥란에 있어 내적 삶이란 우리가 살고 있는 도시공간에 대한 끊임없는 성찰에 다름 아니다. 기옥란의 작품에서 우리는 휴먼과 포스트휴먼 사이의 매개적 과정을 트랜스휴먼의 이미지를 통해 볼 수 있다. 오늘날 우리는 생명공학, 정보기술, 인지과학 및 유전공학이 복합적으로 연루된 시대에 살고 있다. 21세기에 들어와서 새로운 생명공학시대의 도래와 더불어 전통적인 휴머니즘은 위기를 겪고 있다. 이러한 경향의 중심에 이른바 포스트휴머니즘은 새로운 인간의 출현을 예측하는 것으로 나타난다.

　　전통적인 휴먼과 포스트휴먼의 중간에 위치한 트랜스휴먼은 인간존재와 생명의 가치를 해명하기 위해 집중된 여러 공학 분야들을 통해 인간이 지닌 생물학적 한계와 제한을 극복할 것으로 기대된다. 그럼에도 우리가 지닌 생물학적 몸은 변화된 환경에 잘 적응할 것으로 보이지 않는다. 생명공학은 유전학적으로 불가피하게 선택되고 배양된 인간으로서의 포스트휴머니즘의 등장을 암시한다. 트랜스휴머니즘은 과학기술을 활용하여 여러 측면에서 인간능력의 향상을 도모할 수 있다. 하지만 동시에 개인의 자율성과 자유의지 및 권리를 제한할 수 있는 부정적 측면도 아울러 지니고 있다. 이러한 이중성 속에서 우리 인간의 미래모습은 어떻게 전개될 것인가를 기옥란이 시도한 작품세계를 통해 들여다보기로 한다.

　　앞서 책머리에서 살펴보았듯이, 영혼의 순례자인 반 고흐가 그의 친구인 안톤 반 라파르트(Anthon van Rappard, 1858~1892)와의 서신왕래에서 밝히듯, "우리 각자에겐 생각할 수 있는 두 가지 관점이 늘 존재한다. 현재의 모습과 가능한 모습이 그것이다."[12] 다만 상상력에 의한 현실의 확장으로서 가능세계는 오늘날 인터넷매체를 통한 가상의 세계로 바뀌었다. 현재의 모습과 앞으로 전개될 가능한 모습은, 달리 말하면 현실의 세계와 가상

12)　반 고흐가 안톤 반 라파르트와 우정을 나누면서 보낸 편지의 한 대목이다. 반 고흐, 『영혼의 편지 2』, 박은영 역, 예담, 2008, 169쪽.

의 세계이다. 우리는 가능과 불가능을 조합하여 서로 다른 네 개의 세계를 그려볼 수 있다. 가능한 가능의 세계와 불가능한 불가능의 세계, 그리고 가능한 불가능의 세계와 불가능한 가능의 세계가 그것이다. 가능과 가능의 조합이나 불가능과 불가능의 조합 같은 앞의 두 세계는 동어반복으로 너무 분명하여 별 의미가 없는 조합이라 하겠다.

그런데 문제는 뒤의 두 세계이다. 가능한 불가능인가, 아니면 불가능한 가능인가. 우리는 현재의 모습을 토대로 바람직한 가능한 모습을 그린다. 작가는 상상력을 빌려 불가능한 가능의 세계를 그린다. 즉, 불가능하지만 이것을 가능의 세계로 끌어온다. 불가능을 가능으로 바꿔놓는 것은 상상력의 위대한 힘이다. 기옥란은 트랜스휴먼 시대를 예비하며 작가적 상상력이 더해져 불가능한 듯 보이는 가능한 작품세계를 구성한 것으로 보인다.

기옥란은 오랫동안 도시공간에서 삶을 영위한 여러 인간모습의 이미지를 작업해 왔다. 작품의 지속적인 주제로서 현대미술에서의 도시공간이 갖는 미적 이미지를 인간의 삶과 연계하여 천착해 왔다. 그녀는 첨단과학기술이 집중된 도시공간의 의미에 초점을 맞추면서 인간에게 미친 영향을 작품에 반영하고 있다. 거기엔 항상 도시공간과 자연 사이의 특유한 긴장관계가 놓여 있다. 그녀가 택한 색감과 미적 정조(情調)는 구성적 이미지와 더불어 내면적 신비로움을 더해준다. 기옥란은 색과 이미지, 적절한 면 분할과 공간 이미지가 조화를 이루는 다양한 표현 속에서 과도기적 트랜스휴먼의 긍정적인 특성이 잘 드러나길 시도한다.

최근 몇 년 동안 집중적으로 작업한 대표적인 작품들을 살펴보기로 하자. 〈여성, 그리고, 몸 그릇, 대지〉(2012)는 면 분할을 통해 도시공간이 차지하고 있는 구조를 잘 암시하고 있다. 또한 몸 그릇으로 비유된 여성의 생산적 창조 에너지가 분출되고 있으며, 자연의 형상인 대지(大地)를 그리고 있다. 대지는 우리에게 말을 걸어오며 작가로 하여금 표현의 욕구를 불러일으킨다. 어두운 톤이 주조를 이루되 흰 바탕의 여백과 어울리는 약간의 밝은 계열인 노란색과 푸른색이 대비를 이루어 희망을 보여준다. 〈생명, 교감, 그리고 나눔〉(2014)과 〈존재교감〉(2015)은 주제가 시사하듯, 도시공간

안에서 인간과 인간의 형상이 서로 부대끼며 교감을 나누거나 인간과 동물의 형상이 공존하고 있으며, 아마도 작품에 직접 개입한 작가인 듯한 인물의 응시하는 눈빛이 인상적으로 보인다.

인간은 관계적 존재로서 교감을 나누며, 문명은 줄곧 도시화를 지향해왔다. 모든 존재는 역동적인 움직임과의 상호관계 속에서 자신의 존재를 드러낸다. 글로벌 시대에 우리는 서로 다른 인종과 국가를 넘어 범지구적 문화에 참여하는 존재이다. 타자(他者)는 나와 다른 배척의 대상이 아닌, 존재계라는 거대한 그물망 속에 함께하는 공존재이다. 존재는 다양한 층으로 이루어진다. 무생물에서 생명으로, 식물에서 동물로, 동물에서 인간으로 이어지는 관계의 그물망이다. 동물은 식물과 인간을 이어주는 소중한 연결고리이다. 그들은 우리와 함께 생명을 공유하는 공감각적 존재이다.

발전과 진보라는 이름 아래 지나친 인간중심적 사고로 인해 생태계가 교란되고 파괴되었다. 생태계는 관계와 균형의 산물이다. 지금 당면하고 있는 현실은 생태계의 공존과 공생, 그리고 균형을 상실하고 있는 상황이다. 작가는 자신의 작품을 통해 인간과 동물이 서로 교감을 나누고, 조화로운 어울림을 통한 생명계의 복원을 표현하고자 한다. 이제 우리는 인간과 자연, 현실과 가상, 정신과 물질, 남성과 여성, 인간과 기술이 어떻게 조화를 이루며 함께할 수 있는지를 새롭게 생각해야 한다고 작가는 강조한다.

작가는 〈생명, 교감, 그리고 나눔〉(2014)이라는 작품을 통해 인간과 인간의 화해, 도시와 자연의 화해, 인간과 자연의 화해를 표현한다. 작품이 지향하는 바는 복잡함의 단순화요, 다양성 속의 조화로움이다. 그는 직선과 곡선의 만남, 인종과 인종의 만남, 문명과 문명의 만남, 이념과 이념의 만남을 통해 진정한 인간성의 회복과 더불어 모든 생명을 사랑하고 하나뿐인 지구촌의 평화와 화해를 모색한다. 특히 〈트랜스휴먼〉(2014)은 인간 뇌구조 안에 자리하고 있는 적절한 인식공간의 다양한 면 분할을 보여준다. 그리하여 미래에 인간의 뇌구조 안에서 펼쳐질 어떤 미지(未知)의 세계를 보여주려고 시도한다. 물론 그것은 매우 불확실한 세계일 것이다. 흔히 불확실하다는 사실만이 확실하다고 말한다. 이런 불확실성의 문제는 의식을

통한 우리 주변과의 상호작용에서 어느 정도 해명될 것이다.[259]

휴먼과 포스트휴먼, 그리고 그 사이를 잇는 트랜스휴먼 시대에 즈음하여 이번 갤러리 아르테(Gallery d'Arte, 548 West 28th Street, Suite 338, New York, NY 10001)에서의 전시(2016.7.20~26)가 예술과 인간본성의 관계를 바라보는 한국미술의 경향을 해석하는 기옥란의 고유한 방식을 잘 보여줄 것으로 기대한다. 나아가 세계미술의 심장인 뉴욕의 첼시에서 한국미술의 한 측면을 향유할 수 있는 의미 있는 기회가 될 것이다.

기옥란, 〈여성, 그리고, 몸 그릇, 대지〉, 45.5×53cm, Acryl on the canvas, 2012

13) UC Berkeley의 철학 교수이자 인지과학자인 Alva Noë는 그의 저서 *Out of Our Heads–Why You Are Not Your Brain, and Other Lessons from the Biology of Consciousness*, Hill and Yang, 2010에서 "우리는 지금까지 지각과 기억의 방법이나 지성과 도덕성을 결정하는 문제를 뇌에 집착해 왔으나 의식은 우리 내부의 문제라기보다는 무엇인가를 행하는 것"이라고 말한다. 기존의 관점에서 벗어나 의식의 문제를 우리 주변과의 상호작용에 초점을 맞춘 것이다.

기옥란, 〈생명, 교감, 그리고 나눔〉 60.6×60.6cm, Acryl on the canvas, 2014

기옥란, 〈트랜스휴먼〉, 45.5×45.5cm, Acryl on the canvas, 2014

기옥란, 〈존재교감〉, 45.5×45.5cm, Acryl on the canvas, 2016

제6장
비움과 채움,
유(有)와 무(無)

동아시아 사상에서의 없음, 곧 무(無)는 서구사상에서의 있음, 곧 유(有)와 대조적인 특징을 이룬다. 무는 선진시대부터 도의 근본적인 특징 중 하나로 본질적인 의미를 지닌다. 파르메니데스(Parmenides, B.C. 6세기 말~5세기 초)는 존재를 우주의 본질로 보았으며, 아리스토텔레스에서의 형이상학은 존재를 연구하는 학문이다. 그런데 서구에서는 무가 아니라 유가 본질이며, 이는 비움[虛]이 아니라 채움[實]의 문제이다. 이 채움은 서구지성사에서 발전과 진보의 상징으로 여겨져 왔다. 무는 도(道)의 형이상학적 특징을 나타낸다.

주지하는 바와 같이, 노자의 『도덕경』1장은 "도가도비상도(道可道非常道)"로 시작한다. 말로 표상(表象)해낼 수 있는 도(道)는 항구 불변한 본연의 도가 아니며, 참다운 실재가 아니라는 것이다. 무(無)는 천지의 시초이고, 유(有)는 만물의 근원이다. 그러므로 항상 무(無)에서 오묘한 도의 본체를 관조해야 하고, 또한 유(有)에서 광대무변한 도의 운용을 살펴야 한다. 무(無)와 유(有)는 한 근원에서 나온 것이고 오직 이름만이 다르다. 이 둘은 다 같이 유현(幽玄)하다. 이들은 유현하고 심오하며, 모든 도리(道理)나 일체의 변화의 근본이 된다. 무에서 유를 찾아가는 문명사의 발전과 진보가 아니라, 유에서 무를 찾아가는 역발상이 필요한 시점이다. 비움과 채움, 유와 무의 관계는 동전의 양면과 같이 둘이면서 하나이고 하나이면서 둘이다.

1. 박찬갑의 조각세계

1) 유에서 무를 향한 도정

조각가 박찬갑은 1960년대 중반 이후부터 1980년까지 〈불꽃〉이라는 주제로 상당한 기간 동안 자신의 예술세계를 집중시켜 오는 일에서 점화된다. 〈불꽃〉 연작은 인간이 태어나서 살아가는 과정인 삶을 불꽃에 비유해 조명한 것이다. 인류문명의 시작이 불의 사용으로 인해 가능했듯이, 불은 자신을 태워 어둠을 쫓고 온 세상을 밝혀준다. 박찬갑은 우리가 사는 삶의 본질이 무엇인가를 묻고 우리의 문화 정체성을 찾아서 1980년대 중반 이후 〈魂의 소리〉, 1990년대부터 〈아리랑〉 연작에 몰두하게 된다. 줄곧 무념무상(無念無想)의 경지를 표현해내려 애쓰면서 〈하늘새〉 연작을 통해 이를 더 심화하여 독특한 양식의 작업을 해 오고 있다. 이런 연작에서 추구하는 정신은 그의 투박한 손에서, 걸음걸이에서, 표정에서, 웃는 모습에서 그리고 무엇보다 눈빛에서 잘 전달되고 있다.

그의 작업과정을 추적해보면서 필자는 조각가 박찬갑의 경우엔 작가 자신이 추구하는 삶의 내용과 그것의 조형적 형상물이 거의 완벽하게 일치함을 보게 된다. 그는 스스로 "나의 작업은 자연의 섭리를 바탕으로 삼는다. 그것은 곧 인간에게 무한한 욕망과 욕구를 절제하는 일이다. 그것이 곧 자유이며 인간 생존의 길"이라고 말한다. 여기에서 우리가 주목할 점은 자연의 섭리, 인간의 욕망 그리고 자유이다. 한마디로 말하면, 가능한 한 인간의 욕망을 절제하고 자연의 이치에 따르면 자유와 해방을 얻게 된다는 것이다. 이는 곧 그의 예술세계를 열어가는 실마리이기도 하고, 동시에 다다르고자 하는 최종 결론이기도 하다. 미적 자유와 해방은 예술이 궁극적으

로 추구하는 경지이다. 이를 아마도 서구미학에서는 엑스타시스(ekstasis)로, 동양미학에서는 소요유(逍遙遊)나 어락(魚樂) 또는 좌망(坐忘)으로 비유할 수 있을 것이다.

인간과 자연 그리고 인간이 빚어놓은 예술의 삼면관계에 대한 고찰은 동서고금을 막론하고 많은 학자들과 작가들의 주된 관심사였다. 그 연관관계는 매우 미묘하면서도 작가 나름의 어법에 토대를 둔 것으로서, 해석의 묘미가 가장 두드러진 곳이라 여겨진다. 물론 예술이야말로 인간과 자연을 가장 자연스럽게 연결해주는 매개임과 동시에 완성이다. 이제 이런 관계에 대한 고찰에서 박찬갑에게 특유한 접근방식이 무엇이며, 어떤 공감을 자아내는가를 살펴보려고 한다.

그는 어떤 전시에서 "이번 작업은 하늘, 땅, 인간과의 조화를 통한 한 민족의 뿌리 깊은 혼(魂)의 소리를 바탕으로 인간 삶의 원천을 찾아보려는 데 있다. 나는 이러한 한국 민족의 사상을 통해 '오늘날의 작가는 무(無)에서 유(有)를 창조하는 것이 아니라 유(有)에서 무(無)를 찾아가는 작업이 필요하다. 왜냐하면 인간으로 태어났다는 사실 그 자체가 위대한 창조이기 때문'이다"라는 자신의 고유한 조형언어를 표명했다. 필자는 이 말 속에 작가의 예술관이 압축되어 나타나 있다고 본다. 있음과 없음의 관계는 관점의 차이일 뿐 내용의 차이가 아니다. 흔히 서양인의 사유와 존재방식은 '있음'에 있고, 동양인의 그것은 '없음'에 있다고 말한다. '있음'과 '없음'은 어떻게 서로 다르며, 어떻게 서로 같아지는가?

얼핏 보면 양자가 서로 정반대인 것처럼 보이나, 지상의 모든 '있음'이란 시간의 흐름에 따라 '없음'의 방향으로 흘러가기에 결국은 '있음'이 '없음'이 되는 것이 정한 이치일 것이다. 즉, 앞으로의 '없음'이 되어가는 지금의 '있음'인 것이다. 존재론의 예술철학자 하이데거가 말하듯, 이는 시간의 익어감, 곧 시숙(時熟)의 결과 자연스레 도래한 것이다. 인간이 살아가는 삶은 시간의 축을 따라 진행되면서 죽음에 이르는 것이며, 죽음 곧 무화(無化)는 시간의 소멸이다. 에피쿠로스는 "죽음은 …… 우리가 겪을 수 있는 가장 나쁜 것이라고 여겨지지만 실제로는 아무것도 아니다. 우리가 살아있는 동

안에는 죽음이 찾아오지 않으며, 죽음이 다가왔을 때 우리는 더 이상 존재하지 않기 때문이다"14)라고 말한다.

그는 끊임없이 채움[有, 實]에서 비움[無, 虛]으로의 전환을 모색한다. 그러면서 그는 사물을 마음의 세계로 치환하여 바라본다. 채워진 사물의 세계는 마음의 비움으로 전환된다는 말이다. 이러한 전환점은 그가 1970년대와 1980년대 중반까지 작업했던 〈불꽃〉 연작이 1980년대 중반 이후 〈魂의 소리〉로 넘어가는 대목에서 잘 드러난다. 마음의 세계에 대한 그의 탐색은 인간의 삶과 사물들에 대해 접근할 수 있는 조형적 해결 방법이었다. 이는 또한 작가 자신의 삶의 현장에서 생생하고 절실하게 체험한 결과물이다. 그에 의하면 마음이 곧 무(無)의 세계이다. 1990년대에 들어서서 한때 그가 시도한 이벤트나 퍼포먼스, 설치작업 등은 일과성이나 일회성에 그치지 않고 이를 통해 작가의 끊임없는 열정과 창조적 도전정신을 엿볼 수 있다. 설치작업의 군상들에서 우리는 작위를 피하고 무작위를 드러내려는 작가의 의도를 본다. 이는 앞서 그가 자신의 예술작업을 무에서 유를 만드는 것이 아니라, 유에서 무를 찾아가는 것이라 언급한 점과도 맥이 통한다. 왜냐하면 그에게 무의 절대치는 자연이요, 마음의 절대치 또한 무이기 때문이다.

박찬갑의 작업은 간결하면서도 군더더기 없는 절제된 조형세계를 보여준다. 이는 인간욕망의 절제, 인간구원의 본질과도 맞닿아 있다. 박찬갑의 조각예술에서 심오한 원초성을 직시한 바 있는 덴마크의 미술평론가 토마스 페테르센(Thomas Petersen)은 어떠한 예술의 흐름이나 미적인 영향을 받지 않은 독자적인 작가의 개성을 높이 평가한 바 있다. 나아가 페테르센은 박찬갑이 추구하는 무한한 자유에 대한 인간욕구의 상징성을 본다. 이는 완결되고 세련된 솜씨로서보다는 우리의 미의식 저변에 흐르고 있는 무기교의 기교를 통해 끊임없이 생명적인 것과 연관하여 나타난다.

박찬갑이 빚어놓은 다양한 형상의 인간모습은 태초에 있음직한 실존적 상황을 다양한 표정에 담아 절실하게 드러내고 있다고 하겠다. 왜 그에

14) J. Saunders(ed.), *Greek and Roman Philosophy after Aristotle, Epicurus*, 341, New York: Free Press, 1966.

게 인간군상인가? 오늘날을 가리켜 사람들은 고향상실의 시대, 인간성 상실의 시대, 혹은 고독한 군중의 시대라고들 한다. 이런 시대상황에서 작가는 상실을 극복하고 돌아갈 고향이 있는가를 묻고 있다. 인간군상의 다양한 모습에서 노래를 부르거나 아우성을 치는 것으로, 또는 대화하는 모습이 연상되기도 한다. 아무튼 입을 벌리고 있는 독특한 표정을 박찬갑은 우리 인간에게 가장 순결하면서도 고귀한 행위라고 생각하며, 세상에 태어나는 순간에 '입을 벌림'으로써 세상과 첫 교감을 나누게 된다고 본다. 그에 의하면 이러한 상징적 행위는 바로 삶의 본질을 이해하고 가장 큰 행복을 표현하는 순결한 표정이요, 원초적인 메시지일 것이다.

박찬갑과 오랜 친분을 나누면서 그의 조형세계를 가까이 접하고 비교적 적확하게 꿰뚫고 있는 프랑스의 미술평론가 제라르 슈리게라(Gerard Xuriguera)는 박찬갑이 보여주는 "예술세계의 진면목은 엄밀히 말해 형상 자체가 아닌 형상이 암시하고 있는 형이상학적 내용에서 찾아져야 한다. 실제로 그의 모든 작품 속에는 우리의 사유를 고양시키며 물질적 재료를 초월해 가는 상징적 요소가 담겨 있다. 다시 말해 철저하게 실존적인 무언가가 그 상징성에 밀착되어 있다"고 본다. 우리는 그에게서 동양예술에서 말하는 사형취의(捨形取意), 곧 형상을 버리고 그 너머의 의미를 읽을 수 있으며, 이는 곧 인간의 근원적인 본질과 만나는 일이다.

박찬갑은 주변의 자연환경을 자신의 예술세계에 잘 어울리게 담아내는 걸출한 역량을 지닌 작가이다. 그리하여 자신의 지론인 생명 회복을 강조하고, 보는 이로 하여금 교감하게 한다. 그의 작업현장인 산청군 생초면이나 동강이 흐르는 영월군 영월읍 삼옥리에 가보면, 바로 자연 그대로가 조각공원이라 해도 손색이 없을 정도로 자연과 자신의 조형세계가 잘 어우러져 있다. 또 하나 우리가 주목할 점은 그의 작업현장에서 그의 주도 아래 국제적인 조각 심포지엄을 열어 문화적으로 교류하고, 나아가 지역문화의 세계화를 시도하고 있다는 사실이다. 또한 조각 창작이 이뤄지는 전 과정을 생생하게 보여줌으로써 우리로 하여금 자연의 근원에 대한 성찰을 하게 한다. 심포지엄에 참여한 여러 작가 가운데 베네수엘라의 콜메나르즈 아스

드루발(Colmenarez Asdrubal)은 "산과 계곡이 빚어낸 아름다운 자연은 그 자체가 예술"이라고 감탄한 바 있다. 무엇보다도 조각 심포지엄을 통해 예술을 통한 생명의 회복, 예술을 통한 세계인과의 교감을 꾀했다고 본다. 이는 이 시대에 절실한 작가적 소명의식으로 보인다.

앞서 살펴본 바와 같이, 박찬갑 예술세계의 핵심은 '있는 것'을 비워가며 점차 '없는 것'을 찾아가는 과정에 있다. 그러기 위해선 아마도 사물에 대한 지각이 아니라 마음으로의 깨달음, 형상을 넘어선 경지가 필요할 것이다. 이는 그에게서 사물에 대한 철저한 지각을 바탕으로 사물을 섭렵한 결과 얻어진 값진 산물이다. 마치 석공이 돌 속에서 쓸데없는 부분을 다 쪼아내고 남는 것으로 작업을 완성하는 것과도 같은 이치이다. 이는 '채움을 비움으로' 바꾸는 일이거니와 원래 있는 그대로의 모습으로 되돌아감이다. 이렇게 하여 그는 늘 인간과 자연이 교감하길 바라며, 삶을 포용하는 시선을 담고 싶어 한다.

박찬갑은 인간과 자연의 관계를 천지인(天地人)의 상관관계에서 해석하며, 돌에 구멍을 뚫거나 물을 주입하는 것으로 비유한다. 특히 그의 작품 중에 '종(鐘)'은 염원의 대표적인 상징이며 의식이다. 적어도 종(鐘)에 관한 성덕대왕신종으로 대표되는 이른바 우리의 영혼을 울리는 천년의 소리를 비롯하여 예술적 조형미가 뛰어난 신라의 종이나 고려의 종, 양식의 혼합을 보인 조선시대의 종들은 그 상징적 의미가 강하다. 날아갈 듯 동적으로 묘사된 비천상(飛天像)에 보이는 아름다운 문양들, 그리고 음향학적으로 우리 종에 특이한 소리의 간섭현상인 맥놀이는 매우 독창적인 것이라 여겨진다.

특히 그는 우리나라의 종소리가 땅을 울린 다음에 하늘로 치솟아 인간에게 들려옴으로써 천지인의 조화로움을 잘 나타내는 데 착안한다. 박찬갑은 이 종 소리가 인간이 살아가는 삶의 본질을 드러내는 에너지로 승화되어 온 누리에 널리 퍼진다고 본다. 어떤 평자는 이를 간과하기도 하나, 필자가 보기엔 매우 일리 있는 주장이라 여겨진다. 우리는 박찬갑의 역동적인 작업현장에서 예술의 경계를 뛰어넘은 삶과의 밀접한 연관성을 찾게 된다.

그가 자신의 예술적 정체성의 뿌리를 두고 있는 삶에는 자연에 끊임없이 다가가는 정서가 담겨 있다. 이러한 정서가 그의 예술세계로 승화되어 우리에게 보편적인 공감을 자아내며, 세계인과의 교감을 가능하게 한다.

2) 아리랑-세계평화의 문

조각가 박찬갑은 1965년 원주 가톨릭센터 개관기념 초대전을 시작으로 오늘에 이르기까지 50여 년 가까이 조각 작업을 통해 소통과 공감, 치유의 의미를 강조해 오고 있다. 지금 이 시대의 화급한 문제를 이미 반세기 전부터 던져 온 셈이다. 나아가 그는 물질을 서로 나누고 사람을 섬기며 교제하고 친교하는 공동체인 코이노이아(Koinoia)를 지향하며 '더불어 사는 열린 마음'을 실천하는 작가로서 활동하고 있다.

그간 그는 국내외 국제조각 심포지엄에 43회 이상 초대되었고, 한국, 일본, 덴마크, 미국, 프랑스 등지에서 46여 회의 개인전을 가졌다. 나아가 미국의 마이애미 아트페어, 파리의 그랑팔레 등을 비롯한 국내외 그룹전에 400여 회 초대되는 등 경이로운 업적을 쌓았다. 또한 김천 시민조각공원, 한국전쟁 50주년 특별기획 UN 기념공원(2000년, 부산), 법원 그 이상의 신개념 문화공원(2010, 서울북부지방법원 야외조각공원, 2014년 울산지방법원 야외조형물), 프랑스 낭트의 동양조각공원을 비롯하여 스웨덴의 룰레아, 베네수엘라의 트루질로, 일본의 스쥬 등 해외의 여러 도시에 작품이 설치되어 세계인과 교감하고 있다. 또한 프랑스 마니에 시 아트페스티벌 심사위원 및 국제 현대미술관 운영(영월), 프랑스 국립미술협회의 정회원으로 활동하고 있다.

여기서 살피려는 그의 〈아리랑 - 세계평화의 문〉(2014)이라는 주제는 인간성 상실의 시대를 사는 오늘의 우리에게 산타클로스(Santa Claus)를 새롭게 재해석하여 자신을 되돌아보게 하는 계기를 마련해준다. 얼핏 보기에 아리랑, 세계평화의 문, 그리고 산타의 모습이 서로 무슨 연관이 있는지 우리에게 무척 낯설게 보인다. 박찬갑은 단순화되고 압축된 상징적 표현의 인간군상(人間群像)에 인간실존의 모습을 새기고, 여기에 산타의 모습을 중

첩시켜 보편적인 정서를 일깨운다.

　　주지하는 바와 같이, 산타클로스는 성탄 전야에 착한 아이들에게 선물을 가져다주는 전설로 우리에게 매우 친숙한 이름이다. 왜 하필 평화의 문에 산타클로스가 등장하는가? 평화는 일체의 갈등 없이 평온하고 화목함을 전제로 한다. 우리가 살고 있는 한반도에서의 남북의 대치는 물론이거니와 지금 이 순간에도 세계의 곳곳에서 반목과 갈등, 전쟁이 그칠 날이 없는 것이 오늘의 현실이다. 평온과 화목은 욕망의 채움[有, 實, 充]이 아니라 절제의 비움[無, 虛, 空]에서 가능하다. 욕망과 권력, 소유의 채움은 역사적으로 항상 갈등을 유발해 왔다. 그는 인류가 발전이라는 이름으로 끊임없이 갈망해 온 인간욕구의 채움에서 절제와 명상의 비움으로의 미적인 전환을 모색한다. 무(無)에서 유(有)를 추구한 갈등과 욕망의 역사가 아니라, 유(有)에서 무(無)를 향해 가는 비움과 평온의 삶을 추구한다. 그러면서 그는 사물을 마음의 세계로 치환하여 바라본다. 채워진 사물의 세계는 마음의 비움으로 전환된다.

　　여기에 '산타클로스'라는 말은 270년 소아시아의 리키아 지역의 파타라 시에서 출생한 성 니콜라스의 이름에서 유래되었는데, 그는 남을 긍휼히 여겨 은혜를 베풀고 도와주는 마음이 지극히 많았던 사람으로 후에 미라의 대주교(大主敎)가 되었다. 남몰래 많은 선행을 베풀었던 그의 생전의 행위에서 유래하여 산타클로스 이야기가 생겨났으며, 그는 자선(慈善)을 베푸는 전형이 된 인물이다. 박찬갑의 작업방향은 자선을 베푼 산타와의 우연한 접목이 아니라 일찍이 미술을 통한 정신지체 장애우에 대한 지극하고 각별한 관심과 보살핌을 인정받은 바 있어 정부로부터 사회교육 유공자상(1980, 문교부)을 받기도 했다. 이번 작업 또한 이런 맥락의 연장선 위에 놓인다고 하겠다.

　　조각가 박찬갑은 "나의 작업은 자연의 섭리를 바탕으로 삼는다. 그것은 곧 인간에게 무한한 욕망과 욕구를 절제하는 일이다. 그것이 곧 자유이며 인간 생존의 길"이라고 말한다. 자연의 순리와 질서는 우리에게 무언의 가르침을 준다. 그는 2007년 이후 꾸준히 〈나는 누구인가〉(2009)라는 주

제의 연작을 통해 자신의 정체성을 물으며 근원에 충실하려고 애쓴다. 인간 본연의 모습을 찾는 작가의 노력은 마치 초월과 실존의 철학자인 니체 (F. Nietzsche, 1844~1900)가 제시한 "대지와 생명에 성실하라"15)는 외침과도 같아 보인다. 대지와 생명에 성실함은 곧 인간 삶에 대한 사랑이다. 박찬갑의 작업은 간결하면서도 군더더기 없는 절제된 조형성을 잘 드러낸다. 이는 인간욕망의 절제, 인간구원의 본질과도 맞닿아 있어 보인다. 우리는 그에게서 외적으로 나타난 형상 너머에 담긴 깊은 의미를 읽을 수 있으며, 이 의미는 곧 인간의 근원적인 본질과 만나는 일이다.

우리는 박찬갑의 역동적인 작업현장에서 예술의 경계를 뛰어넘은 삶과의 밀접한 연관성을 찾게 된다. 그가 자신의 예술적 정체성의 뿌리를 두고 있는 우리의 삶엔 깊은 정한(情恨)이 담겨 있으며, 자연에 끊임없이 다가가는 정서가 돋보인다. 정(情)과 한(恨)은 '떠남과 기다림', '있음과 없음', '원망(怨望)과 그리움'의 대립이 화해되고 지양(止揚)된 변증법적 구조를 띠고 있다. 우리에게 정(情)과 한(恨)이 얽혀 있는 정한(情恨)이라는 특별하고 고유한 정서는 '아리랑'과 맞닿아 있다. '아리랑'은 우리나라의 대표적인 민요 가운데 하나로 예부터 민중 사이에 면면히 불려오는 전통적이면서 토속적이고 소박한 가락에 애절함과 구슬픔을 담고 있다. 그러면서도 애잔함에 빠지지 않고 이를 간직하면서도 극복하여 마침내 은근과 끈기의 정서로 화해를 이룬다.

조각가 박찬갑은 1999년 이후 오늘에 이르기까지 〈아리랑 - 영원한 우정의 샘물〉(2002), 〈아리랑 - 魂의 소리〉(2011) 연작 작업을 해 오고 있는 바, 이러한 아리랑의 특유한 정서에서 공존과 상생의 평화로움으로 안내하는 출구로서의 문(門)을 발견한 것으로 보인다. 이 문은 우리만의 것이 아니라 세계로 향하는 통로이자 하늘을 향해 비상하는 〈하늘새〉(2007)이며, 〈하늘에 열린 窓〉(2010)이기도 하다. 이러한 그의 예술의지는 우리의 지역성을 넘어 세계성으로 승화되는 이른바 지역적인 것의 세계화요, 세계적인

15) Friedrich Nietzsche, *Also sprach Zarathustra*, Vorrede, Friedrich Nietzsche Werke Bd. 2, Darmstadt: Wissenschaftliche Buchgesellschaft, 1982, p.280.

것이 지역적인 것에 고루 스며들게 하는 계기가 된다.[16] 동시에 그가 추구하는 이러한 보편적인 공감은 갈등과 대립, 모순을 딛고 소통을 가능하게 하는 바탕이 될 것으로 기대한다.

박찬갑, 〈하늘새〉, 3,300×900×4,500cm, 화강석, 청동, 2007

16) 예술의 기교적 측면이나 작품을 다루는 소재적 측면 혹은 나아가 정책적 측면 등에서 세계화의 문제는 다양한 층위에서 논의될 수 있을 것이다. 그러나 무엇보다도 정서적 측면에서의 보편적 공감이 세계인이 공유해야 할 세계화의 기본일 것이다. 예술과 세계화의 관계에 대한 논의는 다음을 참고할 것. James Elkins, Zhivka Valiavicharska and Alice Kim(ed.), *Art and Globalization*, The Pennsylvania State University Press, 2010.

박찬갑, 〈Arirang—세계평화의 문〉, 가변설치, 화강석, 2014

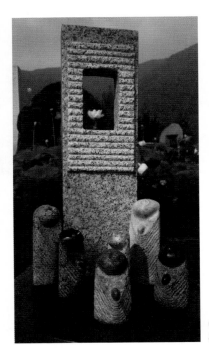

박찬갑, 〈Arirang—world peace〉,
300×300×300cm, 돌, 2014

2. 이미지의 중첩: 박미의 〈기억 닮기〉와 〈그림자놀이〉

박미(1979~)는 30대 후반의 작가로 2003년 이후 개인전 4회, 부스 개인전 및 초대 개인전을 10여 회에 걸쳐 가진 바 있으며 모하창작스튜디오 레지던시(경북 울주군) 및 아시아프, 청년작가 기획전과 신진작가 발굴전을 비롯하여 국내외의 여러 그룹전에 활발하게 참여하고 있다. 최근에 제14회 문신미술상 청년작가상을 수상한 바 있다. 필자는 평소 어떤 이론적 토대를 갖고서 작품에 접근하는 것이 아니라 작품을 통해 작품에 특유한 이론적 근거를 찾아내는 일이 매우 중요하다고 생각한다. 외재적 이론으로써 작품을 재단(裁斷)하고 접근하는 일은 실제로 작품 창작이나 평가에 별 도움이 되지 않거니와 오히려 작품에 앞서 편견이나 선입견을 갖게 되기 때문이다. 따라서 이에 근거하여 작가 자신의 삶과 예술의지가 작품에 어떻게 실현되고 있으며, 그리하여 작가의 독특한 예술세계가 어떠한가를 모색해보려 한다.

작가 박미에게 있어 회화적 모티프는 빛과 사물 그리고 그림자이다. 이들 요소가 작가 자신의 감정이입을 통해 서로 형상을 이루어 자연스럽게 우리의 심성과 서로 교감하게 되고 소통하게 된다. 작가의 말을 빌리면, 빛을 끌어들이려는 의욕에서 근원적이며 이상주의적인 접근을 엿볼 수 있으며, 이미지를 구하려는 다양한 방법은 간결하고 단순하다. 그리하여 표출된 내용은 리얼하게 보인다. 나타난 형상의 뒤에는 작가가 추구하는 가치와 이념이 자리하고 있거니와, 표현방법은 절제되고 압축된 과정을 거친다. 그리하여 있음의 배후에 감춰진 없음의 의미를 찾아내는 것이다.

"사람들은 왜 중첩된 이미지를 쓰고 손을 그리느냐고 묻는다. 어둠 속에서 빛을 처음 봤을 때 느꼈던 순간들을 재현하기 때문이다. 한쪽 시력을 잃게 되면서 비로소 손이 만들어내는 사물을 알게 되었다"라고 작가는 말한다. 비즈(beads)를 붙여 만든 두 개 혹은 그 이상의 그릇이 교차하면서 중첩된 이미지가 생긴다. 이는 문자 그대로 사물과 사물의 만남이기도 하고, 비유적으로 사람과 사람의 만남이 빚어낸 장(場)으로 보이기도 한다. 작가

는 이를 공감과 소통의 공간으로 바라본다. 시간이 채워진 내용을 공간이라고 한다면, 각자의 지나간 기억이 만나고 더해지면서 공유할 기억의 공간을 갖게 되고, 결국엔 그 공간 안에서 서로 함께할 삶에 대한 기억이 닮아 있게 된다. 필자가 늘 강조하는 바와 같이, 닮아 있기에 공감과 소통이 가능하리라 본다. 이는 그의 〈기억 닮기〉 연작으로 이어진다.

10여 년 전부터 한쪽 눈을 실명하게 된 박미 작가는 불완전하고 희미한 시력을 바탕으로 수화동작이나 손의 예민한 움직임에 상당 부분 의존하여 중첩된 이미지를 작업에 끌어들이게 되었다. 지면 위에 점자(點字)처럼 도드라진 점을 손가락으로 만져 의미를 알게 되면서 알갱이의 촉감과 빛의 느낌을 얻을 수 있는 소재인 비즈로 작업의 영역을 옮겼다. 그는 시지각적 대상들인 형태나 빛, 색, 운동이나 균형 등을 손의 감각으로 대체하면서 사물과의 새로운 관계를 설정하게 되었다. 손을 통한 사물과의 직접적인, 살아있는 접촉은 시각과는 달리 작품에 더욱 생기를 더하게 하고, 매개 없이 자연대상과의 교감을 가능하게 한다. 어떤 전제 없이 사물을 있는 그 자체로 받아들이며 직관하는 것이다.

박미는 비즈 외에도 모조 다이아몬드로 알려진 큐빅을 심는 방법과 과정을 통해 다양한 이미지를 재현한다. 대체로 작품의 양식은 마음과 손의 일치로 이루어진다. 이때 손에 의한 지각은 기호화·의미화되어 신체 전체가 지향하고자 하는 바를 전달하고 대변한다. 평면 위에 촘촘한 그물망처럼 엮인 큐빅 입자들은 저마다의 개체로서 완결된 모습을 드러낸다. 여기서 부분이 전체를 대변하는 게슈탈트적 접근을 엿볼 수 있다. 파편화된 부분들은 때로는 우연적으로 무분별하게 집합을 이루되, 이는 실체가 아니라 그림자인 허상에 다름 아니다. 이 허상은 실상과의 관계 속에 놓인 존재의 부재이며, 의미의 무의미이다. 물론 우리는 부재를 통해 존재를, 무의미를 통해 의미를 찾아내야 한다. 허상을 두고 작가는 밤하늘을 떠도는 유성에 비유하여 한순간 찬란하게 명멸할 막막한 우주의 파편일 거라고 추측한다. 작가는 이처럼 자체발광하는 입자들을 '단자들(monads)'로 보고, 이들의 집합과 더불어 스스로 빛을 발하기를 소망한다.

단자론(單子論)을 펼친 라이프니츠(G. W. Leibniz, 1646~1716)에 따르면, 단자란 외부세계로부터 독립되어 존재하는 단순실체로서 모든 단자들은 서로 구별되고 어느 둘도 결코 동일하지 않다. 그것은 비물질적 실체로서 개체적이다. 그런데 작품에서 큐빅으로 유추된 단자입자들은 그 이면에 어둠을 숨기고 있으며 무(無)를 지향한다. 스스로 빛을 발하던 입자들은 지구의 대기권에 들어와 뿔뿔이 흩어져 밤하늘에 흐르는 유성들처럼 떠돈다. 이 안에서 작가는 '감수성의 충돌로 인한 변증법'을 엿보고 싶다고 고백한다. 이는 아마도 다양한 인자의 모순된 대립과 갈등이 변증법적으로 해소되고 화해되길 소망하는 작가 나름의 시도일 것이다.

〈기억 닮기〉 연작(2013~14)에 등장하는 여러 형태의 그릇 이미지들은 서로 포개지기도 하고 때로는 겹쳐진 음영을 드러내어 잊힌 기억을 되살리는 매개체 역할을 수행한다. 평론가 이선영은 박미의 작품에 등장하는 여러 형태의 그릇을 기억을 담기 위한 매개체로 보며, 여기서 '비워져 있으면서 채워진 공간'을 읽는 바, 매우 유의미한 관찰로 보인다. 비움으로써 채움을 예비하는 동양적 여백의 아름다움으로 읽히기 때문이다. 또한 그릇들이 서로 만남으로써 공통의 경험을 쌓고, 서로 닮음의 기억을 공유할 수도 있을 것이다.

큐빅을 이용한 점묘적 구성은 중첩의 공간을 만들며, 두 형태가 공유하는 부분의 밀도는 강하다. 기억이 과거와 현재를 이어주고 미래의 근거를 예비한다는 점에서 인간 삶의 정체성을 이루는 핵심이라 할 때, 기억의 공유는 곧 삶의 공유이다. 〈소통 그리고 울림〉(2010~12)은 시각의 내면화로서 마음의 공명(共鳴)을 염두에 둔 작품이다. 단순한 기호를 넘어선 의미의 전달이다. 〈그림자놀이〉(2009)는 손짓의 다양한 표현을 통해 형상의 실루엣을 빚어내고, 이 형상에 의미를 부여하여 언어적 소통을 꾀한다. 손짓은 의미가 담긴 기호로서 우리 몸이 지각하는 세계와 연결되어 있다.

박미에게 있어 손의 촉감은 시지각의 보완이요, 확장으로서 의미를 지닌다. 우리의 삶 속에는 존재와 무, 의미와 무의미, 실상과 허상, 현실과 이상이 뒤섞여 있다. 메를로퐁티(Maurice Merleau-Ponty, 1908~1961)는 인간

적 실재의 양의성(兩義性)을 이분법적 양자택일이 아니라 애매성 속에 한데 섞여 있음을 보았다. 인간은 운명적으로 모순된 것의 이중성을 지니고 살아갈 수밖에 없다. 하지만 박미의 작업을 통해 우리는 시간의 간극을 기억으로 되살리고, 기억 닮기로 삶의 체험공간을 공유하며, 울림으로써 소통의 폭을 넓히려는 특유한 작가정신을 확인할 수 있다.

박미, 〈소통, 그리고 울림〉, 100호, 혼합재료, 2010∼2012

박미, 〈그림자놀이〉, 50호, 혼합재료, 2011

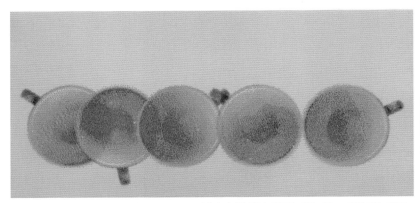

박미, 〈기억 닦기-3355〉, 120×60cm, 혼합재료, 2013

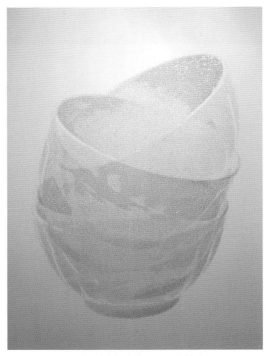

박미, 〈기억 닦기〉, 100호, 혼합재료, 2013~2014

제7장

삶의
생성과 흔적,
소멸

요즈음 우리 사회의 화두가 되고 있는 키워드 가운데 하나가 아마도 '참살이'라는 뜻을 가진 '웰빙'일 것이다. 이는 이른바 '좋은 죽음'이라는 '웰다잉'과 불가분의 관계에 놓인다. 한마디로 말하면 삶과 죽음의 문제이다. 이에 대해 다양한 학문적 근거와 관점 및 논의가 가능하겠으나, 여기에서는 작품을 통해 작가들이 어떻게 삶의 생성을 바라보고 있는가, 그리고 소멸되어 가는 과정과 흔적을 여러 형상과 소재를 통해 어떻게 표현하는가를 몇몇 작가의 예를 들어 살펴보려고 한다.

1. 생성과 소멸의 순환: 백혜련의 〈희망 그리고 자유〉 연작

작가 백혜련은 민들레의 흰 깃털 혹은 갓털[冠毛][1]이 바람에 날리는 형상을 소재로 생성과 소멸의 이미지를 그리며, 거기에서 작가 나름의 희망과 자유 그리고 치유의 메시지를 전달하고자 한다. 대체로 작가의 예술의지는 작가 자신의 것이되, 온전히 작가 개인의 몫이라기보다는 시대의식의 반영이기도 하다. 특히 요즈음 자아정체성의 위기와 더불어 좌절과 절망이라는 병이 일상이 되고 있는 터에 희망과 자유 그리고 치유는 우리 모두에게 절실히 필요한 화두이다. 이제 이와 연관하여 〈희망 그리고 자유〉 연작을 중심으로 백혜련의 작품세계를 들여다보기로 한다.

작가는 실의에 빠져 절망의 시간을 보낸 바 있는 자신의 체험을 토대로 민들레의 질긴 생명력에 대한 섬세하고 미묘한 관찰을 통해 고유한 회화적 소재와 기법을 마련한 것으로 보인다. 작가에게 있어 중심 문제는 무엇을 소재로 삼아서 왜 그리며, 어떻게 작업하는가인데, 이는 물론 작품의 존재근거이기도 하다. 이 과정에서 필자는 선입견을 갖고서 어떤 사상이나 이론을 작품의 외부적 근거에 기대어 접근하는 것이 아니라, 작품에 내재된 의미를 탐색하는 일이 바람직하다고 생각한다. 원래 작품이란 사상이나 이론에 앞서 존재하기 때문이다. 달리 말하면 사상이나 이론이 작품을 억지로 이끌어가는 것이 아니라 작품의 밀도(密度)가 사상이나 이론을 선도하는 것이 자연스런 이치일 것이며 미술사적 방향일 것이다.

1) 민들레의 솜털은 꽃받침이 변한 것으로, 머리의 갓 모양을 닮아 '갓털'이라고 부른다. 씨앗을 멀리 보내기 위한 장치로서 갓털은 적당한 곳에 도달할 때까지 움직이지 않도록 씨앗을 고정해주고 수분을 공급하며, 산들바람이 아닌 센 바람을 만나면 수백 킬로미터까지(어떤 기록에 의하면 240km까지) 날아가 착지한다.

백혜련은 왜 민들레를 작품의 소재로 삼는가? 이에 대한 답은 민들레의 속성에서 잘 드러난다. 민들레는 국화과의 여러해살이풀로서 뿌리줄기나 종자로 번식하며 우리나라 어디에나 분포하고 있거니와 숲의 가장자리, 들판이나 공원, 길가에 자란다. 민들레는 겨울에 꽃줄기와 잎이 죽지만 이듬해에 다시 살아나는 강인한 생명력을 지니고 있는 까닭에 밟아도 다시 꿋꿋하게 저항하며 일어나는 민초(民草)의 삶에 비유되기도 한다. 작가는 좌절과 절망의 순간에 아스팔트나 콘크리트, 보도블록의 갈라진 틈새에 뿌리를 내리고 꽃을 피우는 민들레를 보면서 생명에의 외경(畏敬)을 느낀 것으로 보인다. 나아가 작가는 질긴 생명력을 지닌 민들레 갓털이 널리 퍼져나가 생명의 뿌리를 새롭게 내리는 현장을 봄과 동시에 미지(未知)의 세계에 대한 새로운 희망 그리고 자유를 읽는다.

　　작가는 민들레의 생성과 소멸이 유기적으로 순환하는 과정을 회화적으로 이미지화하면서 인간이 살아가는 원초적인 모습을 여기에 중첩해본다. 민들레의 갓털은 살아 움직이는 생명체의 변모과정에 다름 아니기 때문이다. 작가는 민들레 갓털의 미묘한 움직임을 비구상적인 조형기법으로 표현하여 생성과 소멸에 대한 내면의 의식세계를 상징적으로 투영하고 있다. 민들레의 구체적 모습은 과감하게 생략되고, 기본적인 점, 선, 원이 무채색으로 그려져 있다. 그리하여 비본래적인 부분은 사라지고, 본래적인 부분인 생명의 순환만이 압축적으로 나타나 있다. 우리 삶의 진정한 의미는 비본래적인 부분을 털어내고, 본래적인 부분을 찾는 데 있다.

　　작가는 민들레 몸체로부터 갓털이 떨어져 나와 씨앗으로 퍼져나가는 모습을 시지각적인 영상에 담고, 거기에 내재된 생성과 소멸의 이미지를 그린다. 생성은 소멸을 거쳐 다시 새로운 생성의 에너지로 회귀한다. 여기에서 생성과 소멸의 경계가 없어지고 서로 넘나드는 초월과 자유의 경지가 드러난다. 이때 모든 인위적인 욕망이나 집착이 사라지고 자연의 원리에 순응하게 된다. 이는 생명의 순환이요, 자연의 경이로움이다. 바람에 흩날리되, 소멸이 아닌 다른 생명으로 되살아난 민들레 갓털의 모습에서 우리는 진정한 삶의 에너지를 축적하게 되며 희망과 자유의 계기를 향유하게 된다.

사물의 사물성은 작품의 작품성과도 연관된다. 물리적 존재로서의 사물은 정신적 존재로서의 작품으로 전환된다. 작품이 소재로 삼고 있는 사물의 사물성에 대해 철저하게 고찰한 이후에야 작품성의 의미가 밝혀진다. 민들레 솜털 혹은 갓털은 아마도 자연과의 은밀한 교감을 통해 적당한 강도의 바람을 타고 자유롭게 날아다니다가 적절한 곳에 착지한다. 민들레 갓털은 본체로부터의 분리와 분열의 발아과정을 거쳐 새로운 생명체로 이행하면서 고통을 치유하며 희망을 갖고서 자유를 얻는다. 작가는 민들레 갓털의 미세한 움직임을 잘 포착하고, 그것이 비상하여 이동하는 모습을 통해 생명의 소멸과 순환이라는 의미를 비구상적 조형형식에 담아 표현한다. 갓털에 내포된 생명의 기운은 봄과 여름의 생성 단계, 가을과 겨울의 소멸 단계를 거치면서 고통과 치유, 희망과 자유의 이미지를 함축한다.

작가가 즐겨 사용하는 무채색은 빛으로 인한 강렬한 생명현상이 있기 전의 원초적인 상태의 기본적인 명암만을 드러낸다. 최근 3년여에 걸친 작품 〈희망 그리고 자유〉 연작(2013, 2014, 2015)에 나타난 모습을 몇 가지로 나누어 언급할 수 있겠다. 비상하기 직전의 갓털의 모습을 그린 작품은 발아하기 직전 순간의 느낌을 표현하기 위해 캔버스에 먼저 물을 뿌리고 그 위에 아크릴물감을 사용하여 번짐 효과를 이용해 날아다니는 느낌을 극대화했다. 순환을 상징하는 원 형태의 조형은 갓털의 원래 모습으로서 생명체가 생성에서 소멸, 다시 소멸에서 생성으로 순환하는 의미를 내포하고 있다. 원의 이미지는 처음과 끝, 생성과 소멸이 서로 다른 둘이 아니라 하나로 연결되어 있음을 상징한다. 마치 불교에서의 원융(圓融)사상처럼 한데 통해 아무런 구별이 없거나 원만하여 막힘이 없다. 민들레 갓털의 이미지는 소멸하면서 동시에 성장하는 생명의 순환고리이다. 작가는 갓털의 퍼짐과 번짐 효과를 통해 팽창하는 소우주 같은 에너지의 활력을 표현했다.

작품에서 보인 수직으로 뻗은 선은 생명의 씨앗을 받치고 있는 민들레 꽃대의 강인함을 나타낸다. 이 수직선은 어려운 환경의 대지에 뿌리를 내리며 삶을 이어가는 민들레의 강인한 생명력이요, 이 시대를 살아가는 작가 자신은 물론이며 우리 자신의 생명력이다. 매우 미세한 솜털의 씨앗

에 생명이 잉태되어 있다. 민들레 씨앗은 매우 작고 가벼운 존재로, 바람에 의존해서 멀리까지 이동하면서 자신의 생명을 확장한다. 씨앗은 생명을 간직한 작은 우주이며 세계다. 틈새에 생명의 뿌리를 내리는 민들레의 치열한 생명력에서 삶의 긴장된 의지를 엿볼 수 있다. 소멸에서 생성으로의 순환과정은 아픔과 고통을 겪으면서 얻게 된 희망과 자유의 산물이며, 여기에 작가의 체험이 그대로 투영된 것으로 보인다.

민들레 갓털은 사방으로 흩어져 아무리 척박한 곳이라 하더라도 뿌리를 내려 수많은 새 생명을 피워낸다. 이러한 민들레의 생명의지는 작가의 조형세계로 그대로 전이된다. 이를테면 살얼음이 긴 초겨울의 연못 언저리에 따스한 햇살과 더불어 흩어진 민들레 갓털은 긴 겨울을 지나 다가올 봄의 신록을 기다리는 희망을 안고 있다. 작가는 동토의 겨울을 회색과 검정색으로, 그리고 민들레 갓털을 흰색으로 대비하여 냉혹한 현실의 어두운 상황에서도 밝은 희망의 메시지를 표현하고 있다. 봄의 신록에 피어 있는 민들레를 받치고 있는 수직의 꽃대는 절망을 희망으로, 억압을 자유로 전환해주는 메신저이다. 기법상 수직으로 흘러내리는 선은 어둠 속에 피어나는 생명의 약동이며 대지를 향해 뿌리내리는 꽃대의 강인함이다.

민들레 갓털의 생성과 소멸단계에서 작가는 물감을 엉키고 흘러내리게 하며, 때로는 번지게 함으로써 자유로운 형상의 이미지를 극대화하고 있다. 민들레의 갓털 현상이 그러하듯, 스스로 열리고 퍼져나감은 다시 스스로 행함 가운데에서 충족된다. 이 과정은 무한히 순환되고 지속되며, 강제로 혹은 억지로 행하는 것이 아니라 스스로 행하는 중에 스스로 만족하며 실현된다. 일체 모든 것을 포괄하고 합일한다. 우리가 추구하는 자유는 인간존재에 대한 물음이며, 인간본질의 근본명제이다. 자유란 단절이 아니라 소통이다. 왜냐하면 자유란 다른 자유를 위해 열려 있을 때에만 온전한 기능을 수행할 수 있기 때문이다. 소통이 단절된 자유는 진정한 의미에서 자유가 아니다. 그것은 제한된 자유요, 반쪽의 자유일 뿐이다.[2] 우리는 민들레 갓털의 생성과 소멸의 순환과정에서 생명을 위한 진정한 자유의 근거를 본다.

2) 헤르만 크링스, 『자유의 철학 – 철학적 인간학의 근본문제』, 김광명 · 진교훈 역, 경문사, 1987, 97~99쪽.

백혜련, 〈희망 그리고 자유〉, 116.8×80.3㎝, 캔버스에 아크릴, 2014

백혜련, 〈희망 그리고 자유〉, 116.8×91㎝, 캔버스에 아크릴, 2014

백혜련, 〈희망 그리고 자유〉, 116.8×72.7㎝, 캔버스에 아크릴, 2014

백혜련, 〈희망 그리고 자유〉, 116.8×72.7㎝, 캔버스에 아크릴, 2014

2. 시간과 삶의 흔적: 송광준의 〈더미(Haufen)〉

송광준은 중앙대 회화과를 졸업하고 난 뒤에[3] 독일로 건너가 뉘른베르크 조형예술 아카데미(Akademie der Bildenden Künste in Nürnberg)에서 공부했으며, 특히 요제프 보이스(Josef Beuys, 1921~1986)의 제자이자 독일 신표현주의 화풍을 대표하는 페터 앙거만(Peter Angermann, 1945~) 교수[4] 그리고 독일을 거점으로 하되 유럽 전역에서 활발하게 작품활동을 펼치는 랄프 플렉(Ralph Fleck, 1951~) 교수[5]에게서 지도받으며 그들의 영향을 많이 받았다. 작가가 말하듯 그의 작품에는 주제를 대하는 태도나 기법에서 앙거만이나 플렉의 화풍이 녹아 있는 것으로 보인다. 앙거만은 자유로운 사고를 캔버스에 그대로 옮기는 작가요, 플렉은 배경을 생략하고 온전히 대상에만 집중하며 유화의 물성(物性)을 잘 이해하고 활용하는 작가이다.

송광준은 2011년 이후 독일 뮌헨과 뉘른베르크, 영국의 런던에서 몇몇 그룹전[6]에 참여했으며, 그의 경력이 말해주듯 아직은 자신의 예술가적 여정(旅程)에 이제 막 발을 들여놓은 젊은 작가이다. 이제 최근작들을 중심으로 그의 작품이 자리하고 있는 현재를 살펴보며, 어떤 예술적 가능성을 지향하고 있는가를 살펴볼까 한다. 물론 진행 중인 현재를 토대로 평가하기엔 너무나 많은 잠재력을 잉태하고 있는 까닭에 필자로서는 다소간에 조심스러운 면이 있다.

이번 『미술과 비평』에 필자가 소개하는 〈글로벌 버거〉(2011), 〈나무더미〉(2012), 〈더미〉(2013), 〈조개껍데기들〉(2013), 〈모임 I〉(2013), 〈모임 II

3) 그림을 그리는 아버지로 인해 어린 시절부터 자연스레 그림에 접하고 그림 그리는 것을 좋아하게 되었으나 집안의 반대로 순수예술의 길을 포기하고 디자인을 전공하게 되었다. 하지만 여건상 이도 여의치 않아 다시 회화에 대한 열정을 되살리게 되었다고 작가는 말한다.

4) 페터 앙거만의 최근 전시로는 2014 "Wild Heart: German Neo‒Expressionism Since the 1960's," China Art Museum, Shanghai가 있으며, 한국에서도 2010 "Peter Angermann," Daegu MBC, Gallery M과 서울 청담동 갤러리 원에서 전시를 가진 바 있다.

5) 랄프 플렉은 "이것은 책이 아니다"라는 주제로 대구(2011.10.20~2012.2.25)와 서울(2012.3.6~5.21)에서 전시를 가진 바 있어 우리에게 낯설지 않다.

6) 2011 ArtMaximal, Maximilianeum‒독일, 뮌헨; 2012 Korea meets KAOS, Kingston City Market House(Culture Hall)‒영국, 런던; 2012 Vorhang Auf, 신 미술관(Neues Museum)‒독일, 뉘른베르크; 2014 NEUERÖFFNUNG, 갤러리 엘에스[Galerie LS(LandskronSchneidzik)]‒독일, 뉘른베르크

& Ⅲ〉(2014), 〈꽈리더미〉(2015), 〈풍선더미〉(2015)는 그의 작품세계를 잘 드러내고 있다. 그가 사용한 재료는 모두 린넨천 위에 유채로서, 색 자체의 음영은 비교적 뚜렷하나 그 경계는 모호하고 사실에 근접한 묘사적 회화성이 돋보인다. 그는 특히 단일한 사물이 아니라 사물의 더미를 묘사하고, 사물과 사물을 포개어 겹쳐놓음으로써 서로 간에 시간차가 있음에도 불구하고 사물과 사물이 맺는 관계에 주목한다. 아마도 그는 세상의 모든 사물을 이런 방식으로 접근하여 독특한 자신의 세계를 구축하고자 시도한 것으로 보인다.

또한 〈글로벌 버거〉엔 '글로벌'이 가리키듯, 세상의 모든 버거가 차곡차곡 쌓여 먹음직스럽게 포개져 있다. 여러 종류의 채소, 치즈, 육류 등이 쌓여 '버거'라는 이름의 보편적인 패스트푸드가 되어 세계 곳곳에서 널리 소비되고 있음을 알려준다. 〈모임Ⅱ & Ⅲ〉에서 작가는 여러 종류의 동물로 하여금 원(圓)을 이루어 원심력과 구심력을 적절히 구사하여 흩어지게도 하고 모이게도 함으로써 사물들과의 관계를 주체적으로 설정하고, 그리하여 작가 자신의 관점을 그 중심에 둔다. 〈나무더미〉, 〈풍선더미〉, 〈꽈리더미〉에서는 일상에서 우리가 흔히 접하는 소재들이 시간의 축적과 더불어 '더미'가 되어 그 존재를 드러내고 있다. 이는 작가 자신이 시간과 함께 살아온 삶의 궤적이요, 반영인 것으로 보인다.

필자의 생각엔 거의 모든 작가에게 무엇을 그리느냐, 그리고 왜 그리며 어떻게 그리느냐는 중요한 물음이요, 작업의 출발점이자 종착지일 것이다. 앞서 매우 간략하게 살펴보았지만, 송광준에게서 핵심은 사물을 바라보는 작가의 눈과 독특한 색을 통한 사물에의 접근으로 요약된다. '더미'나 '모임'이라는 작품 주제가 말해주듯, 단수로서의 사물이 아니라 복수로서의 사물이요, 이것의 시공간적 중첩이 눈에 띈다. 사물 각각은 서로에게 영향을 미치며 공존하는 관계적 존재이다. 다시 말하면, 관계적 존재는 관계망을 통해 시공간을 공유한다. 그리고 자신의 존재를 독특한 색감과 형태미로 드러낸다. 색은 서로 유사한 듯하지만 결코 동일하지 않고, 형태의 경계를 표시하기도 하고 공유하기도 하면서 각자의 생김새와 개성을 표현한

다. 나아가 이는 사물세계뿐 아니라 인간세계에도 그대로 적용될 것이다. 물론 이를 바탕으로 송광준에게서 인간세계에의 적용은 앞으로 어떻게 전개될지 좀 더 지켜보아야 할 미묘한 대목이기도 하다.

매우 주목할 만한 의미 있는 개인전이 2015년 봄(2015.3.21~4.25)에 요하네스 그뤼츠케(Johannes Grützke), 크리스토프 하웁트(Christoph Haupt), 위르겐 뒤르너(Jürgen Dürner) 같은 독일의 저명한 현대미술작가들의 작품을 전시한 뉘른베르크의 아첸호퍼(Atzenhofer) 갤러리에서 '더미'라는 주제로 열렸다. 또한 '더미'라는 주제로 칼리파갤러리에서 열린 전시(2016.3.4~30)는 보다 더 응축된 자아의 모습을 '더미'에 투사하고 있다. 송광준에게서 '더미'는 세월의 흔적이요 수집이며, 현대사회가 지닌 구조적인 측면의 또 다른 모습으로 보인다. 작가는 '더미'를 통해 "자신의 추억을 쌓아보는 것, 그 과정을 통해 미래에 대한 계획을 세우고 정진할 수 있는 에너지를 갖기를 바라는 마음"[7]을 전하고자 한다고 말한다.

군집된 형상은 자신의 또 다른 모습이다. 시처럼 응축된 화면, 집을 짓듯이 쌓아 올린 형상은 작가 나름의 조형적인 질서로 재구성한 것으로서 세상을 대하는 작가 자신의 시선이요, 모습이라 하겠다. 켜켜이 쌓인 더미는 작가 자신이 살아온 역사의 기록에 다름 아닌 것으로 보인다. 우리는 '더미'로 표현된 개인사에 사회사를 중첩해본다. 앙거만이 그의 〈바벨탑 쌓기〉(Turmbau zu Babel)에서 거친 붓 터치를 함으로써 색과 색의 경계를 느슨하게 하여 구상과 추상의 경계를 허물듯이, 송광준이 자신의 쌓기 작업에서 사용하는 기법 또한 이와 많이 유사해 보인다.

앞서 언급한 바와 같이, 송광준에게 영향을 미친 앙거만의 회화에 대해 평론가 케빈 코인은 "그의 많은 풍경화에는 색채가 가득하다. 그것은 산만한 주위를 제거하고 사물을 더 완벽하게 함으로써 작품을 보다 더 직접적인 시각으로 만들어준다. …… 그의 방법은 세계를 표현하는 필요에 의해 그가 그것을 본 대로 형성된다"고 지적한다. 송광준의 작품에서도 색채

7) 『미술과 비평』의 노윤정 기자와 작가와의 대담에서: *"Art Wide* (2015. 8) Step to Studio - 송광준"

는 가득하나 우리로 하여금 어떤 매개 없이 사물을 직접적으로 지각하고 형성하게 한다는 점에서 케빈 코인의 지적과도 연관성이 있다고 하겠다.

색과 색의 경계는 희미하고, 사물과 사물은 층층이 쌓여 있는 상황을 보며, 우리는 여기서 색이 입혀진 사물에 대해 어떤 미의식을 갖고서 접근할 것인가라는 물음을 제기할 수 있다. 사물과 사물의 서로 다른 층엔 시간 체험이 개입되어 있다. 그것은 물리적인 시간이 아닌 사물과 작가정신이 나눈 대화의 시간인 것이며, 이러한 대화를 통해 작가가 삶을 체험하는 시간에 우리 또한 유비적(類比的)으로 관여하고 개입하게 된다.

송광준, 〈모임 I〉, 40×60cm, 린넨천 위에 유채, 2013

송광준 〈나무더미〉,
160×130㎝,
린넨천 위에 유채, 2012

송광준 〈조개껍데기들〉,
160×130㎝,
린넨천 위에 유채, 2013

송광준, 〈모임 II & III〉, 각 45×65cm, 린넨천 위에 유채, 2014

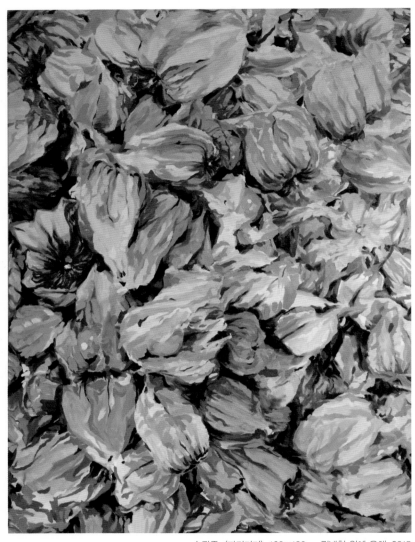

송광준, 〈꽈리더미〉, 160×120㎝, 린넨천 위에 유채, 2015

3. 삶의 관계망으로서의 평면적 공간: 신성희의 〈누아주(nouage)〉

　　신성희의 작업은 "회화란 무엇인가?"라는 근본적인 물음에서 출발한다. 달리 말하면 회화의 근거인 평면이란 무엇인가를 끊임없이 묻는다. 우리의 삶은 평면이 아닌 입체적 공간에서 복합적으로 이루어지기 때문이다. 따라서 그의 평면적 공간 작업은 이에 대한 답변을 시도한 과정에 다름 아니다. 그런 과정에서 얼핏 보면 작가는 '무엇을' 그리느냐보다는 '어떻게' 그리느냐에 유념한 것으로 보이나, '어떻게'라는 방법론은 '무엇'이라는 회화적 본질을 동시에 담지할 때에만 유의미하다. 따라서 이는 별개의 분리된 문제가 아니라 동전의 양면과도 같은 불가분의 관계에 놓여 있다.

　　우리는 신성희의 작품에서 '어떻게'를 통해 '무엇을' 읽어야 할 것이다. 만약 우리가 이 두 가지 관점 가운데 하나를 놓친다면 그의 작업에 대한 온전한 해석이 아닐 것이다. 필자가 보기엔 '어떻게'는 누아주(nouage)적 방법론이요, '무엇을'에 해당하는 것은 소통과 공감, 삶의 관계망이다. 여기에 몇몇 평자의 관점의 적절성 여부를 묻고, 나아가 작가 자신의 말을 근거로 하여 그의 작품세계를 살펴보기로 한다.

　　김복기는 신성희의 작품을 가리켜 "회화의 해체, 회화의 부활"로 본다. 회화의 평면성을 넘어선다는 점에서는 해체요, 공간구조를 새롭게 시도한다는 의미에선 회화의 부활로 본다는 말이다. 평면의 해체적 접근을 통한 평면적 공간이라는 새로운 등장을 본 것이다. 화업 40년 동안 신성희가 이룩한 작품 양식을 평면에 대한 자각의 방식에서 본다면, 김복기를 비롯한 여타의 평자들이 지적하듯, 1970년대 전반 및 후반에 시도한 마대 위에 마대를 그린 극사실적 모노크롬 회화, 1980년 파리로 건너간 이후 채색한 판지를 손으로 찢어 다시 화면에 붙이는 탈평면화의 콜라주 작업, 1990년대 중반까지 채색한 캔버스를 띠 모양으로 찢은 뒤 이를 박음질로 이어 붙인 〈연속성의 마무리〉, 그리고 1990년대 후반부터 캔버스의 색띠를 잇는 대신 그림틀에 엮어 그물망을 만드는 누아주 작업으로 나뉜다. 오광수

에 따르면, 누아주는 넓은 의미에서의 콜라주와 맥락이 닿아 있기도 하나, 콜라주는 닫힌 완결형인 반면 누아주는 열린 진행형이다. 앞서 30여 년에 이어진 회화적 실험은 그 뒤에 이어진 10여 년의 누아주 작업을 위한 준비 과정이요, 이행과정이라 보아도 무방하다.

작업 초기에 신성희는 삼실로 엮어 만든 성긴 마대 위에 마대의 씨실과 날실의 상호 구조를 세세하게 살피고, 그 음영이 드리운 모습을 극사실적으로 묘사했다. 마대 위에 마대의 올을 세밀하게 그려 바탕과 이미지가 서로 중첩된다.[8] 그러면서 전통적인 그림의 틀을 깨고, 표면 자체를 형태화한다. 그 형태는 자유로이 변형되어 비정형을 이룬다. 신성희는 콜라주 작업 이후 1990년경부터 평면과 입체의 관계성을 모색한다. 누아주 작업은 박음질 작업의 자연스런 연장에서 나온 새로운 접근이다. 신성희는 스스로 캔버스를 해체하는 행위를 통해 평면의 공간화를 시도한다. 그리하여 그의 회화는 다양하게 회화적 입체공간의 모습을 띠게 된다.

엮음 혹은 매듭 페인팅으로서의 누아주 작업은 특히 그의 사후(死後) 1주기를 추념한 갤러리 현대에서의 전시(2010.9.10~10.31)를 통해 잘 보여진다. 채색한 캔버스를 길게 오려내 이를 다시 엮고 손으로 찢어 붙인 콜라주의 수작업은 작가의 세공적 끈기와 공력을 잘 보여준다. 채색과 어울려 엮은 부분의 독특한 화면에서 찢어낸 곳의 캔버스의 올올이 마치 살아있는 듯하다. 자세히 보면 투명한 색채 아래 희미한 연필 밑그림이 그대로 남아 있기도 하고, 다양한 모습의 변형된 캔버스를 보여준다. 어떤 이는 이를 두고 예술계에서의 원근법의 등장만큼이나 신선한 것으로 보기도 한다. 평면회화와 입체조각의 경계에 있는 조각기법으로서의 부조(浮彫)가 아니라 회화적 변형을 시도했다는 점에서, 그리고 처음과 끝을 붓으로 마무리했다는 점에서 독특하고 신선하다고 하겠다.

신성희의 작품 경향을 가리켜 1960년대 누보레알리즘의 창시자인 프랑스 평론가 피에르 레스타니(Pierre Restany, 1930~2003)는 눈부신 색채혼합

8) 이런 중첩은 마치 서머싯 몸(W. Somerset Maugham, 1874~1965)의 자전적 소설인 『인간의 굴레(Of Human Bondage)』(1915)에서 보인 페르시아 양탄자가 인간 삶의 행과 불행, 자유의지와 굴레가 종횡으로 엮어져 한 편의 삶의 스토리가 되는 것과도 비유할 수 있을 것이다.

과 강렬한 마티에르를 이용한 '평면 세우기'라는 말로 적절히 표현하고 있다. 또한 프랑스 평론가인 질베르 라스코(Gilbert Lascault, 1934~)는 평면에 깊이를 더하여 평면의 한계를 넘어선 것으로 잘 지적하고 있다. 이는 표현의 미묘한 차이에도 불구하고 '회화의 평면적 공간'이나 '입체적 회화'라 불러도 좋을 것이다. 이를 좀 더 살펴보기로 한다.

신성희는 회화란 무엇인가에 대한 근원적인 물음과 더불어 평면회화의 한계를 넘어 문제를 제기한다. 역설적으로 그는 화면을 찢기 위해 화면 위에 그림을 그린 셈이다. 그리하여 평면을 탈피함으로써 새로운 공간의 탄생을 맞게 된다. 즉, 평면을 포기해야 공간의 새로움이 자리하게 된다는 말이다. 찢겨진 그림의 편린들은 기존의 인식을 벗어나 과감하게 새로운 인식의 전환을 가져온다. 그림의 파편들은 씨실과 날실이 되어 자유롭게 만나 엮이고 묶여 매듭을 이룬다. 이런 일련의 작업을 관점에 따라 "조각적 회화 또는 회화적 조각"(김홍희)이라 부를 수 있거니와, 나아가 '회화-공간'(강수미)의 문제라 부를 수도 있다. 김복기는 신성희의 작품을 '구조-회화'(심상용)라는 용어를 빌리거나 '3차원 회화'라고 말한다. 하지만 필자의 생각엔 과도하게 지나친 해석이나 모자라거나 못 미친 해석이 아니라, 가장 적확하고 적절한 해석을 찾기 위한 모색이야말로 작고한 작가에 대한 예의라고 여겨진다. 이는 좀 더 검토해야 할, 우리에게 남겨진 과제이기도 하다.

신성희는 자신의 예술세계에 대한 고민과 소회(所懷)를 비교적 정제된 언어로 잘 드러낸 작가이다. 대체로 작가의 말이 언어적 표현의 한계로 인해 그 자신이 그리고자 하는 작품세계를 온전히 다 드러내지는 못하지만, 그럼에도 불구하고 작품이해를 위한 중요한 실마리를 제공함에는 틀림없다. 그는 「평면의 문」(2005)이라는 글에서 "우리는 입체가 되고자 하는 꿈을 갖고 평면에서 태어났다. 평면의 조직과 두께는 공간을 향해 나아가기를 희망했다. 희망은 가두었던 껍질을 벗고 틀의 중력을 뛰어넘어 새로운 차원으로 세워지기 위해 작가의 도움을 필요로 했다. 누워 있는 것은 죽은 것이다. 우리는 일으켜 세워지기 위해 접히고 중첩되었다. 찢기고 다시 묶였다. 해체와 건설, 혼돈과 질서, 압축과 긴장, 당김과 뭉쳐짐의 실험

들은 평면에서 입체의 현실로 변화되어 우리에게 바람이 오가는 공간의 문을 열게 했다. (……) 평면으로부터 자유를 얻은 후, 우리는 숨을 쉬며 표면은 질감이 되고 그림의 요소는 양감이 되며 형체가 되었다. (……) 허상의 그림이 아닌 공간의 영역을 소유한 실상으로서 (……)"라고 말한다. 그리하여 작가는 기존의 화면에서 벗어나고자 누아주를 빌려 이차원의 평면을 찢어낸 독특한 방식을 시도한 것이다. 이는 닫힌 평면에서 열린 공간으로, 즉 숨을 쉬는 평면적 공간으로의 이행이다.

또한 신성희는 2001년의 어떤 글에서 "예술이 보물찾기라도 하듯 하나의 발견이라면 내 작업에 필요한 재료와 방법은 먼 곳에 있지 않고 바로 내 곁에서 나를 바라보고 있었다. 오브제는 그 크기가 작은 것이라 해도 공간을 필요로 하는 입체이다. 차원을 달리하는 이들을 그 속성에 맞게, 그리고 절충하여 통합시켜주는 것이 나의 오브제 작업이다. (……) 친애하는 나의 오브제들이 사는 집, 내 이름이 새겨진 그 안에서 나보다 더 오래오래 살기를 바라는 일, 이것이 바로 나의 즐거운 일이다"라고 말한다. 작품과 그의 일상 및 일상용품이 시공간을 공유하는 그물망처럼 얽혀 있음을 엿볼 수 있다.

신성희에 있어 누아주는 그 스스로 고백하듯, "바람이 오가는 빈 공간의 몸에, 예측할 수 없는 신경조직을 새롭게 건설한다. 씨실과 날실처럼 그림의 조각들이 자유롭게 만나는 곳마다 매듭의 세포들을 생산해낸다." 이는 〈결합〉(1997), 〈공간별곡〉(1998, 2006, 2007, 2009)이나 〈평면의 진동〉(2007, 2008, 2009)에서처럼 유기적(有機的) 통일을 이룬다. 세세한 부분들이 생명을 위한 전체로 조화롭게 통합된 경지를 보여준다. 때로는 신성희의 작품들이 제목을 다 지니고 있진 않지만, 얽힌 모습은 나름의 다양한 형상(形象)을 지니고 고유한 이야기를 담고 있는 듯하다. 우리는 눈에 보이는 세계와 눈에 보이지 않는 세계에 걸쳐 살고 있다. 붙이고 엮어낸 누아주가 빚어낸 틈새는 우리로 하여금 눈에 보이지 않는 여백의 미를 보게 한다. 작가가 남긴 흔적을 새겨 우리의 삶에 여백과 여유가 되도록 하는 것은 우리의 몫이다.

신성희, 〈결합 1〉, 117×80cm, 면, 아마, 아크릴, 1997

신성희, 〈결합 2〉, 130×114cm, 면, 기름, 1997

신성희, 〈결합 3〉, 163×98㎝, 면, 기름, 아크릴, 1997

신성희, 〈공간별곡 9〉, 162×97㎝, 2009

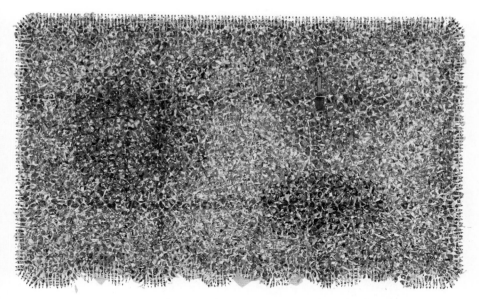

신성희, 〈공간별곡 5〉, 195×291cm, 2007

신성희, 〈공간별곡 10〉, 45×55cm, 1998

신성희, 〈평면의 진동 11〉, 350×140㎝, 캔버스에 아크릴, 2008

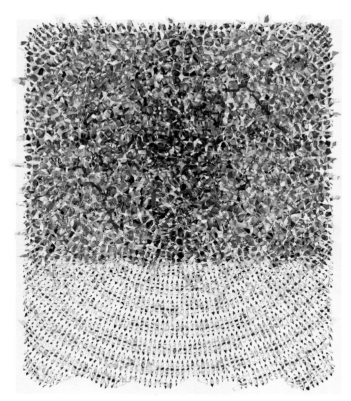

신성희, 〈평면의 진동 14〉, 162×136㎝, 캔버스에 아크릴, 2009

4. 태초의 공간과 진화과정에 대한 조형적 모색: 임옥수의 금속공예

　　작가의 삶과 작품이 맺는 관계는 때로는 직유적으로 나타나기도 하고, 때로는 은유적으로 드러나기도 한다. 이 관계가 임옥수의 경우엔 아마도 후자, 즉 매우 은유적으로 드러나 보인다고 하겠다. 그가 살아온 삶의 궤적을 살펴보면 어린 시절의 성장과 더불어 평소의 너털웃음과 편안한 분위기에 담긴 온유하면서도 탐구적인 심성이 잘 어우러져 있다. 필자의 생각엔 이러한 그의 심성이 '태초(太初)와 진화(進化)'라는 키워드로 조형화되는 것 같다. 이는 개인적으로 작가 자신에게뿐 아니라 인류의 긴 역사에서도 근원적인 탐구 주제임에 틀림없다. 마치 우주공간이 먼저 주어지고 시간이 차츰 그 내용을 채워 오늘에 이른 것과도 같은 이치이다. 시간이 채워지는 과정이 곧 진화이다. 진화는 생물집단이 여러 세대를 거치면서 변화를 축적해 집단 전체의 특성을 변화시키고 나아가 새로운 종의 탄생을 야기하는 자연현상이다.

　　시간과 공간은 모든 인간인식의 출발이요, 우리가 외부 대상을 받아들이는 순수 직관의 조건이다. 태초의 혼돈을 진화의 과정에 따른 생태적 조화와 질서로 재편하고자 하는 작업을 우리는 그의 조형정신을 통해 엿볼 수 있다. 특히 1990년대에 이루어진 〈태초의 공간〉 연작에서 그는 유리와 금속, 나무와 돌이라는 이질적인 재료의 혼합과 융합을 통해 물질의 성질에 대한 탐구를 작품의 형식에 담고 있다. 이는 〈진화의 꽃〉 연작으로 이어진다.

　　금속조형 예술가이자 금속조형 디자이너인 작가는 1960년대 말에 시작된 금속과의 첫 인연을 지금까지 이어오면서 다양한 실험과 모색을 통해 공예적 조형성의 접근으로 한국 금속조형의 발자취와 함께하고 있다. 버지니아 주에 있는 커먼웰스 대학의 미술사 명예교수인 하워드 리사티(Howard Risatti)는 자신의 공예론을 통해 공예의 기능성과 순수예술의 비기능성을 나누는 이분법을 넘어 현대공예의 새로운 정체성을 정립하려고 시도한다.

기능의 실용성에 미적 표현의 비기능성을 결부하여 기존의 공예론에 비판적으로 접근한 것이다. 이런 시도는 임옥수의 작업에도 시사하는 바가 크다. 1980년대에 그는 금속공예에 '장신구'라는 미적임과 동시에 실용적인 독특한 기능성을 부여했다. 금속이 부차적으로 사용되는 것이 아니라 금속 자체가 장신구의 본체가 되는 금속장신구의 등장은 금속공예의 영역을 확장하고 나아가 장신구의 기능성 확대에도 크게 기여했다. 1987년에 출판문화회관에서 열린 〈장신구 디자인〉전에서 그는 실제 작품과 함께 장신구 디자인을 위한 렌더링(Rendering)[9]을 제시하여 공예적 조형의 의미를 정립했다.

1990년대의 〈태초의 공간〉 연작이 생명의 시작을 알려주고 있다면, 2000년대 이후의 〈진화의 꽃〉(구리, 알루미늄, 백동, 니켈은, 놋쇠, 금도금) 연작은 생명의 진전과정 및 그 과정이 지향하는 결실을 보여준다. 물론 결실의 모습은 〈만추(晩秋)〉(구리, 유리, 1991)에서 이미 잉태되고 있는 듯하다. 작가에게 진화의 과정은 개별 생명체의 탄생으로부터 오랜 세월 동안 서서히 이루어진 모든 생명체의 존재 근원을 알려준다. 생명과정을 이루는 여러 요소 간의 상호 긴장관계는 역동적으로 드러나지만 그 결과는 매우 정적(靜的)이다. 이것은 생물학적인 진화(進化)가 생물집단이 여러 세대를 거치면서 변화를 축적하여 집단 전체의 특성을 변화시키고 나아가 새로운 종(種)의 탄생을 야기하는 과정이다. 여러 생물 종(種) 사이에서 발견되는 유사성을 통해 현재의 모든 종이 이러한 진화과정을 거쳐 과거로부터 점진적으로 분화되어 왔다는 사실을 유추할 수 있다.

인류의 진화는 사람이 하나의 구분된 종(種)으로 나타나게 되는 발전과정을 보여준다. 진화와 관련하여 '이기적 유전자론'을 주창한 리처드 도킨스(Richard Dawkins, 1941~)는 자연선택이 개체의 생존과 이익에 유리한 방향으로 유전자를 선택한다고 말한다. 그는 진화과정에서 생물집단이 생존에서 성공을 거둔 척도를 제시하고, 진화과정에서 이루어지는 자연선택

9) 컴퓨터 프로그램을 사용하여 모델로부터 영상을 만들어내는 과정이다. 디자인 시각화의 측면에서는 평면을 입체적으로 드러내기 위한 것으로 기하학, 시점, 텍스처 매핑, 조명, 셰이딩 정보 등을 이용한다.

을 집단단위로 파악하는 선택단위의 개념을 제시한다.

　임옥수가 작품을 통해 진화에 대해 던진 화두는 인류문명의 발전사를 비판적으로 되돌아보게 한다. 독창적인 철학자이자 유럽사상 연구가인 존 그레이(John Nicholas Gray, 1948~)는 인간을 변화하는 환경과 무작위로 상호작용하는 유전자의 조합으로 본다. 또한 영국의 화가이자 문필가인 윈덤 루이스(Wyndham Lewis, 1882~1957)는 진보라는 개념을 시간숭배로 설명했다. 진보 개념의 모든 것을 현재의 상태가 아니라 미래에 어떻게 될 것인가를 기준으로 가치를 부여하는 사상이라는 의미에서다. 앞서 그레이에 있어 좋은 삶이란 진보를 꿈꾸는 데 있지 않고, 우리가 현재 맞닥뜨리고 있는 비극적 우연성을 헤쳐 나가는 데 있다. 우리는 습관적으로 이러한 비극적 경험을 부정하는 종교와 철학에 길들여져 있는 바, 이를 부정하기보다는 극복할 필요가 있다.

　임옥수가 제작한 용기(容器)는 최소한의 기능적 형태만을 갖추고 있어 우리에게 용기라는 도구성에 대한 물음을 제기하도록 한다. 이 도구성에 대한 물음은 재료의 물성(物性)에 대한 탐구와 직결된다. 하이데거(Martin Heidegger, 1889~1976)에 따르면, 원래 도구의 존재양식은 도구성(Zuhandensein)이다. 도구는 본질적으로 무엇을 하기 위한 어떤 쓰임새이다. 무엇을 하기 위한 구조 속에는 어떤 것이 다른 것으로 하여금 무엇을 이행하도록 지시한다. 이를테면 제작행위는 제품을 위해 재료를 필요로 한다. 따라서 제품에는 재료에 대한 지시도 포함되어 있다. 사물이 지닌 사물적 성질, 곧 사물성(Dinglichkeit)의 근원은 도구성이다. 사물이란 인간과 별개의 것으로 존재하는 것이 아니라 인간과 관계적으로 존재한다. 그러므로 사물의 존재성격은 '무엇을 위함'이라는 도구적 용도이다. 단순한 소재로서의 물질이 아니라 인간 삶의 생성과 전개의 의미를 담고 있다는 말이다. 그런데 도구성의 전개 역시 진화과정과 맞물린다.

　임옥수에게 있어 태초의 공간은 모든 잠재적 가능성을 진화로 펼쳐 보일 창조적 출발점이다. 진화과정에서 물질적·기능적 공예는 관념적·비기능적 조형으로 변형된다. 앞의 글에서 살펴본 바와 같이 인간은 불확

실성과 확실성, 무의미와 의미의 모호한 경계에 놓여 있는 존재이다. 요즈음은 예술문화의 상호 경계를 허물고 장르를 해체하며 융합이 대세가 되고 있는 실정이다. 모호성의 해명을 위해서는 이러한 시도가 필요하거니와 근원적 생명에 대한 통합적 성찰 또한 필요하다. 그리고 진화의 정점엔 항상 인간이 있다. 이는 인간으로서 피할 수 없는 인간지향적이고 인간중심적인 사유이지만, 지속 가능한 생태학적 균형과 공존의 모색이 동시에 필요한 시점이기도 하다. 임옥수의 일련의 작업에서 아마도 이러한 성찰을 읽을 수 있을 것이다.

임옥수, 〈만추〉, 구리, 유리, 1991

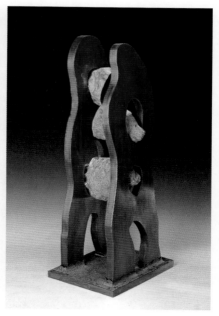

임옥수, 〈태초의 공간〉, 금속, 1985　　　　　　　임옥수, 〈태초의 공간〉, 금속, 1985

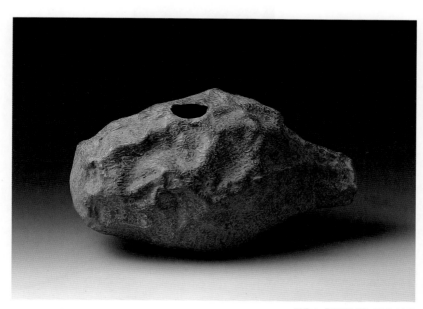

임옥수, 〈진화의 꽃〉, 구리, 2013

임옥수, 〈진화의 꽃〉, 금속, 2013

임옥수, 〈진화의 꽃〉, 금속, 2013

5. 일상의 삶과 자신에 대한 성찰: 양경렬의 작품세계

　양경렬은 2004년 인데코 갤러리, 광화문 갤러리에서의 개인전을 비롯하여 2010년 여수 국제아트 페스티벌, 정크 아트(Junk Art)전 등 주요 단체전에 꾸준하게 참여하면서 작품활동을 해 오는 작가이다. 국내에서 학부 졸업 이후 진보적이며 실험성이 강한 독일 함부르크 조형예술대학에 유학하여 자신의 작품세계를 성찰하며 심화시켜 온 것으로 보인다. 이제 작가의 작품세계에 대한 논의를 통해 그의 작품에 어떤 의미가 담겨 있는가를 살펴보기로 한다.

　필자가 보기엔 작가 자신의 삶, 생활하는 거처 혹은 장소, 사회적인 분위기나 시대적 소명감, 시대정신 및 역사의식 등이 복합적으로 얽혀 하나의 작품으로 빚어진다. 작품으로 형상화되기 이전의 모든 것은 작가의 생각으로 수렴되어 착상된다. 일반적으로 말해 작품이란 작가의 어떤 생각이나 이념이 작품으로 형상화되어 나타난다.[10] 그리고 오스카 와일드(Oscar Wilde, 1854~1900)가 지적하듯, 대체로 작가의 어떤 기질이나 성정(性情)이 여기에 보태져 최종적인 결과물로 이어진다.[11] 예술사의 빈(Wien) 학풍에 따른 관점에서 보면, 작가의 생각은 작가의 예술의지(Kunstwollen)라는 말로 바꾸어 표현해도 좋을 것이다. 그것은 양경렬 작가가 말하는 '자유의지'일 수도 있다. 이른바 모든 사건의 원인과 결과의 측면에서 결정론이냐, 자유의지이냐에 따른 다툼이 있긴 하지만, 자유의지와 미적 상상력이야말로 작품에 있어 무엇보다도 중요한 구성의 축이라 하겠다.

　흔히 지적하듯, 현대미술에서의 '회화성' 문제는 때로는 회화성의 상실이나 약화로 지적되기도 하고, 또는 역설적으로 확장으로 읽히기도 한다. 하지만 무엇보다도 회화성은 '회화가 지닌 고유한 특징'이며 '회화다움'일 것이다. 그것은 점, 선, 면 그리고 색의 치밀함일 것이다. 양경렬에게서는 색의 처리와 면의 분할 및 그 구성이 치밀하다. 따라서 원래적인 맥

10)　Will Gompertz, *Think Like an Artist and Lead a More Creative, Productive Life*, New York: Abrams Image, 2016, p.82.

11)　Will Gompertz, 앞의 책, p.109

락에서의 회화적 접근이 돋보인다고 하겠다. 특히 주목할 점은 2005년과 2007년에 함부르크 조형예술대학 갤러리에서의 펜티멘토(Pentimento) 전시에 참여한 일이다. 펜티멘토란 제작하는 중에 작가가 형상을 변경하거나 덧칠을 하지만 터치한 흔적을 어렴풋이 남겨 처음의 형태를 들여다볼 수 있도록 드러내 보이는 것이다. 아마도 원래 의도가 면면히 이어지며 남겨지는 이런 작업이 양경렬의 작품에서도 엿보인다. 이제 2012년 이후에 주로 제작한 작품을 중심으로 논의를 이어갈까 한다.

〈거리에서〉(2012)라는 작품에서 우리는 사람 이름인 듯한 ULID, ELENA나 지금(NOW)이라는 글자가 쓰인 상징적 깃발과 국기 등이 나부끼는 거리에 나선 군중의 모습을 본다. 상하가 바뀌어 길 위에 거꾸로 선 모습은 곧 정상적이지 않은 시대상황을 암시하며, 변화와 변혁을 꾀하는 다수의 군중을 연상시킨다. 또한 〈거리에서 줄다리기하는 사람〉(2012)은 길 위에서 줄다리기하는 사람의 형상이 거꾸로 매달린 모습이다. 〈빛에서 줄다리기하는 사람〉(2012)은 빛을 향해 매달리며 줄다리기하는 모습이다. 여기에서 우리는 줄다리기가 행해진 장소가 왜 '거리에서'이며 '빛에서'인가를 묻게 된다. 나아가, 그리고 왜 '줄다리기'인가라는 의문을 갖게 된다.

이는 매우 압축된 상징적 표현인 것으로 보인다. 작품이 가리키는 방향이란 어느 하나의 방향에 머무르지 않고 관점의 이동에 따라 여러 방향일 수 있다. 관점이나 해석의 다양성이 존재한다는 말이다. 해석은 의미의 탐구요, 추구이다. 이 시대에 우리는 어떤 의미를 찾을 것인가. 이때의 '의미'란 곧 삶의 의미일 것이다. 우리에게 의미 있는 것은 오로지 우리의 삶과 직결된 것일 뿐이다. 양경렬에게서 이는 삶의 거리에서 일상적으로 만나는 것이며, 팽팽한 긴장관계가 감도는 '줄다리기'와도 같아 보인다. 그의 '줄다리기'는 '거리에서' 벌어지기도 하고, '빛에서' 벌어지기도 한다. 이는 상징성이 매우 강하다. 우리는 비록 '거리에서'라는 현장에 서 있지만, 절망과 암흑의 저편에 있는 빛은 우리의 희망이며 진리이다.

〈자유의지〉(2013)는 체제에 대한 비판적 저항을 암시하고 있으며, 시간상 역사적 건물이 즐비한 곳에 현재의 삶이 교차하는 모습이 무엇인

가 역설적이다. 자유의지이긴 하되, 과거와 현재가 엇갈리게 교차하는 지점에서 작가 자신이 할 수 있는 일은 무엇일까. 그것은 〈자기 반성적 선택〉(2013)일 것이다. 이는 우리의 선택이기도 하다. 평자의 생각엔 〈조각 84〉(2014)는 함부르크 조형예술대학에서의 작업이 그에게 많은 영향을 끼친 것으로 보인다. 제각기 다른 모습의 84개의 조각이 모여 한 편의 이야기를 전개하고 있다. 작업과정에서 또는 작업 이후에 여러 작가들이 자신의 작품을 동시에 벽면에 걸어두고 서로 논의하고 평하는 자리에서 마련된 계기로 보이기 때문이다. 그리하여 우리는 같은 것을 서로 다르게도 보거나 서로 다른 것을 같게도 볼 수 있다.

〈나는 방금 이 벽을 살펴보았다〉(2016)는 회백색의 흐린 톤이 지배하는 도시공간에서 과거와 현재, 그리고 미래가 불안하게 공존하는 어두운 모습이다. 현재완료형이되, 지속되는 상황의 연출이다. 〈일상의 삶〉(2016)은 그림의 좌우에 남자와 여자의 모습이 있는데, 왼편의 남자는 강대 위에 선 목회자나 성직자인 듯하고, 오른편의 여자는 다소곳이 앉아 기도하는 모습이다. 또한 화면 전체는 거꾸로 된 형상이며 화면 중앙에 흐릿하게 투영된 고딕성당의 문 앞에 많은 사람이 웅성거리며 서 있다. 길 위에는 여전히 몇몇 사람이 걸어가는 모습이다. 작가는 이 작품에서 종교와 인간의 근원적인 관계를 묻고 있는 듯이 보인다. 더 말할 나위 없이 인간은 종교성을 지니며 종교적이다.

평론가 홍경한은 양경렬의 작업에서 "시대성과 사회를 움켜 쥔 시스템, 그 속에서의 인간 양태와 행동을 투사하면서도 격렬함은 배어 있지 않다. 국가와 사회, 인간에 대한 조소와 분노는 노골적이지 않으며, 투쟁적으로 이글거리는 움직임은 쉽게 포착되지 않는다. 어찌 보면 차라리 건조하고 무덤덤하다. 그럼에도 불구하고 그의 작업들은 동시대 예술가로서의 발언이 적절하게 녹아 있다. 그저 외침이 아닌 동참과 사고의 유형을 고지하고 있다는 것도 하나의 변별력"이라고 말한다. 어느 정도 공감이 가는 지적이다.

펜티멘토가 그러하듯, 과거는 현재에 흔적을 남기고, 현재는 미래에

흔적을 남기며 투영된다. 작가는 완성을 지향하되, 거기엔 다다를 수 없고 늘 과정에 머무른다. 양경렬의 작업에서 우리는 이 점을 확인할 수 있다. 작업의 출발점이 되는 것은 작가의 생각이다. 생각의 깊이는 외적 현상과 내적 성찰의 관계에서 결정된다. 그런데 우리는 무엇을 위한 생각인가라고 물을 수 있다. 생각은 근원에 맞닿아 있으며, 우리의 삶에 직결된 문제이다. 추구하는 의미 또한 삶의 본질적 특성 안에 자리한다. 역사적으로 볼 때 많은 시대에 세상을 바라보는 방식에서의 변화는 곧 인간의식을 변화시키는 증거가 되어 왔으며,[12] 이러한 변화의 중심에 회화예술이 자리하고 있다. 우리는 이러한 변화를 가져오는 증거의 실마리를 양경렬의 회화작업에서 찾을 수 있다고 생각한다.

양경렬, 〈거리에서(on the street)〉, 112×146cm, oil on linen, 2012

12) F. David Peat, *From Certainty to Uncertainty–The Story of Science and Ideas in the Twentieth Century*, Washington, D.C.: Joseph Henry Press, 2002, p.98.

양경렬, 〈거리에서 줄다리기하는 사람(tugging man on the street)〉, 162×130㎝, oil on linen, 2012

양경렬, 〈빛에서 줄다리기하는 사람(Tugging men in the light)〉, 112×146㎝, oil on linen, 2012

양경렬, 〈자유의지(Freewill)〉, 162×130cm, oil on linen, 2013

양경렬, 〈자기반성적 선택(Self−reflective choice)〉, 182×227cm, oil on linen, 2013

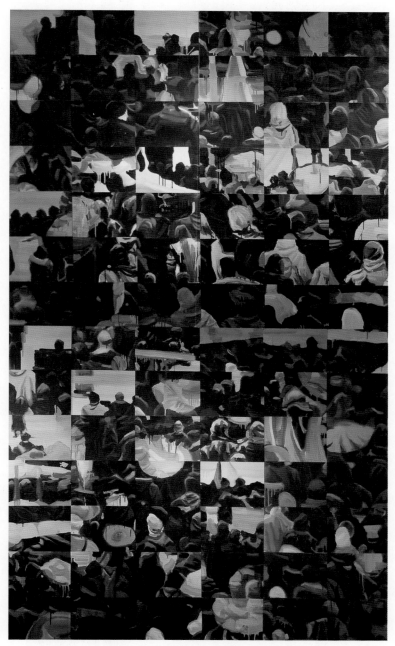

양경렬, 〈조각 84(Piece 84)〉, 364×210cm, oil on paper, 2014

양경렬, 〈나는 방금 이 벽을 살펴 보았다(I just look over this wall)〉, 45×53㎝, oil on linen, 2016

양경렬, 〈일상의 삶(Daily life)〉, 45×53㎝, oil on linen, 2016

책을 맺으며: 낡은 것, 오래된 것, 새로운 것

우리는 시간 안에 존재한다. 시간의 흐름은 과거로부터 현재를 거쳐 미래로 향한다. 사람들은 낡고 오래되고 헌 것을 한데 묶어 쓸데없다고 여겨버리길 좋아하고, 이에 반해 새 것, 새로운 것을 발전과 진보로 여기고 추구한다. '헌 것'의 사전적 의미를 보면 "낡고 성하지 아니한 것"을 가리키며, 나아가 "현실에 뒤떨어진 보수적인 것이나 반동적인 것"을 뜻하기도 하고, "발전과정에서 쇠퇴하여 사멸하는 것"을 일컫는다. 서구의 지성사는 대체로 발전과 진보를 추구하는 방향으로 전개되어 왔다. 그에 반해 서구의 눈으로 보면 비서구의 것, 그 가운데서도 대표적인 동양은 정체사관에 머물러 있는 것으로 보았다. 이른바 근대화 이후 우리는 일상적으로 오래된 것을 낡은 것과 혼동하여 부정적으로 사용하는데, 이는 잘못된 생각이다. 낡고 동시에 오래된 것이 있을 수 있겠으나, 모든 오래된 것이 다 낡은 것은 아니다.

우리는 끊임없이 새 것, 새로운 것을 지향하지만 시간의 흐름과 더불어 지금 새로운 것은 필연적으로 곧 오래되거나 낡은 것이 되고 만다. 따라서 모든 새로운 것은 낡아서 오래된 것이 되어간다. 양(量)으로 치자면 대부분이 저절로 낡고 오래된 것이 되거니와 극히 일부만이 잠시 새로운 것일 뿐이다. 낡은 것, 오래된 것, 새로운 것의 구분은 시간적으로 과거와 현재 그리고 미래에 의존하게 된다. 영원히 새로운 것은 없다. 흔히 하늘 아래 새로운 것은 없다고 말한다. 계몽과 이성의 시대인 서구의 근대도 중세에 비해 "좀 더 새롭다"[1]라는 의미를 지니고 있을 뿐이다. 즉, 중세와 근대는 많은 부분을 공유하고 있거니와 어떤 부분은 이전 시대에 비해 비교적

1) 독일어권에서 사용하는 근대의 의미인 'die neuere Zeit'는 이를 잘 말해준다.

새롭다는 이야기다. 전적으로 새로운 것은 없으며, 다만 조금 더 새로울 뿐이다.

인간과 자연의 관계를 보면, 자연을 대하는 태도가 드러난다. 개략적으로 보아 원시시대엔 자연이 인간을 압도했으나, 고대 그리스 로마의 고전주의에는 자연과 인간이 거의 대등하게 자리매김했으며, 근대 이후에는 인간이 자연을 압도했다. 오늘날에는 이 세 가지 관계설정이 혼재하고 있다. 헤겔이 언급한 예술사의 진행단계에서 보면, 상징적 단계, 고전적 단계, 낭만적 단계가 그대로 이에 해당한다. 이와 같은 진행단계를 옷에 비유하자면, 우리는 헌 옷을 비록 낡았지만 매우 편하게 잘 입고 다닌다. 새 옷은 남의 옷을 빌린 것처럼 처음엔 어딘지 모르게 몸에 어색하고 어설프다. 광고 카피에 "헌 옷 같은 새 옷"이란 말이 있다. 새 옷을 팔기 위한 장삿속일 수도 있지만, 오랜 경험을 통해 터득한 판매 전략이요, 공존의 지혜일 것이다. 아무튼 이는 새 것에 적응하는 우리 몸의 정황과 형편을 적절히 잘 지적한 표현이다. 헌 옷의 모양새를 약간 바꾸어 새 옷처럼 꾸며 맵시를 내는 경우도 흔하다. 그야말로 아름답고 보기 좋은 모양새다. 이른바, "폼(form) 나는 리폼(reform)"이다.

이 이치는 이른바 복수양식의 공존으로서 우리의 행동이나 사고, 가치관에도 그대로 적용된다. 오래된 행동이나 사고라 하더라도 현재에 긍정적이고 생산적인 영향을 미친다면, 이를 버리기보다는 새롭게 재탄생시켜야 할 것이다. 한마디로 전통의 창신(創新)이 아닐 수 없다. 낡은 것과 새로운 것의 이분법이나 이항대립이 늘 타당한 것은 아니다. 이보다는 오히려 양자의 상생적 보완이 필요하다. 이러한 상생적 보완이야말로 지금 우리 시대에 필요한, 한편에 치우치지 않은 균형 잡힌 시각일 것이다.

낡은 것을 고정관념으로, 또는 변하지 않은 것으로 보는 데 반해 새로운 것은 변화를 지향한다고 가정한다. 『논어』의 「위정편」을 통해 우리가 잘 알고 있는 바와 같이, 온고지신(溫故知新)이란 옛것을 익히고 그것을 미루어서 새것을 아는 일이다. 새로운 것은 오래되고 낡은 것과의 연관 속에서 비로소 인식되는 것이다. 옛것을 품을 줄 아는 자만이 새것을 잉태할 수

있다. 요즈음의 세태를 보면 세대 간 혹은 신구(新舊) 간에, 나아가 지역 혹은 계층 간에 소통이 지나치게 단절되어 있는 형국이다. 이와 같은 이분법적 재단(裁斷)으로 인한 불통과 갈등의 증폭은 오히려 삶의 질을 떨어뜨리고 인간성을 메마르게 한다. 서로 간에 유기적인 조화와 균형이 필요하다. 누가 그리고 무엇이 이 역할을 수행할 것인가. 아마도 건전한 상식을 지닌 공동체의 구성원이 이 역할을 수행해야 할 것이다. 이는 오랜 시간을 두고 자연스레 형성되어 축적된 지혜의 산물이다. 현재는 과거를 담고 있으며 미래를 미리 잉태하고 있다. 우리는 과거를 기억하고 현재를 직관하며 미래를 예상한다. 오래된 과거는 현재에 영향을 미치며 살아있거니와 미래의 밑거름이 된다. 미래는 새롭게 보일 뿐 이미 과거와 현재가 함께 내장된 '오래된 미래'이다. 자연에 대한 우리의 태도 또한 그러하다. 역사적으로 형성된 자연관은 과거의 것이 아니라 미래지향적인 것이어야 한다. 인간의 삶과 자연 사이를 매개하는 아름다움이야말로 과거와 현재, 그리고 미래가 함께 하는 '영원한 현재'[2]인 것이다.

<p>2) 시간을 객관적 · 물리적 · 계기적 시간인 크로노스(Chronos)와 주관적 · 정신적 · 인격적 시간인 카이로스(Cairos)로 나누어볼 수 있다. 영원한 현재는 순간과 영원이 하나로 결합되어 있는 미적 체험의 시간이다. 김광명, 『삶의 해석과 미학』, 문화사랑, 1996, 225~226쪽.</p>

참고문헌

*책의 내용에서 직접 다뤄진 문헌만 소개함

강병직, 「장욱진에게 있어서 동경 유학시절의 의미 – 작품론의 관점에서」, 『장욱진 그림 마을』, 장욱진 미술문화재단, 2009, 여름호 창간호, 19~28쪽.

강우방, 『원융과 조화』, 열화당, 1990.

권영필 외, 『한국미학시론』, 국학자료원, 1994.

_____, 『한국의 美를 다시 읽는다』, 돌베개, 2005.

권영필, 「안드레아스 에카르트의 미술사관」, 『미술사학보』, 미술사학연구회, 5집, 1992.

_____ 「한국미학연구의 문제와 방향」, 『미학 · 예술학 연구』, 한국미학예술학회, 21집, 2005, 119~326쪽.

고유섭, 『韓國美術史及美學論考』, 통문관, 1963.

곰브리치, E. H., 『서양미술사』, 백승길 · 이종숭 역, 예경, 2013.

국립현대미술관(편), 『소장작품 목록 도록』 제2집, 1990.

김광명, 『칸트 판단력비판 연구』, 이론과 실천, 1992.

_____, 『삶의 해석과 미학』, 문화사랑, 1996.

_____, 『칸트 미학의 이해』, 철학과 현실사, 2004.

_____, 『예술에 대한 사색』, 학연문화사, 2006.

_____, 『인간에 대한 이해, 예술에 대한 이해』, 학연문화사, 2008.

_____, 『칸트 판단력비판 읽기』, 세창미디어, 2012.

_____, 『예술에 대한 미적 모색』, 학연문화사, 2014.

_____, 『인간의 삶과 예술』, 학연문화사, 2010.

_____, 「한국인의 삶과 미적 감성」, 『Culture and Sensibility in East Asia』, 국제학술회의 '동아시아의 문화와 감성', 2014.12.4~8, 한국학 중앙연구원, 135~146쪽.

_____, 「순례여정으로서의 산책길」, 『미술과 비평』, 2014 여름, Vol.35.

김남수, 「김영중 – 추모특집: 한국조각계에 불후의 업적 남기다」, 『아트 코리아』, 2005.9.

김열규, 「산조의 미학과 무속신앙」, 『무속과 한국예술』, 한국미학예술학회, 2002.

김우창, 『심미적 이성의 탐구』, 솔, 1999.

김원용, 『한국미의 탐구』, 열화당, 1996(1978년 초판).

_____, 「한국미술의 특색과 그 형성」, 『한국미의 탐구』, 열화당, 1996(1978년 초판).

김철효, 「김영중의 조형예술세계」, Monthly Archives, 2012.12.

김현화, 「한국 모노크롬 회화의 '침묵' – 노엄 촘스키의 사상적 관점에서 분석고찰」, (사)한국미술연구소, 『미술사논단』 37호, 2013, 295~324쪽.

김형국, 『장욱진 – 모더니스트 민화장(民畫匠)』, 열화당, 2004.

기정희, 「고귀한 단순과 고요한 위대」, 『지중해 지역연구』, 제5권 제1호 2003, 43~66쪽.

류근준, 『한국현대미술사 – 조각편』, 국립현대미술관, 1974.

리사티, 하워드, 『공예란 무엇인가』, 허보윤 역, 미진사, 2012.

마에다, 존, 『단순함의 법칙』, 윤송이 역, 럭스미디어, 2007.

박연실, 「20세기 서구미술에서 '원시성'의 문제」, 『미학 · 예술학 연구』 13, 2001, 243~272쪽.

백기수, 『미학』, 서울대 출판부, 1979.

양주동, 『고가연구』, 일조각, 1969.

사사키 겐이치, 『미학사전』(민주식 역), 동문선, 2002.

쉐프, 알프레트, 『프로이트와 현대철학』, 김광명 · 홍기수 · 김정현 역, 열린책들, 2001,

슈나이더스, 베르너, 『20세기 독일 철학』, 박중목 역, 동문선, 2005.

슬로터다이크, 페터, 『플라톤에서 푸코까지 – 철학적 기질 혹은 열정』, 김광명 역, 세창미디어, 2012.

신항섭, 「우호 김영중 : 형식과 내용의 조화로 이루어진 승화된 예술」, 전시평문에서, www.galleryweb.
 co.kr/Gallery/Comment/Comment.asp?

에카르트, 안드레, Geschichte der koreanischen Kunst, 『조선미술사』, 권영필 역, 열화당, 2003.

오춘란, 「명품의 조형성 연구」, 『철학논총』, 새한철학회, 17/18집, 1999.6, 1~23쪽.

아른하임, 루돌프, 『예술심리학』, 김재은 역, 이화여자대학교 출판부, 1989.

_____, 『시각적 사고』, 김정오 역, 이화여자대학교 출판부, 2004.

아우얼바하, 에리히, 『미메시스』, 유종호 · 김우창 역, 민음사, 1987/1991.

이경성, 『김영중 : 한국현대미술대표작가 선집』 특집 21, 금성출판사, 1982.

이주형, 『간다라 미술』, 사계절, 2015(2판).

이창림, 「Torso와 그 표현에 관한 연구」, 한국미술교육학회, 『미술교육논총』, 6집, 1997.

조요한, 『한국미의 조명』, 열화당, 1999.

_____, 『예술철학』, 미술문화, 2003.

조지훈, 〈멋〉의 연구, 『한국인과 문학사상』, 일조각, 1968.

최순우, 『무량수전 배흘림기둥에 기대서서』, 학고재, 2002.

최준식, 『한국미, 그 자유분방함의 미학』, 효형출판, 2005.

켐프, 마틴, Seen | Unseen: Art, Science & Intuition from Leonardo to the Hubble Telescope,
 『보이는 것과 보이지 않는 것』, 오숙은 역, 을유문화사, 2010.

크링스, 헤르만, 『자유의 철학 – 철학적 인간학의 근본문제』, 진교훈 · 김광명 역, 경문사, 1987.

페리에르, 파트리스 드 라(Perriere, Patrice de la), 「김영중 : 복합적 예술세계의 이해」, 1998.2.16.

Arendt, Hannah, *The Life of the Mind*, New York: A Harvest Book, 1978, One/Thinking,
 Postscriptum.

Baeumler, Alfred, *Das Irrationalitätsproblem in der Ästhetik und Logik des 18.
 Jahrhunderts bis zur Kritik der Urteilskraft*, Darmstadt: Wissenschacftliche
 Buchgesellschaft, 1981.

Böhme, Hartmut, "Natürlich/Natur," in: Marit Cremer, Karina Nippe and Others(ed.),
 Ästhetische Grundbegriffe, Stuttgart/Weimar: J. B. Metzler, Band 4, 2002.

Budd, Malcolm, *The Aesthetic Appreciation of Nature: Essays on the Aesthetics of Nature*,
 Oxford: Clarendon Press, 2002.

Carlson, Allen, *Aesthetics and the Environment–The Appreciation of Nature, Art and
 Architecture*, London and New York: Routledge, 2002.

Caygill, Howard, *A Kant Dictionary*, Malden, Massachusettes: Blackwell Publishers Inc
 1997.

Chytry, J., *The Aesthetic State: A Quest in Modern German Thought*. California: Univ. of

California Press, 1989.

Dowling, Christopher, "The Aesthetics of Daily Life," *British Journal of Aesthetics*, Vol.50, No.3, 2010.

Eisler, R., *Kant Lexikon*, Hildesheim·Zürich·New York: Georg Olms Verlag, 1984.

Elkins, James and Zhivka Valiavicharska/Alice Kim(ed.), *Art and Globalization*, The Pennsylvania State University Press, 2010.

Foster, Cheryl, "Nature and Artistic Creation," in: Michael Kelly(ed.), *Encyclopedia of Aesthetics*, Vol.3., New York/Oxford: Oxford Univ. Press, 1998.

Gadamer, H. –G., *Wahrheit und Methode*, Tübingen: J. C. B. Mohr, 1960. (*Truth and Method*, trans. Weinsheinen Donald G. marshall, rest London: Continuum 2004.)

Glickman, Jack, "Creativity in the Arts," in Lars Aagaard–Mogensen, ed., *Culture and Art Nyborg and Atlantic Highlands*, N.J.: F. Lokkes Forlag and Humanities Press, 1976.

Gompertz, will, *Think Like an Artist and Lead a more Creative, Productive Life*, New York: Abrams Image, 2016.

Guyer, Paul, *A History of Modern Aesthetics*, Volume I: The Eighteenth Century, Cambridge University Press, 2014.

Halder, A., Artikel, "ästhetisch," in: J. Ritter(hrsg.), *Historisches Wörterbuch der Philosophie*, 1971, Bd.I.

Henckmann, Wolfahrt "Gefühl," Artikel, in: H. Krings(hrsg.), *Handbuch philosophischer Grundbegriff*, München: Kösel 1973.

Henckmann, W./Lotter, *Lexikon der Aesthetik*, München: Verlag C. H. Beck, 1992.

Hesse, Mary, "Simplicity," in: Paul Edwards(ed.), *The Encyclopedia of Philosophy*, Vol. Seven, New York: The Macmillan Company & The Free Press, 1978, pp.445~448.

Irvin, Sherri, "The Pervasiveness of the Aesthetic in Ordinary Experience," *British Journal of Aesthetics*, Vol.48, No.1. 2008.

Kant, I., *Kritik der reinen Vernunft*, Hamburg: Felix Meiner, 1974.

_____, *Kritik der Urteilskraft*, Hamburg: Felix Meiner, 1974.

_____, *Prolegomena*, Kant Werke, Bd. 5, W. Weischedel (hrsg.), Darmstadt, 1981.

_____, *Bemerkungen in den "Beobachtungen über das Gefühl des Schönen und Erhabenen*," Neu herausgegeben und kommentiert von Marie Rischmüller, Hamburg: Felix Meiner Verlag, 1991.

Kim, Kwang Myung, "The Aesthetic Turn in Everyday Life in Korea," *Open Journal of Philosophy* 2013. Vol.3, No.3, pp. 359~365.

Kivy, Peter, "Aesthetics and Rationality," *The Journal of Aesthetics and Art Criticism*, Vol. 34, No.1(Autumn, 1975), pp.51~57.

Mertens, H., *Kommentar zur Ersten Einleitung in Kants Kritik der Urteilskraft*, München, 1975.

Miller, James E., *Examined Lives: From Socrates to Nietzsche*, 「성찰하는 삶」, 박중서 역, 현암

사, 2012.

Nietzsche, Friedrich, *Also sprach Zarathustra*, Vorrede, Friedrich Nietzsche Werke Bd. 2, Darmstadt: Wissenschaftliche Buchgesellschaft, 1982.

Nivelle, Alexander, *Kunst und Dichtungstheorien zwischen Auflärung und Klassik*, Berlin 1971.

Noë, Alva, *Out of Our Heads–Why you are not your Brain, and other Lessons from the Biology of consciousness*, Hill and yang, 2010.

Nuzzo, Angelica, *Kant and the Unity of Reason*, West Lafayette: Purdue University Press, 2005.

Paetzold, Heinz, *Ästhetik der deutschen Idealismus: Zur Idee ästhetischer Rationalität bei Baumgarten, Kant, Schelling, Hegel und Schopenhauer*, Wiesbaden: Franz Steiner, 1983.

Peat, David, *From Certainty to Uncertainty: The Story of Science and Ideas in the Twentieth Century*, Washington, D.C.: Joseph Henry press, 2002.

Pleines, Jürgen–Eckardt(Hrsg.) *Teleologie–Ein philosophisches Problem in Geschichte und Gegenwart*, Würzburg: Königshausen & Neumann, 1996.

Proux, Jeremy, "Nature, Judgment and Art: Kant and the Problem of Genius," *Kant Studies Online*, Jan. 2011, pp.1~27.

Rader, M. & B. Jessup, *Art and Human Values*, New Jersey: Prentice Hall, 1976. 『예술과 인간 가치』, 김광명 역, 까치, 2001.

Rajiva, Suma, "Art, Nature and 'Greenberg's Kant'," *Canadian Aesthetics Journal*, Vol.14(Fall 2008), pp.1~18.

Ritter, J., Artikel, "Ästhetik," in:*Historisches Wörterbuch der Philosophie*, hrsg. v. J. Ritter, 1971, Bd. I.

Rueger, Alexander, "Kant and the Aesthetics of Nature," *British Journal of Aesthetics*, Vol.47, No.2, April 2007, pp.138~155.

Saito, Yuriko, *Everyday Aesthetics*, Oxford University Press, 2007.

Santayana, G., *The Sense of Beauty*, 1896.

Saunders, J. (ed.), *Greek and Roman Philosophy after Aristotle*, New York: Free Press, 1966.

Scruton, Roger, "In Search of the Aesthetic," *British Journal of Aesthetics*, Vol.47, No. 3, 2007.

Shell, Susan Meld and Richard Velkley, *Kant's Observations and Remarks: A Critical Guide*, Cambridge University Press, 2012.

Sverdlik, Steven, "Hume's Key and Aesthetic Rationality," *The Journal of Aesthetics and Art Criticism*, Vol.45, No.1(Autumn, 1986), pp.69~76.

Swift, Simon, "Kant, Herder, and the Question of Philosophical Anthropology," *Textual Practice*, vol.19, issue 2, 2005, pp.219~238.

Weischedel, W. (hrsg.), *Kant-Brevier. Ein philosophisches Lesebuch für freie Minuten.*

Frankfurt a.m.: Insel taschenbuch, 1974. 『칸트와 함께 인간을 읽는다. 별이 총총한 하늘아래 약동하는 자유』, 손동현 · 김수배 역, 이학사, 2006, 59쪽

Wingert, Paul S., *Primitive Art: Its Traditions and Styles*, Cleveland and New York: Meridian Books, 1969(Second Printing).

Zammito, John H., *The Genesis of Kant's Critique of Judgment*, The University of Chicago Press, 1992.

글의 출처

- 「단순성의 미학과 한국인의 미적 감성 – 장욱진의 예술세계와 연관하여」, 양주시립미술관 제1회 학술 세미나집, 『장욱진의 심플정신』, 2015.11.21, 25~49쪽.
- 「의식 너머의 것에 대한 미적 모색: 이종희의 조각세계」, 『미술과 비평』, vol.43, 2014.
- 「태초의 공간과 진화과정에 대한 조형적 모색: 임옥수」, 『미술과 비평』, vol.45, 2014.
- 「생성과 소멸의 순환: 백혜련 〈희망 그리고 자유〉 연작」, 『미술과 비평』, vol.49, 2015.
- 「시간과 삶의 흔적으로서의 '더미': 송광준」, 『미술과 비평』, vol.48, 2015.
- 「평면적 공간: 신성희의 누아주」, 『미술과 비평』, vol.46, 2015.
- 「이미지의 중첩과 소통 – 기억 닮기와 그림자놀이: 박미」, 『미술과 비평』, vol.43, 2014.
- 「권순철의 얼굴과 넋: 한국인의 실존적 형상화」, 『미술과 비평』, vol.47, 2015.
- 「유(有)에서 무(無)를 향한 박찬갑의 조형세계」, 『미술과 비평』, vol.46, 2015.
- 「도시공간에서의 트랜스휴먼 이미지: 기옥란」, 『미술과 비평』, vol.50, 2016.
- 「일상의 삶과 자신에 대한 성찰: 양경렬」, 『미술과 비평』, vol.51, 2016.

작품도판

장 클로드 랑베르

〈정의의 빛〉, 2014 — 134

전뢰진

〈사랑〉, 2014 — 133

전운영

〈물빛–울림〉, 2015 — 148

정종미

〈미인도〉, 2015 — 147

최만린

〈0(zero)〉, 2015 — 145

황주리

〈그대 안의 풍경〉, 2012 — 147

찾아보기

저자 약력

김광명

학력

서울대학교 철학과(미학 전공) 졸업
서울대학교 대학원 미학 전공(석사)
독일 뷔르츠부르크대학교(철학박사)
 (철학, 사회학, 심리학 전공)

경력

서울대학교 및 동 대학원
홍익대학교 및 동 대학원
이화여자대학교 및 동 대학원
중앙대학교 및 동 대학원
한국외국어대학교, 인하대학교 등에서 강사 역임
미국 템플대학교 철학과 교환교수
버지니아대학교 철학과 풀브라이트 교환교수
숭실대학교 사회교육원 원장, 인문대 학장
현재 숭실대학교 명예교수

학회 및 사회활동

한국미학회 편집위원
한국감성과학회 편집위원장
한국칸트학회 회장 및 고문
철학연구회 편집위원
한국철학회 편집위원
한국철학회 학술이사
한국학술진흥재단 학술연구심사 평가위원
서울대학교 철학사상연구소 편집위원
한국예술학회 부회장
한국조형예술학회 부회장 및 편집위원장
문화수도 추진기획단 자문위원
한국대학신문 논설위원
(재) 광주비엔날레 이사

심사 및 수상 실적

한국미술문화대상전 심사위원
한국미술대상전 평론가상 부문 심사위원
이인성상 심사위원
국립 아시아문화전당 국제 건축설계 공모전
특별 심사위원
제18회 서우철학상(저술 부문) 수상
서울 북부지방법원 미술작품 선정위원
울산지방법원 미술작품 선정위원
인천지방법원 미술작품 선정위원
의왕시 조형예술작품 선정위원
경기개발공사 작품 선정위원
한국 미술평론지 선정작가전 운영위원장
전시기획: Horizon and Prospect of
 Korean Contemporary Arts
 (Cheltenham Art Center, PA19012, U.S.A.) 외 다수
영월 동강 New Art Valley Project 운영위원장
 (주최: 영월군, 국제현대미술관 등)

저서

『칸트 판단력비판 연구』
『삶의 해석과 미학』
『칸트 미학의 이해』
『예술에 대한 사색』
『인간에 대한 이해, 예술에 대한 이해』
『인간의 삶과 예술』
『칸트 판단력 비판 읽기』
『예술에 대한 미적 모색』